L'ANCIENNE FRANCE

L'INDUSTRIE

ET

L'ART DÉCORATIF

AUX DEUX DERNIERS SIÈCLES

OUVRAGE ILLUSTRÉ DE 202 GRAVURES

PARIS
LIBRAIRIE DE FIRMIN-DIDOT ET C^{IE}

IMPRIMEURS DE L'INSTITUT, RUE JACOB, 56

A. DESPONT
NOISY-LE-SEC

L'INDUSTRIE

ET

L'ART DÉCORATIF

AUX DEUX DERNIERS SIÈCLES

*Droits de reproduction et de traduction réservés
pour tous les pays
y compris la Suède et la Norvège*

L'INDUSTRIE

ET

L'ART DÉCORATIF

AUX DEUX DERNIERS SIÈCLES

L'INDUSTRIE EN GÉNÉRAL

DANS L'ANCIENNE FRANCE.

L'INDUSTRIE, qui a tant contribué au progrès des nations de l'Europe, ainsi qu'à l'établissement de l'égalité civile et politique entre les différentes classes, n'a pris un développement constant et régulier que dans les temps modernes.

Avant la conquête romaine, l'industrie, en Gaule comme chez tous les peuples à demi barbares, resta longtemps sans importance ni activité. Les habitants travaillaient peu : la chasse et les produits naturels du sol leur offraient les ressources nécessaires à leur subsistance, et le butin conquis à la guerre, les rares objets de luxe dont ils aimaient à se parer. On trouvait, il est vrai, sur les marchés de quelques villes du midi, des marchandises rares et

précieuses ; mais ces denrées, fruit d'une civilisation étrangère, avaient été importées dans l'intérieur par le port de Marseille.

Ce fut la conquête qui commença à développer dans la Gaule une certaine activité industrielle, et qui lui fit sentir les nécessités de la production, en lui révélant les besoins qu'une société supérieure apporte avec elle. Malgré la dureté du fisc impérial, l'industrie prit un essor rapide ; les voies militaires qui reliaient le nord au midi, en établissant entre les diverses villes une plus grande facilité de rapports, augmentèrent partout la consommation locale : Nantes, Bordeaux, Narbonne, Arles, Vannes, Coutances, Trèves, devinrent des comptoirs célèbres, où se rendaient les marchands de l'Égypte, de la Syrie, de la Sicile, de l'Espagne et de plusieurs contrées septentrionales. Des manufactures s'établirent dans les grands centres créés par l'administration romaine ; saint Jérôme rapporte que, de son temps, il y avait à Arras des fabriques d'étoffes, qui passaient, avec celles de Laodicée, pour les meilleures de l'empire, et il ajoute que les draps précieux de la cité gauloise ne le cédaient en beauté et en finesse qu'aux étoffes de soie.

Aux cinquième et sixième siècles, malgré l'invasion qui venait d'avoir lieu, la France, suivant l'opinion de Pardessus, notre savant légiste, tenait le premier rang parmi les peuples commerçants de l'Europe.

Pendant la période mérovingienne, le développement de l'industrie fut également favorisé par les rois et par l'Église naissante, qui avait rendu le travail en quelque sorte obligatoire, ou plutôt qui l'avait relevé de l'état de dégradation où les sociétés anciennes l'avaient condamné. A cette époque, la plupart des monastères établirent dans leur enceinte des ateliers ; certains évêques, tels que Martin Éloi (fig. 1), César d'Arles, donnèrent l'exemple du travail manuel, et les solennités religieuses, les pèlerinages devinrent l'occasion de ces foires périodiques qui aidèrent si puissamment, dans le cours du moyen âge, à l'activité des relations commerciales. Dans les vastes métairies (*villæ*) où les rois francs tenaient leur cour,

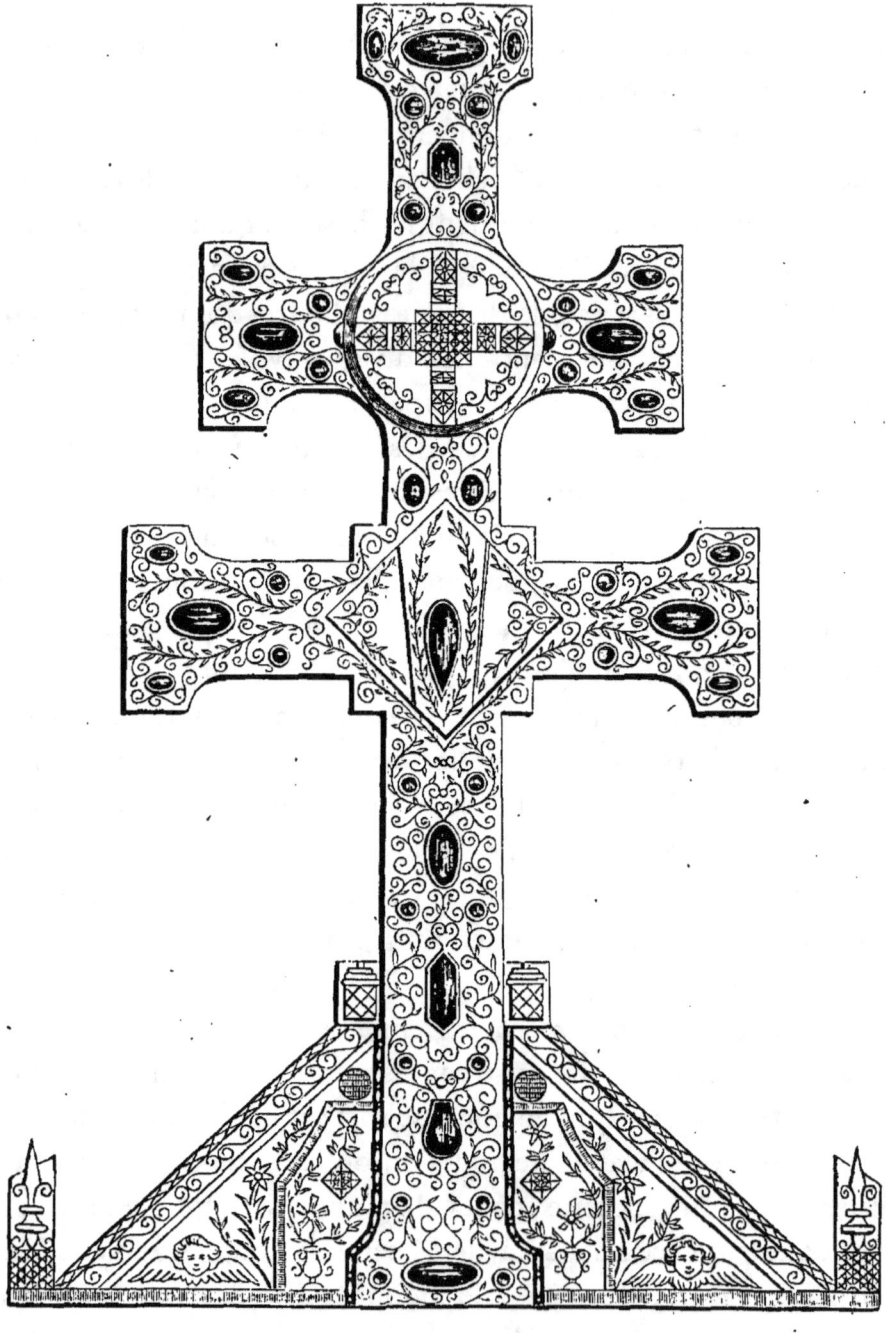

Fig. 1. — Croix d'autel, attribuée à saint Éloi.

et qu'ils préféraient au séjour des plus belles villes, s'élevaient des

ateliers et fabriques, occupés en majorité par des familles gauloises, et par quelques familles germaines, dont les ancêtres étaient venus en Gaule comme ouvriers ou gens de service à la suite des bandes conquérantes. Hommes ou femmes, ils exerçaient là toutes sortes de métiers, depuis l'orfèvrerie et la fabrication des armes jusqu'à l'état de tisserand et de corroyeur, depuis la broderie en soie et en or jusqu'à une grossière préparation de la laine et du lin, qu'ils savaient teindre au moyen de la garance, du pastel et de l'écarlate.

Certains diplômes, et diverses dispositions des lois et ordonnances rendues sous les deux premières races, témoignent que l'attention des gouvernants était tournée vers les intérêts du commerce et de l'industrie plus sérieusement et avec plus de bienveillance qu'on ne pourrait le penser. Charlemagne surtout comprit que la grandeur d'un peuple et sa puissance ne résultent pas moins de ses richesses que de sa culture intellectuelle et de la force de ses armes; il s'appliqua de tous ses soins à encourager l'industrie et à développer le commerce : il construisit des places, creusa des canaux, régla la police des grandes assemblées connues sous le nom de *foires*; mais il parut se contredire lui-même en prohibant les *guildes* en tant qu'associations politiques et en restreignant les progrès de la production par les lois somptuaires.

L'œuvre entreprise par l'empereur, trop vaste et trop haute pour son temps, ne devait pas lui survivre. Ses successeurs, au lieu de vaincre les pirates par le fer, essayaient de les éloigner avec de l'or, et ceux-ci ne s'en montrèrent que plus avides. Les invasions normandes, en suivant le littoral et la voie des rivières, s'attaquèrent notamment aux principaux centres de négoce, aux villes les plus riches, témoin Quentovic, qui formait avec Rouen l'un des entrepôts du nord : surprise pendant la tenue d'une foire et livrée au pillage et à l'incendie, elle ne s'est jamais relevée de ses ruines.

La féodalité ne retarda pas moins que les invasions les progrès

industriels de la France. Sous l'empire de la loi féodale, le droit d'exercer une industrie, d'ouvrir un atelier, une boutique, s'achetait du seigneur, soit à prix d'argent, soit par des prestations en nature ; cet argent, ces prestations ne garantissaient pas toujours l'ouvrier ou le marchand des violences du maître, qui s'arrogeait la liberté de prendre chez l'un ou l'autre ce qu'il trouvait

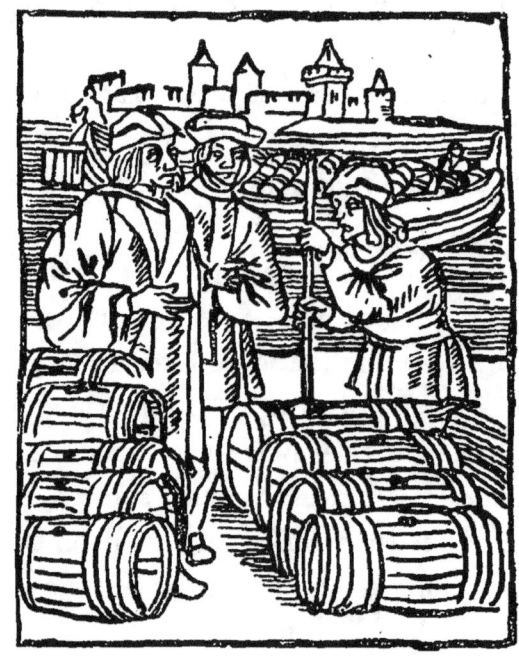

Fig. 2. — Péage prélevé sur des marchandises en transit. Fac-similé d'une gravure sur bois des *Ordonnances de la prevosté des marchands de Paris*, in-folio, 1500.

à sa convenance. Les péages exorbitants, prélevés par les possesseurs des fiefs sur les marchandises en transit (fig. 2), frappaient de mort les relations commerciales entre les différentes villes, comme les rapines des seigneurs condamnaient à la misère les vassaux qui travaillaient dans leurs domaines ; c'était là le servage dans toute sa rigueur. Aucune législation précise, aucun pouvoir supérieur et respecté n'assurait de garantie au producteur, et, en présence de cet état de choses, tout ce qui avait prospéré dans

les règnes précédents fut atteint d'une décadence complète. Les foires de Champagne elles-mêmes cessèrent d'être fréquentées, et les classes laborieuses furent réduites au dernier degré de misère.

Heureusement, la conquête romaine d'une part et la conquête franque de l'autre avaient déposé dans la Gaule les germes de deux institutions qui devaient rendre aux classes industrielles leur force et leur prospérité : c'étaient les corporations et les guildes. Les *nautes* parisiens, déjà riches et influents sous la domination impériale (fig. 3), s'étaient maintenus à travers tous les désastres; à leur exemple, les gens de métier trouvèrent dans l'association mutuelle la force et les garanties que leur refusaient les lois. Le grand mouvement commercial du douzième siècle, favorisé par les croisades, ouvrit pour eux une ère nouvelle, et leur assura, en les affranchissant, la sécurité du travail. Louis IX, dans son esprit de justice, eut la pensée de faire recueillir, en un code complet, toutes les coutumes éparses, toute la législation traditionnelle de l'industrie. Étienne Boileau, prévôt des marchands de Paris, fut chargé de la rédaction de ce code, qui fut, durant plusieurs siècles, sous le titre de *Livre des métiers*, le type des statuts en vigueur dans les diverses provinces du royaume.

A dater de cette époque, l'industrie fut régulièrement organisée, et les statuts des corporations, quelque imparfaits qu'ils fussent, répondirent aux besoins du temps.

Ces statuts règlent toute la police des métiers, ils fixent les conditions de l'admission à l'apprentissage ainsi qu'à la maîtrise, les droits des maîtres, de leurs enfants et de leurs veuves; la surveillance à exercer sur les producteurs dans l'intérêt des consommateurs, l'emploi des matières premières, les procédés de fabrication, les peines portées contre les délinquants. Ils instituent, dans chaque métier, des gardes qui veillent à la stricte observation des règlements. Enfin, en étudiant les premiers monuments de cette législation souvent barbare, mais toujours forte et respectée, il est

facile de reconnaître que les classes industrielles ont pris rang et qu'elles vont désormais compter dans l'État.

En effet, elles y comptent, non pas seulement comme associations laborieuses, mais bien comme corps politiques et militaires. Ainsi, d'un côté, elles interviennent dans les élections municipales, et c'est d'ordinaire dans leurs rangs que se recrutent les magistrats appelés au gouvernement de la cité; d'un autre côté, elles sont rangées sous les bannières que porte dans chaque ville les diverses

Fig. 3. — Fragment de l'autel des *Nautes parisiens*, découvert en 1711, sous le chœur de Notre-Dame.

compagnies des milices bourgeoises (fig. 4 et 5), et tandis que leurs délégués administrent, elles combattent et défendent leurs foyers.

Sans doute, en jugeant aujourd'hui et du point de vue de la science économique, ces lois dont la Révolution française a brisé sans retour les dernières traditions, on a souvent l'occasion de blâmer : elles constituent au profit du petit nombre le monopole et le privilège, et admettent, dans la pénalité, des dispositions vraiment absurdes. Toutefois, on ne peut s'empêcher de constater qu'elles se préoccupent, avec un soin louable, de maintenir dans les rapports commerciaux les droits imprescriptibles de la morale, et dans les rapports entre gens de même métier une bienveillance et une charité que l'on ne retrouve pas à un égal degré dans les mœurs modernes.

Quoi qu'il en soit des défauts de cette législation, elle porta

rapidement des fruits. Les villes de commune se donnèrent à elles-mêmes, et sans autre contrôle, leurs statuts et règlements. Les villes soumises à la couronne les rédigèrent sous la surveillance et avec le concours des officiers royaux ; mais partout la couronne, ainsi que les parlements, restèrent, en dernier ressort, les arbitres souverains, avec le droit de sanction et d'abrogation, s'il en était besoin, dans l'intérêt du public ou dans celui du métier.

Grâce à l'établissement d'un code industriel, à l'affranchisse-

Fig. 4. — Bannière des bourreliers de Paris. Fig. 5. — Bannière des charrons de Paris.

ment des communes et au grand mouvement des croisades, le commerce et l'industrie se développèrent, pendant les treizième et quatorzième siècles, avec une activité jusqu'alors inconnue.

Des halles s'élevèrent de tous côtés, et souvent dans un même endroit chaque corporation eut sa halle particulière (fig. 6). Les foires de Champagne et de Beaucaire reprirent de l'importance, et un grand nombre de localités, soit au nord soit au midi, commencèrent de pratiquer des industries dont l'exercice s'est perpétué jusqu'à nos jours. On ouvrit en Provence des fabriques de coton, et des fabriques de soie à Lyon, ainsi qu'à Nîmes et à Montpellier. Il y eut à Provins 3.200 métiers battants pour la confection des draps et 1.700 ouvriers couteliers. Limoges s'enrichit par ses émailleurs d'or et d'argent; Reims, par ses toiles; les villes du nord, par

leurs tanneries, brasseries, tapisseries de haute lisse, fabriques d'armes, teintureries, et par le commerce de la guède ou pastel, qui produisait alors un revenu considérable.

Les draps de soie et d'or de Lyon, les toiles de Reims, l'or-

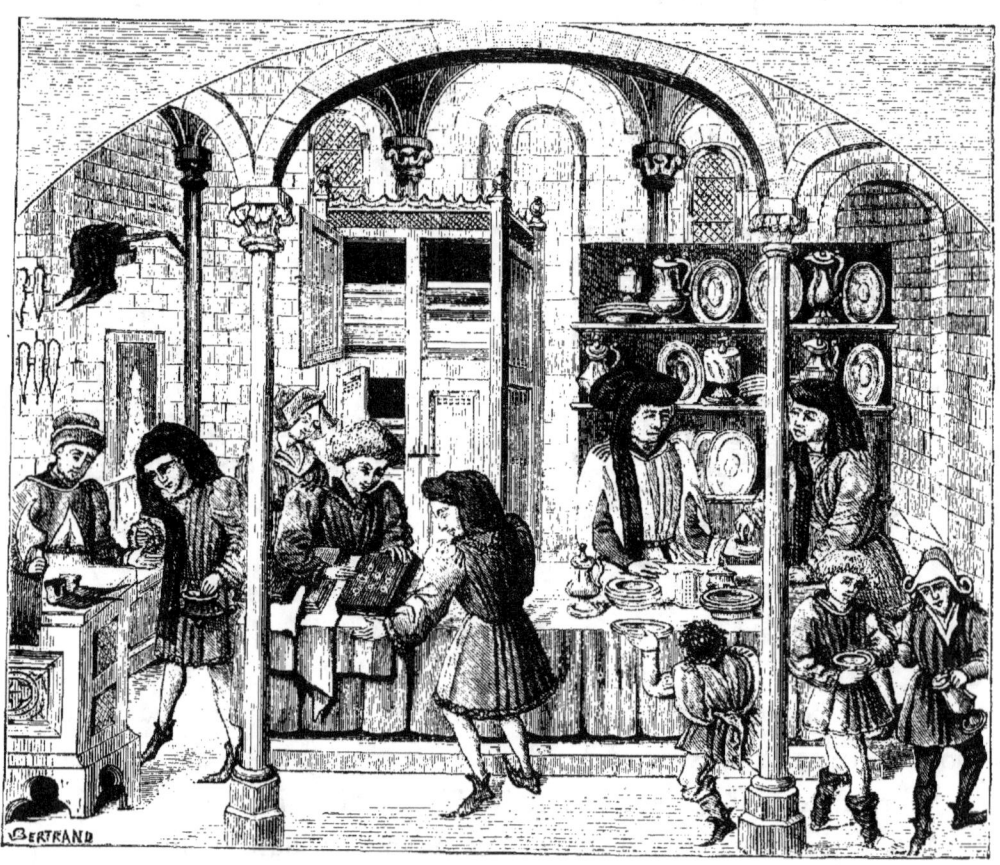

Fig. 6. — Boutiques (orfèvre grossier, marchand d'étoffes et cordonnier) sous une halle couverte, d'après un Ms. du xv^e siècle.

fèvrerie de Cambrai étaient renommés dans toute l'Europe commerçante du quinzième siècle; et tout atteste que, malgré les guerres impitoyables et sans cesse renaissantes, malgré la rareté du numéraire, malgré l'infinie variété des monnaies et des poids et mesures, l'industrie, dans la France du moyen âge, avait atteint un remarquable degré de prospérité.

Les rois, ou du moins quelques-uns, en secondèrent le progrès avec une ardeur digne d'éloge. Charles V, entre autres, rendit, sur la police des foires et marchés, des ordonnances empreintes de sagesse; il appliqua aux divers métiers du royaume de nouvelles dispositions, qui régularisèrent, en la généralisant, la législation industrielle, et il réforma, pour Paris et les villes qui avaient pris modèle sur la capitale, les règlements d'Étienne Boileau, lesquels n'étaient plus en harmonie avec les besoins nouveaux. On a également de Charles VII un grand nombre d'ordonnances d'une utilité réelle; c'est à ce prince qu'on doit la libre navigation de la Loire, qui avait été jusqu'à lui embarrassée par des obstacles de toutes espèces.

Louis XI, qui fit tant pour la bourgeoisie, se montra encore plus empressé de servir les intérêts industriels, non seulement par des mesures administratives, telles que la diminution des péages, la défense d'importer des étoffes de l'Inde et l'institution du service des postes, mais directement par la création de nombreuses fabriques et foires. Nul n'a plus contribué que lui à gratifier la France de la belle industrie des étoffes de soie, des draps d'or et d'argent. En 1466, il enjoignit au sénéchal et aux élus de Lyon « de donner ordre que cet art soit introduit chez eux, où déjà il en est quelque commencement, et de faire venir audit lieu maîtres, ouvriers appareilleurs et autres expérimentés tant au fait de la soie que des teintures ». Il demanda à la ville trois députés, « dont un de l'industrie, » pour participer aux délibérations des états généraux de 1468. Un peu plus tard, il fonda sous ses yeux, à Tours, une manufacture du même genre, laquelle prospéra bientôt au point de compter, en 1540, plus de 8.000 métiers. En 1479, après avoir chargé l'un des échevins de Paris d'interroger les principaux drapiers de Paris, Senlis, Rouen, Beauvais, Harfleur, Saint-Lô et Montivilliers, qui fréquentaient la foire du Lendit, il rendit une ordonnance qui obligeait les fabricants à n'exposer en vente que des marchandises de qualité

bonne et locale. N'oublions pas d'ajouter qu'il encouragea l'exploitation des mines et les premiers pas de l'imprimerie, en même temps qu'il confisquait certains privilèges politiques des métiers au profit de l'autorité royale.

De municipale qu'elle était encore, l'industrie s'essayait, avec

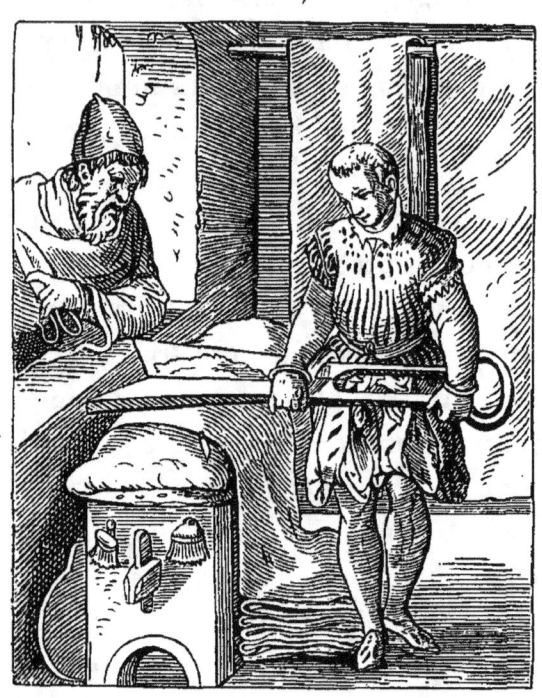

Fig. 7. — Le drapier, dessiné et gravé au xvi^e siècle, par J. Amman.

Louis XI, à devenir nationale; la renaissance la perfectionna et la rendit plus savante dans ses procédés.

Les guerres d'Italie propagèrent le goût du luxe. « Pour un marchand que l'on trouvait au temps du roi Louis XI, » rapporte l'historien contemporain Claude Seyssel, « on en trouve, de ce règne (sous Louis XII), plus de cinquante (fig. 7 et 8). Il y en a par les petites villes plus grand nombre que jadis par les grosses cités, tellement qu'on ne fait guère maison sur rue qui n'ait boutique pour marchandise ou art mécanique. »

Afin d'encourager les efforts des fabriques du royaume, François I^{er} frappa de droits considérables l'importation des draps étrangers, surtout celle des étoffes d'or et d'argent. Aussi nos transactions devinrent-elles considérables à l'extérieur : on vendit en Angleterre, en Espagne, en Italie et jusque dans les États barbaresques, les laines de Normandie et de Picardie; il en était de même pour les vins, « moins forts, mais plus délicats que ceux d'Espagne et de Chypre, » au témoignage d'un ambassadeur vénitien, qui en estimait à plus de 4 millions de livres (une trentaine de millions d'à présent) l'exportation annuelle. Henri II s'efforça de marcher sur les traces de son père; il suffit, pour s'en convaincre, de rappeler le dessein où il était, trois ou quatre mois avant sa mort, de planter de cannes à sucre les environs d'Hyères, « lieu autant propre à cet effet qu'il y en ait en la chrétienté ».

« Au seizième siècle, » dit M. Courcelle-Seneuil, « le régime des corporations est encore en vigueur; mais les idées relatives à l'industrie et à ceux qui l'exercent commencent à changer d'une manière très sensible. On s'aperçoit qu'il importe au gouvernement que la nation soit riche; qu'un peuple riche, habilement conduit, est plus fort que les autres; on s'aperçoit aussi, sans en comprendre bien exactement la raison, qu'un peuple s'enrichit par l'industrie, et le pouvoir politique s'occupe alors d'une façon suivie d'encourager les entrepreneurs. »

Ce système d'encouragement, qui n'avait été appliqué jusquelà que par accident, prend, dans la direction des affaires, une place fixe, en même temps qu'il conduit à la protection, de plus en plus efficace, du travail national. Voici, à ce sujet, le préambule d'une ordonnance de Charles IX, en janvier 1572 : « Afin que nos sujets se puissent mieux adonner à la manufacture et ouvrage des laines, lins, chanvres et filasses, qui croissent et abondent en nos dits royaumes et pays et en faire et tirer le profit que fait l'étranger, lequel les y vient acheter communément à petit

prix, les transporte et fait mettre en œuvre, et après apporte les draps et linges qu'il vend à prix expressif, avons ordonné, etc. » Après ce préambule suivaient les prohibitions à l'exportation des matières premières et à l'importation des matières ouvrées.

Ce fut le premier pas de la France dans un nouveau système financier.

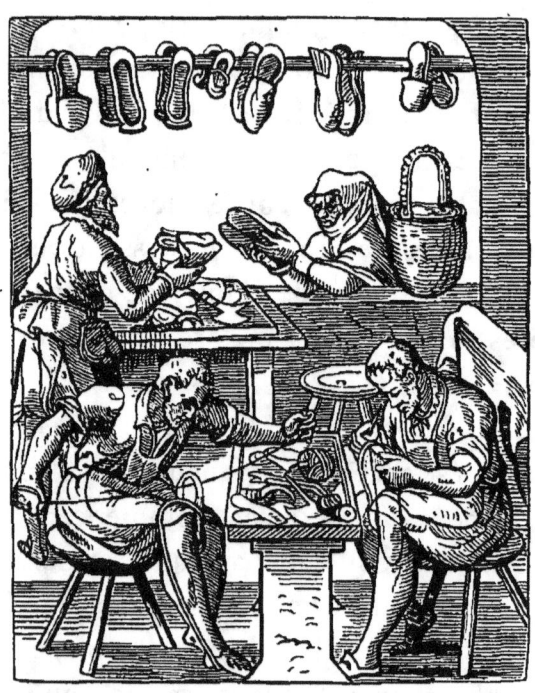

Fig. 8. — Le cordonnier, dessiné et gravé au XVIe siècle, par J. Amman.

Dix ans plus tard, Catherine de Médicis cherchait à fonder des manufactures de soie et de tapisserie dans la ville d'Orléans. Les commencements promettaient, des artisans furent attirés de Flandre et d'ailleurs; « mais aucuns envieux estrangers ou revendeurs jettèrent d'animosité en leur chaudière de taincture un pot de résine ou de poix, et gastèrent toutes leurs soyes, de sorte que les gens furent contraints de tout quitter. »

A la fin du siècle, l'industrie française était ruinée par les guerres de religion, et il n'en restait plus que de faibles débris.

Quelques fabriques de draps subsistaient, entre autres celle de Rouen, la meilleure, qui produisait les draps dits du sceau, parce qu'on y opposait un *sceau* ou marque. On façonnait les serges larges et fines à Amiens, à Sommières et Nîmes, à Chartres, et dans quelques autres localités; les belles toiles, à Saint-Quentin et Amiens. La décadence industrielle portait principalement sur les objets d'utilité; la France était réduite à les tirer des pays voisins. Les mémoires envoyés par Laffemas au roi et à l'assemblée des notables, en 1597, tracent de cette situation un lamentable tableau : « Ils nous envoyent tous les ans d'Angleterre, » y est-il dit, « plus de mil navires ou vaisseaux, en partie chargez de marchandises manufacturées, qui sont draps de laine, bas d'estame, futaines, *bural* (espèce de serge), etc. Les Anglais font apporter en ce royaume telle abondance de leurs manufactures de toutes sortes, qu'ils en remplissent le pays, jusqu'à leurs vieux chapeaux, bottes et savates, qu'ils font porter en Picardie et Normandie à pleins vaisseaux, au grand mespris des Français et de la police (des règlements). » Le même auteur, prenant exemple sur les bas, étoffes et draps de soie achetés à l'étranger, en estimait la dépense annuelle, pour toute la France, à 6 millions d'écus (environ 65 millions de notre monnaie).

Parmi les moyens conseillés par Laffemas pour rétablir la prospérité publique, nous trouvons la multiplication progressive des manufactures sur toute la surface du territoire, sans distinction des industries de luxe ou de première nécessité. Mais une idée qui lui appartient en propre, et dont la réalisation ne devait se produire que de nos jours, c'est l'établissement dans chaque centre industriel d'une *chambre de commerce* pour chaque communauté d'arts et métiers, et dans le chef-lieu du diocèse, d'un *grand bureau des manufactures*. Chambres et bureaux auraient été composés, non de magistrats ou officiers municipaux, « qui eussent jugé comme les aveugles des couleurs, » mais de marchands et artisans, « gens de bien et de bonne réputation, qui s'employeront

pour les pauvres dans le travail, ne prendront aucuns salaires ny esmoluments, et vuideront les différends relatifs aux ouvrages et manufactures; » ils devaient, en même temps, veiller à obtenir des fabricants des produits irréprochables sous le rapport de la qualité, du poids et de la mesure, et les instruire des perfectionnements auxquels les étrangers étaient arrivés.

Fig. 9. — Ancien château royal de Madrid, au bois de Boulogne. D'après une gravure du XVIIe siècle, au bas de laquelle on lit : « Présentement on y a établi une manufacture de soie. »

De l'ensemble du projet de Laffemas, l'assemblée des notables ne retint que les moindres côtés; elle insista particulièrement sur des mesures de prohibition, que Henri IV promulgua à contre-cœur et retira au bout d'un an. « La difficulté estoit, » fait observer judicieusement Palma Cayet, « qu'avant de deffendre l'entrée des marchandises manufacturées d'or, d'argent et de soye, il falloit avoir de quoy en faire dans le royaume. » Problème

ardu, que le génie du roi, aidé de Laffemas et d'Olivier de Serres, ne put résoudre qu'après s'y être repris plusieurs fois !

D'après le témoignage unanime des contemporains, voici quelles furent les idées suivantes d'Henri IV dans sa politique industrielle : 1° donner par l'industrie des moyens d'existence à la classe pauvre de la nation, qui soutenait quelque temps sa misérable vie par l'aumône et la terminait par la faim ; transformer tous ces mendiants en ouvriers, vivant honorablement de leur travail et enrichissant le pays ; 2° retenir en France l'énorme quantité de numéraire qu'en tirait l'étranger, et empêcher que le tribut annuel qu'on lui payait n'égalât ou ne dépassât les bénéfices de l'agriculture.

Sur les conseils d'Olivier de Serres, le plus habile agronome de ce temps, il commença par étendre l'industrie de la soie à la plupart des provinces, en faisant planter des mûriers de tous côtés, et jusque dans les jardins royaux, en créant des magnaneries et des manufactures modèles (fig. 9), en accordant aux particuliers les moyens et encouragements nécessaires. La compagnie française pour la fabrication des draps en toiles d'or et d'argent, et des étoffes de soie, autorisée en 1603 à Paris, reçut de lui un don de 60.000 écus (640.000 fr.), payables en huit ans. Les anciennes manufactures de Lyon, de Tours et de Montpellier, stimulées par cet exemple, atteignirent en peu de temps une perfection inconnue jusque-là. L'industrie des crêpes fins fut établie à Mantes, celle des satins et damas à Troyes.

D'autres industries de luxe se ressentirent de la protection d'Henri IV : ce fut ainsi qu'il restaura ou fonda la fabrication des verres et cristaux dans le genre de Venise, des tapisseries de haute lisse en concurrence avec celles de la Flandre, des tapis du Levant, des toiles fines de Hollande, des cuirs dorés de Hongrie, de la dentelle, qui eut d'humbles commencements à Senlis. Il se flattait, non sans raison, de consommer l'œuvre de François Ier, comme on peut s'en assurer par ce passage de l'historien Sauval,

dans ses *Antiquités de Paris* : « Le roi, » dit-il, s'étoit proposé d'avoir chez lui toutes sortes de manufactures et les meilleurs artisans de chaque profession, tant pour les maintenir à Paris que pour s'en servir au besoin : il vouloit que ce fût comme une pépinière qui pût produire une quantité d'excellents maîtres et en remplir la France... Il logeoit au Louvre les meilleurs sculpteurs,

Fig. 10. — Compagnons du devoir ou charpentiers. Fac-similé d'une miniature d'un Ms. du xvᵉ siècle.

horlogers, parfumeurs, couteliers, graveurs en pierres précieuses, forgeurs d'épées d'acier ; les plus adroits doreurs, damasquineurs, faiseurs d'instruments de mathématiques, et trois tapissiers. »

Les encouragements que le roi ne se lassait pas d'accorder aux industries de luxe, malgré le mauvais vouloir de Sully, dont toutes les préférences allaient à l'agriculture, ne l'empêchèrent pas de s'intéresser aux industries de première nécessité.

Plusieurs causes avaient amené la décadence de ces dernières,

notamment la guerre civile, la tyrannie des corporations de métiers, l'improbité des marchands.

La guerre civile, qui régnait depuis trente ans, avait, d'une part, développé le luxe, et réduit, de l'autre, les classes travailleuses à une telle détresse qu'elle ne leur laissait plus les moyens de se procurer le strict nécessaire. Dans la plupart des villes, les artisans et marchands étaient divisés en deux partis : les maîtres jurés et les apprentis et compagnons (fig. 10). Jusqu'au seizième siècle, aucun de ceux-ci n'avait pu devenir maître sans avoir, au préalable, subi de nombreuses épreuves et obtenu des lettres du chef de la corporation ou *roi des merciers*. François Ier corrigea cet abus en supprimant les titres et attributions du roi des merciers, et en donnant pour censeurs aux communautés les gardes jurés, chargés de surveiller la conduite des ouvriers et de les déclarer, après examen, aptes à la maîtrise, que le gouvernement s'était réservé le droit de conférer (fig. 11). Au milieu du désordre général, cette police nouvelle tomba en désuétude; les rois des merciers rétablirent leur nom et autorité, passèrent un accord avec les anciens maîtres, et ne laissèrent plus arriver à la maîtrise que leurs enfants ou leurs parents, de façon que l'exercice des professions industrielles était devenu le privilège exclusif de quelques familles.

Henri IV remédia à cet ordre de choses par l'édit d'avril 1597. Il supprima le titre et les prérogatives des rois des merciers, ainsi que les épreuves vexatoires et dispendieuses auxquelles était assujetti quiconque aspirait à la maîtrise. On n'exigea d'un artisan ou commerçant, pour l'exercice de sa profession, qu'une pratique antérieure, une réputation de probité bien établie, et l'acquittement d'un faible droit, suivant l'importance du métier (10, 20 ou 30 livres). La carrière était donc accessible à tous indistinctement. En outre, afin d'assurer la discipline et la bonne fabrication, les gardes jurés furent rétablis partout.

La création, en 1601, d'un conseil, chargé « de vacquer au rétablissement du commerce et manufacture dans le royaume, »

fut le complément naturel de cette mesure d'affranchissement, la plus large dont l'industrie nationale ait été l'objet avant le décret de l'Assemblée nationale, qui proclama la liberté du travail.

Tout ce grand édifice élevé par Henri VI au développement de nos forces industrielles s'écroula après sa mort. Les guerres

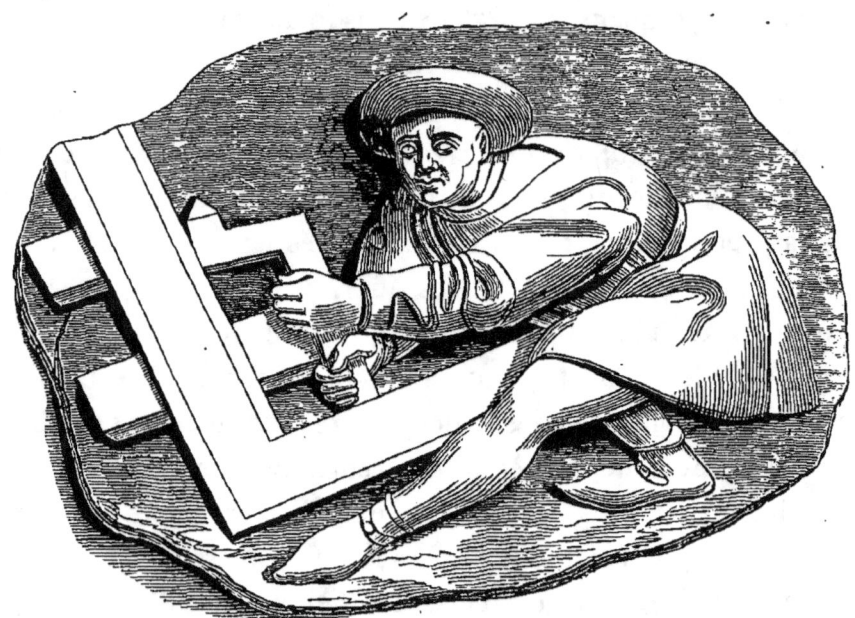

Fig. 11. — Apprenti menuisier, travaillant au chef-d'œuvre; d'après une des stalles des Miséricordes du chœur de la cathédrale de Rouen. xvᵉ siècle.

civiles et étrangères en consommèrent la ruine. En vain le tiers état éleva-t-il la voix, aux états généraux de 1614, en faveur de l'industrie; il ne fut pas écouté, et ce n'est ni Richelieu, encore moins Mazarin, qui guérirent ses blessures.

Enfin arriva Colbert, et tout changea de face.

« Toutes les manufactures, qui estoient autrefois si grandes, » écrivait-il dans un mémoire au roi, daté de 1663, « sont entièrement abolies, les Hollandois et les Anglois les ayant presque toutes attirées, par de mauvais moyens, au dedans de leur Estat, à la

réserve des seules manufactures de soie, qui subsistent encore à Lyon et à Tours, quoique notamment diminuées. »

De 1663 à 1672, chaque année fut marquée par l'établissement de quelque manufacture. La draperie fine était fabriquée en Espagne et en Hollande, les belles soieries en Italie, les toiles et les dentelles en Hollande et en Belgique, etc. Colbert voulut que l'industrie française rivalisât de tous points avec l'étranger, et il appela des autres pays les gens les plus habiles, tels que le drapier van Robais et le bonnetier Vindret. Les élèves formés à leur école répandirent leurs procédés. Outre des gratifications considérables, Louis XIV avançait aux manufacturiers 2.000 livres pour chaque métier battant; aussi comptait-on, en 1669, dans tout le royaume, 44.200 de ces métiers.

Les draps rayés furent quelque temps de mode; ceux de provenance nationale ne paraissant pas assez fins, les courtisans songèrent à en demander aux Pays-Bas, mais le roi le leur défendit expressément. La duchesse d'Uzès, à laquelle le duc de Montausier, son père, avait remis le soin de la garde-robe du dauphin, imagina de faire faire pour ce prince un habit en drap uni de Hollande, sur lequel un peintre avait marqué des rayures. Le roi l'apprit, la réprimanda fort, condamna à l'amende le marchand et le peintre, et fit brûler l'habit publiquement.

En 1666, des ateliers avaient été installés à l'hôpital général (la Salpêtrière) et placés sous la direction d'une calviniste hollandaise nommée Jacqueline Le Fort, après toutefois qu'elle eut abjuré sa religion; 1.600 filles y furent occupées à des ouvrages de dentelle. On fit, en outre, venir 30 habiles dentellières de Venise et 200 de Flandre, et le roi, pour les encourager, leur distribua une somme de 36.000 livres. Plus d'une fois, il alla, en grand appareil, visiter une fabrique de points de France, que son ministre avait établie dans la rue Quincampoix, et il défendit expressément à tous ses sujets de porter des points d'Angleterre.

Les soieries de Tours et de Lyon arrivent directement chez tous

les marchands de Paris; en peu d'années, leur produit s'éleva à 50 millions. Quant aux étoffes brochées d'or et d'argent, cette industrie ne fit pas de progrès rapides, car, en 1687, la cour commandait encore à Constantinople ses plus beaux habits brodés.

On commença de faire en France d'aussi belles glaces qu'à Venise. Bientôt les tapis de Turquie et de Perse furent dépassés par ceux de la Savonnerie, et les tapisseries de Flandre par celles des

Fig. 12. — La galerie des Gobelins, visitée par Colbert. D'après Séb. le Clerc. xvii° siècle.

Gobelins (fig. 12). Les meilleurs peintres dirigeaient l'ouvrage, soit sur leurs propres dessins, soit d'après les compositions des anciens maîtres italiens. Une autre manufacture de tapisseries fut créée à Beauvais par un particulier, auquel le roi fit présent de 60.000 livres, et l'on restaura celle d'Aubusson, si renommée encore aujourd'hui.

Le fer-blanc, l'acier, le cuivre, la belle faïence, les savons, les feutres, la garance, les cuirs maroquinés furent aussi travaillés ou importés avec succès. L'argent ne manquait nulle part, et Colbert, si économe, si parcimonieux en toute autre circonstance,

avait la main toujours ouverte pour favoriser une nouvelle entreprise, surtout s'il s'agissait d'affranchir le pays d'une concurrence étrangère.

Justement orgueilleuse de ses triomphes, l'industrie craignit qu'on altérât les bonnes méthodes de fabrication dont on venait de l'enrichir; elle voulut en rendre les procédés invariables. De toutes parts, on sollicita des règlements. Et Colbert souscrivit au vœu général. « Ces règlements, » a écrit Chaptal, « ne sont, à la vérité, que la description exacte des meilleurs procédés de fabrication, et, sous ce rapport, ils forment des instructions très utiles; mais ils étaient exclusifs, l'artiste ne pouvait pas s'en écarter, et les inspecteurs brisaient les métiers, brûlaient les étoffes, prononçaient des amendes toutes les fois qu'on se permettait quelques changements dans les méthodes prescrites. » Ajoutons que si l'industrie fut enchaînée pendant plus d'un siècle dans les liens qui furent rompus seulement lors de la Révolution, il faut s'en prendre non à Colbert, homme de progrès avant tout, mais à ses successeurs inhabiles, qui demeurèrent routiniers par système.

Colbert mort (1683), l'État se désintéressa presque entièrement de l'industrie manufacturière, et parut indifférent à ses progrès comme à sa prospérité; il ne daigna plus même la sauvegarder contre la concurrence, et il admit dans le royaume, moyennant des droits de douane relativement peu élevés, les produits fabriqués à l'étranger, en abandonnant le système défensif des prohibitions. Mais dès lors la plupart des nations civilisées étaient tributaires de notre industrie de luxe, et la marine militaire, qui couvrait de sa protection la marine marchande, favorisait le développement du commerce d'exportation. Les manufactures que Colbert avait fondées ou encouragées continuèrent donc à se maintenir, grâce au commerce extérieur, dans une situation satisfaisante, lors même que le manque d'argent se faisait sentir dans toutes les branches du commerce national.

Malgré les fluctuations et les crises que subit le travail, il ne

Fig. 13. — Peinture commémorative de l'union des marchands de Rouen à la fin du XVIIe s.

cessa de se développer depuis cette époque, et ses progrès contribuèrent puissamment à l'influence politique de la bourgeoisie. « Le moyen ordre, » dit Voltaire dans *le Siècle de Louis XIV*, « s'est enrichi par l'industrie. Les gains du commerce ont augmenté. Il s'est trouvé moins d'opulence qu'autrefois chez les grands et plus dans le moyen ordre, et cela même a mis moins de distance entre les hommes. Il n'y avait autrefois d'autre ressource pour les petits que de servir les grands; aujourd'hui l'industrie a ouvert mille chemins qu'on ne connaissait pas il y a cent ans. »

La révocation de l'édit de Nantes, en 1685, porta aux manufactures françaises un coup dont elles eurent beaucoup de peine à se relever. Une population active, honnête, laborieuse, uniquement coupable de ne point professer la religion du souverain qui la persécutait, alla porter en Hollande, en Angleterre, en Prusse, en Suisse, ses talents, ses richesses et les secrets de notre industrie. La fabrication de la soie, qui occupait en Touraine 60.000 personnes, n'en employait plus que 4.000 en 1698; et Lyon, où battaient 18.000 métiers, en perdit alors plus des trois quarts.

Dans le dix-huitième siècle, l'industrie en général resta à peu près stationnaire, à l'exception des manufactures royales, que la perfection du travail et la protection du gouvernement maintinrent à la hauteur de leur ancienne renommée. L'organisation des métiers opposait au perfectionnement des procédés une barrière insurmontable; Turgot entreprit de la détruire lorsqu'en 1776 il proposa la suppression des jurandes et des maîtrises. On appelait *jurande* la charge élective conférée à quelques artisans dits *jurés* pour sauvegarder les droits et intérêts de leurs corporations, recevoir les apprentis, etc.; et *maîtrise*, la qualité de maître, après réception publique.

Nous avons exposé la constitution des arts et métiers au moyen âge dans un volume à part (1); qu'il nous suffise d'indiquer à cette

(1) *Les Arts et Métiers au moyen âge.*

place ce qu'étaient devenues par la suite ces communautés et quels abus s'y étaient introduits au point d'en rendre la suppression nécessaire.

Depuis que les rois les avaient prises sous leur protection, les

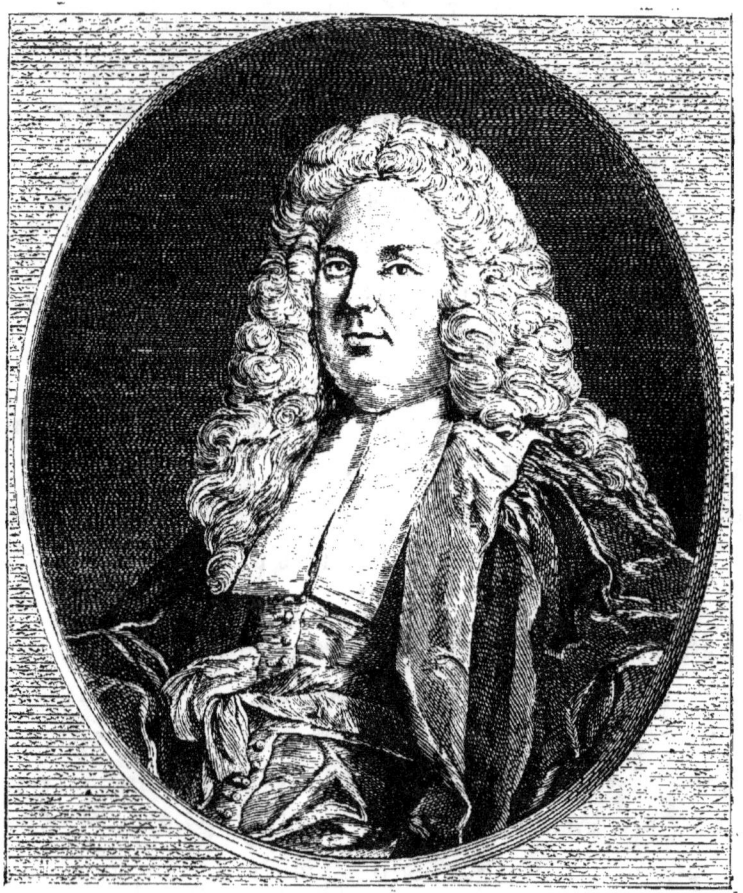

Fig. 14. — Portrait de Turgot; d'après Michel Vanloo. xviiiᵉ siècle.

maîtrises avaient fait accomplir à notre industrie les plus grands progrès auxquels elle fût encore parvenue. Elles se recommandaient, d'ailleurs, par un avantage qui avait son prix : « la loyauté des marchés et des produits offerts, » dit un écrivain, « se trouvait sous la garantie de leur honneur et de leur intérêt bien entendu. Dans nos populations peu industrielles, où le travail n'est qu'un

moyen d'arriver rapidement à la fortune, il n'est que trop certain que l'on doit craindre pour la sûreté des achats et ventes, comme pour la sincérité des produits livrés. Or, les maîtrises avaient, dans les conditions publiques de leur existence, ce qu'exigent et ce que regrettent à la fois la confiance du commerce et la dignité du nom national. » Ajoutons que cette institution vénérable avait apporté aux classes laborieuses la solidarité et le sentiment moral que donne l'association (fig. 13). C'était, suivant l'expression pittoresque de Sismondi, comme un château fort que le travail avait construit pour ses besoins en pleine société féodale.

Mais, quels que fussent les services et les mérites des maîtrises, de graves reproches s'étaient élevés contre elles.

Se recrutant eux-mêmes, les maîtres avaient intérêt à restreindre le nombre des admissions, et, ne pouvant se perpétuer dans le métier, ils en étaient venus à ne recevoir parmi eux que leurs enfants, parents, alliés ou compatriotes. En outre, ils prolongeaient à dessein la durée de l'apprentissage, afin de s'assurer gratuitement des ouvriers et des aides, et finissaient d'ordinaire par exclure ceux-ci de la maîtrise, lors de la présentation du chef-d'œuvre. Enfin, chose plus grave, chaque maîtrise avait le droit exclusif de pratiquer l'industrie qui lui était propre, d'où résultait forcément la condamnation des progrès accomplis en dehors d'elle. Tout inventeur d'un système pouvant amener une modification quelconque se voyait à l'instant attaqué par la communauté entière qui l'accusait d'empiéter sur ses privilèges.

En janvier 1776, Turgot (fig. 14), alors contrôleur général, demanda au roi la suppression des jurandes et maîtrises, en même temps que celle de la corvée, de la police des grains, etc. Cette mesure rencontra pour adversaires, outre les ordres privilégiés, les intéressés eux-mêmes, c'est-à-dire les maîtres et les patrons, dont l'avocat Linguet se constitua le défenseur dans de nombreux mémoires. « Dieu, » avait dit Turgot, « en donnant à l'homme des besoins, en lui rendant nécessaire la ressource du travail, a fait

du droit de travailler la propriété de tout homme, et cette propriété est la première, la plus sacrée, la plus imprescriptible de toutes. » On lui opposât l'intérêt même, bien ou mal entendu, de l'industrie, dont les restrictions assuraient la perfection, et l'intérêt des ouvriers, dont la maîtrise maintenait les salaires à un taux fixe.

Le parlement se refusa à enregistrer ces projets d'édit; mais Louis XVI passa outre dans son lit de justice du 12 mars 1770, en disant : « Je vois bien qu'il n'y a ici que M. Turgot et moi qui aimions le peuple. » Deux mois plus tard, les corporations reprirent le dessus : le roi renvoya son ministre, et les édits furent rapportés.

Tels étaient la puissance et l'aveuglement des industriels privilégiés, que Reveillon, à qui la France doit l'importante fabrication des papiers peints, vit, en avril 1789, son établissement du faubourg Saint-Antoine saccagé par suite de la haine et de la jalousie de différentes corporations. Afin de le mettre à l'abri des poursuites que lui intentaient chaque jour celles des imprimeurs, des graveurs, des teinturiers, des tapissiers, etc., il fallut un édit octroyant à sa maison le titre de manufacture royale.

Au reste, le triomphe des maîtrises ne fut pas de longue durée : leur cause était perdue devant l'opinion publique. L'Assemblée nationale ne jugea même pas qu'il fût besoin de la discuter : elle les abolit incidemment dans un décret du 2 mars 1792, relatif à la création du droit des patentes, mais ce ne fut pas sans une indemnité qui s'éleva environ à 38 millions, dont plus de la moitié fut attribuée aux maîtres perruquiers seulement.

L'industrie était libre.

L'AMEUBLEMENT

§ I. — Le meuble sous Henri IV et Louis XIII.

Il y eut toujours en France, dans les demeures royales, chez les princes, les seigneurs, même les riches bourgeois et marchands, un grand luxe de mobilier. Jadis la richesse, plus que la commodité du meuble, était recherchée par ceux qui devaient l'exemple de la magnificence, ou par les gens dont l'ambition était de paraître.

Dès le temps de Charles V, pour ne point remonter plus haut, le Louvre était un trésor de merveilles, dont témoignent, à plus d'une reprise, les chroniqueurs contemporains, et, suivant Christine de Pisan, les inférieurs prenaient même plus que de raison modèle sur le roi. On peut l'en croire, car elle en rapporte les détails, avec un gémissement sur « l'outrage » de ce déploiement immodéré de richesses. Il s'agit d'une marchande, de celles qui « achètent en gros et vendent à détail pour quatre sols de denrées, si besoin est, quoiqu'elle soit riche et même de trop grand état ».

Avant d'entrer dans sa chambre, « on passoit par deux autres chambres moult belles, où il y avoit en chacune un grand lit bien et richement encourtiné, et en la deuxième un grand dressoir couvert, comme un autel, tout chargé de vaisselle d'argent ». La chambre à coucher est « tout encourtinée de tapisserie faite à la devise d'elle, ouvrée très richement en fin or de

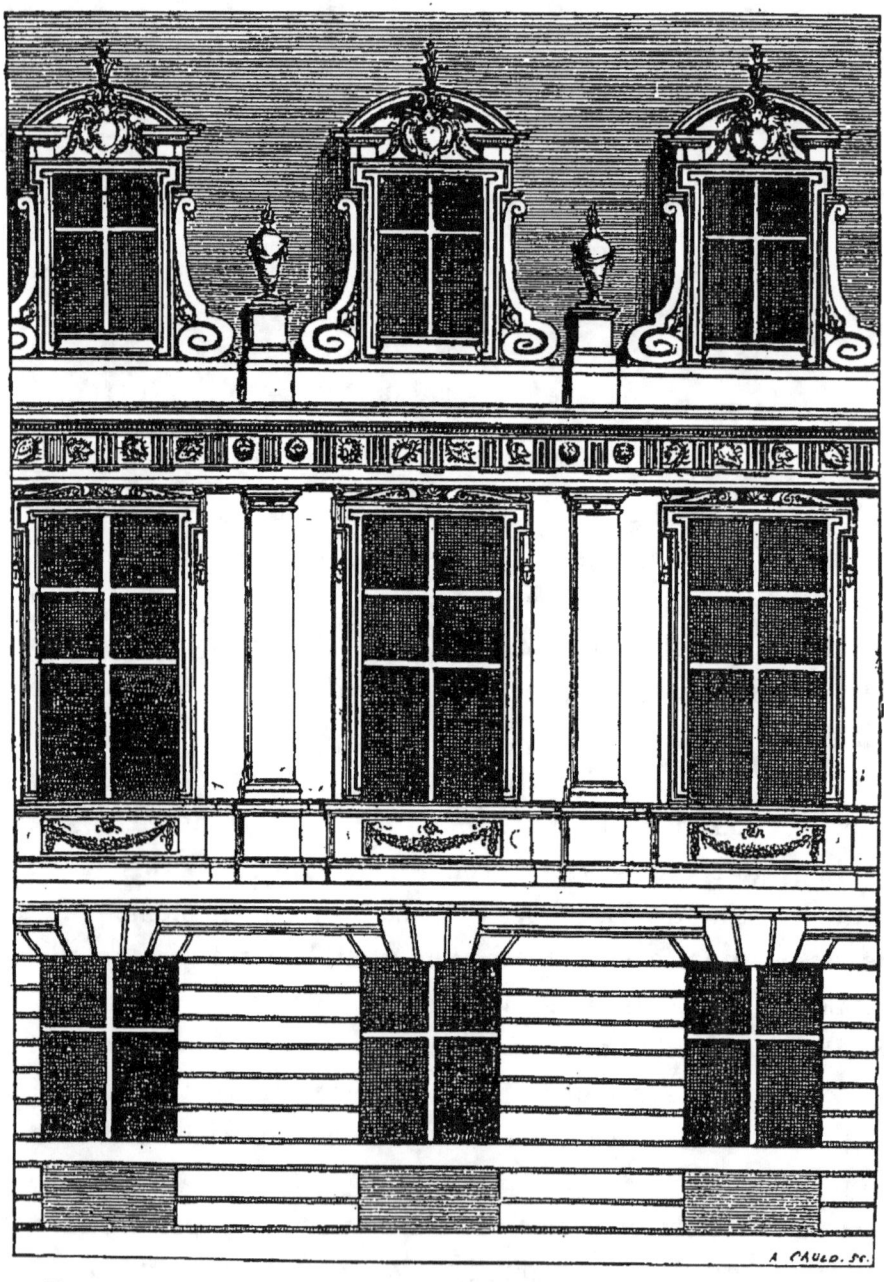

Fig. 15. — Les mesures de l'hostel de Liancourt, au faubourg Saint-Germain, à la rue de Seine, » bâti par Jacques le Mercier. XVIIe siècle.

Chypre, le lit grand et bel ». Et ce sont des tapis de pied, « tous pareils à or »; les couvertures pareillement tissées, un

grand drap de lin, aussi délié que soie, » tout d'une pièce, sans couture, ce qui, paraît-il, était alors une grande nouveauté. En son lit, d'où elle reçoit les visiteurs, la marchande est « vestue de drap de soie teint en cramoisi, appuyée de grands oreillers de soie à gros boutons de perles ».

Ce luxe ne changea pas dans les siècles suivants, restant tout de parade et d'ornement, le plus souvent borné à quelques pièces, tandis que le reste du logis était d'une simplicité, même d'une rusticité primitives. Il fallut un long temps avant qu'on s'occupât d'harmoniser tous les détails d'un ameublement, d'améliorer avec goût l'intérieur du logis, d'embellir avec art les appartements d'apparat ainsi que les appartements privés. Dans les plus belles maisons des grands seigneurs et des *partisans* ou financiers, à quelques exceptions près, ces appartements ne changèrent pas de caractères ni de physionomie jusqu'à la fin de la régence de Marie de Médicis.

Les demeures aristocratiques qu'une société nouvelle devait bientôt transformer, en les appropriant mieux aux convenances du bien-être, semblaient déjà n'être pas en rapport avec des mœurs plus décentes et polies. « L'hôtel du moyen âge, » dit M. Babeau dans *les Bourgeois d'autrefois*, « avec ses fenêtres étroites, son pignon pointu, ses épis, ses auvents, ses saillies, son rez-de-chaussée à ouvertures rares, sa porte resserrée, son raide escalier extérieur, ses sculptures, ses gargouilles, son enseigne, car la plupart des hôtels particuliers avaient leur enseigne, ce vieil hôtel si pittoresque, si curieux d'aspect, faisait place à la maison moderne avec ses ouvertures plus larges, sa façade plane, son toit garni parfois de lucarnes, son air correct et raisonnable (fig. 15). » Les portes cochères se multiplient à mesure que l'usage du carrosse se substitue à celui du cheval.

Toujours situé entre cour et jardin, l'hôtel avait donc une porte cochère monumentale (fig. 16), le plus souvent sculptée, ornée de médaillons en relief, et un marteau de fer, œuvre de ser-

rurerie artistique; les deux battants ne s'ouvraient que pour les carrosses. On arrivait, par une voûte sombre et glaciale, à une porte basse, qui donnait accès dans l'escalier, et cet escalier tournant, mal éclairé par des lucarnes percées dans des murs épais, n'offrait que des marches étroites et à demi rompues, qui s'enroulaient autour d'un pivot de pierre, pour conduire au premier

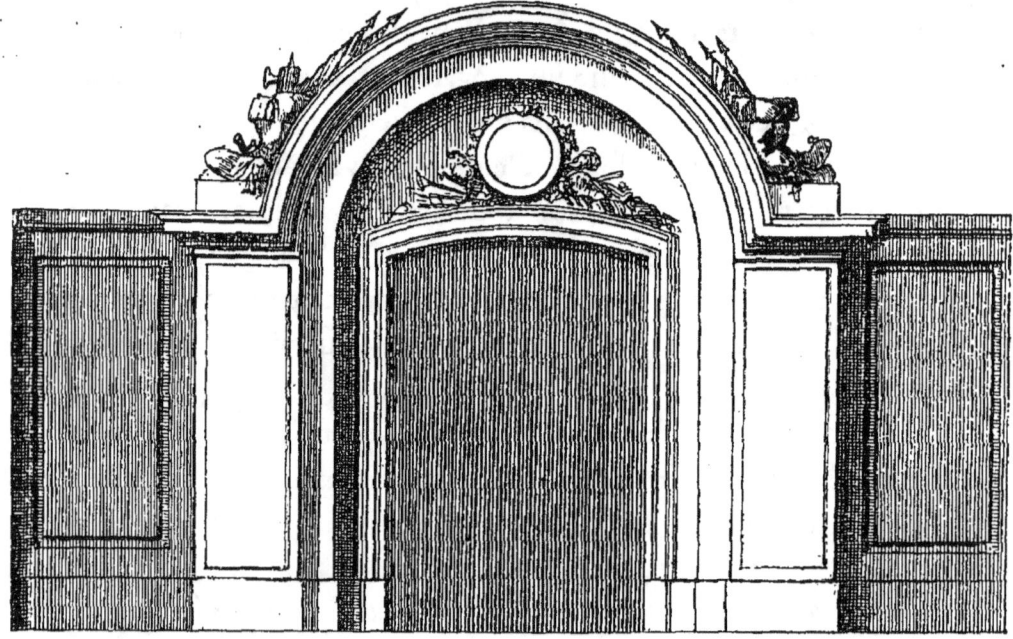

Fig. 16. — Porte de l'hôtel de la Basinière, depuis hôtel de Bouillon, sur le quai Malaquais; d'après Jean Marot. xvii° siècle.

étage, où se trouvaient, d'ordinaire, les salles destinés aux réceptions.

Il n'y avait pas alors, dans Paris, deux hôtels qui eussent des escaliers droits, à deux rampes séparées par un palier central, et, l'on citait encore le Louvre comme possédant plusieurs escaliers de cette espèce, vastes et aérés.

L'entrée des appartements donnait sur un corridor noir ou sur une première antichambre, livrée à tous les vents, ouverte à tous venants, où se tenaient la valetaille, les laquais et les porteurs de

chaise, assis et couchés sur des bancs et sur des coffres. C'était là que les personnes venues à pied déposaient leurs manteaux de pluie et leurs *houseaux,* cette double chaussure, à semelle épaisse et à haute tige, que la saleté des rues rendait indispensable. De là une odeur fétide qui régnait dans cette antichambre, dont les hôtes ordinaires se permettaient toutes les incongruités. Au reste, ils ne faisaient que suivre l'exemple des gens de qualité, qui non seulement crachaient sur le plancher avant d'entrer dans les salles, mais encore, pour faire preuve de haute naissance ou de rang élevé, crachaient *haut,* c'est-à-dire contre les murs, qui étaient entièrement souillés d'innombrables taches.

La seconde antichambre, où les femmes raccommodaient leurs toilettes et leurs coiffures devant quelques miroirs fêlés au cadre de cuivre, ne présentait pas la même malpropreté que la première : là se tenaient les pages et les officiers subalternes de la maison, qui charmaient leur paresse en jouant aux cartes et aux dés, soit autour d'un poêle de fonte ou de faïence blanche, soit devant une large cheminée au trumeau sculpté (fig. 17). Ces deux vestibules étaient pavés en marbre ou en carreaux de terre cuite émaillée, dont les dessins et les couleurs s'effaçaient bientôt sous les pieds.

Les appartements se composaient de salles et de cabinets de diverses grandeurs, communiquant l'un à l'autre par des couloirs tortueux et par des portes fermées à moitié ; toutes les pièces étaient parquetées ou plutôt planchéiées, car le parquet à pièces rapportées ne date guère que de Louis XIV, et couvertes de nattes de paille, quelquefois de ces tapis de Flandre, qui depuis longtemps déjà se fabriquaient également à Paris sous le même nom. Le luxe touchait à la misère, et tous les efforts de la magnificence, dans la décoration du local, n'aboutissaient qu'à mieux constater l'absence d'harmonie et de goût parmi les plus riches inventions de l'art. En somme, toutes ces chambres, mal distribuées entre elles, et se rattachant çà et là d'une manière aussi disgracieuse que gênante, ne formaient pas un ensemble homogène ou seulement habitable.

Les murs étaient garnis de superbes et précieuses tapisseries à figures où, comme on disait, *à verdure ;* des lambris habilement sculptés montaient jusqu'aux solives découvertes du plafond, ou bien des panneaux en stuc de différentes couleurs, importation italienne devenue fort à la mode depuis que François Ier avait ainsi

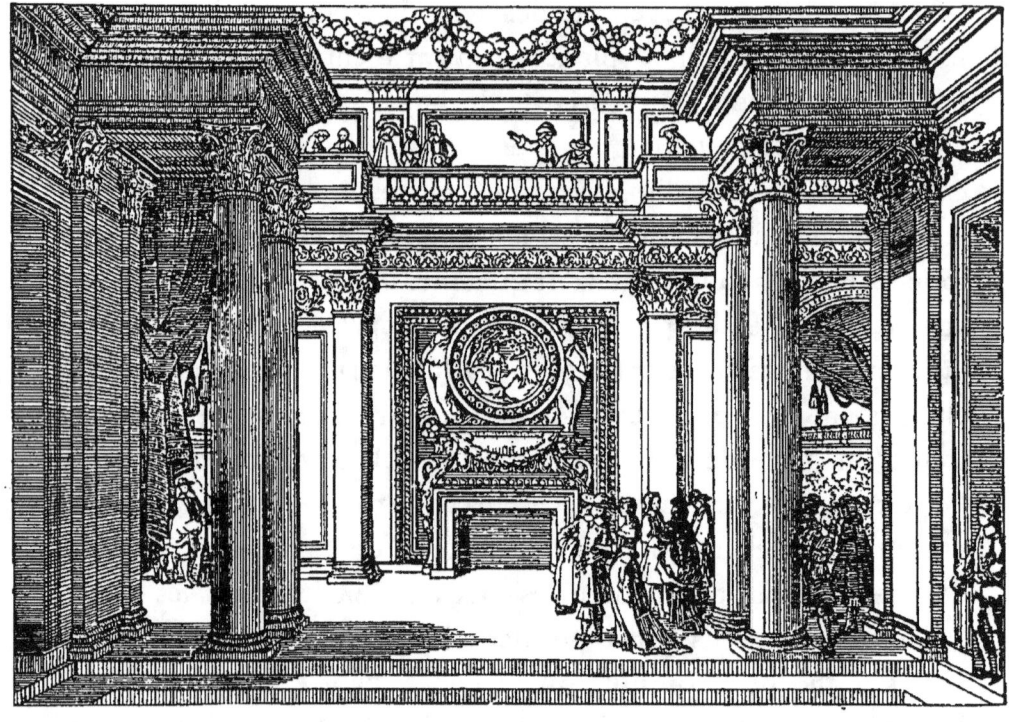

Fig. 17. — Galerie tirée de la suite des *Cheminées et Lambris*, par J. Le Pautre. xviie siècle.

fait décorer le château de Fontainebleau (fig. 18). Presque toujours les parois de chaque salle étaient peintes simplement à la détrempe, en rouge ou en *tanné*, c'est-à-dire en brun foncé. Souvent aussi, les tapisseries de tenture étaient remplacées par le cuir de Cordoue estampé en or ou en argent ; mais, grâce aux réformes d'Henri IV, ce cuir se fabriquait maintenant dans les ateliers des faubourgs Saint-Antoine et Saint-Honoré avec autant de perfection qu'à Cordoue même, à Venise ou en Flandre. Il y avait aussi des pla-

fonds dont la surface unie et lisse avait reçu des peintures à sujets ou en arabesques.

La décoration pouvait être grandiose et même riche, mais elle manquait de goût et d'agrément; elle était d'ailleurs peu soignée et mal entretenue. Les fenêtres, étroites, rares et inégales, « entre lesquelles s'ouvraient de petits châssis garnis dans leur réseau de plomb de verres enfumés, ne donnaient point assez de jour dans des chambres où il y avait tant de coins obscurs, et le soir, l'éclairage aux chandelles, que portaient des bras ou torchères fixées au mur et des lustres de cuivre à grosses boules teintées de vert-de-gris, suffisait à peine pour combattre l'épaisseur des ténèbres.

Les vastes cheminées, dont les montants de marbre ou de pierre présentaient des cariatides et d'assez bonnes sculptures, conservaient généralement leurs hauts chenets de fer du quinzième siècle, mais ne s'allumaient presque jamais, même dans les plus rudes hivers, parce qu'elles brûlaient trop de bois. On ne trouvait du feu que dans la chambre à coucher, reléguée à l'extrémité des appartements. C'était encore comme au temps où Montaigne disait qu'on mettait un vêtement en rentrant au logis, car il y faisait plus froid que dehors. « A Versailles même, en 1695, » selon M. Babeau, « le vin et l'eau gelaient dans les verres, à la table du roi; Mme de Maintenon se calfeutrait dans un fauteuil à oreilles pour éviter les courants d'air. » On s'en défendit alors à force de paravents, et même de brasiers portatifs (fig. 19).

Pour meubles, dans ce labyrinthe de salles et de cabinets, il n'y avait que des bancs de bois ouvragé, quelques tabourets, quelques *chaires* ou chaises massives, de grands fauteuils garnis de cuir doré comme en faisaient les Flamands, gaufré en façon d'Espagne, quelques armoires en bois noirci ou en ébène, et beaucoup de bahuts et de coffres qui servaient de sièges, de lits et même de tables, et qui renfermaient le linge, la garde-robe et l'argenterie des maîtres du logis. Çà et là néanmoins, les restes ou les essais d'un

riche ameublement, des consoles en bois travaillé et doré avec dessus de marbre rare, des tables élégantes, de diverses formes, en jaspe et en porphyre.

On errait longtemps, à travers les salles et les chambres, avant de parvenir à la seule chambre habitée, à cette chambre à coucher, qui était mieux close, sans être moins sombre ni moins né-

Fig. 18. — Encadrement en stuc au palais de Fontainebleau.

gligée que les autres chambres, mais qui avait une cheminée ou un poêle avec du feu en hiver, et des sièges plus commodes et moins rares que dans le reste de l'appartement.

La chambre à coucher était « le centre et comme le théâtre de toute la vie privée », dit M. Laborde dans son beau livre intitulé *le Palais Mazarin et les habitations de ville et de campagne au dix-septième siècle*. C'était dans la chambre à coucher qu'on recevait ses amis et connaissances; c'était là qu'on se réunissait,

pour jouer, pour causer ou pour traiter affaires, et chez les grandes dames, les ruelles des lits étaient fréquentées par une société élégante et polie. Là, du moins, la porte demeurait fermée, tandis que toutes les portes étaient ouvertes dans les appartements, où entrait qui voulait, où l'on n'était introduit ni conduit par personne, y eût-il cent domestiques dans l'hôtel ; aussi le maître de la maison se trouvait-il exposé à rencontrer sur son passage, en sortant de sa chambre à coucher ou en y allant, des étrangers, des inconnus couchés et dormant sur les coffres.

Bien que l'on connût depuis longtemps la sonnette à main, son usage n'était pas encore très répandu, et les plus grands personnages se voyaient forcés, en certains cas, d'appeler leurs gens *sur le degré* ou par la fenêtre. Le service des valets et des servantes était si mal fait, dans les meilleures maisons, que, comme le dit Tallemant des Réaux, « là-dedans, on n'est point surpris, quand on vous annonce de vous coucher sans souper, tant les choses y sont bien réglées »! Cette ignorance ou cette insouciance des commodités de la vie privée persista jusqu'au règne de Louis XIV.

Ce fut la célèbre marquise de Rambouillet qui, la première, eut l'idée de changer la distribution des appartements. Elle les disposa de plain-pied, en enfilade, éclairés par de hautes fenêtres symétriques, et décorées avec art, sans exagération d'ornements ni de luxe.

Cette transformation complète de l'ancien hôtel d'O, que le marquis de Pisani avait acheté dans la rue Saint-Thomas du Louvre, eut lieu vers 1612, et, depuis l'exécution de ces ingénieux changements, il ne se construisit plus un palais, un hôtel ou une maison de quelque élégance, sans que les architectes n'eussent été envoyés à la demeure d'Arthénice (surnom littéraire de Mme de Rambouillet), pour reproduire en tout en partie ces innovations. La reine mère elle-même, Marie de Médicis, qui faisait alors bâtir le Luxembourg, ordonna à ses architectes d'aller voir l'hôtel d'O

restauré et de profiter des leçons que M^{me} de Rambouillet pourrait leur donner pour la bonne distribution de l'intérieur du nouveau palais.

Cet hôtel, qui joua un si grand rôle dans la littérature française, mérite bien qu'on s'y arrête; aussi bien, ce sera donner une idée

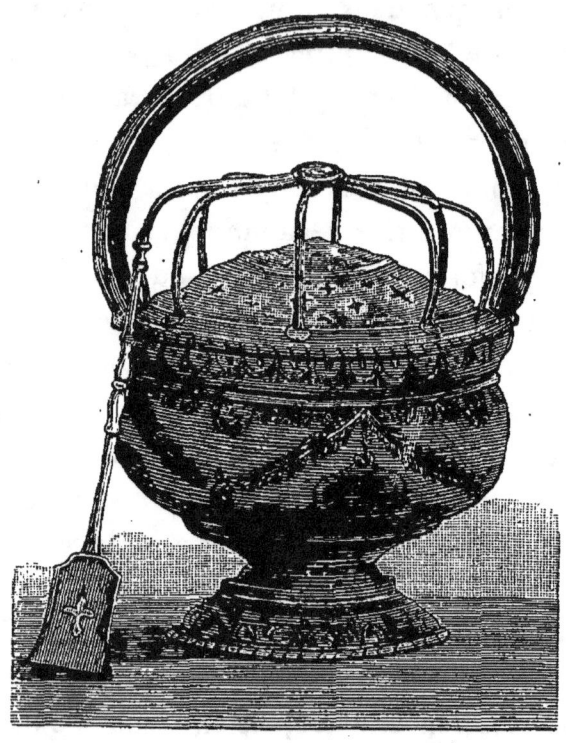

Fig. 19. — Brasero français. XVII^e siècle.

générale des belles habitations de Paris à cette époque, puisque la création de M^{me} de Rambouillet fut pendant longtemps le modèle unique de tous les gens de qualité qui faisaient construire et se piquaient de bon goût et de bonnes manières. Nous en empruntons la description à l'ouvrage de M. Livet sur *les Précieuses*.

« C'est vers 1612 ou 1613 que la marquise, qui faisait en se jouant, dit Voiture, des dessins que Michel-Ange n'eût pas désavoués, mécontente de tous les projets des architectes, entreprit de

réformer l'architecture. Jusque-là, on avait suivi des règles bien simples pour le bâtiment de ce genre. « On ne savait que faire « une salle d'un côté, dit Tallemant, une chambre de l'autre, et un « escalier au milieu. » Un soir, paraît-il, que la marquise était fort préoccupée de son idée favorite : « Vite, vite, » s'écria-t-elle, « du papier ! J'ai trouvé le moyen de faire ce que je voulais. » C'était l'*eurêka* de l'architecture civile. « C'est d'elle, » nous dit l'auteur des *Historiettes,* « qu'on apprit à mettre les escaliers (fig. 20) « dans un angle du corps principal du bâtiment pour avoir une « grande suite de chambres, à rehausser les planchers et à faire des « portes et des fenêtres hautes et larges, et vis-à-vis les unes des « autres ; c'est la première qui s'est avisée de faire peindre une « chambre d'autres couleurs que de rouge ou de tanné. »

« Sauval a pris la peine de nous décrire longuement les beautés de l'hôtel, ses heureuses proportions, l'harmonie de ses dispositions intérieures. On entrait d'abord dans une cour ; à gauche était la basse-cour, entourée des bâtiments de service ; on passait, pour y entrer, sous une des ailes. De toutes les parties de la cour, on pouvait voir le jardin, dessiné comme tous les jardins du temps : il était coupé de lignes droites, qui venaient aboutir à un bassin rond placé au centre, et où les plans figurent un jet d'eau ; s'il n'était pas grand, il n'était du moins borné que par d'autres jardins en tel nombre qu'aucun bâtiment de ce côté n'arrêtait la vue. Le corps principal du logis était en briques, rehaussé d'embrasures, de chaînes, de corniches, de frises, d'architraves et de pilastres de pierre, comme les maisons de la place Royale, les châteaux de Verneuil et de Monceaux, et le palais de Fontainebleau. Ce bâtiment lui-même était accompagné de quatre beaux appartements, dont le plus considérable pouvait entrer en parallèle avec les plus superbes et les plus commodes du royaume ; on y montait par un escalier facile, arrondi en portion de cercle, attaché à une vaste salle ; de là, on pénétrait dans une longue suite de chambres, qui communiquaient

entre elles par de larges portes en correspondance. Les meubles en étaient d'une rare magnificence, changés toujours suivant les exignces de la mode. »

Quant à la chambre à coucher, si fameuse sous le nom de *chambre bleue,* elle ne vit pas renouveler ses tentures de velours bleu rehaussé d'or et d'argent, quand elles eurent perdu leur fraîcheur.

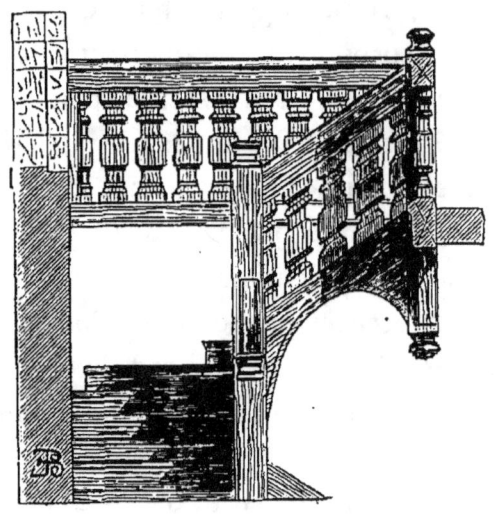

Fig. 20. — Balustrade d'un escalier Louis XIII, rue des Lombards, à Paris.

Ce fut pourtant sous l'influence et l'inspiration de Marie de Médicis que l'industrie et l'art s'unirent de concert pour métamorphoser la décoration artistique des appartements, qui subissait trop exclusivement l'influence flamande, comme on peut le voir dans les gravures d'Abraham Bosse, ce répertoire si précieux pour l'étude des mœurs intimes au commencement du dix-septième siècle. Simon Vouet, qui avait étudié l'art décoratif à Rome, à Gênes et à Florence, en fut le véritable créateur dans sa patrie, lorsque Louis XIII l'eut rappelé en France, pour le nommer premier peintre du roi, pour le loger au Louvre, et pour le charger de tous les travaux qu'il pourrait entreprendre dans les résidences royales (fig. 21).

Comme il suffisait à peine aux commandes qu'on lui faisait, MM. de Chanteloup avaient eu le projet de le mettre en concurrence avec Poussin. Mais celui-ci, dégoûté par les administrateurs avec qui il fut en relation, et peu soucieux de soutenir une lutte pour laquelle il n'était point fait, retourna à Rome, en cédant la place à Vouet, qui conserva jusqu'à sa mort (1649) le privilège d'être chargé, presque seul, de la décoration intérieure de la plupart des hôtels anciens et nouveaux de Paris (fig. 22). Ce n'est pas lui, cependant, que le cardinal Mazarin voulut choisir pour décorer la grande galerie de l'hôtel Tubeuf, qu'il avait acheté pour en faire la première fondation de son palais; il prit un architecte français, François Mansart, et deux peintres italiens, Romanelli et Grimaldi. Ces deux artistes, qui avaient la vogue dans leur pays, furent les bienvenus en France, à ce point que les dames de la cour allaient les voir travailler à la galerie de l'hôtel Mazarin.

Quant à Mansart, qui avait fait exécuter, d'après ses dessins, les ornements en relief de cette galerie, il fut l'objet d'une critique amère, accompagnée d'une caricature. La galerie Mazarine, cette merveille d'architecture et de peinture décorative, est encore là pour protester contre l'injustice de *la Mansarade*. A l'exception de cette superbe galerie et de quelques plafonds noircis du vieux Louvre, il ne resta plus rien des décorations peintes que Romanelli et Grimaldi avaient faites en beaucoup d'édifices qui subsistent encore.

Les écrivains du dix-septième siècle nous ont laissé un petit nombre de descriptions d'appartements décorés dans le goût de l'époque.

Ces descriptions, bien qu'assez sommaires, peuvent nous donner une idée exacte de l'art décoratif et du luxe mobilier, sous les règnes de Louis XIII et de Louis XIV. Sauval, dans ses *Antiquités de la ville de Paris*, décrit ainsi une chambre de la reine régente, dans les appartements du Louvre, après la mort

Fig. 21. — Panneau décoratif, d'après une peinture de Simon Vouet. XVIIe siècle.

d'Henri IV : « Marie de Médicis, pendant sa régence, » dit-il, « fit dorer une chambre dans l'appartement des reines mères, et n'oublia rien pour la rendre la plus superbe de son temps : elle fut ornée d'un lambris et d'un plafond ; on y employa un peu d'or et de peinture. Dubois, Fréminet, Errard, le père Bunel, tous quatre les meilleurs peintres de ce temps-là, déployèrent tout leur art, autant par émulation entre eux que pour faire quelque chose qui plût à cette princesse : Errard peignit les plafonds, les autres travaillèrent aux tableaux qui règnent au-dessus du lambris doré dont la chambre est environnée, et quelques peintres florentins firent d'après nature les portraits des héros de Médicis qu'on voit entre ces tableaux. Chacun, pour lors, admira ce beau lieu, comme le dernier effort de la propreté, de la galanterie et de la magnificence.

Comme nous l'avons dit, la chambre à coucher, dans les habitations des gens du monde, servait à la fois de salle de réception et de cabinet de conversation.

L'abbé d'Aubignac, dans la *Relation véritable du royaume de Coquetterie* (1655), parle en ces termes de la chambre à coucher d'une précieuse, qui habitait la place Royale : « Au milieu, » disait-il, « d'un grand nombre de portiques, vestibules, galeries, cellules et cabinets richement ornés, on trouve toujours un lieu respecté comme un sanctuaire, où, sur un autel fait à la façon de ces lits sacrés des dieux du paganisme, on trouve une dame exposée aux yeux du public, quelquefois belle et toujours parée, quelquefois noble et toujours vaine, quelquefois sage et toujours suffisante. Il n'est pas défendu aux belles de garder le lit, pourvu que ce soit pour tenir ruelle plus à son aise, diversifier son jeu, ou d'autres intérêts que l'expérience seule peut apprendre. »

Sauval, qui avait vu de ses propres yeux la fameuse chambre à coucher de la marquise de Rambouillet, nous fera comprendre combien elle était supérieure à toutes celles que les

précieuses avaient inaugurées, dans le quartier de la place Royale. « La *chambre bleue*, si célèbre dans les œuvres de Voiture, » dit-il, « étoit parée, de son temps, d'un ameublement de velours bleu, rehaussé d'or et d'argent, et c'étoit le lieu où

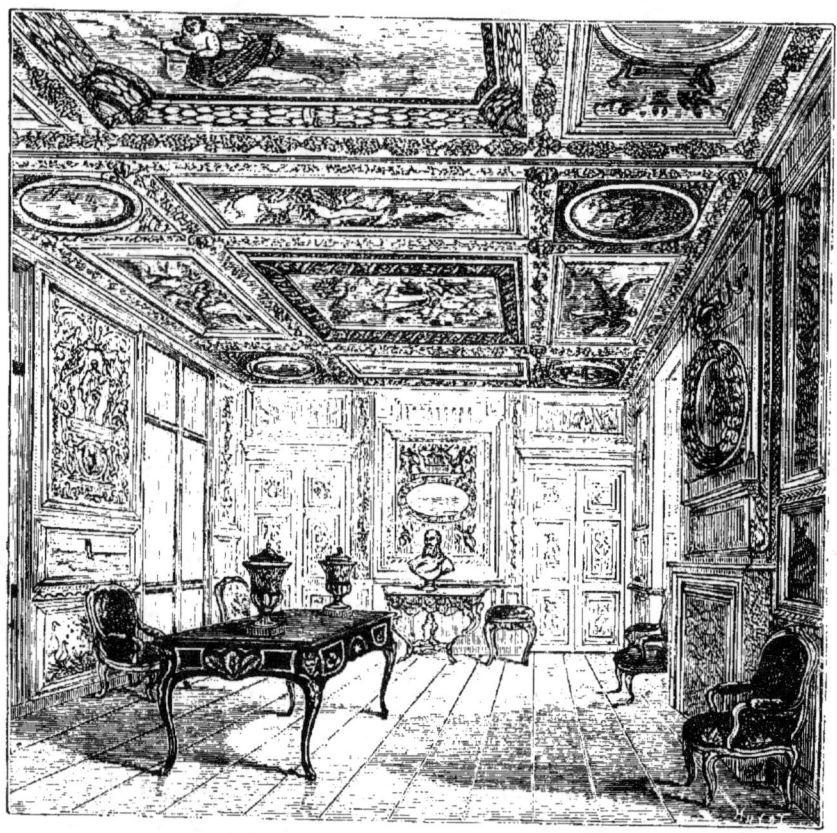

Fig. 22. — Cabinet préparé à l'Arsenal pour Henri IV, et dont la décoration ne fut faite que vers 1643, par Simon Vouet et ses élèves. XVIIe siècle.

Arthénice recevoit ses visites. Les fenêtres, sans appui, qui règnent de haut en bas, depuis son plafond jusqu'à son parterre, la rendent très gaie et la laissent jouir, sans obstacles, de l'air, de la vue et du plaisir du jardin. »

Mademoiselle de Scudéry, décrivant le palais de Cléomire dans la septième partie du roman de *Cyrus*, livre Ier, ajoute quelques traits nouveaux : « Tout est magnifique chez elle et même par-

ticulier : les lampes y sont différentes des autres lieux : ses cabinets sont pleins de mille raretés, qui font voir le jugement de celle qui les a choisies. L'air est toujours parfumé dans son palais; diverses corbeilles magnifiques, pleines de fleurs, font un printemps continuel dans sa chambre, et le lieu où on la voit d'ordinaire est si agréable et si bien imaginé, qu'on croit être dans un enchantement lorsqu'on y est près d'elle. »

Et dans le petit roman de M^{lle} de Montpensier, *la Princesse de Paphlagonie* (1659), l'auteur renchérit encore sur la délicatesse de tant de merveilles. La marquise se tient dans « un enfoncement où le soleil ne pénètre point, et d'où la lumière n'est pas tout à fait bannie. Cet *antre* est entouré de grands vases de cristal, pleins des plus belles fleurs du printemps, qui durent toujours dans les jardins qui sont auprès de son temple, pour lui produire ce qui lui est agréable. Autour d'elle, il y a force tableaux de toutes les personnes qu'elle aime, et encore force livres sur les tablettes qui sont dans cette grotte. »

Une heureuse architecture, une distribution commode (fig. 23 et 24), des appartements vastes, aérés, ornés, pleins de fleurs, de tableaux, de livres, c'est comme un idéal du premier coup et pleinement atteint par la charmante et savante marquise.

En regard de cette description, nous placerons celle de l'appartement de la reine Anne d'Autriche, au Louvre : « Il faut advouer, » lit-on dans le *Journal* des deux voyageurs hollandais en 1658, « que, après cela, il ne se peut rien voir de plus magnifique. La dorure, la peinture et tous les riches embellissements y estalent avec profusion tout ce qu'ils ont de plus beau et de plus prétieux en la chambre où elle couche. Il y a, au bout, un cabinet si parfaitement orné et paré de tout ce que la somptuosité des roys peut faire inventer de plus rare, qu'on n'y peut rien souhaiter pour en rehausser l'esclat et la pompe. On y voit un *cabinet* (grand coffre à tiroirs) de cornaline et d'agate; il y a, entre autres, une pièce tout à fait admirable, où l'on voit un aigle

assis sur un tronc d'arbre, représenté si au naturel qu'un peintre ne le sçauroit mieux faire. Le petit lit de repos et les sièges sont d'un riche et superbe brocart. La table, les guéridons et les bois des sièges sont d'un très bel émail bleu, avec quantité de petites fleurs de toute sorte de couleurs. Le plancher est de marqueterie, mais d'un bois si odoriférant, que, quand on y entre, on est

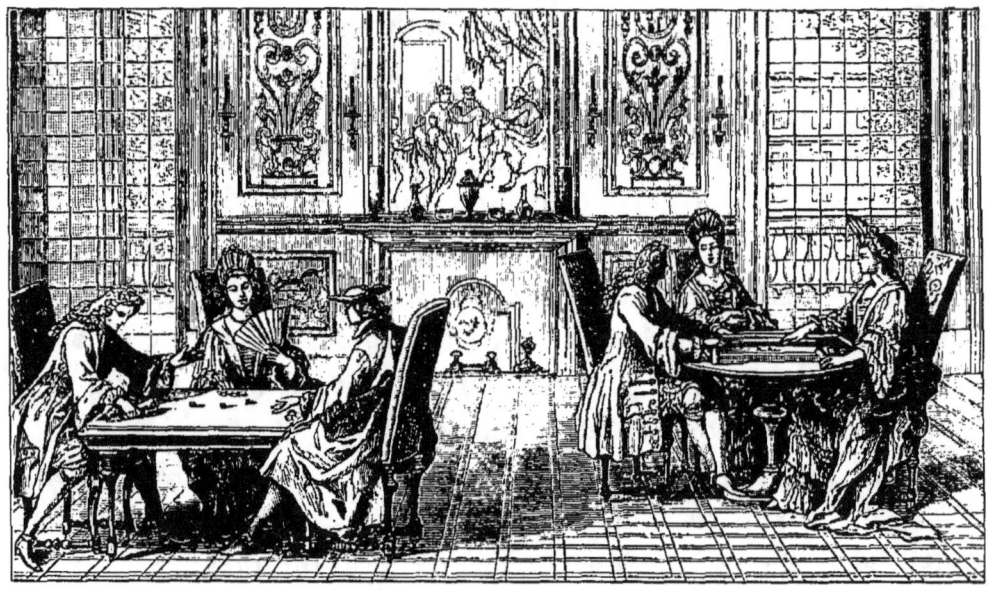

Fig. 23. — Scènes de jeu du xviie siècle; d'après une gravure de Séb. Leclerc.

tout parfumé. La reyne en fait faire un d'esté, auquel nous vismes travailler, qui sera encore plus beau. »

Mais nous ne devons pas quitter encore le palais Mazarin, qui fut considéré, à bon droit, comme la merveille architecturale du dix-septième siècle.

Félibien, dans son *Histoire de Paris*, rappelle que le cardinal avait fait faire, sur les terrains de l'hôtel Tubeuf, trois galeries, une bibliothèque, une écurie, une basse-cour, un jardin et de beaux appartements. « Ainsi, » dit-il, « ce palais, médiocre dans ses commencements, estoit redevable au cardinal de tout ce qu'il

avoit de merveilleux. Toutes les portes se répondoient en droite ligne et conduisoient la veue dans des salons, des chambres à l'italienne, dans la campagne et dans les rues. Il n'y avoit pas une pièce qui ne fust rehaussée d'or et ornée de reliefs de stuc, de statues, de bustes, de peintures et tant d'autres choses riches et curieuses, que jamais un tel amas n'avoit esté fait depuis que les grands seigneurs avoient pris plaisir à faire éclater la splendeur de leur fortune. »

Trente-sept ans après la mort de Mazarin, son palais, qui était alors la propriété du duc de la Meilleraye, devenu duc de Mazarin par son mariage avec Hortense Mancini, nièce du cardinal, n'avait rien perdu des magnificences extraordinaires que lui enviaient tous les palais de la France et de l'Europe.

C'est que Mazarin, s'il n'eut pas toujours le goût très sûr, fut en revanche le plus actif, même le plus avide des collectionneurs. Il entassait, entassait, et comme la production artistique était généralement de premier ordre, son palais s'emplit de merveilles. On doit aussi reconnaître qu'il eut, en art comme politique, la connaissance des hommes; la plupart des maîtres qu'il fit venir d'Italie créèrent de véritables chefs-d'œuvre à ses gages, et ce fut avec eux que Colbert et Le Brun formèrent le noyau de la grande école des Gobelins.

Caffieri, que nous retrouverons, travailla pour Mazarin, et aussi ce Domenico Cucci, qui cisela plus tard des cuivres au palais de Versailles. C'est au cardinal encore que l'on doit l'introduction en France de l'art de la mosaïque en pierres dures, et Pierre Golle, venu de Hollande à son appel, exécuta quelques-uns des plus beaux cabinets en ébène incrusté qui se soient faits à cette époque.

Le luxe des habitations aristocratiques à Paris avait fait de tels progrès, que la finance et la magistrature l'emportaient sur la noblesse, pour la belle ordonnance et le riche ameublement de leurs hôtels. Le docteur anglais Lister, qui fit un voyage à Paris

en 1698, fut d'autant plus surpris d'y trouver un pareil accroissement de fortune et de bien-être, qu'on disait à Londres que la plupart des famille nobiliaires avaient dû se retirer à demi ruinées dans leurs terres :

« Toutes les maisons des personnes de distinction ont des portes

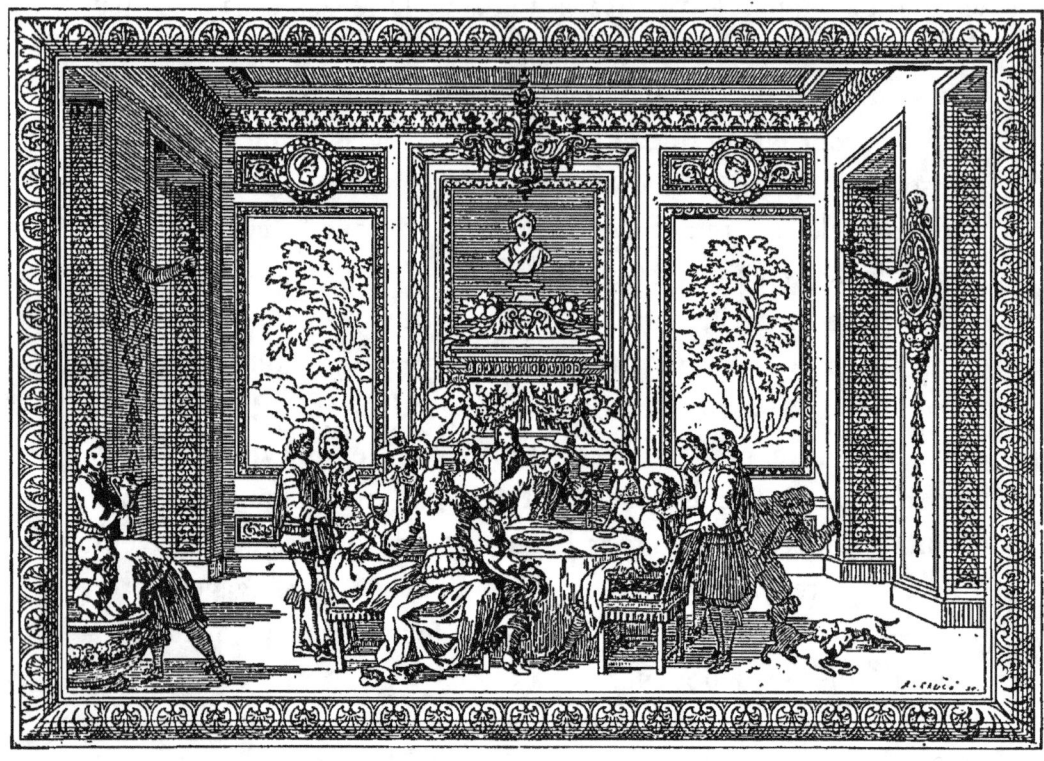

Fig. 24. — Intérieur tiré de la suite des *Cheminées et Lambris*, par J. Le Pautre. XVIIe siècle.

cochères (fig. 25), c'est-à-dire de larges portes, où peuvent passer des carrosses, et, par conséquent, des cours intérieures, garnies de remises. On estime qu'il y a plus de 700 de ces grandes portes, et quantité d'entre elles sont élevées sur les plus nobles modèles de l'ancienne architecture. Les fenêtres basses de toutes les maisons sont garnies de barreaux de fer, et cela doit être d'une grande dépense. La richesse et la propreté des ameublements répondent à la magnificence extérieure des maisons. On y trouve des tentures de

riches tapisseries relevées d'or et d'argent; des lits de velours, de damas cramoisi ou d'étoffes d'or et d'argent; des cabinets et des bureaux d'ivoire incrustés d'écaille, d'or et d'argent, de cent façons diverses; des bras et des lustres de cristal, mais, par-dessus tout, les tableaux les plus rares. Les dorures, les sculptures, les peintures des plafonds sont admirables. Tel est le goût, dans cette ville et ses environs, pour cette magnificence, que vous ne pouvez entrer dans la maison d'un particulier de quelque aisance, sans l'y voir déployée, et souvent c'est sa ruine. Quiconque peut ménager quelque chose veut un tableau ou quelque sculpture du meilleur artiste. »

Il serait bien difficile, sinon impossible, d'établir sur des documents authentiques l'histoire de l'ameublement en France, depuis la fin du seizième siècle jusqu'au règne de Louis XIV. Les meubles communs et usuels, tel qu'on les fabriquait par tout le royaume suivant les règles professionnelles de l'industrie, ne sortaient pas des conditions du métier prescrites et maintenues par les confréries et corporations des menuisiers bahutiers, des tourneurs, des tapissiers, des serruriers, des doreurs, etc. Il n'y avait pas de communauté spéciale de fabricants et de marchands de meubles. On comprend que les meubles destinés aux maisons royales et princières, étant des œuvres d'art, émanaient directement des artistes qui en faisaient le dessin et qui en dirigeaient l'exécution. Il est donc certain que les grands architectes, les grands peintres, attachés à la maison du roi ou à celle de la reine, avaient eu, pendant le seizième siècle, la direction souveraine de l'ameublement, qui était le complément indispensable de l'architecture, de la sculpture et de la peinture, que ces artistes avaient charge de diriger, chacun selon son talent et son office.

Le seul meuble élégant que l'époque d'Henri IV eût légué au dix-septième siècle était le *cabinet*, armoire à compartiments, que Richelet décrivait ainsi dans son *Dictionnaire françois* en 1680 : « C'est un ouvrage de tourneur, fait d'ébène et de bois de noyer

ou d'autre beau bois plaqué, composé de quatre armoires, qui ont chacune leur porte, et deux tiroirs entre ces armoires. Et autrefois on faisoit des cabinets à colonnes, mais aujourd'hui ces cabinets sont hors d'usage. »

La description ou plutôt la définition de Richelet est assez

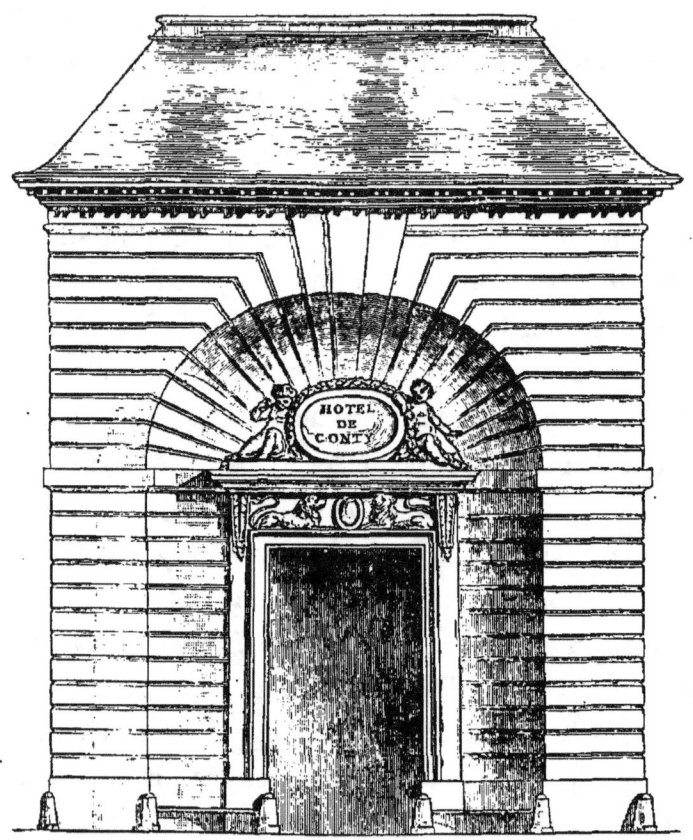

Fig. 25. — Porte principale de l'hôtel de Conti, construit par Mansart. xvii^e siècle.

obscure. D'après de Laborde, le cabinet fut d'abord un bahut dressé sur quatre pieds, partagé en tiroirs, que ferme une porte à deux battants; plus tard, on supprima les pieds ou colonnes, ce qui revenait à reprendre la forme même du bahut. Le cabinet n'est, en somme, qu'une petite armoire, et sa forme aussi bien que la matière dont il est composé, les ornements qu'il reçoit, va-

rient à l'infini. En décrivant le palais Mazarin, Germain Brice note des cabinets, garnis de pierreries et de ciselures d'or et d'argent, qui sont sur des tables de marbre ou de pierres rapportées. On en fit d'ivoire, ou de bois de diverses couleurs, en façon d'Allemagne, car la principale fabrique de ce genre de cabinet se trouvait à Nuremberg.

Dès cette époque, on avait des cabinets en laque de Chine. « Ceux qu'on rencontre le plus fréquemment », dit Jacquemart, « sont à deux vantaux, cachant de nombreux tiroirs; d'autres, à étagères, ont des compartiments inégaux disposés avec la plus charmante fantaisie. Ordinairement, ces meubles sont en laque noire, décorée de reliefs d'or; pourtant, on en voit assez fréquemment d'une couleur rouge plus ou moins vive, où les ornements sont ciselés et forment relief sur un fond guilloché. »

Certains cabinets du commencement du siècle sont de véritables merveilles, où tous les arts apportaient leur concours. Tel celui qui est conservé au musée de Cluny, sous le numéro 610. « Il est à trois étages, entièrement plaqué en écaille tant à l'intérieur qu'à l'extérieur, dit la notice du musée qui nous fournit ces détails précis. La décoration se compose de mosaïques en pierre dure de Florence, de matières précieuses de toutes les natures, qui représentent des oiseaux et des paysages; il est, de plus, enrichi de pilastres en lapis-lazuli, de cornalines, de plaques en argent repoussé, et surtout de peintures et de miniatures rapportées à la fin du dix-septième siècle, le tout entouré d'encadrements en cuivre repoussé à jour et doré. Il porte sur une table à quatre pieds, garnis de chapiteaux en cuivre repoussé, découpé et doré. Cette table est entièrement couverte d'applications d'écaille, avec des incrustations de nacre. Le corps du meuble est formé d'un double vantail, dont l'extérieur est décoré de paysages et d'oiseaux en mosaïques et de pierres précieuses avec des encadrements en lapis. La décoration intérieure est analogue; seulement, un grand nombre de ces mosaïques ont été remplacées par des miniatures

du temps de Louis XV. Le couronnement est enrichi de pierres de diverses natures et de figurines en argent. »

Il est probable que ces meubles précieux étaient surtout de pa-

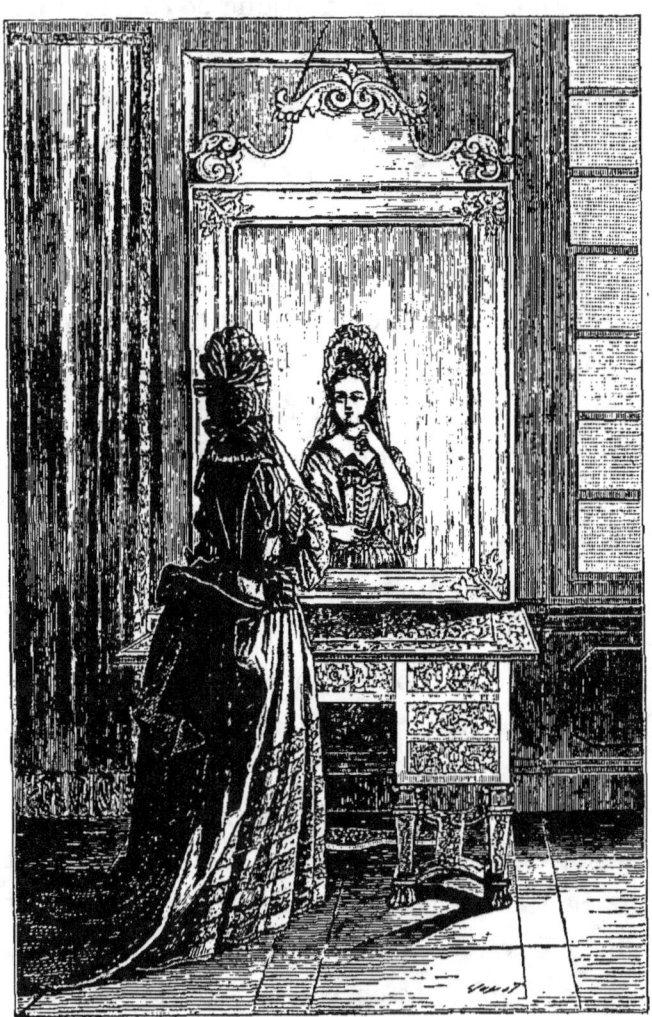

Fig. 26. — Cabinet du xviie siècle, surmonté d'un miroir.

rade ou destinés aux bijoux, aux dentelles, aux riens fragiles (fig. 26), et que, pour serrer de vieux papiers et de mauvais vers, Alceste avait quelque bon coffre de simple chêne sculpté dont il pouvait, en un moment de colère, malmener quelque peu les tiroirs.

Les cabinets les plus répandus, avons-nous dit, venaient d'Allemagne, et principalement de Nuremberg et d'Augsbourg. Au commencement du siècle, on n'en connaissait point d'autres, et ceux qui se fabriquaient néanmoins en France devaient prendre l'étiquette à la mode et s'annoncer comme façon d'Allemagne. Ce n'était pas tout à fait sans raison, car notre industrie d'art était pour le moment en un état complet de décadence. Le grand mouvement de l'époque des Valois (fig. 27) s'était arrêté, et notre école si remarquable de sculpture sur bois n'était plus représentée, en France même, que par des ouvriers allemands ou flamands, comme ce Hans Kans, qui fut marqueteur du roi.

Henri IV, le premier, s'inquiéta de cette infériorité et, pour y remédier, employa un moyen qu'on a souvent préconisé de nos jours : il envoya dans les Flandres quelques ouvriers français étudier sur place les procédés de leurs concurrents, et, comme on disait alors, « surprendre leurs secrets ».

A leur retour, ces ouvriers furent logés au Louvre : avec eux commence cette école de l'ébénisterie française dont nous verrons le complet épanouissement dans l'œuvre de Charles-André Boulle. Selon toutes probabilités, il faut dater de là l'origine de cette marqueterie de cuivre sur écaille plaquée, qui caractérisa l'art du meuble de Louis XIV. C'était en tout cas une importation flamande et non pas, comme on pourrait le croire, tant on trouve de lacunes dans l'histoire de l'ameublement, une création de l'artiste dont le nom y est demeuré attaché.

Il y eut du Boulle avant Boulle lui-même, on n'en peut douter après avoir vu le grand cabinet du palais royal de Buckingham à Londres, qui remonte certainement au règne de Louis XIII. Il en est de même de cet autre cabinet, que l'on conserve au musée de Cluny, où il est appelé « bureau du maréchal de Créqui ». Incrusté sur écaille de cuivre et d'étain, le meuble se compose d'une table formant bureau, et supportant le corps principal, garni de tiroirs et de vantaux aux armes du maréchal; le tout

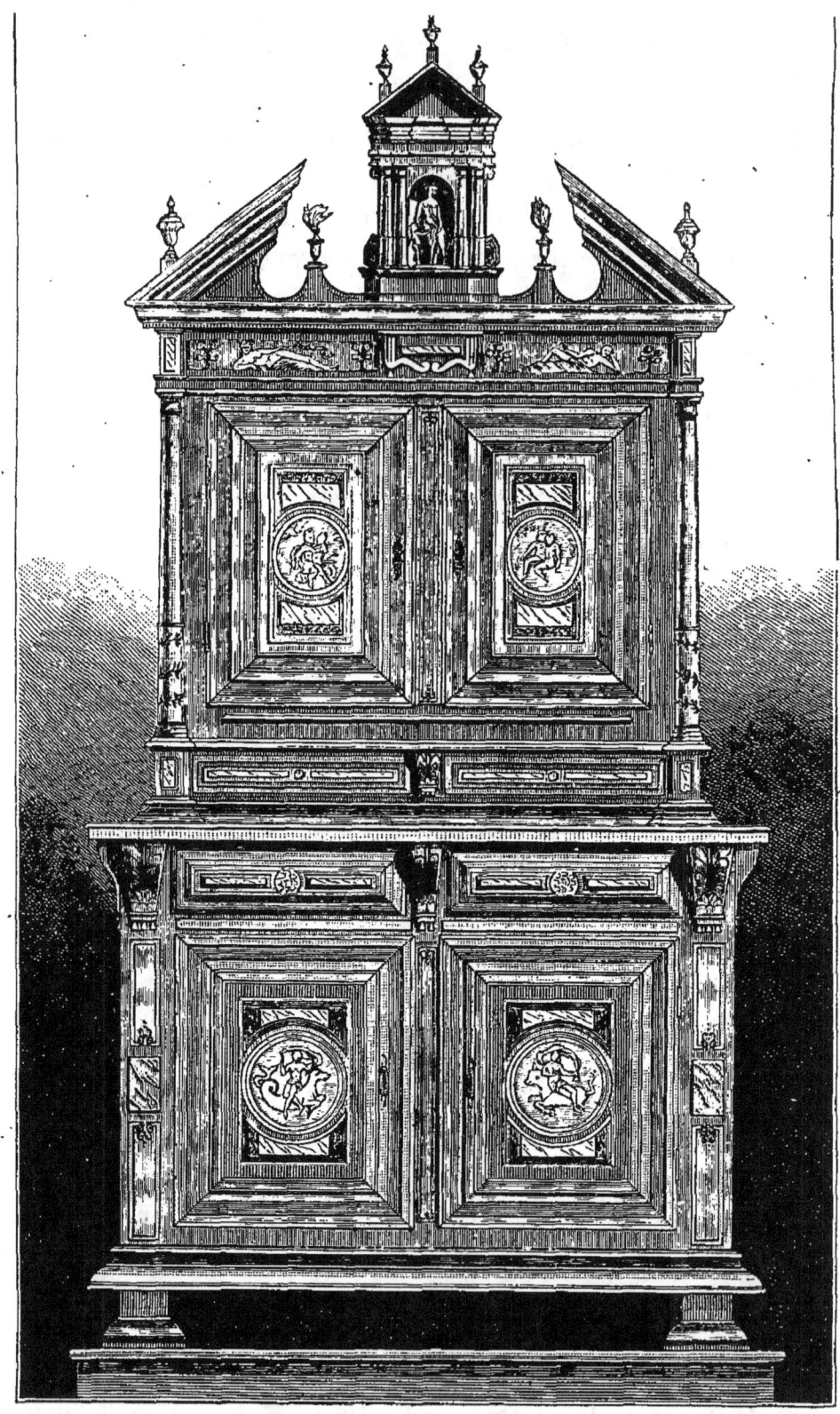

Fig. 27. — Cabinet Henri II.

est surmonté d'une pendule de même travail Le catalogue du musée, d'où nous tirons cette description, ne classe pas à sa véritable place cette belle œuvre de marqueterie ; nous avons vu que les cabinets, surtout à cette époque, sont très souvent montés sur colonnes.

Quant au lit, il avait encore de vastes proportions. Placé sur une estrade, il était adossé au mur et accessible des deux côtés, à colonnes droites dorées, unies ou cannelées, soutenant un dais et des courtines ou rideaux, qui l'enveloppaient de tous côtés, ne laissant voir que le dossier et les colonnes avec leurs sculptures ; le reste était entièrement drapé. Les colonnes disparaîtront sous Louis XIV ; le dais se suspendra, dégageant tout le pied du lit, pour permettre aux visiteurs de s'approcher et de *faire ruelle*. On conservait, dans tous les appartements, de grands lits, larges de dix pieds, où trois personnes pouvaient coucher à la fois, comme c'était l'usage, durant le seizième siècle, non seulement dans la bourgeoisie, mais à la cour, où ces lits de famille et de compagnie furent abandonnés bien plus tard.

Le lit de parement ne servait que dans des circonstances de cérémonie, lorsque la dame du lieu recevait des visites après ses couches, ou bien quand elle devait seulement s'asseoir en grand apparat, pour toute autre réception solennelle. Il devint le lit de parade, au milieu du siècle, et servit aux mêmes usages. La nièce de Mazarin, Marie Mancini, mariée au prince Colonna, raconte elle-même la visite de cérémonie que la société romaine lui rendit à Rome :

« A la fin de quarante jours que je relevois de mes couches ; il fallut me disposer à recevoir la visite du sacré collège, des princesses et des autres dames de la ville, et pour le pouvoir faire avec toutes les formalités requises, je me mis dans un lict qu'on m'avoit préparé pour mes premières couches et qui ne servit que cette fois-là, et dont la nouveauté aussi bien que la magnificence causa une admiration générale. C'estoit une espèce

de coquille qui sembloit flotter au milieu d'une mer, si bien représentée, qu'on eût dit qu'il n'y avoit rien de plus véritable, et dont les ondes lui servoient comme de soubassement. Elle étoit soutenue par la croupe de quatre chevaux marins, montés par autant de sirènes; les uns et les autres si bien taillés et d'une matière si propre et si brillante de l'or, qu'il n'y avoit pas des yeux qui n'y fussent trompés et qui ne les crussent de ce précieux métal. Dix ou douze Cupidons étoient les amoureuses agraffes qui soutenoient les rideaux d'un brocart d'or très riche, qu'ils laissoient pendre négligemment, pour ne laisser voir que ce qui méritoit d'estre veu de cet esclatant appareil servant plustost d'ornement que de voile. »

M. de Laborde dit, à ce sujet, dans son *Palais Mazarin* : « Les riches hôtels de Paris conservèrent jusqu'à la fin du dernier siècle, dans les grands appartements, la chambre de parade, avec le lit antique, les ruelles et le balustre. Ce lit, dressé sur quatre pieds et élevé sur une estrade à deux ou trois marches, s'appuyait au mur par le chevet et faisait face à la porte d'entrée de la chambre, afin que la personne couchée pût voir les nouveaux arrivants, qui s'avançaient en saluant jusqu'au balustre, et pour qu'elle se tournât aisément à droite et à gauche vers ceux qui avaient le privilège d'entrer dans la ruelle et de s'y asseoir. Les deux ruelles d'un lit à la mode, au beau temps des précieuses, réunissaient quelquefois plus de cinquante personnes assises. Le balustre, qui avait deux portes pour entrer dans la ruelle, était de différentes matières, en bois sculpté, en cuivre doré, en ivoire incrusté. »

Les ruelles devinrent plus tard l'*alcôve* (en espagnol *alcoba*, chambre à coucher), dont Furetière donne ainsi la définition : « C'est la partie de la chambre qui est séparée par une estrade et quelques colonnes ou ornements d'architecture, où l'on place d'ordinaire le lit et des sièges pour recevoir la compagnie. » Mais l'auteur du *Roman bourgeois* est un peu trop absolu; il y avait

l'alcôve ouverte, qui n'est autre chose que la ruelle, et l'alcôve fermée, pareille à ce que nous connaissons, seulement beaucoup plus vaste. Cette dernière sorte d'alcôve fut adoptée pour la première fois par M^{me} de Rambouillet, qui ne pouvait supporter la lumière du jour, qu'un rayon de soleil faisait s'évanouir; parce que, suivant les mémoires du temps, elle avait la peau si fine, que la moindre chaleur lui faisait *bouillir le sang*. Comme elle ne devait pas non plus faire de feu dans son appartement, cette invention lui plut beaucoup, en lui permettant de se garantir un peu du froid. L'alcôve était donc une ruelle fermée; c'est ce que M^{lle} de Scudéry appelle *l'antre* où repose la beauté du lieu.

Il y avait, en outre, des cabinets avec des lits de repos, sans matelas et sans courtepointe, qu'on appelait aussi des *lits d'été* ou *d'ordinaire;* nous les avons remplacés par des chaises longues.

Les sièges étaient peu nombreux et de différentes espèces; on les offrait, en quelque sorte hiérarchiquement, selon la qualité des personnes. Faute de sièges disponibles, les hommes s'asseyaient sur leur manteau, aux pieds des dames. Le *Traité de civilité* (1678) classe ainsi les divers sièges qu'on rencontrait dans les maisons *honnêtes* ou de bonne compagnie : « Le fauteuil est le plus honorable (fig. 28), la chaise à dos après, et ensuite les sièges pliants. » Le *placet* ou petit tabouret sans bras ni dossier pouvait convenir à une jeune femme ou à un enfant.

Pour le tabouret, c'était, à la cour, le seul siège admis en la présence de la reine, et encore était-il réservé aux duchesses, comme au cercle du roi le fauteuil. « Le droit du tabouret, » dit Furetière, « est un des premiers honneurs du Louvre. » Parfois, on accordait ce privilège momentanément à quelque autre dame de qualité, mais alors c'était le tabouret de faveur ou de grâce, et cela ne tirait pas à conséquence pour l'avenir. Cette étiquette du

tabouret était inflexible, et il faut lire les protestations de Saint-Simon devant la tentative d'usurpation de la femme du chancelier de Pontchartrain : « Mme la chancelière prit son tabouret à la

Fig. 28. — Fauteuil du xviie siècle.

toilette de Mme la duchesse de Bourgogne, le samedi 19 septembre (1699), après laquelle elle suivit dans le cabinet, où il y eut audience d'un abbé Rizzini en cercle. La duchesse du Lude, son amie, avoit arrangé cela tout doucement. Le roi, qui le sut, lui lava la tête et avertit le chancelier que sa femme avait fait une sottise, qu'il ne trouveroit pas bon qu'elle recommençât; aussi

s'en garda-t-elle bien depuis. Cela fit grand bruit à la cour. Pour entendre ce fait, il faut remonter bien haut et savoir qu'aucun office de la couronne ne donne le tabouret à la femme de l'officier, pas même celui de connétable. »

Pour terminer cette anecdote, qui peut montrer que l'étude du mobilier touche à bien des petits points de l'histoire, le roi, quoiqu'il trouvât la prétention fort étrange, accorda que la chancelière aurait le tabouret à la toilette, et pas davantage. Encore son tabouret n'avait-il point tous les ornements de ceux des duchesses, qui étaient recouverts d'une housse particulière.

La salle ou salon de l'appartement de Molière, rue de Richelieu, était meublé de douze fauteuils de bois de noyer à mufle de lion, avec housses de serge verte, et de quatre sièges *ployants*, de pareil bois. L'inventaire fait après la mort de l'illustre comédien contient la description fort curieuse du lit de parade qui ornait sa chambre à coucher ; la voici : « Une couche à pieds d'aiglon, feints de bronze vert, avec un dossier peint et doré, sculpture et dorure ; un sommier de crin, deux matelas de futaine, des deux côtés remplis de bourre d'Hollande ; un lit et traversin de coutil de Bruxelles, rempli de plume. Un dôme à fond d'azur, sculpture et dorure, avec quatre aigles de relief, de bois doré, quatre pommes façon de vases, aussi de bois doré ; le dit dôme garny par dedans de taffetas aurore et vert en huit pentes, avec le plafond ; l'entour du dit lit d'une seule pièce, de deux aunes et un quart de haut, de pareil taffetas, le tout garny de frange aurore et vert. Un dôme plus petit et de pavillon pour le dedans, de bois doré, sculpture façon de campagne ; le pavillon en trois pièces de taffetas gris de lin, brodé d'un petit cordonnet d'or, avec frange et mollet d'or et de soie, et doublé d'un petit taffetas d'Avignon ; le dit dôme garny dedans d'un pareil taffetas, frange et mollet, et bordé avec chiffres, doublé de toile boucassine rouge. Quatre rideaux de deux aunes un tiers de haut, de brocart à fleurs et fond violet, garnis d'agrément d'or faux et soie verte, frange et mollet d'or fin et soie verte ;

trois soubassements et trois pentes à campanes, garnies de glands d'or faux. »

Un spécimen complet d'ameublement au milieu du dix-septième siècle peut se voir au musée de Cluny. C'est le mobilier du château d'Effiat : la chambre du maréchal d'Effiat, avec son grand lit à baldaquin garni de rideaux, pentes, courtines et plafond en velours ciselé de Gênes, alternant avec des soieries brodées en relief; la chambre du cardinal, dont le lit en damas rouge à galons d'or, les rideaux et les tentures semblables, date des premières années du règne de Louis XIV; la chambre verte, d'une disposition analogue ; les fauteuils en velours ciselé et broderies sur soie ; le paravent en soie et velours brodé.

Le château d'Effiat, démoli dans ces dernières années, avait été construit par Antoine Coiffier-Ruzé, marquis d'Effiat, maréchal de France, né en 1581, mort en Lorraine en 1632. Bâti à quelques pas de la petite ville d'Aigueperse (Puy-de-Dôme), il avait gardé son caractère complet et l'ensemble de ses constructions était demeuré intact. Le mobilier du temps, conservé avec grand soin, garnissait encore les anciens appartements du château, lorsqu'en 1856 tout fut mis à l'encan et les débris de la demeure du maréchal et de son fils, le malheureux Cinq-Mars, dispersés en vente publique.

Entre les nouveaux meubles que le règne de Louis XIII avait créés, on ne doit pas oublier les guéridons, ces élégants et gracieux supports, sculptés et dorés, de tant de petits objets d'art, anciens et modernes, qui faisaient la récréation du regard dans les appartements où la curiosité avait droit d'asile. Dans le petit appartement que Mazarin s'était réservé au Louvre, on admirait moins les beaux tableaux dont il était orné, que deux consoles et un guéridon à dessus de jaspe et de lapis-lazuli, supportant deux cabinets étincelants de pierreries, et une grande coupe de nacre, richement enchâssée d'or et artistement ouvragée. Il faut citer les miroirs, de toutes grandeurs et de toutes formes, avec leurs cadres

sculptés en bois doré ou en orfèvrerie ciselée. On ne peut imaginer quel était le nombre de ces miroirs et de ces glaces de Venise qui rayonnaient dans toutes les chambres des hôtels : c'était un des luxes les plus à la mode.

Fig. 29. — Balcon style Louis XIII.

§ II. — Le meuble sous Louis XIV.

Il s'opéra, sous le règne de Louis XIV, une transformation à peu près complète de l'ameublement, accomplie toutefois avec une sorte de lenteur insensible et silencieuse; car l'ameublement, à cette époque, semblait devoir être, de sa nature, définitif et durable.

La mode n'imposait à personne la condition de le changer, de l'augmenter, de l'enrichir sans cesse et hors de propos. Le mobilier était comme la maison, qu'on ne réparait, qu'on ne reconstruisait qu'en cas de nécessité urgente : on le gardait tel qu'il était, tel qu'il avait été pendant plusieurs générations, ou du moins pendant toute la durée d'une vie d'homme. En général, ce mobilier s'établissait et prenait sa place, à l'époque d'un mariage ou lors de l'installation d'une famille; puis, tout était dit, on n'y songeait plus, on s'en servait, on le gardait, même vieux et usé, jusqu'à ce qu'il fût hors d'état de servir et de remplir son objet. Il est vrai que, dans l'origine, l'ameublement de ces vastes salles froides et nues, de ces chambres étouffées et sombres, de ces petits cabinets de conversation à peine garnis de chaises volantes, était ordinairement massif et solide, de bon style, presque majestueux, toujours sévère, lors même qu'il annonçait la richesse; mais les pièces dont il se composait n'étaient pas nombreuses et se bornaient à l'indispensable : cela devait durer et durait longtemps.

Les beaux meubles de ce temps-là, les *cabinets* en marqueterie d'ivoire et d'écaille, ornés de peintures et de damasquinures d'or et d'argent, les armoires en ébène avec incrustations ou en vieux

chêne noirci, les bahuts couverts en tapisserie ou en cuir doré, n'avaient pas été expulsés et mis à l'écart; ils restaient mêlés, comme curiosité ou comme souvenir, aux meubles de nouvelle forme, moins riches mais plus élégants, en bois sculpté ou travaillé dans un style plus simple et plus artistique.

Cependant, l'aspect général d'un intérieur aristocratique (fig. 30) ou financier avait beaucoup changé, même en conservant çà et là les pièces de l'ancien mobilier, où le bois dur sculpté et doré avait conquis désormais une large place, à l'imitation de l'art italien, dans l'ameublement luxueux, surtout pour les guéridons, les cadres de miroir et de tableaux, les lits de repos, les tabourets et les autres sièges. Cette dorure multipliée éclairait, égayait, enjolivait la salle la plus sombre, car la plupart des fenêtres n'étaient encore garnies que de petits carreaux de vitre, d'un verre épais et peu transparent, encadrés dans les lourds et nombreux croisillons de la croisée. On avait presque partout remplacé les solives apparentes des planchers supérieurs par des plafonds en gypse uni, blanchi à la chaux ou décoré de quelques ornements peints. Le pavé ou le carrelage des salles était aussi généralement caché sous un parquetage, formé de planches de bois de chêne, taillé et ajusté en compartiments de différents dessins, et frotté à la cire pour le rendre propre, comme on disait alors. Les chambres *parquetées* étaient celles où l'on couchait, où l'on se réunissait en compagnie, où l'on se retirait pour le travail du cabinet.

Dans les chambres d'habitation, on n'admettait que des sièges rembourrés ou du moins garnis de coussins; sièges, avec ou sans dossiers, de toutes formes, de toutes grandeurs, toujours amples et parfois grandioses, d'un style majestueux et imposant. Les fauteuils à dos élevé, à bras largement ouverts et contournés, les canapés à fonds saillants (fig. 31), étaient recouverts de velours, ou de tapisserie à fleurs et sujets, ou de soie brochée, d'une couleur neutre et chatoyante.

Il y avait toujours des lits de diverses sortes, et il nous faut

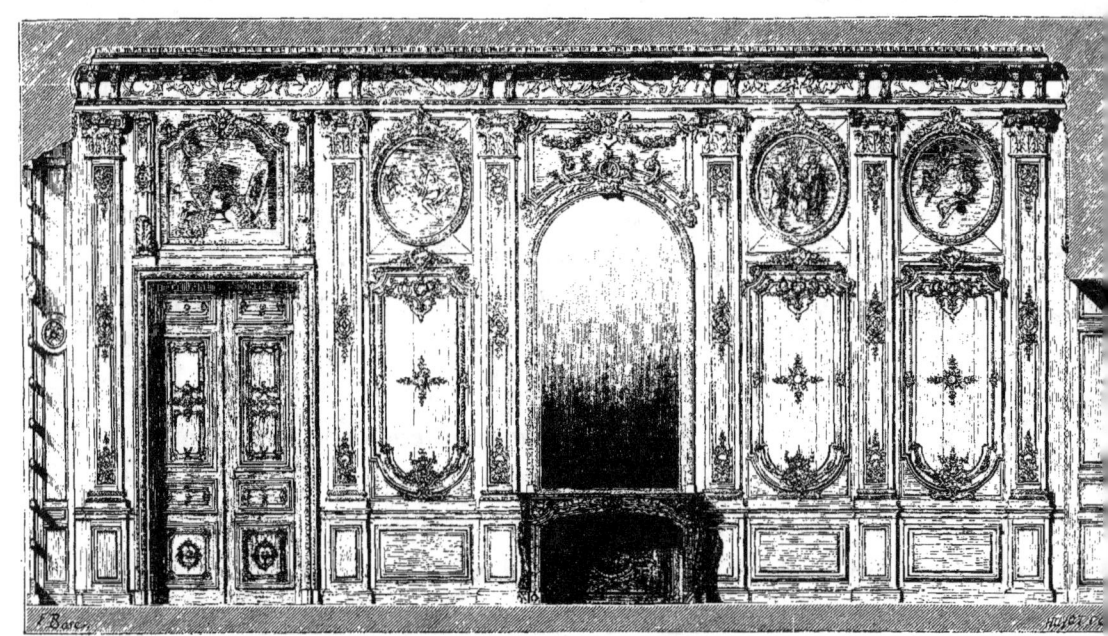

Fig. 30. — Intérieur de la salle dite du Grand cabinet (château de Bercy). Commencement du XVIII^e siècle.

ici revenir sur quelques détails du chapitre précédent pour bien marquer les différences entre les mœurs et le style de deux règnes si dissemblables : les uns, lit d'*apparat* ou d'*honneur*, se trouvaient installés dans une alcôve fermée de rideaux mobiles ou derrière une balustrade dorée; le dossier de sculpture, également doré, représentant des groupes de fleurs et d'oiseaux ou de rinceaux chargés de feuilles et de fruits avec un écusson d'armoiries, touchait au mur et faisait face au point central de la balustrade ou de l'alcôve; le bois de lit était placé sur une estrade en tapisserie, à deux marches; le dôme ou baldaquin, sculpté et doré, avec accessoires d'animaux fantastiques ou de figurines en relief, était garni au dedans de taffetas de couleur variée en huit ou dix pentes, et les rideaux, bordées de franges d'or ou d'argent, retombaient des deux côtés en forme de tente ouverte, laissant la plus grande partie du lit à découvert (fig. 32), au lieu qu'autrefois, ils l'entouraient tout entier et l'enveloppaient, pour ainsi dire, hermétiquement.

On ne dormait pas d'ordinaire dans ces lits; on ne s'y couchait, on ne s'y montrait couché que dans les circonstances exceptionnelles, où il fallait, quoique malade ou infirme, recevoir du monde, *en alcôve*, suivant l'expression consacrée. Les autres lits dont les grands personnages faisaient usage étaient de simples *couches*, sans rideaux, qu'on avait soin de reléguer dans quelque arrière-chambre, et qu'on dérobait ainsi à la vue des allants et venants. On voyait en montre, dans les chambres, des *lits de repos* (fig. 33), sur lesquels on s'étendait, tout habillé, pendant le jour, après le dîner, pour faire la sieste, selon la méthode espagnole et italienne; ces espèces de lits, de dimensions exiguë, étaient en bois léger, de bonne menuiserie, à bordure dorée, à dossier bas, plus ou moins orné, avec un ou deux matelas et un traversin couvert en velours ou en satin.

Quant aux lits *de famille* ou *de ménage*, qu'il ne faut pas confondre avec les lits *de grandeur*, destinés aux gens mariés,

puisque ces lits de famille pouvaient contenir quatre ou six personnes à la fois, ils n'étaient plus en usage, du moins dans les hautes classes sociales.

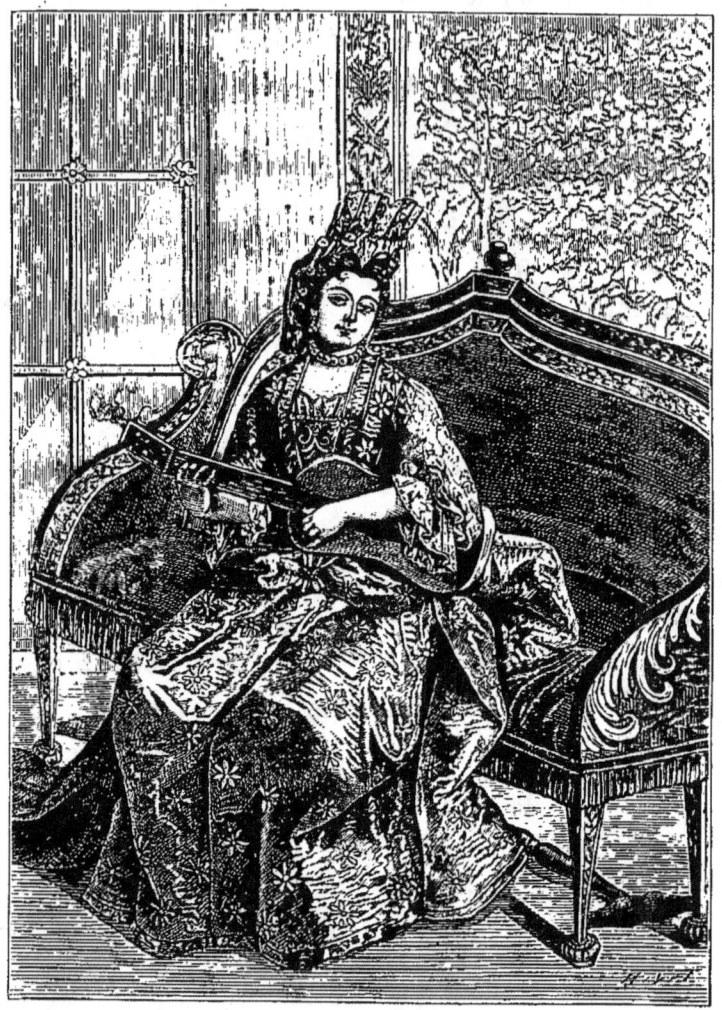

Fig. 31. — Canapé du XVII^e siècle.

Les changements dans le costume en avaient amené d'autres dans l'ameublement. Les sièges s'étaient agrandis, pour encadrer les larges basques de l'habit de ville et les longues jupes à falbalas. Les miroirs, où il fallait aller, à chaque instant, vérifier l'état de

la perruque ou des boucles de la coiffure, s'étaient peu à peu élargis, aux dépens de leur épaisseur primitive (fig. 34).

Dans la bourgeoisie, même dans la bourgeoisie aisée, le mobi-

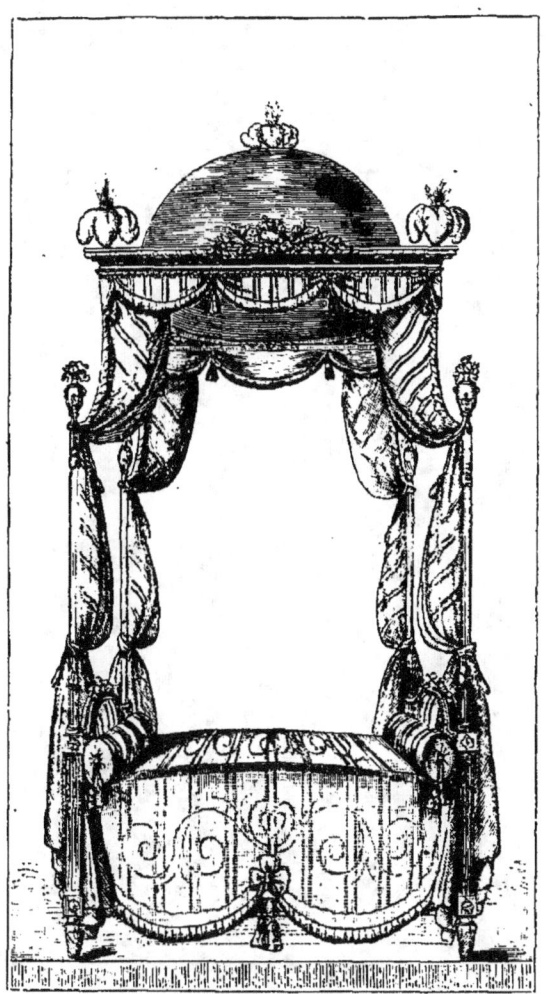

Fig. 32. — Lit à la polonaise. XVII° siècle.

lier était des plus simples et des plus modestes ; mais personne aussi ne s'en apercevait. Les meubles, peu nombreux, étaient en noyer cru, bruni par le temps, mais souvent assez soigneusement sculpté. La tenture des chambres était en vieux cuir gaufré, avec ornements de couleur, sinon en papier peint qui simulait le cuir qui repré-

sentait des scènes populaires et des sujets joyeux. L'inventaire de ces mobiliers bourgeois sera bientôt fait, et l'on peut affirmer qu'il était partout le même : une armoire en bois de noyer ou de hêtre,

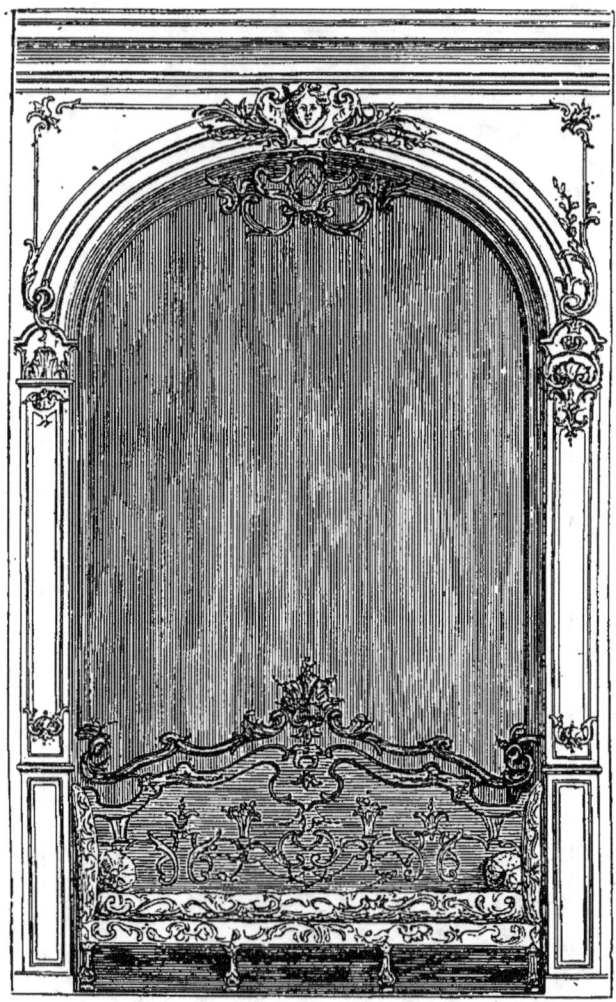

Fig. 33. — Lit *de repos,* ou canapé. XVIIᵉ siècle.

une table de même bois, un ou deux chalits, garnis d'un tour de lit en futaine à fleurs ou en tapisserie de verdure vieille, une dizaine de sièges, tabourets, chaises, fauteuils, pliants, couverts de moquette ou de *trip* (étoffe de laine et de fil), des escabeaux en bois blanc, des

chandeliers de cuivre, des pots d'étain, une chétive batterie de cuisine, un peu de vaisselle en terre vernissée et en faïence commune, deux ou trois estampes de sainteté, un crucifix et un bénitier suspendus à la muraille, de grands chenets de fer dans la cheminée, et c'était tout. Plusieurs générations avaient vécu au milieu d'un chétif mobilier, et n'avaient pas souffert de ce genre de privation. Dans certains ménages, cependant, où s'était glissé par hasard un peu plus de goût et de délicatesse, la chambre de parade était mieux meublée et d'une apparence plus décente et plus honorable : le lit était couvert de serge verte et entouré de rideaux en futaine à fleurs, servant de tapisserie; le fauteuil et les chaises étaient rembourrés et garnis de cuir ou de velours; il y avait même un miroir dans son cadre d'ébène ou de bois doré. C'est à peine si, au milieu du règne de Louis XV, les classes moyennes avaient eu la pensée de changer l'ameublement de leurs ancêtres et de se donner des habitudes de vie plus confortable.

Dix ans avant la mort de Louis XIV, les traitants et les gens de finance, qui avaient, les premiers, malgré les nouveaux édits somptuaires, fait renaître le luxe en France, employèrent des sommes considérables à l'ameublement de leurs maisons de ville et de campagne. Tapisseries de Beauvais et des Gobelins, meubles de Boulle, meubles de la Chine et du Japon, miroirs de Venise et de Nuremberg, tableaux de maîtres français et étrangers, vaisselle d'argent, porcelaines des Indes, il n'y avait rien de trop beau pour ces Turcaret, qui contribuèrent à ranimer toutes les industries de luxe. « Ne sait-on pas », dit le judicieux auteur des *Bagatelles morales* « que l'industrie augmente le commerce, en élevant les choses au-dessus de leur valeur ordinaire? Un diamant travaillé est d'un autre prix que le diamant brut. Nous avons au moins doublé l'industrie du siècle passé. »

Ce fut seulement dans les maisons royales et dans quelques hôtels et châteaux des grands seigneurs que l'on vit apparaître, sous l'intelligente impulsion de Colbert, les premiers produits de

l'admirable manufacture de meubles que Louis XIV avait créée aux Gobelins, c'est-à-dire en l'hôtel des frères Gobelin, teinturiers en écarlate, au faubourg Saint-Marceau, et qu'il confia à l'habile

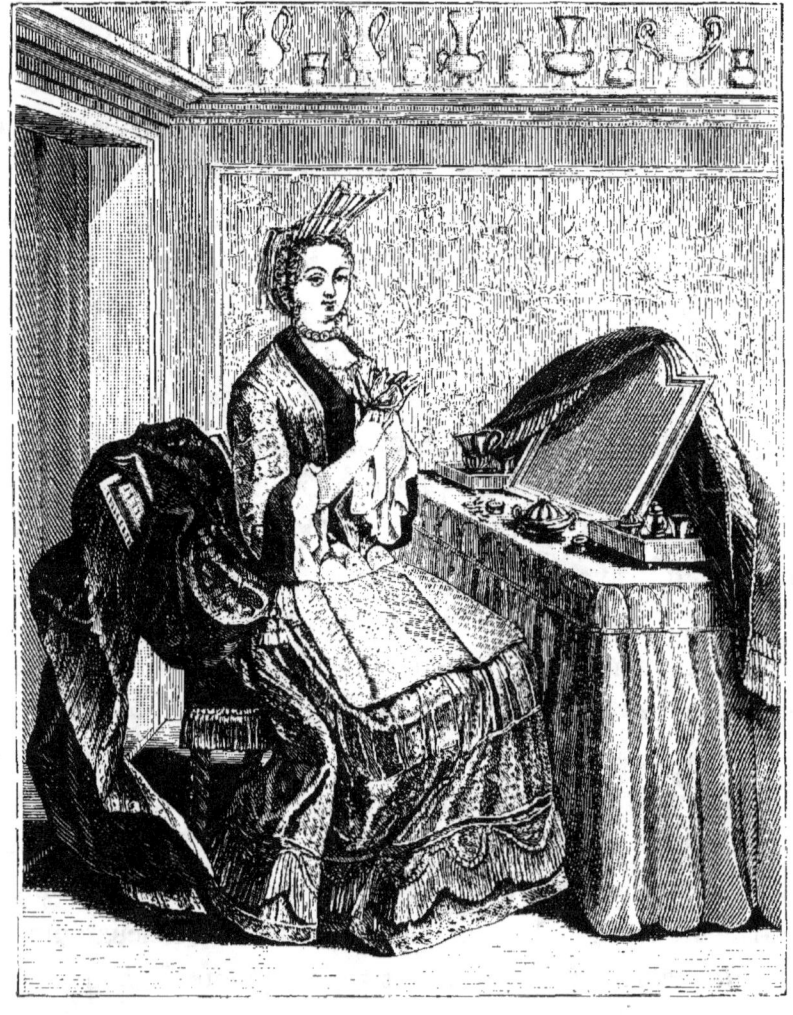

Fig. 34. — Femme de qualité à sa toilette, devant un miroir. xvii^e siècle.

direction de Le Brun. Tous les beaux meubles qui, pendant plus de trente ans, y furent fabriqués d'après les dessins des premiers artistes, ces meubles, presque ignorés de l'industrie privée affectaient les formes les plus nobles, les plus pures, les plus cor-

rectes, qui correspondaient à leur destination royale ou princière.

Louis XIV, qui avait restauré et rajeuni les anciennes maisons royales et qui en fit construire de nouvelles plus magnifiques, comme le château de Versailles, envoya d'abord à Fontainebleau les vieux meubles des rois ses prédécesseurs, et les entassa ensuite dans le garde-meuble de la Couronne, où ils se détériorèrent et se perdirent la plupart. Il voulait des meubles dans un goût nouveau, dont il donna lui-même l'idée, sous l'inspiration de Colbert. Une tapisserie qui a été conservée nous montre Louis XIV visitant les ateliers de la célèbre manufacture, examinant toutes les merveilles qui allaient bientôt remplir son palais de Versailles.

Assurément l'autorité de Le Brun se fait sentir dans l'art du meuble sous le grand roi, mais les Gobelins, où travaillèrent tous les grands ornemanistes du temps, ne contrarièrent point leur originalité : l'art décoratif du siècle de Louis XIV n'est plus anonyme.

Au premier rang il faut citer André-Charles Boulle.

Né à Paris en 1642, il était fils d'un ébéniste de Louis XIII, et appartenait à une nombreuse famille d'artistes en marqueterie, en dorure et en ciselure. Il les surpassa tous, et, en cherchant la perfection dans un art où il excellait, il avait réussi, dès les premiers temps du nouveau règne, à rajeunir le style des cabinets et des armoires que son père et son grand-père fabriquaient pour la maison du roi (fig. 35 et 36). Sa réputation était si bien établie, à l'âge de trente ans, que Colbert lui fit donner un appartement dans la galerie du Louvre, où, depuis Henri IV, tant d'artistes avaient trouvé le logement et l'atelier. Il y succéda au marqueteur Jean Macé, et sept ans plus tard, en 1769, on lui accordait encore, afin qu'il eût plus d'espace, un second logement, laissé vacant par la mort du fourbisseur Guillaume Petit.

La vocation d'André-Charles l'attirait vers la peinture, mais son père exigea qu'il se livrât au métier traditionnel dans la

famille; peut-être n'eût-il été qu'un peintre ordinaire : ouvrier,

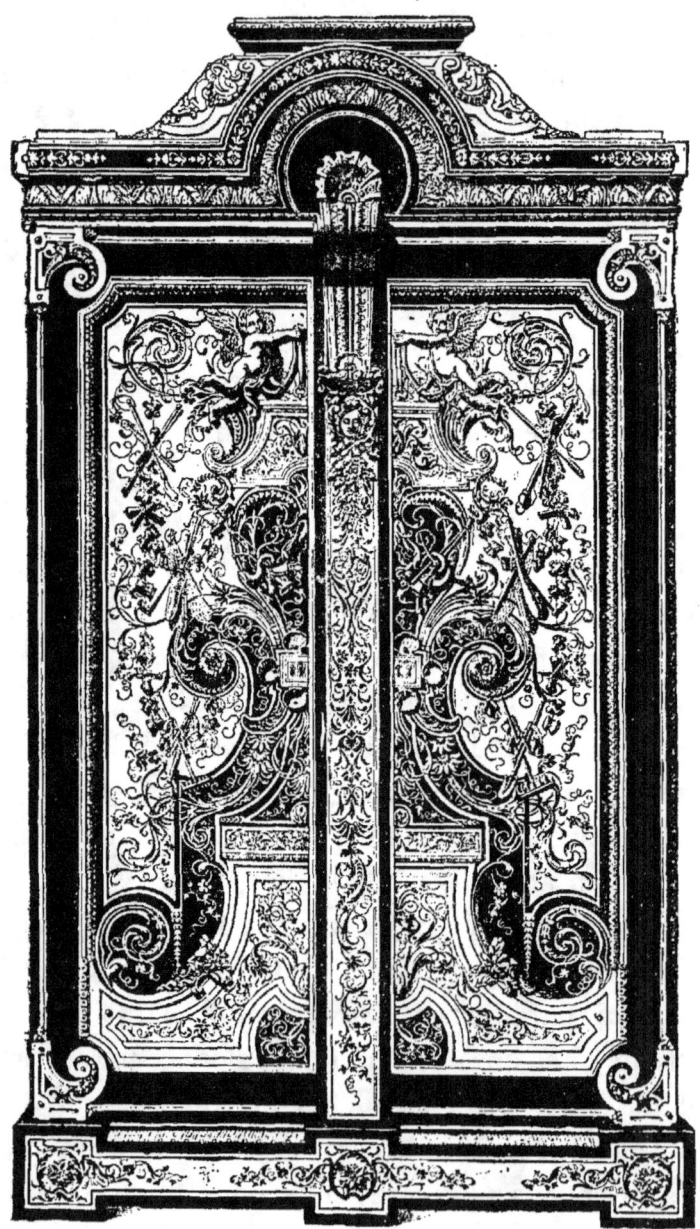

Fig. 35. — Grande armoire en ébène avec marqueterie, par Boulle.

il porta l'ébénisterie à un degré où elle peut aller de pair avec tous les arts.

« Son imagination », dit le rédacteur d'un ancien catalogue de vente, « conduite par le sentiment qu'il avait des belles formes, lui fit inventer des ouvrages d'un genre neuf et sur lesquels la mode n'a point exercé son caprice. Les meubles que le luxe et l'utilité avaient mis de son temps en usage ont été exécutés par lui sous des formes élégantes, ingénieuses, et enrichis d'un travail de marqueterie très recherché et d'ornements de bronze doré d'un excellent style. Il en a fait une quantité considérable pour tous les grands et les opulents de ce siècle fastueux. »

La sobriété dans la richesse, la belle disposition des lignes, l'art de tirer parti des mêmes ornements en variant les combinaisons, le soin extrême des détails, telles sont les qualités que l'on reconnaît aux productions de Boulle. Enfin, et ce mérite n'est pas à dédaigner, il joignait au bon goût la solidité.

Comme beaucoup d'artistes plus soucieux de leur art que de leur fortune, Boulle lutta toute sa vie contre les difficultés d'argent. Les commandes, pourtant, ne lui manquèrent point, jamais atelier ne fut plus constamment à la mode que le sien, mais ses instincts artistiques mêmes le perdirent. N'ayant pu être peintre, il se fit collectionneur et entreprit de former à grands frais ce qu'on appelait alors un « cabinet de dessins et de gravures ». Mariette avait déjà noté ce curieux côté de son caractère : « Cet homme qui a travaillé prodigieusement, » dit-il, « et pendant le cours d'une longue vie, qui a servi des rois et des hommes riches, est pourtant mort assez mal dans ses affaires. C'est qu'on ne faisait aucune vente d'estampes, de dessins, etc., où il ne fût et où il n'achetât, souvent sans avoir de quoi payer ; il fallait emprunter, presque toujours à gros intérêt. Une vente nouvelle arrivait, nouvelle occasion de recourir aux expédients. Le cabinet devenait nombreux et les dettes encore davantage. » Et pour comble de malheur, ajoute M. Asselineau, « un incendie détruisit presque entièrement cette collection, une des plus belles, au témoignage des contemporains, qui ait jamais été formée ».

Le logement que le roi lui avait donné au Louvre ne le préserva pas des contraintes de ses créanciers, comme on le voit d'après une lettre de M. de Pontchartrain à Mansard, et lorsqu'il mourut en 1732, il ne laissait guère à ses fils, après avoir gagné des sommes considérables, que sa grande réputation et un atelier dont la célébrité ne s'éteignit pas avec lui. Pourtant ce merveilleux artiste eut le sort de la plupart de ses contemporains et de ses émules : on en arriva à même ignorer qu'il eût existé.

Fig. 36. — Armoire de Boulle.

Ce fut Bérain, l'élève de Le Brun, qui fournit la plupart des dessins sur lesquels travailla Boulle, bien que ce dernier mît quelquefois en œuvre ses propres inventions; il eut, d'ailleurs, plus d'un collaborateur : Cucci, pour la fonte et la ciselure; Claude Ballin, Warin, le sculpteur Van Opstal, sans compter ses fils, qui restèrent constamment sous ses ordres et, après sa mort, continuèrent sa tradition jusque vers le milieu du dix-huitième siècle.

La production de Boulle est fort variée : il sut, au cours de sa carrière, modifier plus d'une fois et sa manière et ses procédés; du moins, car une classification par dates est impossible, voit-on

assez distinctement deux divisions dans le genre Boulle, l'incrustation de cuivre sur fond d'écaille noire, l'incrustation de cuivre et d'étain sur écaille de couleur. D'une façon plus générale, le meuble de Boulle, peut-on dire, est en ébène couvert d'applications d'écaille découpée, incrustée d'arabesques, de rinceaux,

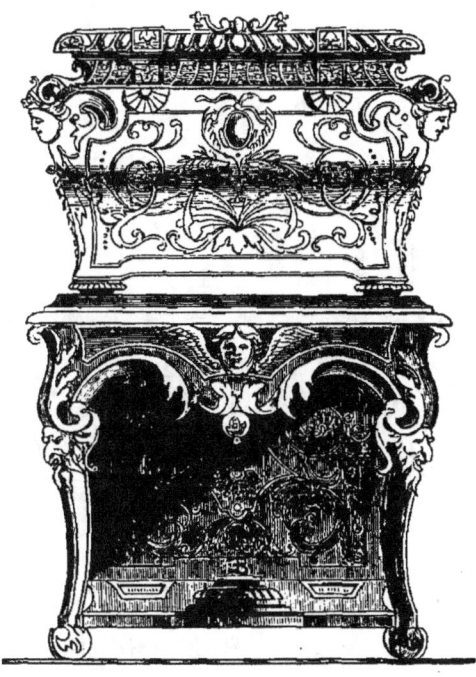

Fig. 37. — Coffre de toilette monté sur pieds, de Boulle.

d'ornements en étain et en cuivre, relevés de gravures au burin (fig. 37 et 38).

« Cette brillante mosaïque, » dit Jacquemart, « était d'ailleurs accompagnée de bas-reliefs en bronze ciselé et doré, de masques, rinceaux, moulures, entablements, encoignures, formant cadre pour l'ensemble, et semant des points de rappel de lumière, propres à empêcher l'œil de s'égarer dans un papillotage dangereux. Pour donner au travail d'incrustation toute l'exactitude désirable, l'artiste eut la pensée de superposer deux lames de semblable étendue et de même épaisseur, l'une en métal, l'autre en

écaille, et, après avoir tracé son dessin, de les découper d'un même trait de scie ; il obtenait ainsi quatre épreuves de la composition, deux de fond où le dessin s'exprimait par les vides ; deux d'ornements, qui, placés dans les vides du fond opposé, s'y inséraient exactement et sans solution appréciable. Il devait ressortir de cette pratique deux meubles à la fois : l'un, qualifié de *première partie*, était à fond d'écaille, avec application métallique : l'autre, dit de *seconde partie*, se trouvait plaqué de métal, avec arabesques d'écaille. A la *contre-partie* ayant encore plus d'éclat que le type, on combina les meubles par effets

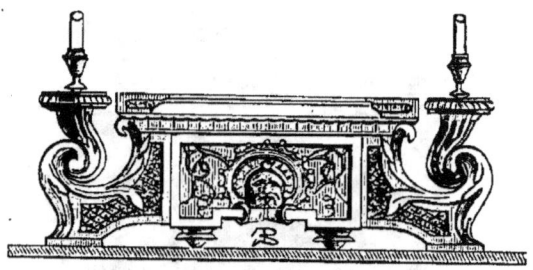

Fig. 38. — Écritoire de Boulle.

croisés, comme on peut le voir dans la galerie d'Apollon, où les consoles sont des deux genres. Boulle fit plus et, dans ses grandes compositions, il sut ajouter à la splendeur de l'aspect, en employant simultanément la première et la seconde partie en masses convenablement pondérées. »

Ce mélange se montrait dans toute sa perfection sur le grand meuble appartenant à sir Richard Wallace, qui figurait en 1873 à l'exposition d'Alsace-Lorraine au Palais-Bourbon.

De ces deux exemplaires d'un même meuble, Jacquemart préfère de beaucoup celui qui est appelé *première partie* : « Qu'on prenne, » ajoute-t-il, « quelqu'un de ces beaux types sortis des mains de l'artiste, et l'on verra avec quel esprit la gravure vient corriger la froideur de certaines silhouettes ; les coquilles creusent leurs sillons rayonnants, les draperies des baldaquins s'agitent

en plis savamment contrariés, les mascarons grimacent, les feuilles en rinceaux s'allégissent par les verdures, accusées selon l'importance des masses; tout dit, tout parle. Regardez la contre-partie, ce n'est plus que le reflet de la pensée, l'ombre effacée de la première conception. »

Beaucoup de meubles de Boulle sont venus jusqu'à nous dans un état de conservation qui permet de les apprécier pleinement (fig. 39 et 40). Nos palais nationaux, les résidences royales étrangères, quelques particuliers possèdent certains de ses meilleurs morceaux.

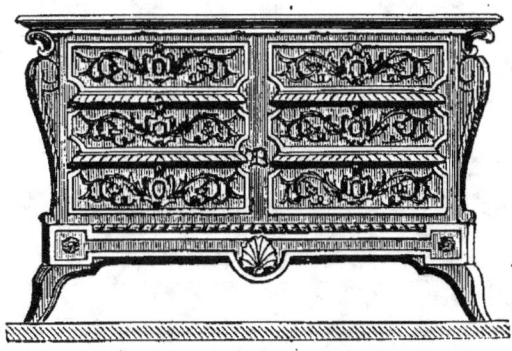

Fig. 39. — Commode de Boulle.

Citons les deux commodes de la bibliothèque Mazarine, qui avaient été faites pour la chambre à coucher de Louis XIV à Versailles; les différents meubles de la galerie d'Apollon, au Louvre, dont nous avons déjà parlé; la grande horloge en plaques d'écaille, incrustée de cuivre, du Conservatoire des arts et métiers; les différentes pièces conservées maintenant au garde-meuble, et dont quelques-unes ont malheureusement subi les atteintes de l'incendie des Tuileries. Les collections du palais de San-Donato, aujourd'hui dispersées, renfermaient deux chefs-d'œuvre de Boulle : les grands coffres de mariage exécutés pour le grand dauphin, lorsqu'il épousa la princesse de Bavière. Il faudrait noter les huit armoires qui ornent une des galeries du château de Windsor, si elles n'avaient subi des restaurations maladroites. La plus belle et la plus nombreuse réunion des meubles de

Boulle appartient à sir Richard Wallace : on y peut étudier sous toutes ses faces et à toutes ses périodes le talent si complet du célèbre artiste.

La gloire de Boulle, dont le renouveau est pourtant si récent, ne doit pas faire oublier quelques ébénistes contemporains, dont

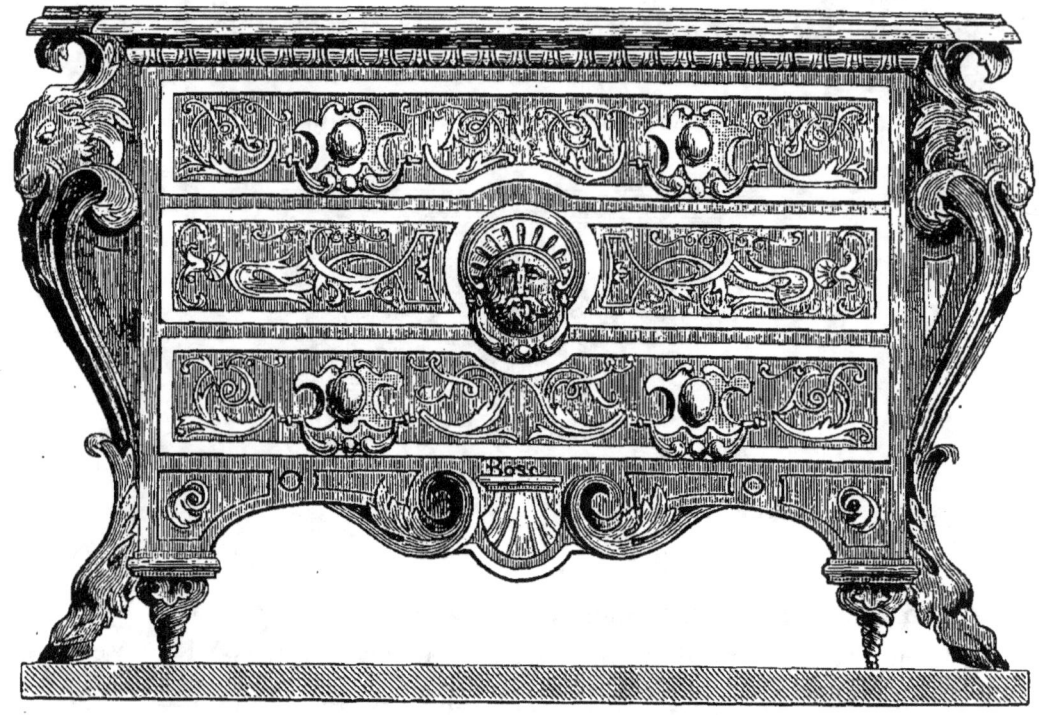

Fig. 40. — Commode de Boulle.

il est assez difficile, il est vrai, de contrôler la réputation, puisque le temps n'a guère épargné leurs ouvrages (fig. 41). Jean Oppendorf, natif des Pays-Bas, ébéniste du roi, exécuta une partie des meubles de l'appartement du duc de Bourgogne, un grand médailler pour le salon des médailles à Versailles, dans les petits appartements du roi, divers travaux qui lui avaient acquis une grande réputation. Pierre Galle collabora plusieurs fois avec Boulle, notamment pour le mobilier de l'appartement du dauphin. Jean et Nicolas Macé firent en 1664 la chambre de la reine mère au

Louvre et travaillèrent à Fontainebleau ; les marqueteurs Jacques Sommer et Pierre Poitou composèrent plusieurs parquets incrustés d'étain pour les palais de Versailles et de Fontainebleau.

Le triomphe de Boulle avait été l'exécution, un peu lente il est vrai, de ce qu'on nommait le *cabinet de marqueterie* du dauphin, au château de Versailles : c'était une petite chambre offrant de tous côtés, et jusqu'au plafond, des glaces de miroir, avec compartiments de bordures dorés sur un champ de marqueterie d'ébène avec un parquet fait de bois de rapport et embelli de divers ornements, entre autres des chiffres de Monseigneur et de la dauphine. « C'est le chef-d'œuvre de Boulle et de son art, dit Félibien, dans sa *Description du château de Versailles*. Le grand dauphin s'était montré particulièrement passionné pour les ouvrages en marqueterie, et, outre ceux de Boulle, qu'il eût voulu accaparer pour en remplir son château de Meudon, il faisait faire des meubles charmants en mosaïque de bois de couleur, par les Foulon, habiles ouvriers en bois de Sainte-Lucie, qui avaient leurs ateliers en Lorraine.

Les meubles de Boulle, et ceux qu'on qualifiait de *façon Boulle* (fig. 41), étaient d'un style grave et sévère, et d'un aspect un peu sombre, malgré l'éclat des cuivres qui les décoraient ; mais, après la mort de Le Brun (1696), la manufacture des Gobelins, en passant sous la direction de Mignard, puis sous celle de Mansard, s'éloigna peu à peu des modèles que Le Brun avait fait admettre par Louis XIV, en attendant sa fermeture définitive et le moment où, sous Louis XV, elle borna ses travaux au genre qui a surtout fait sa réputation, la tapisserie. Les lignes droites, qu'on préférait pour la fabrication des meubles d'apparat, cessèrent d'être scrupuleusement gardées ; on vit alors les bureaux, qui allaient bientôt se transformer en *commodes* pour les femmes, imposer, à la table qui les surmontait, des contours ondulants et capricieux, tandis que les avant-corps renfermant les tiroirs affectaient des courbes et des renflements bizarres, et que les pieds se contournaient en ma-

nière d'S (fig. 42). Ces formes saillantes, bombées et tortueuses, n'avaient été jusque-là essayées que pour les sièges, dans l'intérêt des personnes qui avaient à redouter, pour s'asseoir, la rencontre désagréable des angles droits. On n'avait pas encore songé à modifier à la française les formes austères et monotones des grands *cabinets,* en laque de Chine de toutes couleurs, avec des dragons et des monstres imaginaires, meubles de fantaisie qui ne pouvaient servir à aucun usage, à cause des innombrables tiroirs qui les garnissaient à l'intérieur, et que le voisinage des meubles de Boulle faisait paraître mesquins et grotesques.

Mais le genre, Boulle le meuble incrusté, bien que caractéristique du règne de Louis XIV,

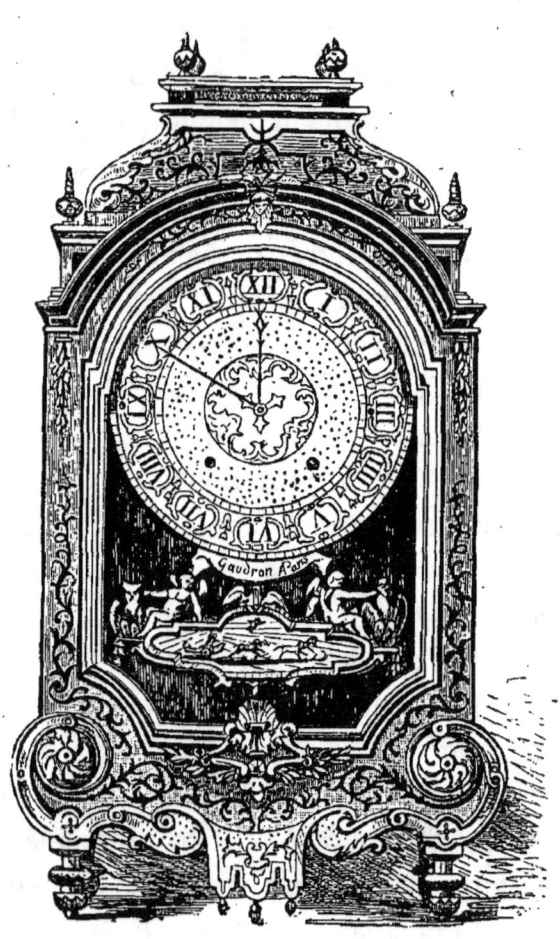

Fig. 41. — Pendule de Gaudron, genre Boulle.

n'épuise pas l'histoire du mobilier de l'époque. Il faut parler de sculpture sur bois et principalement de cet infatigable Jean Le Pautre (fig. 43), dont l'œuvre immense renferme tous les modèles qu'on peut souhaiter pour l'ameublement d'un palais ou du plus riche hôtel. Le Pautre, en effet, dessinait et gravait

sans cesse des suites nouvelles de dessins de portes, de cadres de tableaux et de glaces, de meubles et de cabinets en tout genre, de miroirs de table et guéridons, de plafonds et de lambris, de frises et de rinceaux sculptés, de boiseries et de panneaux d'ornement (fig. 44).

Le Pautre, Parisien, né en 1621, fut menuisier avant de devenir

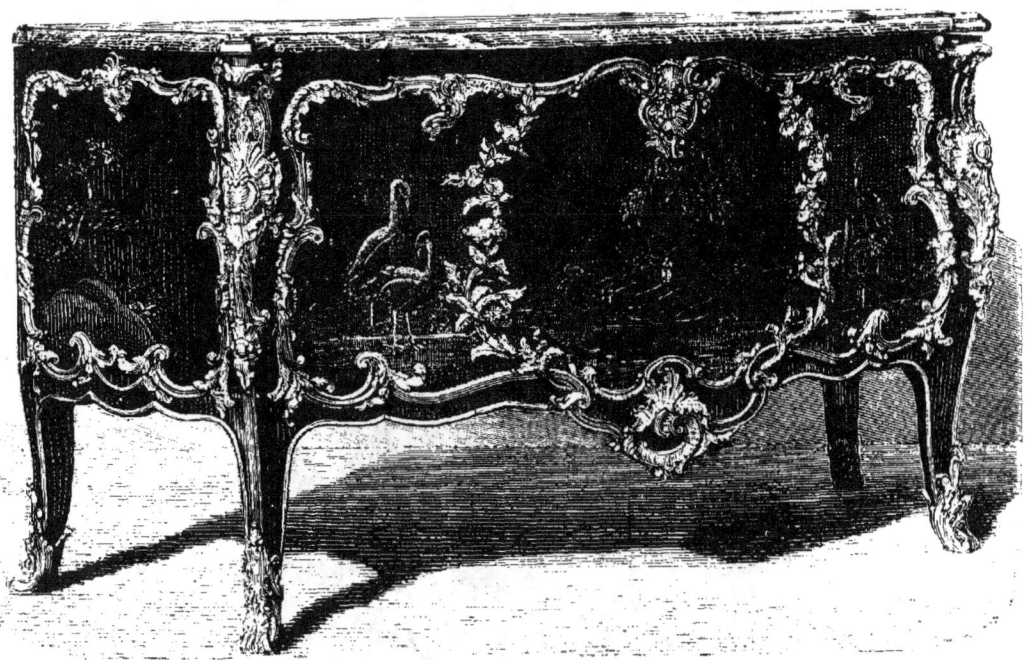

Fig. 42. — Commode en laque avec ornements de bronze, attribuée à Caffieri. xvii⁰ siècle.

architecte des bâtiments du roi. Une grande partie du meuble en bois sculpté de son temps fut exécuté sur ses dessins, et nul doute qu'il n'ait souvent mis lui-même la main à l'œuvre; ainsi, on lui attribue quelques-unes des plus belles consoles qui se voient encore au palais de Versailles, les fauteuils conservés au garde-meuble. Il est difficile de décrire la manière de cet artiste, à moins d'entrer dans de longs détails techniques : c'est le style Louis XIV dans toute sa noblesse de lignes, avec une grâce aux détails et une variété particulière dans l'ornementation.

Son rival pour la sculpture décorative était l'Italien Philippe

Caffieri, auquel, malgré son origine, on doit peut-être les plus beaux spécimens de l'art ornemental français. Appelé de Rome par Mazarin, il fut naturalisé en 1665 et travailla longtemps à

Fig. 43. — Portrait de Jean Le Pautre; dessiné et gravé par lui-même en 1847.

Versailles, au palais et à Trianon, à Saint-Germain, à Marly, aux Tuileries. On ne connaît plus malheureusement de son œuvre que quelque panneaux de porte, quelques boiseries, une torchère de bois doré, conservée à l'École des beaux-arts ; il sculpta presque

tous les cadres de la galerie de peinture de Louis XIV, et cette partie de ses travaux peut du moins se voir au Louvre. De tous les meubles qu'il composa, un grand lit de parade en bois doré pour un des salons de Versailles, six grands guéridons pour le Louvre, quatorze scabellons de chêne, sept piédestaux, cinq fauteuils, douze sièges pliants, et nombre d'autres pièces dont les comptes ont été perdus, il ne reste rien. Mais la partie la plus caduque de l'œuvre de Caffieri, celle que le temps et surtout la science navale n'a eu garde de respecter, c'est la décoration artistique des vaisseaux du roi pour laquelle il avait passé deux ans à Dunkerque. Heureux temps où l'on sculptait les navires de haut bord, où en place de blindages d'acier, se dessinaient des guirlandes, des mascarons, des allégories mythologiques !

Après ces deux grands décorateurs, le déclin du règne de Louis XIV (c'est toujours, malgré les dates, le dix-septième siècle) avait vu naître un art moins sévère personnifié en Robert de Cotte, le beau-frère de Mansard, premier architecte et intendant des bâtiments du roi. Dessinateur, il fournit un nombre considérable de modèles pour meubles, tapisseries, mosaïques, lambris sculptés. La plupart de ses dessins ont été conservés, et l'on peut signaler, comme représentant bien sa manière, les boiseries du chœur de Notre-Dame de Paris.

De la même époque et du même genre, les panneaux sculptés de Du Goulon également à Notre-Dame, ses boiseries du salon de l'Œil-de-Bœuf à Versailles, de la chambre à coucher de Louis XIV, les petits appartements du roi, qui sont tous d'une délicatesse et d'un fini surprenants ; Bernard Toro, qui, comme Caffieri et après lui, décora la flotte royale ; Robert Lalande, Regnier, Bardou, maîtres menuisiers et véritables artistes, qui meublèrent et ornèrent nombre d'hôtels à Paris et en province.

Enfin, comme un art particulier au dix-septième siècle et à sa plus belle période, on doit noter l'orfèvrerie monumentale, l'art

merveilleux et inouï de magnificence de ce Claude Ballin, qui ciselait de grands meubles fondus en argent.

« C'étaient », nous dit Perrault dans ses *Hommes illustres*,

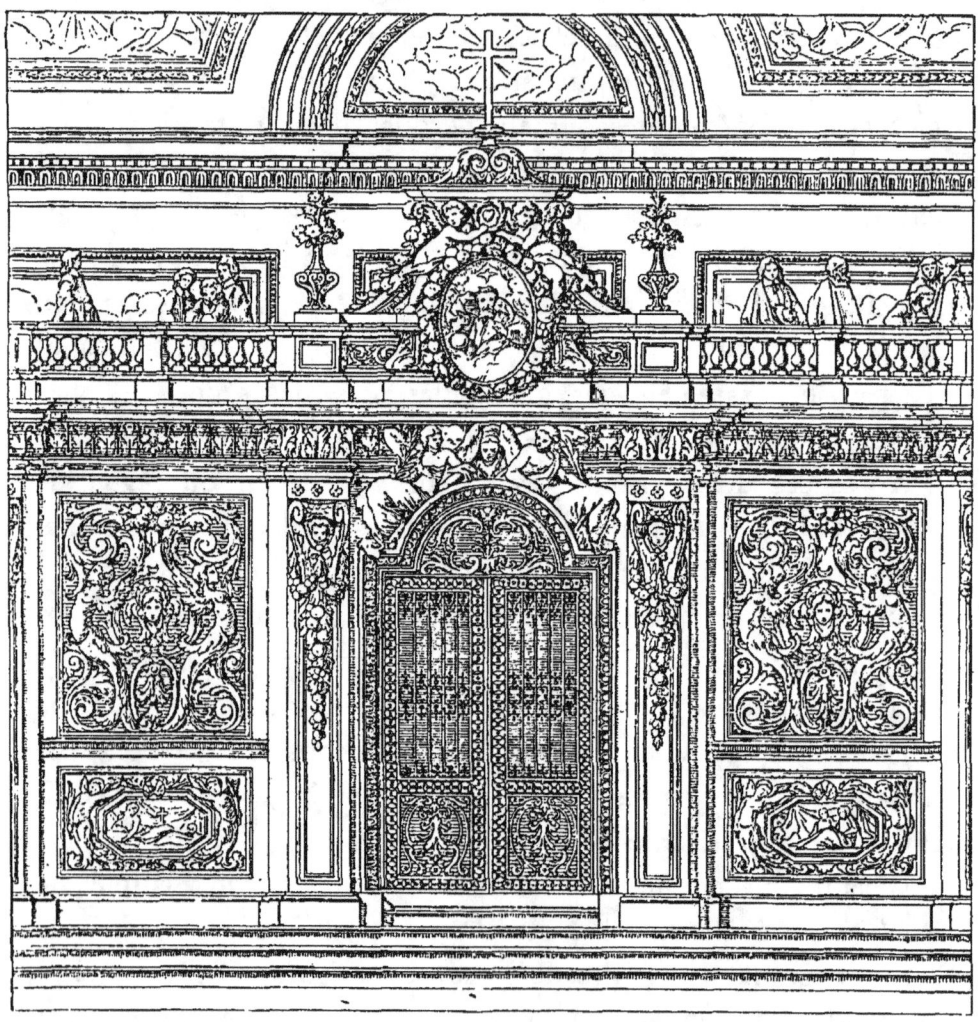

Fig. 44. — Architecture d'église. Tiré du *Cahier sur les clôtures et chapelles*, « tant de menuiserie que de serrurerie »; par J. Le Pautre. xviie siècle.

« des lits, des tables d'une sculpture et d'une ciselure si admirables que la matière, toute d'argent et toute pesante qu'elle était faisait à peine la dixième partie de leur valeur: c'étaient des torchères et de grands flambeaux ou des girandoles; de grands vases pour mettre

des orangers et de grands brancards pour les porter où l'on aurait voulu; des cuvettes, des chandeliers, des miroirs, tous ouvrages dont la magnificence, l'élégance et le bon goût étaient peut-être une des choses du royaume qui donnaient une plus juste idée de la grandeur du prince qui les avait fait faire. »

Ces splendeurs se voyaient au palais de Versailles; nous aurons l'occasion d'en reparler plus loin.

Claude Ballin ne fut pas le seul artiste à fabriquer l'orfèvrerie monumentale. Les appartements de Versailles et de Marly reçurent un merveilleux mobilier en argent, œuvre de Bérain et de Germain, qui travaillèrent aussi pour quelques opulents financiers comme Samuel Bernard. Bien peu de ces meubles d'argent furent épargnés, lorsque le roi donna l'exemple de la soumission résignée à l'arrêt du conseil de 1689, qui ordonnait de porter aux hôtels des monnaies tous les objets en or et en argent, pour les transformer en numéraire. On conserva, du moins, beaucoup de meubles non moins précieux, dans la fabrication desquels l'or et l'argent n'avaient pas été ménagés. Les meubles de Boulle trouvèrent ainsi grâce devant la proscription barbare qui devait anéantir, en peu de jours, l'œuvre entière des sculpteurs en argent de la manufacture des Gobelins.

Le Livre commode, dans l'édition de 1691, annonce que « les meubles d'orfèvrerie sont fabriquez, avec grande perfection, par M. de Launay, orfevre du roy, devant les galeries du Louvre ». Puisque nous avons nommé ce petit manuel d'adresses, si *commode* en effet, glanons-y les noms des fabricants de meubles les plus en vogue : « MM. de Cussy, aux Gobelins; Boulle, aux galeries du Louvre; le Febvre, rue Saint-Denis, *au Chêne vert*, travaillent par excellence aux meubles et autres ouvrages de marqueterie. » Les marchands tapissiers « renommés pour l'excellence de leurs meubles magnifiques » étaient Bon l'aîné, tapissier du roi, et Bon le cadet, tapissier de Monsieur. Ces Le Bon (de leur nom véritable) acquirent surtout de la réputation par les lits monu-

mentaux qu'ils fabriquaient, ceux-là mêmes chansonnés par le joyeux Coulanges :

> Autant de modes que d'années !
> Aujourd'hui le tapissier Bon
> A si bien fait par ses journées
> Qu'un lit tient toute une maison.

On commençait à voir un peu partout les produits de l'art chinois. Il y avait des artistes, comme Langlois père et fils, qui raccommodaient à s'y méprendre les meubles de la Chine. Comme ces meubles, très fragiles de leur nature, se vendaient à des prix énormes, on achetait des contrefaçons plus ou moins réussies, quand on n'était pas assez riche pour se procurer des chinoiseries authentiques ; et c'était le cadet des Langlois, demeurant rue de la Tixeranderie, qui les montait de toutes pièces « en perfection ».

Fig. 45. — Ornement de la porte d'entrée d'un hôtel de Paris. XVIIe siècle.

§ III. — Le meuble sous Louis XV et Louis XVI.

La régence, qui fit et défit tant de fortunes, donna un essor subit à toutes les industries de luxe, et surtout à celles qui se rattachaient à l'ameublement.

La passion du bien-être, et de ce qu'on a nommé de nos jours le *confortable*, s'était emparée de quiconque était né riche ou l'était devenu. On en vint à se dire tout naturellement qu'il ne suffisait pas d'être magnifiquement vêtu, d'aller en beau carrosse et de faire bonne chère : on s'aperçut que la vie intérieure gagnait beaucoup de charmes et d'agréments à s'environner de toutes les richesses et de toutes les élégances mobilières; on se faisait ainsi honneur à soi-même, en honorant les personnes qu'on recevait chez soi. N'était-ce pas d'ailleurs prendre soin d'une partie de son existence que de chercher à être assis et couché le mieux possible?

De là toute une révolution dans l'ordonnance des lits et des sièges (fig. 46 à 48). Ceux-ci, appelés *meubles volants,* ne s'élargissent pas, car les costumes d'hommes et de femmes avaient perdu, comme trop gênants, une bonne part de leur envergure; mais ces meubles, qui s'offraient d'eux-mêmes au plaisir de la paresse ou plutôt de la nonchalance, devinrent encore plus commodes, en affectant des formes plus arrondies, avec des coussins plus moelleux. Aux canapés, qui ressemblaient à des trônes pompeux et fatigants, on fit succéder les sofas et les ottomanes, empruntés aux mœurs orientales. Les parquets se couvrirent de tapis de

Turquie et de Perse; on multiplia les sièges ployants ou élastiques, les sièges d'étoffe, où le bois ne se faisait sentir nulle part et qu'on appela plus tard *ganaches, crapauds,* etc., les tabourets bas et trapus, les coussins, les coussinets et les oreillers.

Si les grands lits à dais et baldaquin se maintinrent dans les hôtels de l'aristocratie et de la finance, on les relégua dans les chambres à coucher, qui ne servirent plus de salon : le rôle des ruelles était fini. On conserva les alcôves fermées à doubles rideaux mobi-

Fig. 46. — Fauteuil (style de la seconde partie du xviii⁰ siècle).

les, et ces alcôves, où le jour et le bruit n'arrivaient pas, devinrent des asiles impénétrables consacrés au sommeil, qui s'y prolongeait jusqu'à midi, tant qu'on tenait clos le double volet des fenêtres, car l'un de ces volets était rembourré, pour intercepter les bruits de la rue et la lumière du jour. Le lit avait été, d'ailleurs, mieux disposé pour un dormeur sybarite; son aspect seul invitait au repos et aux rêves agréables. Les damas de soie ou l'indienne à fleurs en couvrait les panneaux; les matelas de fine laine et les oreillers en duvet d'eider s'élevaient en montagnes, promptes à s'affaisser; les colonnes cannelées se montraient à peine entre les plis des rideaux de damas ou d'indienne, selon la saison; le

baldaquin était devenu circulaire ou échancré, doré ou peint en gris tendre, couronné d'emblèmes mystérieux; le fronton s'arrondissait, en étalant des guirlandes de fleurs et des colliers de perles, rehaussés de rosaces et de filets d'or (fig. 49).

La maison la plus hospitalière, quand c'était un hôtel, n'avait plus que trois salles ouvertes aux visites et aux invitations : le salon, le boudoir et la salle à manger. Les meubles trop massifs avaient été expulsés et mis au grenier; on n'avait gardé que les jolis

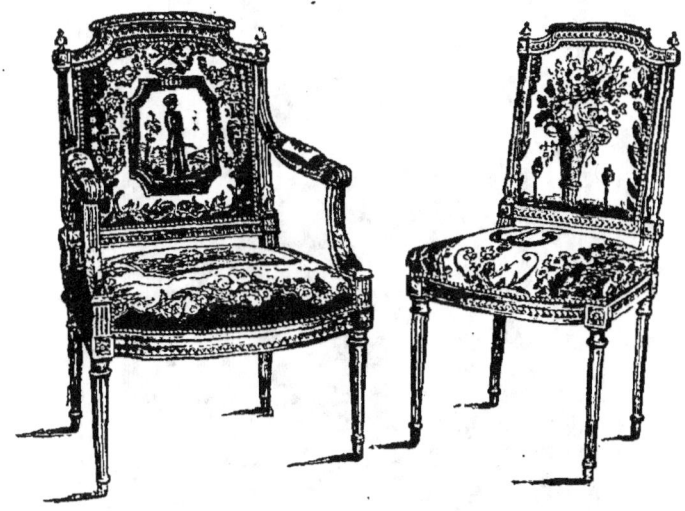

Fig. 47 et 48. — Fauteuils (style de la seconde partie du xviiie siècle).

meubles chinois, les charmants meubles de Boulle en augmentant toujours le nombre des miroirs et des tapisseries, des consoles (fig. 50) et des guéridons, des bronzes ciselés et des objets d'art, tableaux ou estampes richement encadrés, porcelaines de Chine et du Japon, pendules de cheminée en marbre et en cuivre doré, horloge à gaine, cartels, flambeaux, candélabres (fig. 51 et 52), vases et brûle-parfums, dans la composition et l'exécution desquels on admirait le gracieux assemblage des arts réunis du sculpteur, du ciseleur et du doreur.

La description écrite est bien insuffisante pour donner une idée exacte de ces merveilles d'ameublement; il faut les aller chercher

dans les vieux inventaires plutôt que dans les livres ; il faut les voir dans les tableaux, dans les estampes, où cet ameublement est représenté avec toutes ses magnificences, avec toutes ses recherches

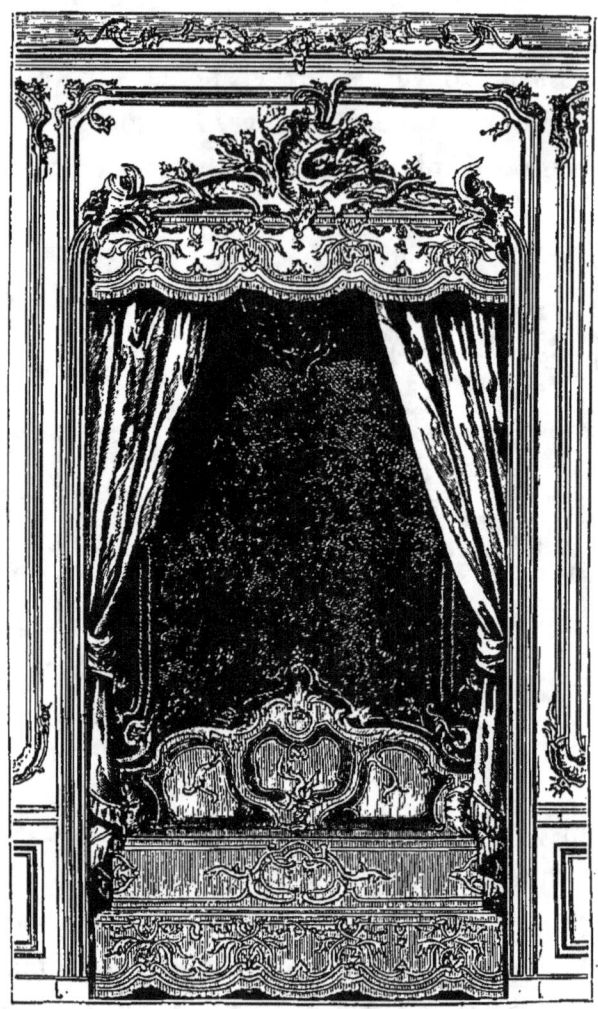

Fig. 49. — Lit en *niche*; d'après Cuviliés. xviii° siècle.

de goût. Voltaire, dans sa satire du *Mondain*, qui date de 1736, a fait une esquisse pittoresque de la demeure d'un homme du monde, qu'on désignait alors sous la qualification générique d'*honnête homme* :

> Entrez chez lui : la foule des beaux-arts,
> Enfants du goût, se montre à nos regards.
> De mille mains l'éclatante industrie
> De ces dehors orna la symétrie ;
> L'heureux pinceau, le superbe dessin
> Du doux Corrège et du savant Poussin
> Sont encadrés dans l'or d'une bordure.
> C'est Bouchardon qui fit cette figure,
> Et cet argent fut poli par Germain.
> Des Gobelins l'aiguille et la teinture
> Dans ces tapis surpassent la peinture.
> Tous ces objets sont vingt fois répétés
> Dans les trumeaux tout brillants de clartés ;
> De ce salon, je vois par la fenêtre,
> Dans des jardins, des myrtes en berceaux,
> Je vois jaillir de bondissantes eaux...

Dans le petit roman d'*Angola* (1746), que s'attribuait le chevalier de la Morlière et qui est indubitablement du duc de la Trémouille, la description est plus intime ; elle ne comprend que le boudoir : « Un lit de repos, en niche de damas couleur de rose et argent ; un paravent immense l'entourait. Le reste de l'ameublement y répondait parfaitement : des consoles et des coins (encoignures) de jaspe ; des cabinets de la Chine, chargés de porcelaines les plus rares ; la cheminée, garnie de magots à gros ventre, de la tournure la plus neuve et la plus bouffonne ; des écrans de découpures. »

Une description complète et minutieuse d'un appartement décoré, vers la même époque, avec tout le luxe et toute la recherche de l'élégance la plus raffinée, nous est fournie par un autre petit roman, d'une grâce exquise, publié en 1758 sous le titre de *la Petite Maison*, et dont l'auteur n'est pas probablement J.-Fr. de Bastide. On peut attribuer au fermier général Le Riche de la Popelinière, qui avait tant de goût en manière d'art décoratif, ce livre curieux, tout à fait inconnu, qui mérite d'être soigneusement analysé pour toute la partie descriptive.

Entrons d'abord dans la salle à manger. Les murs sont revêtus de stuc aux couleurs variées à l'infini; c'est un ouvrage du fameux stucateur milanais Clerici, qui avait fait le salon de

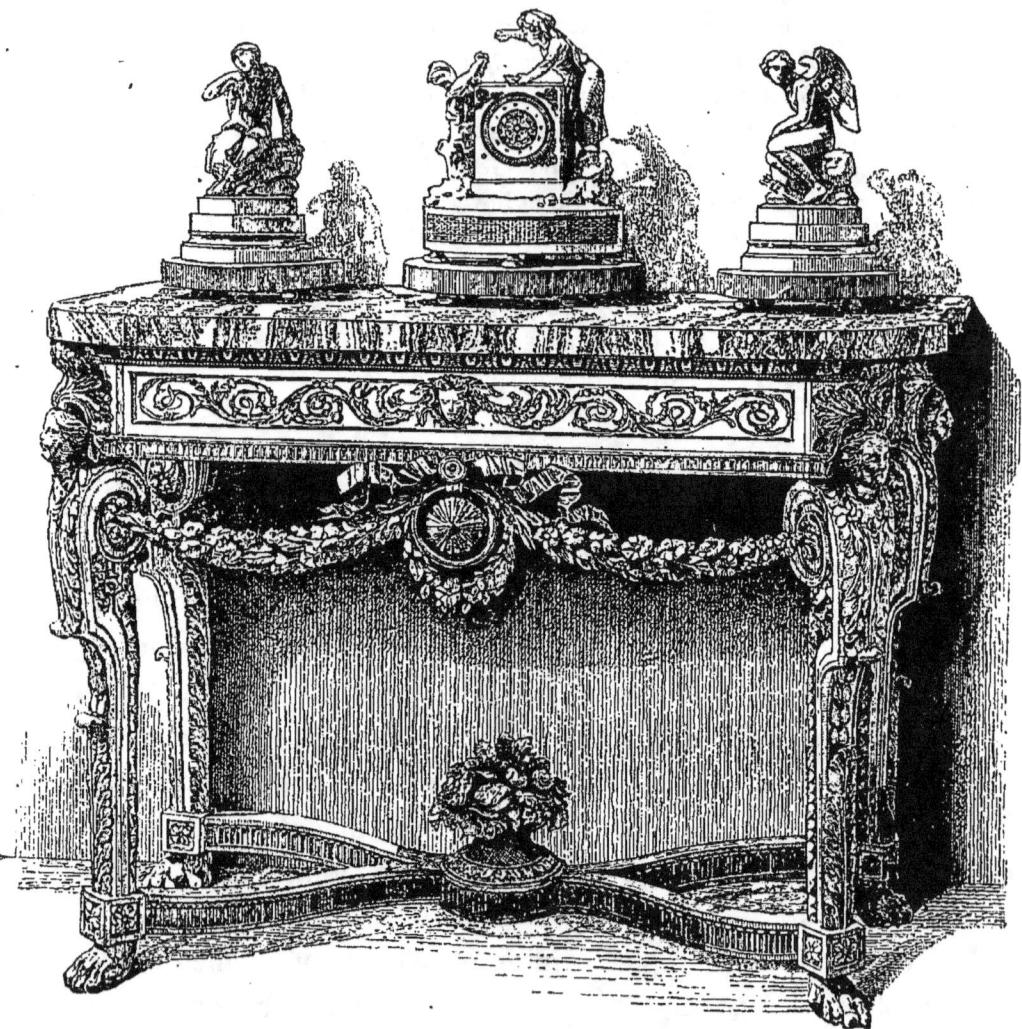

Fig. 50. — Console avec bronzes dorés et ciselés, supportant des porcelaines (provenant du *Buen Retiro,* casino du Prince, à l'Escurial). XVIII^e siècle.

Neuilly pour le compte d'Argenson, et le rendez-vous de chasse à Saint-Hubert pour le roi. Les compartiments contiennent des bas-reliefs de même manière, par le sculpteur Falconet, qui y a représenté les fêtes de Comus et de Bacchus. Vassé, sculpteur

du roi, a fait les trophées qui ornent les pilastres de la décoration, servant à caractériser les plaisirs de la chasse, de la pêche et de la bonne chère. De chacun de ces douze trophées, sortent

Fig. 51. — Candélabre. Applique en bronze doré; style Louis XV.

autant de torchères en bronze doré, portant des girandoles à six branches, qui suffisent pour éclairer *à giorno* cette belle salle, où les parois de stuc reflètent les lumières comme les miroirs.

Passons dans le cabinet destiné à prendre le café. Les lambris en sont peints couleur vert d'eau, et parsemés de sujets

pittoresques rehaussés d'or. On trouve dans ce cabinet quantité de corbeilles remplis de fleurs d'Italie, et les meubles sont couverts de moire, brodée en chaînette.

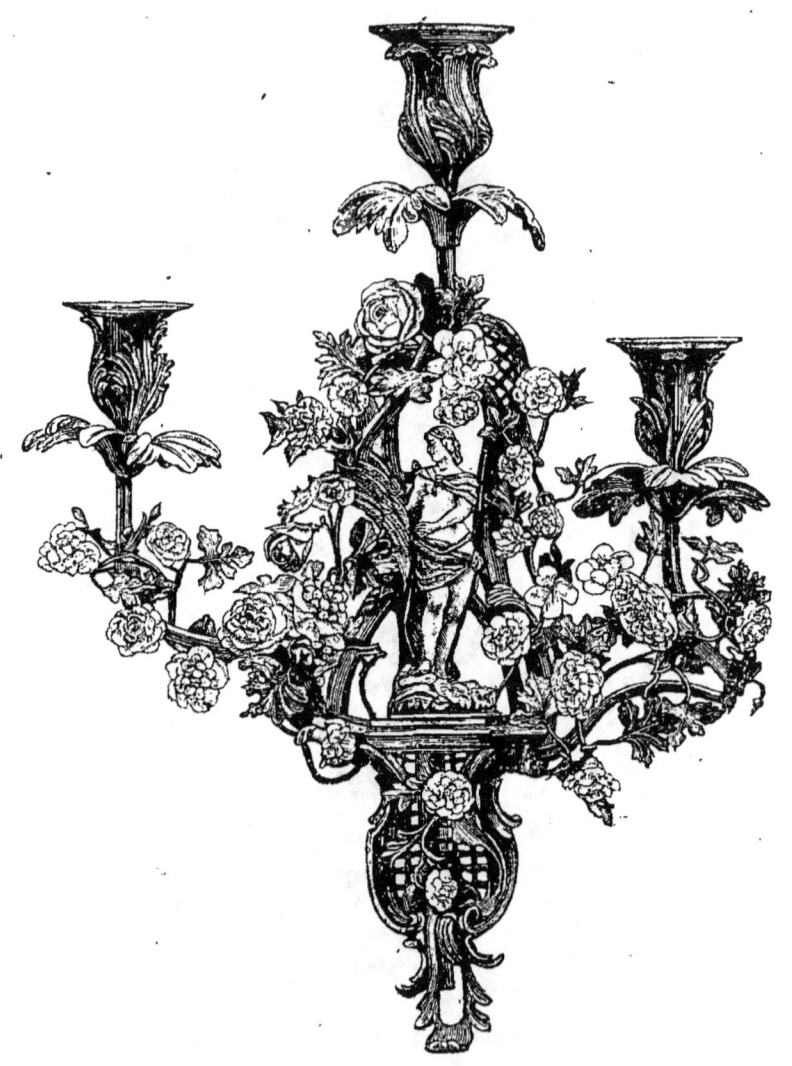

Fig. 52. — Candélabre en bronze, orné de porcelaine de Saxe; style Louis XV.

On se rend ensuite dans le cabinet de jeu. Les lambris sont revêtus du plus beau laque de la Chine; les meubles sont en laque, également couverts d'étoffe des Indes brodée. Les girandoles, en cristal de roche, envoient des jets de lumière sur les

porcelaines de Saxe et du Japon, que supportent des culs-delampes dorés avec art. Cette pièce assez vaste, dont le plancher se cache sous un tapis de pied à longue laine, pour amortir le bruit des pas, communique, par deux portes, avec la salle à manger et le boudoir. Cette dernière porte est déguisée par une portière en tapisserie.

Arrivons au salon qui donne sur le jardin. Il est de forme circulaire, voûté en calotte, peinte par Hallé, le peintre français qui se rapproche le plus de Boucher. Les lambris sont imprimés en couleur lilas et encadrent de très grandes glaces. Les dessus de porte, peints aussi par Hallé, représentent des sujets mythologiques. Le lustre et les girandoles, en porcelaine de Sèvres avec supports de bronze doré d'or moulu, complètent un éclairage doux et harmonieux, répété par les glaces.

La chambre à coucher, de forme carrrée et à pans, est éclairée par trois fenêtres, qui donnent sur le jardin, un jardin anglais et un parterre enchanteur; elle se termine en voussure, et cette voussure contient, dans un cadre circulaire, un tableau peint par Pierre, représentant *Hercule, dans les bras de Morphée, réveillé par l'Amour*. Les lambris sont imprimés couleur de soufre tendre. Le parquet est en marqueterie, mêlée de bois odorants d'amarante et de cèdre. Des marbres de bleu turquin, de jolis bronzes et des porcelaines fines, sont rangés avec choix et sans confusion sur des tables de marbre en console (fig. 53), qui se trouvent dans les quatre angles de la pièce, au-dessous des glaces qui les ornent. Le lit, en étoffe de Pékin jonquille, chamarrée des plus riches couleurs, est renfermé dans une niche ou alcôve, qui correspond à la fois avec la garde-robe et avec l'appartement de bains. La garde-robe est tendue de *gourgouran* (étoffe de soie des Indes) gros vert, sur lequel sont suspendues les plus rares estampes de Cochin, de Lebas et de Cars. Le meuble de cette petite pièce n'est composé que d'*ottomanes*, de *sultanes* et de *duchesses* (fig. 54).

Dans l'appartement de bains, dont dépend le cabinet de toilette, le marbre, les porcelaines, la mousseline n'ont pas été épargnés. Les lambris sont chargés d'arabesques, exécutées par Pérot sur les dessins de Gillot, et distribués en compartiments avec beaucoup de goût. Des plantes marines montées en bronze par Caffieri, des pagodes, des cristaux et des coquilles, entremêlés très habilement, décorent cette salle, dans laquelle sont ouvertes

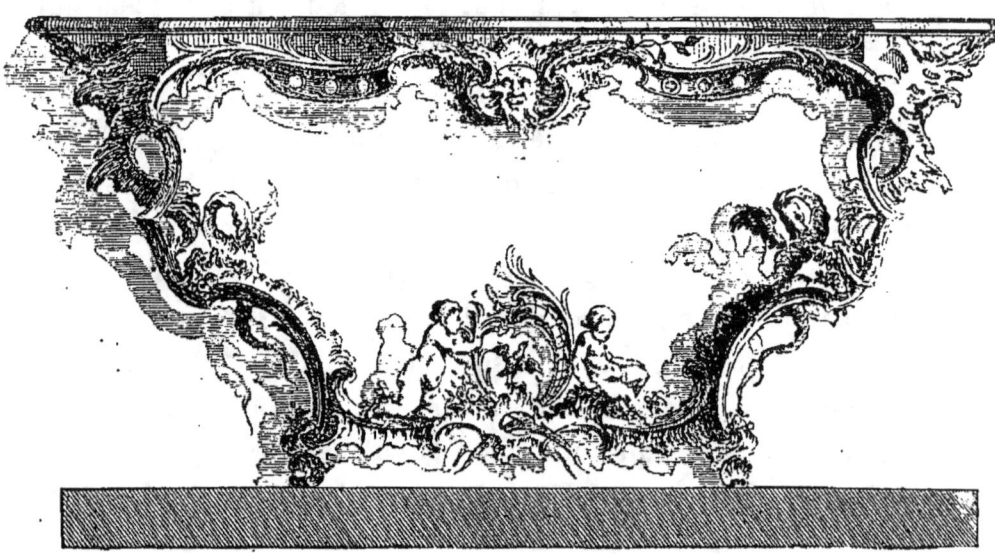

Fig. 53. — Console d'applique; d'après Cuvilies. xviii² siècle.

deux niches, l'une occupée par une baignoire argentée, l'autre par un lit de mousseline des Indes, brodée et ornée de glands. Le cabinet de toilette, qui s'ouvre à côté de ce lit de repos, est revêtu de lambris, peints par Huet, représentant des fruits, des fleurs et des oiseaux, entremêlés de guirlandes et de médaillons, qui renferment de petits sujets galants, dus au pinceau de Boucher. Il est terminé dans sa partie supérieure par une corniche élégante, surmontée de motifs d'architecture, qui servent de bordure à une calotte surbaissée, contenant une mosaïque en or, avec des bouquets de fleurs, peints par Bachelier. Des fleurs naturelles remplissent des jattes de porcelaine gros bleu rehaussé

d'or ; des meubles garnis d'étoffe de même couleur, dont les bois d'aventurine ont été appliqués par Martin, achèvent de rendre digne d'une fée ou d'une reine ce réduit solitaire, qui témoigne de sa destination par une toilette d'argent, due à l'art de l'orfèvre-sculpteur Germain.

Mais ce qui complète, ce qui surpasse tout ce qu'on vient de voir et d'admirer, c'est le boudoir, et l'on peut se dire, en le

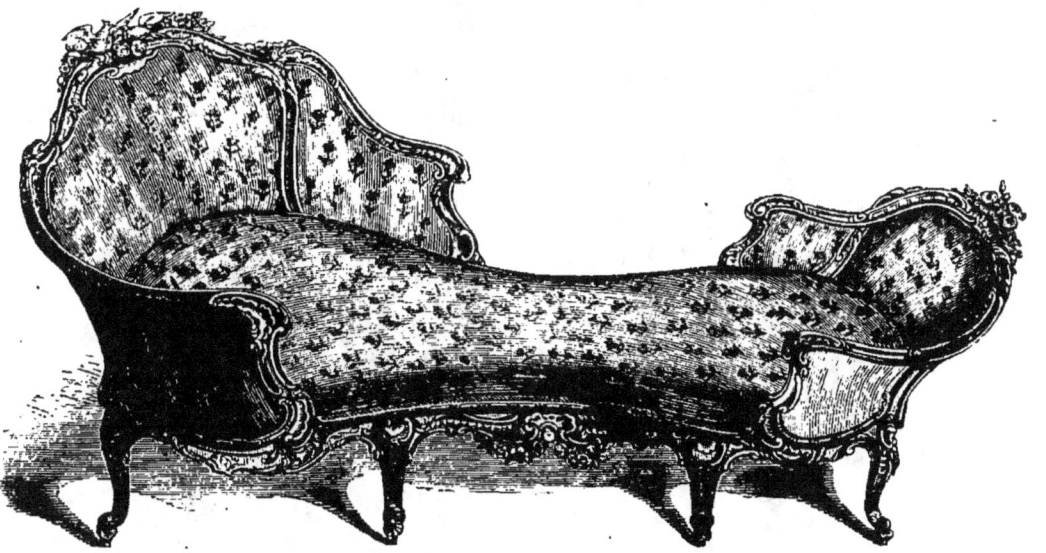

Fig. 54. — Une *duchesse* ; d'après Duval. xviii^e siècle.

décrivant, que Paris en renfermait sans doute plusieurs centaines aussi riches et aussi artistement décorés. Toutes les murailles sont revêtues de glaces, dont les joints sont masqués et déguisés par des troncs d'arbres artificiels, massés et feuillés de manière à former un quinconce qu'on croirait réel. Ces arbres sont jonchés de fleurs de porcelaine et de girandoles dorées, qui produisent, avec leurs bougies roses et bleues, une lumière douce et diaphane, que les glaces reflètent par gradation, à cause des gazes transparentes que l'on a étendues par-dessus, au fond de la pièce, où règne un demi-jour voluptueux. Dans une niche revêtue aussi de glaces, un lit de repos, enrichi de crépines d'or

et accompagné de coussins de toutes grandeurs, s'appuie sur un parquet de bois de rose à compartiments. Enfin, la menuiserie (fig. 55) et la sculpture ont été peintes par Dardillon, qui, pour

Fig. 55. — Panneau de menuiserie en sculpture dorée; d'après Cuviliès.

Fig. 56. — Panneau, composé par Ranson (deuxième partie du siècle).

peindre les lambris et y appliquer l'or, avait inventé des ingrédients odorants, mêlés aux couleurs pour leur conserver un parfum spécial longtemps après qu'elles étaient séchées. Le bosquet naturel, que figurait ce boudoir, exhalait donc de ses peintures et

de ces dorures les odeurs combinées de la violette, du jasmin et de la rose.

Cette longue énumération, qui n'est qu'un extrait fort abrégé de l'original contemporain, représente, mieux que ne pourrait le faire une description technique des objets isolés, l'état de l'ameublement dans les maisons riches, en plein règne de Louis XV.

On n'en était pas arrivé tout d'un coup à cet excès de luxe, à ces raffinements de passion mobilière. Avant de tout sacrifier au goût du bronze ciselé et doré, on avait eu la sculpture en bois, qui se prêtait à contrefaire les plus audacieuses excentricités des cuivres, contournés en chicorées. Les cadres de glaces, les appliques supportant les bougies, les lustres même, les consoles, étaient en bois fouillé et sculpté avec un art inouï. On voyait partout des rocailles jetant des fleurs idéales, des rinceaux entortillés de branches et de feuillages, des végétations fantastiques enveloppant les chimères, les dragons et les serpents, le tout doré de différents ors. Les consoles, qui devinrent les accessoires indispensables de tout ameublement, étaient dorées ou peintes en couleur tendre; leur décoration, chargée d'abord de rocailles, de guirlandes, de vases et de figurines, se contenta bientôt d'enroulements de perles, de rubans et de feuillages.

Les salons étaient peints en blanc à filets d'or (fig. 56 et 57) ou en bleu, ou en rose, avec des cadres de glaces et de tableaux toujours dorés et sculptés. Les meubles étaient en vieux laque, ou en Boulle, ou en bois exotiques; les sièges, couverts en satin broché de couleur pâle ou en étoile de soie à colonnes, de teintes douces. Les garnitures de cheminée (fig. 58) et de foyer offraient déjà le mélange du marbre avec le bronze, et les tapis soyeux de l'Orient semblaient avoir détrôné tout à fait les tapis flamands et français. Le caractère des peintures de plafonds, quand les plafonds étaient peints, avait dû se modifier, pour être en harmonie avec les couleurs claires et les demi-teintes des lambris et de l'ameublement : les peintres eux-mêmes affaiblissaient le coloris, s'ils

avaient à exécuter des sujets mythologiques ou allégoriques, et ils en venaient insensiblement à une gamme générale de

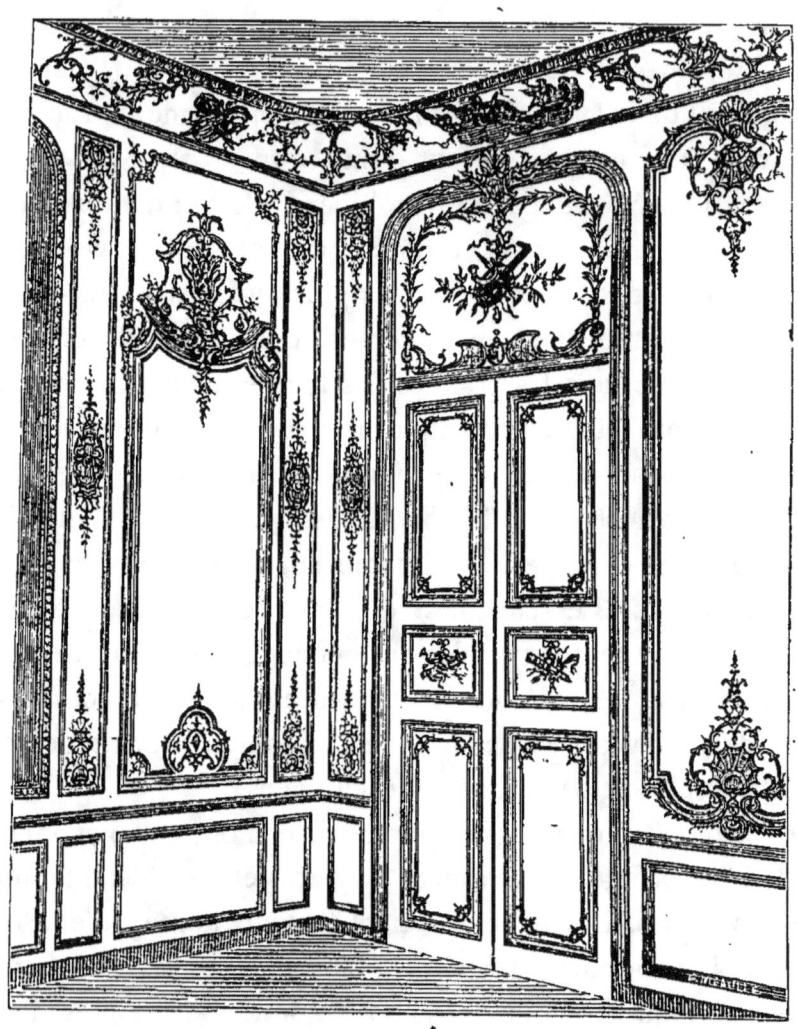

Fig. 57. — Salon de l'hôtel de Mayenne (depuis hôtel d'Ormesson), situé à l'angle des rues Saint-Antoine et du Petit-Musc, décoré par G. Boffrand en 1709.

couleur tendre, bleue, rose ou verte, suivant la tendance particulière du pinceau de l'artiste.

Par la même raison, les dessus de porte, qui avaient été longtemps de vrais tableaux de genre ou de nature morte, noircis et

encrassés sous l'ancien vernis, recevaient de préférence quelques peintures légères en camaïeu ou en trompe-l'œil sculptural, ainsi que les plafonds, qui n'étaient jamais mieux enlevés que

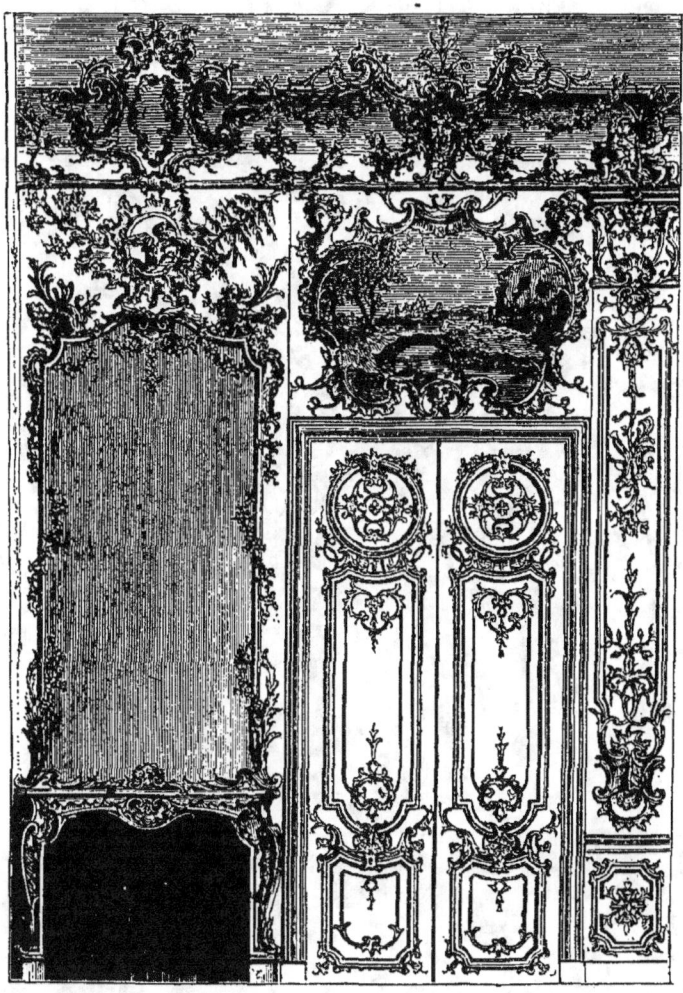

Fig. 58. — Cheminée surmontée d'un miroir, suivie d'un lambris et d'une porte à deux battants; d'après Cuviliès. xviiie siècle.

par des fonds de ciel azuré, encadrés de légers paysages et de bosquets fleuris, ou par des groupes de nuages au milieu desquels s'envolaient des oiseaux et des amours. Enfin, comme complément de ces intérieurs coquets où l'œil courait de surprise

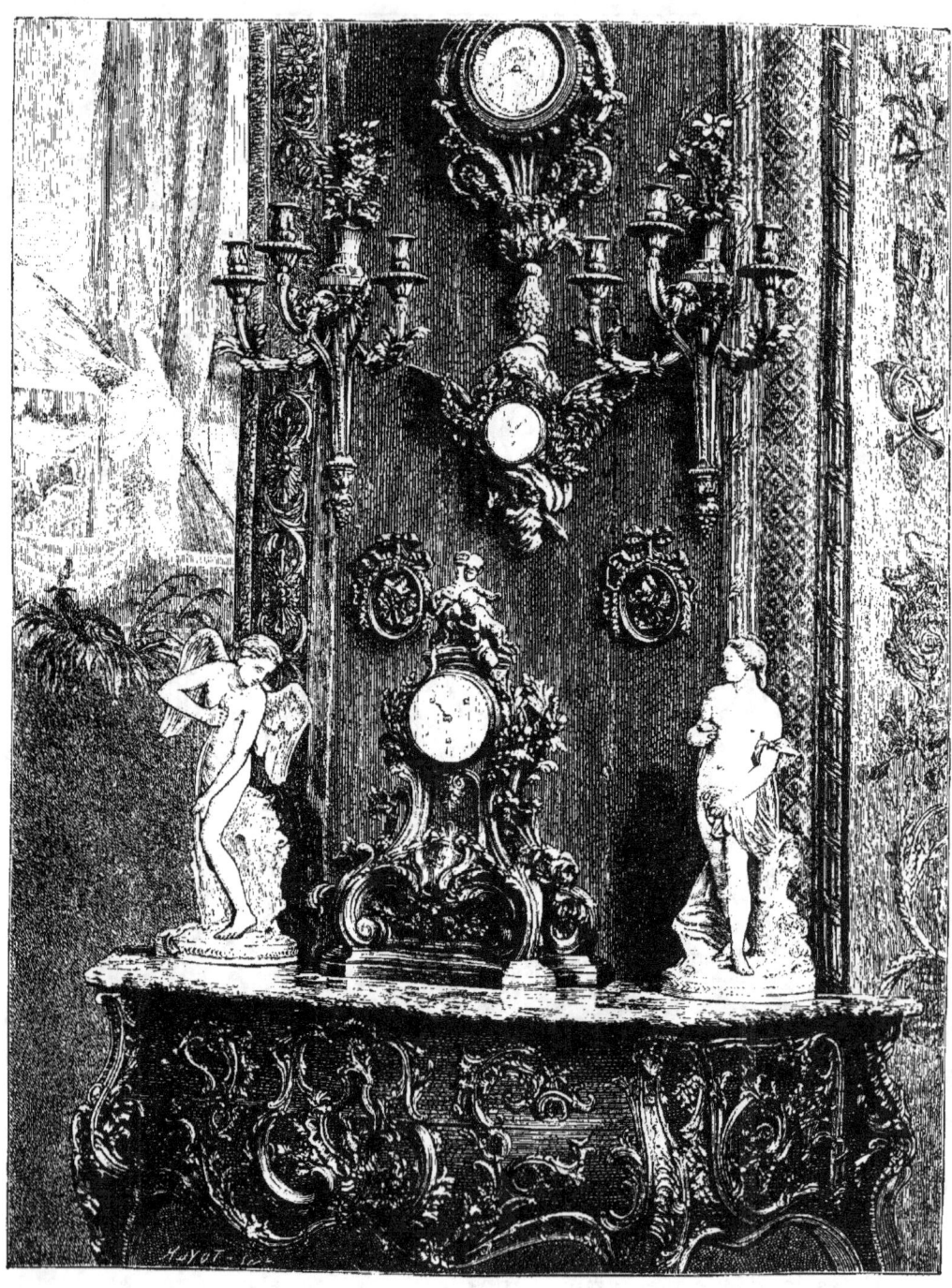

Fig. 59. — Meubles, bronzes et statuettes du xviii° siècle, faisant partie des collections de sir Richard Wallace. (Tiré de *l'Art ancien* de M. Frank.)

en surprise, les girandoles et les appliques étincelaient de cristaux, et les meubles *meublants,* à dessus de marbre, supportaient toute une armée de potiches et de pots chinois, de magots et de monstres en vieille céramique orientale, de statuettes et de groupes en biscuit (fig. 59).

Cette passion de l'ameublement s'augmentait sans cesse, et les personnes qui en étaient atteintes n'avaient pas de plus sérieuse occupation. On avait hâte de jouir; on ne savait pas attendre au lendemain pour composer le mobilier de la nouvelle demeure qu'on s'était donnée, en la faisant bâtir et décorer par les plus habiles architectes.

Or, la fabrication d'un mobilier à la mode n'était pas de ces travaux qu'on improvisait, d'autant plus que les bons ouvriers étaient assez rares et que les artisans en renom, ébénistes, fondeurs, ciseleurs, doreurs, tapissiers, etc., se trouvaient surchargés de commandes. Quelques-uns de ces artistes, comme le vieux Boulle, ne livraient même qu'à regret les ouvrages qu'ils avaient longuement élaborés et, pour ainsi dire, caressés dans leurs ateliers. Ainsi, Pierre Crozat, le riche amateur qui fit bâtir un des plus beaux hôtels de la place Vendôme, fut obligé de lui envoyer une sommation judiciaire et de lui faire un procès, pour le contraindre à livrer deux armoires et d'autres meubles, commandés et terminés depuis plusieurs années, et dont le fantasque ébéniste refusait de se dessaisir, quoique criblé de dettes, en préférant les garder dans son atelier de la rue Fromenteau, où il se plaisait à entasser ses plus parfaites créations. Cressent, l'ébéniste en titre du régent, rachetait lui-même les meubles qu'il avait fabriqués et vendus à des prix inférieurs, et il en remplissait des magasins, dans sa maison de la rue Notre-Dame des Victoires, au coin de la rue Joquelet. C'était chez les revendeurs et chez des marchands de curiosités et d'objets d'art, que les amateurs allaient faire leur choix ou adresser leurs demandes.

Lazare Duvaux, un de ces marchands et le plus en vogue,

demeurait dans la rue Saint-Honoré, et sa boutique, où l'on trouvait tous les genres de curiosités, notamment les plus riches pièces d'ameublement, était le rendez-vous permanent d'une foule

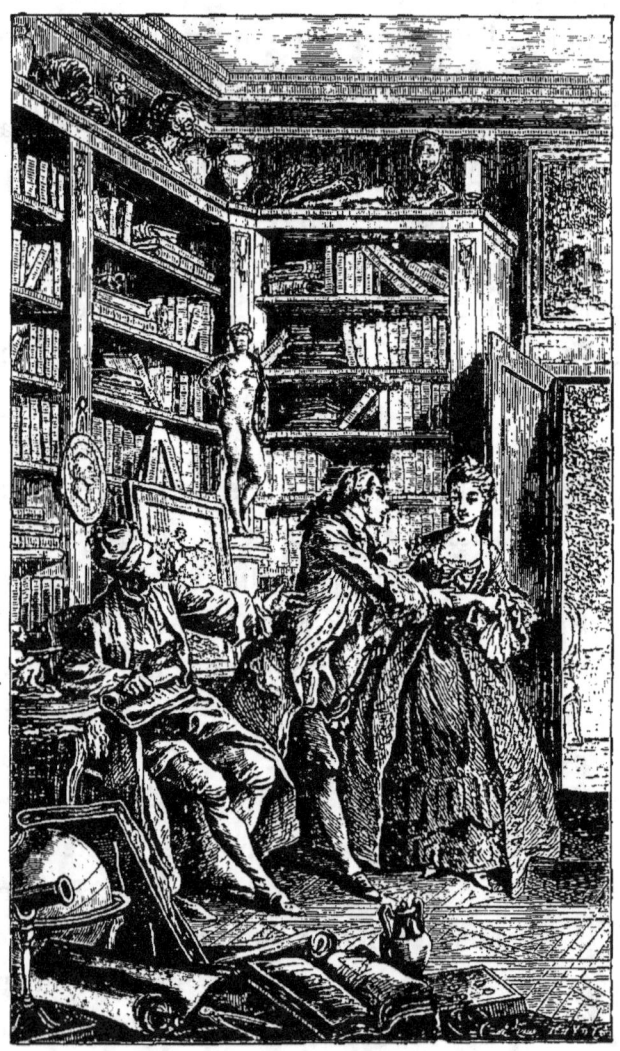

Fig. 60. — Le Connaisseur ; d'après le dessin de Gravelot. XVIII° siècle.

d'acheteurs, qui venaient se fournir chez lui de toutes les belles choses qu'il faisait rechercher à l'étranger, ou qu'il allait en personne disputer aux fougueux enchérisseurs. Duvaux, qui

s'intitulait *orfèvre-joaillier du roi*, n'était pas, comme on l'a cru, un artiste fabricant, travaillant de ses mains ; son principal rôle, comme celui de ses confrères et voisins. les Hébert, les Bazin, les Lebrun, les Dulac, etc., consistait à n'être qu'un connaisseur raffiné, un marchand très habile et un honnête intermédiaire. Louis XV l'honorait d'une confiance particulière, et le chargeait d'acquérir, aux ventes importantes, les objets d'art qu'il avait jugés dignes de figurer dans les collections royales.

Mme de Pompadour avait aussi pleine confiance dans le goût et la probité de ce marchand (fig. 60). Personne, d'ailleurs, ne se connaissait mieux qu'elle en matière de curiosité, et elle eut à cet égard l'influence la plus favorable sur l'art mobilier du règne de Louis XV. C'est elle qui avait introduit, ou plutôt répandu, à la cour et dans la société élégante, l'habitude de rechercher de curieux objets d'origine ancienne et les produits les plus exquis de l'art oriental. On ne lui attribue donc que par erreur la responsabilité d'un style artistique, le plus étrange et le plus extravagant, qui fut en vogue avant elle, et qu'on nomme encore le *style de Pompadour*.

Fig. 61. — Baromètre style Louis XV, en bronze.

Elle avait signalé sans doute, au moment où son exemple fit loi en toutes questions d'art et de goût, une monstrueuse exagération dans le

style *rococo* et dans le genre rocaille (fig. 61 à 63). Les meubles, ou du moins beaucoup d'entre eux, avaient pris des formes non seulement arrondies à l'excès, mais encore bizarrement contournées, ventrues, bombantes, sinueuses, impossibles; elle ne rejeta pas absolument les rocailles, qui étaient peut-être nées en France, mais qui s'étaient travesties au point de devenir ridicules et insupportables en passant par l'Allemagne, et qui auraient fini par envahir tous les arts décoratifs. M^{me} de Pompadour inspira ou fit naître alors un style nouveau, dont la noble, élégante et gracieuse simplicité contrastait agréablement avec les orgies et les folies du grand style rococo, et qui devait, en se complétant, en se perfectionnant d'après les mêmes données, composer plus tard ce qu'on nomme le *style Louis XVI*. M^{mo} de Pompadour n'admettait les rocailles qu'avec une sorte de défiance et de réserve, elle les appliquait de préférence à la monture en cuivre des porcelaines françaises étrangères. Ce fut elle qui contribua le plus à propager la mode des fleurs en porcelaine, montées sur des tiges de bronze doré.

Fig. 62. — Pendule style rocaille.

Louis XV avait donc appris à apprécier, à distinguer les beaux meubles anciens, de grand caractère, et il en faisait acheter sans cesse dans les ventes, tantôt par l'intermédiaire de Duvaux, tantôt par celui de ses valets de chambre, Lebel et Guimard, ou d'un

de ses gentilshommes, le duc d'Aumont, le connaisseur le plus expert, le collectionneur le plus déterminé. Quelquefois, il s'attribuait un droit de préemption sur les meubles qui devaient être vendus aux enchères. Il en faisait aussi fabriquer de neufs, par les meilleurs ébénistes et autres ouvriers de premier ordre.

L'histoire de ces artistes qui travaillèrent pour la couronne, pendant le dix-huitième siècle, ne doit pas être négligée : elle permet de préciser à la fois la technique et la chronologie, de donner un enchaînement logique à certains détails qui demeuraient toujours un peu vagues, jetés dans le cadre immense de tout un siècle.

C'est ainsi qu'un nom, celui de Cressent, premier ébéniste du régent, résume l'art intermédiaire qui va de Louis XIV à Louis XV. Sculpteur et ciseleur, Charles Cressent, que d'aucuns donnent comme un élève de Boulle, fut également ébéniste : pour élégants et finis qu'ils soient, les bronzes ne sont pas tout dans son œuvre. Moins sévère que Boulle, il conserve néanmoins à la forme son ampleur et ses courbes noblement arrondies; son invention est surtout dans la décoration. Le placage de Boulle, comme nous l'avons vu, est toujours de même matière; Cressent imagina d'abord les incrustations de bois de rose, de violette et d'amarante, puis des mélanges souvent très osés. Pourtant, il sut s'arrêter dans cette voie, et il ne faut pas le rendre responsable des exagérations où se hasardèrent quelques-uns de ses imitateurs, poussés par la mode. On devait aller, la nature ne fournissant qu'un nombre restreint de teintes, jusqu'à en donner d'artificielles aux bois avec lesquels on essaya d'imiter la mosaïque.

« Une fois cette pratique admise, » dit Jacquemart, on la vit suivre sa marche envahissante avec une rapidité inouïe. D'abord ce furent des bouquets de fleurs avec leur coloris naturel, leurs feuilles variées de toutes les nuances du vert; puis des trophées d'instruments de musique ou d'instruments champêtres se suspendirent à des rubans aux couleurs vives. De la bergerie aux em-

blèmes amoureux il n'y avait qu'un pas, et les carquois, les flambeaux, les colombes surgirent de toutes parts. Mieux encore : dans des médaillons entourés de guirlandes, on coucha les bergères

Fig. 63. — Pendule style rocaille.

aux robes de satin parmi les verdures bocagères; on vit les pastorales coquettes de Boucher envahir les panneaux des secrétaires, les flancs des commodes, et couvrir les *bonheurs du jour*. Aberration singulière qui ne produisit évidemment, au moment même

du travail, qu'une reproduction approximative des modèles. Par l'effet du temps, l'action de la lumière sur les teintures et le jeu naturel des résines pendant la dessication du bois, cela devait donner bientôt des images éteintes et un ensemble sans harmonie. On s'attriste en considérant la dose de talent et les peines qu'il a fallu dépenser pour arriver à la composition de ces scènes, réduites aujourd'hui à une sorte d'esquisse vaporeuse ; les draperies, jadis brillantes, sont ternes et sales ; les roses fanées ont duré ce que durent les roses, et lorsqu'on compare ces travaux aux tapisseries, aux sièges, aux étoffes qui devaient les entourer, on se dit que, même au sortir des mains de leurs auteurs, ils devaient être écrasés par le voisinage. »

Cressent, qui ne sacrifia jamais à ce genre faux et malheureux, composa d'ailleurs assez peu de meubles en incrustation, ou, ce qui revient au même pour nous, il n'en est guère resté auxquels on puisse sûrement attacher son nom ; le bronze ciselé et doré y joue presque toujours le plus grand rôle, au lieu que chez Boulle c'est le plus souvent l'accessoire, et le bois disparaît presque, demeurant comme un fond sur lequel se détachent les arabesques de l'ornement, devenu le principal.

En ses dernières années, Cressent fut le contemporain du plus illustre des artistes qui ont attaché leur nom à l'industrie du meuble sous Louis XV, Philippe Caffieri : pour celui-ci, grâce à M. Guiffrey, nous avons une abondance rare de documents.

Philippe Caffieri, que nous avons mentionné à l'histoire du meuble sous Louis XIV, eut cinq fils, qui tous prirent l'état de leur père, et dont le cinquième, Jacques, sculpteur distingué lui-même, fut le père d'un second Philippe, fondeur-ciseleur. De 1736 à 1755, Caffieri travailla pour Versailles, Fontainebleau, Choisy, Marly, Compiègne, en un mot pour la plupart des résidences royales.

Tout en façonnant ses admirables bronzes, vases, flambeaux,

lampes, lustres, crucifix, châsses pour les cathédrales de Bayeux et de Paris, Philippe Caffieri ne dédaignait pas le meuble proprement dit. C'est vers 1769 qu'il composa l'ornementation en bronze doré du bureau de Louis XV, placé maintenant dans la grande salle des dessins français, au Louvre. Cette pièce, dont

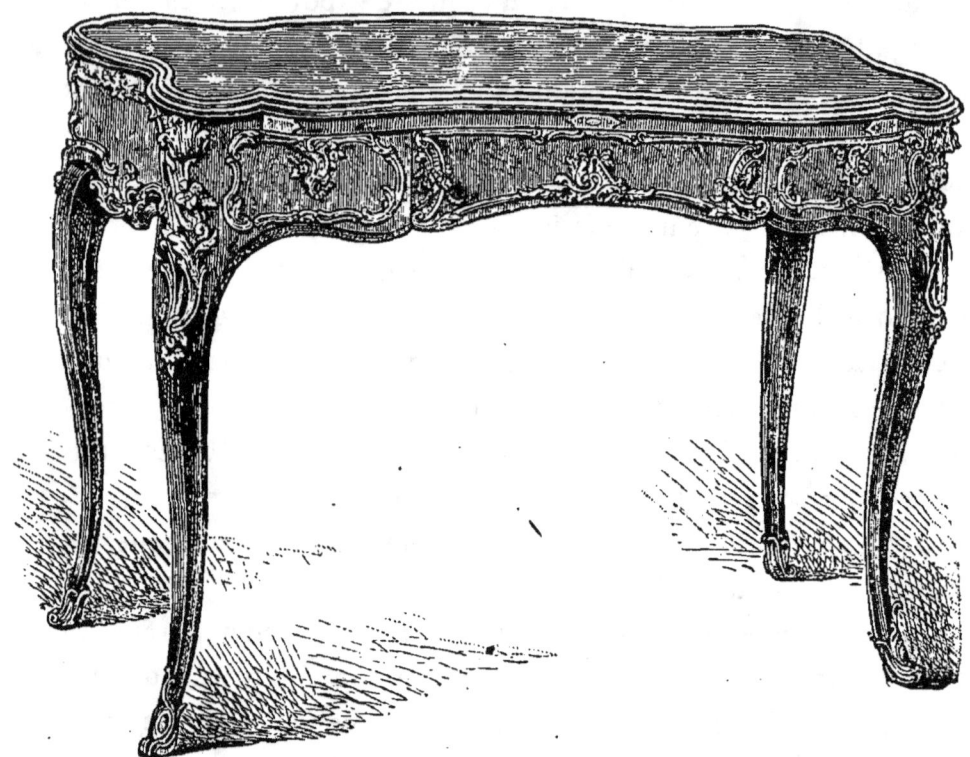

Fig. 64. — Table-bureau Louis XV.

l'ébénisterie et la marqueterie ont pour auteur Riesener, est peut-être le chef-d'œuvre de l'art décoratif du dix-huitième siècle. « Caffieri, » dit M. Guiffrey, « est un de ces artistes éminents qui ont contribué à porter et à maintenir le goût français à ce degré de supériorité qu'il occupe depuis si longtemps en Europe. Son nom mérite une place entre les noms plus illustres de Boulle et de Gouthière; il a le droit de partager leur célébrité, car il est le vrai représentant du style qui doit le moins à l'inspira-

tion étrangère, du style le plus éminemment français, du style Louis XV, en un mot. »

Louis XV avait une prédilection marquée pour les meubles en bois des îles (fig. 64), avec placage en porcelaine peinte; pour les meubles en laque français ou en vernis Martin; pour les tables volantes et tournantes, et pour les pendules à figures allégoriques en bronze doré. Les premiers spécimens des jolis meubles en bois exotique ornés de porcelaine sortirent de la manufacture des meubles de la couronne; mais ce genre de meubles, qui semblent accuser une coquetterie toute féminine, ne fit fureur que sous le règne de Louis XVI.

Dès la fin de la régence, un nommé Martin avait inventé un vernis supérieur à celui dont les Chinois possédaient le secret; il ne se borna pas à faire des meubles de petite dimension en laque noir, il perfectionna son invention et il appliqua son vernis à toutes les couleurs, avec figures peintes et dorées; il entreprit de faire, avec ce vernis, des lambris, des frises, des plafonds, etc.; il l'employa notamment pour la décoration des carrosses et des chaises à porteurs. Quant aux petits objets, qui appartenaient à la bimbeloterie, il était arrivé à de tels prodiges de peinture et de dorure, qu'on pouvait les considérer comme des œuvres de bijoutier.

Excepté des maisons entières, on ne saurait dire ce qu'on ne fit pas avec ce vernis Martin, qui enlevait à la Chine le monopole d'un des produits artistiques dont les amateurs avaient toujours été fort curieux. Dès que le laque pénétra en Europe, il fut à la mode et il se trouva des collectionneurs : les uns se contentèrent de choisir les plus belles pièces pour les exposer près de leurs porcelaines et leurs magots; d'autres allèrent plus loin : comme l'a remarqué Jacquemart, qui nous fournit la plupart de ces détails, « ils voulurent que les meubles même fussent incrustés de plaques vernies à sujets ou à paysages d'or en relief. Ce que nos ébénistes durent détruire de cabinets orientaux pour satisfaire à cette mode

est incalculable. Dès l'époque de Louis XIV, on en trouve des morceaux associés aux marqueteries de Boulle; sous Louis XV, la vogue continue pour atteindre sa plus haute expression sous le règne suivant. »

D'abord les artistes se plièrent à ces caprices de vandales, puis ils eurent l'ingéniosité d'envoyer en Chine les bois découpés à laquer, dont, à leur retour, ils n'avaient plus qu'à monter les pièces. Cette méthode fort lente, inapplicable quand il s'agissait d'une commande, était aussi fort coûteuse; il fallait donc, puisque la mode n'abdiquait pas, trouver une composition qui dût remplacer le laque. On se mit à l'œuvre et, si la réussite ne fut pas complète, on arriva du moins à doter l'Europe d'un produit nouveau. Le premier de ces inventeurs, le Hollandais Huygen, n'a laissé qu'un nom et l'on ne connaît pas la qualité de son vernis, ce qui pourrait bien assurer la priorité de la vraie découverte à ce Martin, si célèbre au dix-huitième siècle. Ce nom couvre toute une famille, une dynastie.

Avant 1748, la renommée des Martin était établie, et leur atelier (ils en avaient trois dans Paris), honoré du titre de « manufacture royale ». Siméon-Étienne, un d'entre eux, avait obtenu, en 1744, le privilège de fabriquer, pendant vingt ans, toutes sortes d'ouvrages en relief et dans le goût du Japon et de la Chine. Il s'agissait évidemment des imitations, et il est certain que les Martin en firent de très remarquables, notamment des boîtes et des coffrets, où l'on hésiterait à reconnaître un travail européen, si certains détails de costume n'en trahissaient l'origine.

Le roi goûtait fort le vernis Martin, et M^{me} de Pompadour le prit sous sa protection quasi royale. « Le dauphin, » rapporte M. Courajod, qui a rassemblé de curieux documents sur les Martin, « appréciait beaucoup cette invention, et l'heureux effet qu'on en peut tirer pour la décoration des intérieurs. Un des Martin, Robert, je pense, fut, de 1749 à 1756, employé dans ses appartements de Versailles à des travaux considérables. »

Voltaire, dans son premier discours de l'inégalité des conditions, parle du vernis Martin :

> Et tandis que Danis, courant de belle en belle,
> Sous des lambris dorés et vernis par Martin...

Mirabeau, *l'ami des hommes,* ne l'oublie pas, lorsqu'il tonne, en son style bizarre et obscur : Qu'appelle-t-on dans ce cas mieux vivre ? Ce n'est pas épargner plus aisément de quoi changer tous les six mois de tabatières émaillées, avoir des voitures vernies par Martin... L'homme dont les meubles et les bijoux sont guillochés doit l'être aussi par le corps et par l'esprit. L'homme aux vernis gris de lin et couleur de rose porte sa livrée en sa robe de chambre, en sa façon de mettre... » On ne saurait mieux constater combien était répandue cette mode du laque français et à quel point elle avait passé dans les mœurs élégantes pour l'ornement du mobilier.

Des ateliers des Martin sortirent, en immenses quantités, les produits les plus divers d'usage : ce sont, sans nombrer les meubles, des voitures, des chaises à porteur (fig. 65), des paravents, des écrans, et, en menus objets, des coffres, tabatières, carnets, étuis, bonbonnières, tous bibelots devenus rares, fort précieux et fort recherchés. Le plus beau spécimen qui soit resté de l'art des Martin est le carrosse conservé au musée de Cluny, où, sur fond vert aventurine, se dessinent des fleurs et d'agréables figures.

Louis XV, qui fut toute sa vie poursuivi par un ennemi presque invincible, voulait avoir toujours sous les yeux une pendule, comme s'il cherchait à accélérer la marche du temps. Quand Mme de Pompadour eut mis en faveur le nouveau style dit *à la grecque,* il commanda quantité de pendules monumentales, en marbre et en bronze, représentant des temples, des tombeaux, des autels, des colonnes avec des groupes mythologiques ou allégoriques; ensuite, il en fit faire d'autres à sujets historiques, destinés à rappeler le souvenir d'un événement, d'un mariage, d'une naissance,

d'une mort, etc. Une pendule était le présent qu'il offrait le plus volontiers ; il en donna une superbe à M. de Puisieux : elle représentait les trois Parques soutenant le cadran des heures. Au moment même où ce prince mourut, le fil d'or que déroulait le fuseau des Parques se rompit, dit-on, tout à coup.

La porcelaine de Sèvres était alors recommandée par la mode

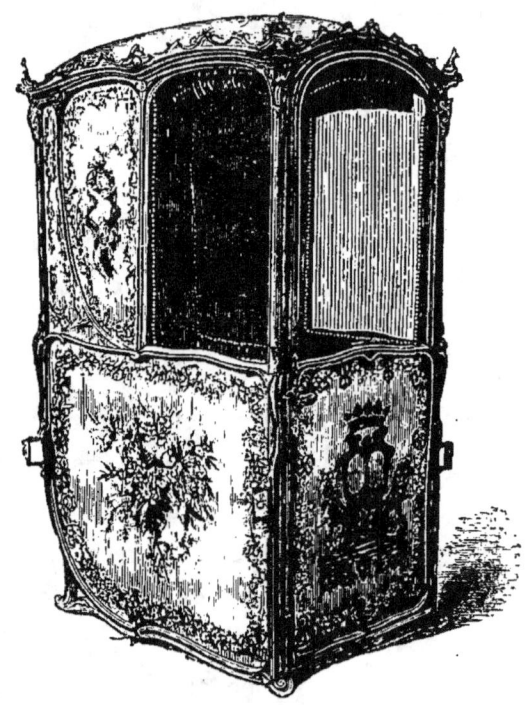

Fig. 65. — Chaise à porteurs provenant des écuries de Versailles. xviiie siècle.

pour la décoration des meubles. Cette mode, encore nouvelle, devait être poussée à l'excès sous le règne de Louis XVI, où les classes riches se prononcèrent, avec plus de fanatisme encore, pour le bronze ciselé et doré. On vit alors se multiplier à profusion les meubles en bois de rose ou de palissandre ou de placage, ornés de panneaux de porcelaine de Sèvres représentant des fleurs, des paysages ou des ornements. Les tables volantes, les meubles à l'usage des femmes, les secrétaires, les commodes, les chiffon-

niers, etc., autorisaient naturellement toutes les recherches de l'art. C'est le bois des îles et le bois coloré qui se prête le mieux aux caprices de la mode, laquelle ne souffre nulle part l'absence de bronze ciselé et doré. Là est le grand luxe de l'époque.

Vainement le roi essaie de protester contre cet engouement général : il commande d'abord de beaux meubles, d'un style simple et noble à la fois, sobre d'ornements, sans porcelaine et sans dorure; il déclare s'en tenir aux anciens meubles de Boulle et de Cressent, mais il est forcé de céder à l'exemple, à l'entraînement. Un ébéniste allemand, David Roetgen, qui prenait le titre d'ébéniste mécanicien de la reine, présente à Louis XVI un secrétaire en marqueterie et bronze, d'un travail admirable, et le roi a la faiblesse de l'acquérir, au prix énorme de 80.000 livres, pour le placer dans son cabinet. Il faut reconnaître pourtant que l'art décoratif avait pris un aspect plus tranquille et plus régulier; que les formes étaient presque toujours correctes et vraiment élégantes; que l'ensemble de l'ornementation était toujours harmonieux. Quant à l'exécution, elle était plus soignée et plus parfaite qu'elle ne l'avait jamais été (fig. 66).

Le plus grand luxe et le plus ruineux, ce n'étaient pas les étoffes en or et argent, françaises ou étrangères, dont on couvrait les sièges, les tables et les lits; ce n'étaient pas, comme naguère, les tapisseries de Beauvais et des Gobelins, dont on tendait les appartements et dont on faisait des portières; ni les porcelaines en pâte tendre, dont on surchargeait tous les meubles; ni même le fameux vernis Martin, qui avait rivalisé avec l'orfèvrerie. C'était le bronze ciselé et doré, qui n'avait eu dans l'origine qu'un prix modéré et raisonnable et qui, par suite de l'abus qu'on fit de son usage dans tout le décor mobilier, acquit presque la valeur des métaux plus précieux (fig. 67 et 68). Les bons ciseleurs, il est vrai, travaillaient indifféremment l'or, l'argent et le bronze; ils étaient, ils devaient être sculpteurs et habiles sculpteurs; ils étaient aussi excellents doreurs. Un jour, Gouthière, qu'on appelait déjà de son

vivant le *célèbre* Gouthière, offrit à la reine Marie-Antoinette une rose de bronze doré au mat, que la reine prit pour de l'or et qui valait autant que si c'eût été de l'orfèvrerie.

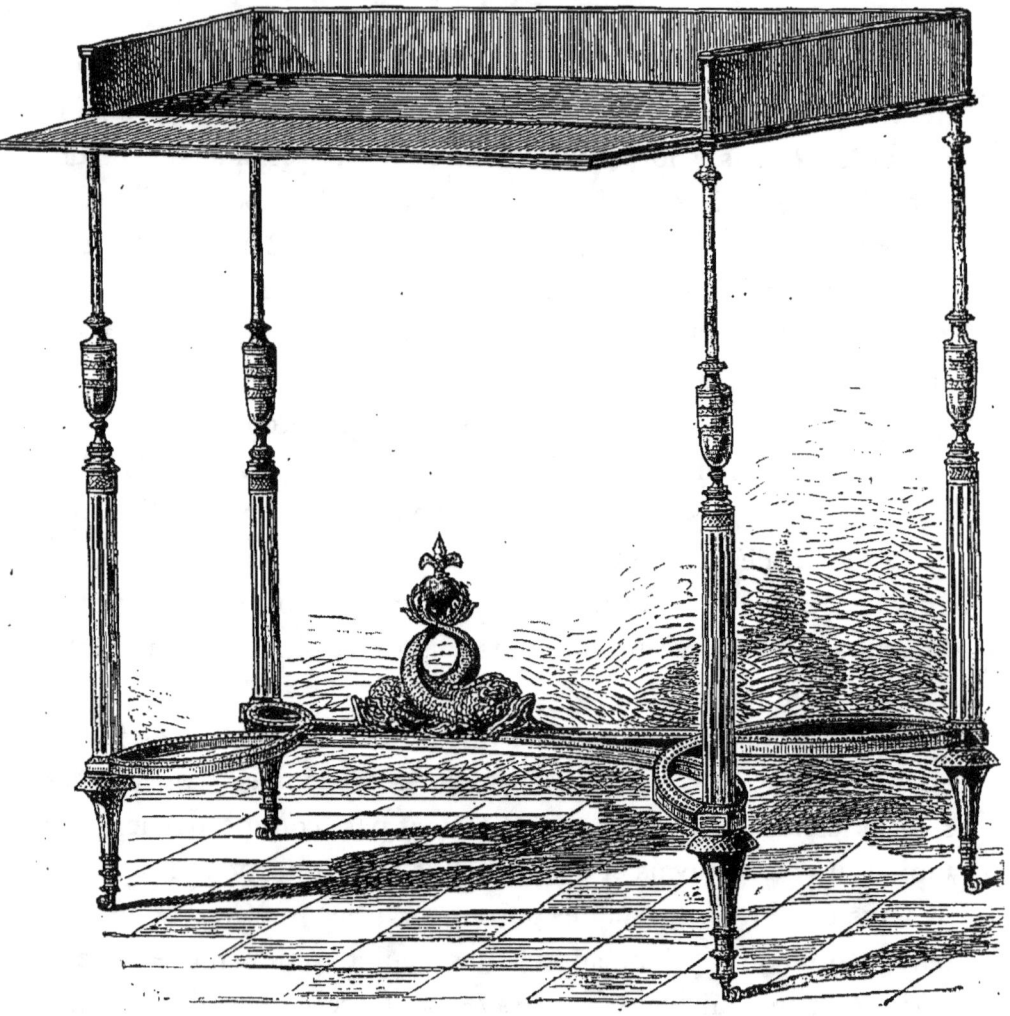

Fig. 66. — Table à ouvrage, dite *tricoteuse*, en acajou, à cannelures d'étain et balustres en bronze ciselé et doré, ayant appartenu à Marie-Antoinette.

« Pierre Gouthière, » dit le baron Davillier, « s'est élevé dans l'art de la ciselure aussi haut qu'André Boulle dans celui de la marqueterie. Ses bronzes, qui se payaient fort cher au moment où ils sortaient de ses mains, sont aujourd'hui recherchés au poids de

l'or. » Il était né en 1740, et le plus ancien document que l'on rencontre sur lui remonte à 1766. Il faisait quelquefois lui-même les dessins de ses ouvrages, mais, comme il était toujours occupé, il préférait les demander à des architectes et des dessinateurs de grand mérite, tels que Le Barbier, Boizot, Ledoux et J. Dugourc, qui fut probablement son plus constant collaborateur.

Gouthière s'intitulait seulement *doreur et ciseleur du roi*; il était l'élève de Martincourt, membre de l'Académie de Saint-Luc, qui modelait pour les ciseleurs et qui fut aussi sculpteur, ciseleur et fondeur-acheveur. Martincourt et Gouthière n'avaient eu longtemps pour concurrent que Philippe Caffieri, qui, en travaillant pour la marquise de Pompadour, abandonna, le premier, le style des rocailles et des chicorées, employées dans la monture des vases. Mais ni Caffieri ni Martincourt n'avaient attribué à leurs travaux les prix exorbitants que Gouthière osait demander pour ses moindres ouvrages. Il avait des admirateurs fanatiques, qui ne croyaient pouvoir le payer assez cher. Mme du Barry fut la première à encourager ces folies. A la mort de la favorite, guillotinée le 8 décembre 1793, Gouthière, qui depuis longtemps n'avait pas été payé, réclama au Domaine le solde de divers mémoires montant à l'incroyable total de 756.000 livres. Il ne fut pas fait droit à sa requête, bien qu'il eût offert de transiger pour une somme moindre, et, plus malheureux encore que Boulle, le grand ciseleur mourut à l'hôpital, en 1806. Le haut prix auquel Gouthière estimait ses œuvres fut donc plutôt une satisfaction pour son orgueil d'artiste qu'un moyen de s'enrichir. Il avait, à la vérité, multiplié les merveilles pour la favorite, qui lui en paya, du moins, une partie. Au mois d'août 1773, il reçut d'elle la somme énorme de 124.000 livres (plus de 350.000 francs de notre monnaie) pour les travaux exécutés dans son hôtel de Versailles et son pavillon de Luciennes.

« Les mémoires du temps, » ajoute le biographe de Gouthière, « s'accordent à nous montrer ce charmant pavillon comme un

véritable bijou : les privilégiés admis à le visiter en revenaient émerveillés. C'est moins dans les chefs-d'œuvre du grand genre que l'art semble s'être surpassé que dans les ornements de détail les plus minutieux, tels que les chambranles de cheminée, les feux,

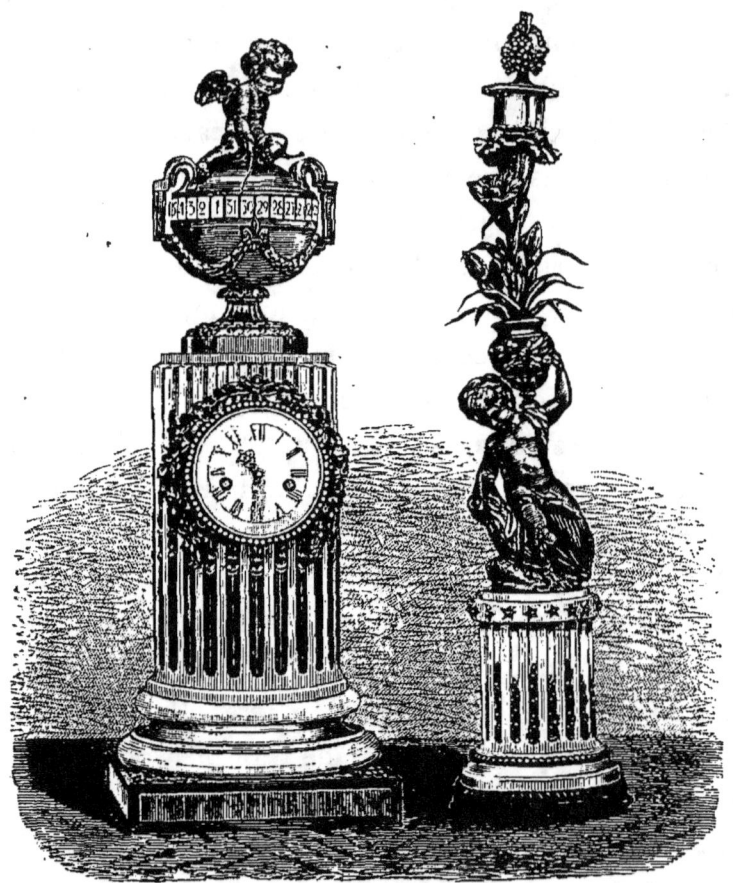

Fig. 67 et 68. — Pendule et flambeau style Louis XVI.

les bras, les chandeliers, les corniches, les morceaux de dorure et d'orfèvrerie, les serrures, les espagnolettes, etc. Pas une de ces productions qui ne soit achevée, qui ne soit à montrer comme un modèle de ce que l'industrie peut enfanter de plus beau et de plus exquis. » Il semblait que l'artiste eût non pas ciselé, mais pétri comme de la glaise ses bronzes assouplis.

INDUSTRIE ET ART DÉCORATIF.

Le grand salon de Luciennes était orné d'une corniche à console, véritable chef-d'œuvre; une autre pièce, le salon ovale, était revêtue de glaces, qui répétaient une superbe cheminée de lapis en forme de trépied, d'une richesse prodigieuse de bronze. Depuis ces ouvrages, on n'a pas porté l'art de façonner le bronze à un plus haut degré de perfection.

Marie-Antoinette aurait dû également au ciseleur des sommes fabuleuses si le roi n'eût pris soin de veiller aux dépenses ou, du moins, de payer les dettes de la reine. On peut se faire une idée de l'exagération des prix réclamés par Gouthière, en mentionnant la ciselure d'un simple piédestal, qu'il évaluait à 50.000 livres.

Il ne faut pas supposer que Gouthière fût alors seul capable de faire de pareils travaux. M. Davillier, dans ses savantes recherches sur l'histoire de l'art mobilier au dix-huitième siècle, a recueilli des renseignements précieux et nouveaux, relatifs aux doreurs-ciseleurs de cette époque : Louis Prieur s'était fait connaître, en ornant de bronze ciselé et doré le carrosse du roi, pour le sacre de Louis XVI (fig. 69); Duplessis, orfèvre de son état, avait donné ses préférences à la ciselure du bronze d'ornement; Thiboust était ciseleur en titre du duc de Penthièvre, etc.

On connaît de cette époque telle pièce qui, pour nous être parvenue sans nom d'auteur, n'en est pas moins un chef-d'œuvre : ainsi le meuble très riche, conservé maintenant au garde-meuble sous le nom d'*Armoire à bijoux de la Reine*. En bois d'acajou, cette armoire est très richement ornée de peinture et de cuivres dorés; trois figures en ronde-bosse, la Sagesse, la Prudence, l'Abondance, sont groupées sur le faîte du meuble, et quatre autres, le Printemps, l'Été, l'Automne, l'Hiver, soutiennent la corniche dans l'attitude de cariatides. D'autres allégories sont peintes en grisaille sur les panneaux, et l'ensemble est achevé par de superbes garnitures en bronze doré et ciselé. Cette armoire avait été offerte à la reine, et sa place était à Fontainebleau. Parmi

les plus beaux meubles qui lui aient appartenu, on remarquait la console en bois sculpté et doré, de la collection Double. Les sculptures représentent, avec un fini exquis, des groupes d'enfants, de dauphins, de couronnes et de fleurs de lis, tout cela entrelacé dans un délicieux fouillis, et en dessous de cette guirlande si animée, un amour assis au milieu de lauriers se coiffe

Fig. 69. — Carrosse style Louis XVI.

gravement de la couronne de dauphin; une table en marbre de griotte complète ce joli meuble, qui fut un des présents de relevaille offerts à la reine lorsqu'elle eut enfin accouché d'un fils en 1781.

La bourgeoisie, qu'on avait vue si longtemps indifférente au bien-être domestique, commençait à subir l'influence lointaine des innovations du mobilier aristocratique. Aux meubles en chêne ou en noyer succédaient les meules en acajou pla-

qué, à dessus de marbre ; on trouvait, dans les intérieurs les plus modestes, de la propreté et même de l'élégance, avec des sièges rembourrés, couverts en velours d'Utrecht ou en droguet de laine, avec une pendule, des flambeaux et des vases sur la cheminée.

Mais ce n'était là qu'un bien faible symptôme du luxe d'ameublement, qui resplendissait dans les nouveaux hôtels construits dans les faubourgs de Paris par les enrichis, les parvenus, les banquiers et les gens d'affaires. « Quand une maison est bâtie, » disait l'auteur du *Tableau de Paris*, « rien n'est fait encore ; on n'est pas au quart de la dépense : arrivent le menuisier, le tapissier, le peintre, le doreur, le sculpteur, l'ébéniste, etc. La magnificence de la nation est toute dans l'intérieur des maisons. »

L'ORFÈVRERIE ET LA JOAILLERIE

Dès les premières années du seizième siècle, le luxe des princes et des classes riches, déjà considérable ainsi que nous l'avons vu, par exemple, à la cour des ducs de Bourgogne (1), ne fit que s'accroître avec la richesse publique, que le commerce et la découverte du Nouveau Monde avaient subitement développée.

En ce qui concerne l'orfèvrerie, voici un curieux passage de Claude de Seyssel dans son *Histoire de Louis XII* : « On use de vaisselle d'argent en tous états sans comparaison, plus qu'on ne souloit (avait coutume), tellement qu'il a été besoin sur cela faire ordonnance pour corriger cette superfluité; car il n'y a sorte de gens qui ne veuillent avoir tasses, gobelets, aiguières et cuillers d'argent au moins. Et au rebours des seigneurs, ils ne se contentent pas d'avoir toute sorte de vaisselle d'argent, tant de table que de cuisine, si elle n'est dorée, et même quelques-uns en ont grande quantité d'or massif. » Déjà, en 1574, Bodin exprimait les mêmes plaintes : « Chacun, » disait-il, « a aujourd'hui de la vaisselle d'argent. »

Sous les Valois, l'orfèvrerie, grâce à l'influence de Benvenuto Cellini et des maîtres de la renaissance française, devint de plus en plus une œuvre d'art. La guerre civile, qui se prolongea près de trente ans, avec des alternatives presque égales de calme et de

(1) *Voyez* LES ARTS ET MÉTIERS AU MOYEN AGE.

trouble, lui porta un coup funeste. On comprend que les orfèvres aient à peu près renoncé à leur industrie, à l'époque de la Ligue. Qu'est-ce qui songeait alors à vendre ou acheter des bijoux?

On ne s'explique pas, en vérité, comment les immenses collections de pièces d'orfèvrerie et de joaillerie, qui s'étaient formées dans les maisons royales et seigneuriales depuis deux ou trois siècles, avaient pu échapper à toutes les vicissitudes de ces malheureux temps. Il paraît, cependant, que les joyaux et les pierres précieuses, qui composaient le trésor des rois de France, et qui furent soigneusement inventoriés à la mort d'Henri II, avaient été fidèlement gardés au Louvre, après la journée des Barricades (1589). On respectait, même pendant les plus grandes émotions populaires, le domaine de la couronne.

Les bijoux n'étaient pas encore communs en 1594, après tant de misères et de ruines; mais Gabrielle d'Estrées, comblée de présents par Henri IV, avait amassé en deux ou trois ans la plus magnifique *montjoie* de bijoux qu'aucune princesse du sang eût possédée depuis un quart de siècle. Ces bijoux, qu'elle se plaisait à étaler dans ses toilettes, formaient ce qu'on appelait l'*orfèvrerie de parement*.

La renaissance du luxe sous Henri IV avait remis en honneur les travaux délicats et ingénieux de cette industrie.

Quant à l'orfèvrerie de parement ou d'*accoutrement*, elle semblait tendre à détrôner l'art du tailleur; les habits des femmes et des hommes se chargeaient de pierreries et de broderies d'or. Au baptême du dauphin et de ses sœurs, en 1606, la reine Marie de Médicis avait fait faire une robe de brocart, ornementée de 32.000 pierres précieuses et de 3.000 diamants (fig. 70); cette robe, estimée à la valeur de 60.000 écus, avait une telle pesanteur, que la reine fut dans l'impossibilité de s'en vêtir! Bassompierre, dans ses *Mémoires*, décrit quelques-uns des habillements qu'il se fit faire pour des ballets ou des carrousels, et qui l'accablaient sous le poids des broderies en or et en pierreries.

Fig. 70. — *Brillant de la reine*, ayant appartenu à Marie de Médicis; d'après une estampe.

Les gravures du temps ne nous donnent qu'une idée bien im-

Fig. 71. — Rinceaux, par Louis Roupert, orfèvre à Paris. XVIIe siècle.

parfaite de ce que pouvaient être ces costumes, dont l'orfèvre et le

lapidaire ne songeaient qu'à augmenter l'éclat et le prix. Il faut en admirer la décoration, dans ces feuillages d'ornement à rinceaux

Fig. 72 et 73. — Pendeloques ornées de diamants et de pierreries. xvii^e siècle.

Fig. 74. — Broche ciselée et émaillée, garnie de perles et de diamants. xvii^e siècle.

(fig. 71) avec des fleurs, des oiseaux et des animaux fantastiques, que les graveurs d'orfèvrerie exécutaient pour le commerce, qui y trouvait des modèles et des inspirations. C'est aussi dans l'œuvre de

ces graveurs que nous devons chercher la reproduction des pièces de bijouterie, médaillons, aigrettes, pendants d'oreilles, pendeloques (fig. 72 à 74), agrafes, bracelets, etc., qui n'existent plus en original depuis longtemps. René Boyvin, Pierre Biart, Jean Vovert, Jean Morien, sous Henri IV; Jean Toutin, Jacques Hurtu, Gédéon l'Égaré, Balthazar Moncornet, Jacques Caillart, François Lefebvre, sous Louis XIII, publiaient aussi ces feuilles de gravures d'orfèvrerie et de joaillerie; les uns étaient orfèvres, les autres peintres et graveurs.

En voyant ces estampes si variées et si capricieuses, on se rend compte de la quantité de joyaux qui se fabriquaient, qui se vendaient partout et qui se conservaient dans les familles comme des dépôts et des réserves utiles, puisqu'on pouvait les mettre en gage, en cas de besoin d'argent.

En 1648, au début de la Fronde, toutes les ressources pécuniaires venant à manquer dans la maison de la reine régente, Mazarin n'hésita pas à engager les pierreries d'Anne d'Autriche, ainsi que les siennes propres, et elles ne furent dégagées que quatre ou cinq ans plus tard. Guy Patin écrivait à Charles Spon, de Lyon, le 1ᵉʳ avril 1650 : « On a trouvé, chez l'abbé Mondin, après sa mort, pour 1.500.000 florins de bagues, joyaux, diamants, perles, etc., qu'il tenoit en gage de la reine, de Mazarin et de la duchesse de Savoie. On cherche maintenant de l'argent nouveau sur ces mesmes joyaux. »

Les amas de vaisselle d'or, de vermeil et d'argent s'entassaient de génération en génération dans les maisons princières et de vieille noblesse; sans atteindre le luxe presque fabuleux de certains grands d'Espagne (le duc d'Albuquerque possédait 1.400 douzaines d'assiettes d'argent, 500 grands plats et 700 petits), ils étaient plus nombreux et plus riches encore que les collections de pierreries et de joyaux. Cette vaisselle plate ne figurait sur les dressoirs que dans les fêtes solennelles et dans les cérémonies d'apparat; on les considérait comme meubles, c'est-à-dire transportables (fig. 75

à 83) et on les enfermait dans des coffres. Beaucoup de familles nobles en avaient pour 4 à 500.000 francs; car, si l'on mangeait habituellement dans la faïence, on tenait absolument à pouvoir montrer de la vaisselle plate dans les grandes occasions, et plus cette vaisselle était noire et bossuée, plus on en était fier, puisqu'elle accusait ainsi une ancienne origine. Les nouvelles mai-

Fig. 75 à 80. — Salières d'orfèvrerie, d'après J. Le Pautre. XVII^e siècle.

sons, celles des enrichis et des parvenus, se faisaient honneur, au contraire, d'une vaisselle neuve et brillante, en n'imitant pas le conseiller d'État Sevin, qui, au dire de Tallemant des Réaux, faisait rouler la sienne du haut en bas des escaliers, pour lui donner l'aspect de la vieille argenterie.

On achetait ou l'on faisait fabriquer de la vaisselle d'argent, à l'occasion d'un mariage ou d'une réception extraordinaire : Guy Patin, dans une lettre du 17 septembre 1749, en annonçant le mariage du duc de Mercœur, rapporte que « la vaisselle qui

doit faire l'ameublement de ce mariage en partie se fait chez le bonhomme de la Haye, orfèvre ».

A propos de l'expression, peu comprise aujourd'hui, de vaisselle plate, disons que le *Dictionnaire de l'Académie* la définit « celle qui n'a pas de soudure, par opposition à vaisselle montée ». En effet, dans l'ancienne langue, le mot *plate* signifiait un lingot d'or ou d'argent; il s'appliquait à toute pièce massive de l'un et l'autre métal. D'où il est permis de conclure que cette expression ne doit rien, en dépit de l'apparence, à l'espagnol *plata* (argent).

René de la Haye, doyen de la confrérie, était l'orfèvre attiré du cardinal Mazarin. Tallemant des Réaux raconte que le duc de Savoie offrit à Madame Royale (Élisabeth de France) une collation où toute la vaisselle affectait la forme de guitare, parce que cette princesse jouait de cet instrument. Au reste, la mode changeait sans cesse les formes et les détails de l'orfèvrerie, comme ceux de la toilette. Le P. Binet, prédicateur du roi Louis XIII, s'élevait avec indignation contre ces vanités mondaines, dans son *Essay des merveilles de nature* (1621), qui fut réimprimé une vingtaine de fois et qui ne fit aucun tort aux orfèvres.

On s'explique ainsi les loteries de bijoux imaginées par Mazarin et continuées par Louis XIV sur une bien moindre échelle. Le 7 avril 1658, le cardinal donna une fête, au Louvre, en l'honneur d'Henriette de France, veuve du roi Charles Ier d'Angleterre. Après le souper, il mena les deux reines et quelques princesses, entre autres Mademoiselle de Montpensier, qui a fait ce récit, « dans une galerie qui étoit toute pleine de ce que l'on peut imaginer de pierreries et de bijoux, de meubles, d'étoffes, de tout ce qu'il y a de joli qui vient de la Chine, de chandeliers de cristal, de miroirs, tables et cabinets de toutes les manières, de vaisselle d'argent, etc... C'étoit pour faire une loterie qui ne cousteroit rien. Il y avoit là pour plus de 4 ou 5.000 livres de nippes ». La loterie fut tirée par la reine mère Anne d'Au-

triche, peu de jours après : le gros los était un diamant de 4.000 écus. Les deux seigneurs hollandais, qui ont laissé de leur

Fig. 81 à 83. — Fontaines et cuvettes d'orfèvrerie; d'après J. Le Pautre. xvii^e siècle.

voyage à Paris une relation intéressante, assistaient au tirage de cette loterie; ils signalent plusieurs lots gagnés : un chapelet d'agate, par M^{lle} de Montbazon; un vase de vermeil doré à l'antique par la maréchale d'Hocquincourt; les douze Apôtres en or

estimés 5 ou 600 livres, par M^{lle} d'Haucourt. L'usage de tirer de ces sortes de loteries gratuites se continua sous Louis XIV, dont c'était un des amusements favoris.

C'était aussi l'usage alors de mener les dames à la foire Saint-Germain, pour leur donner le plaisir de *jouer des bijoux*, c'est-à-dire de prendre des billets à des loteries où l'on pouvait gagner des objets d'orfèvrerie. Une lettre de Colbert à Mazarin, en date du 1^{er} octobre 1659, nous montre l'intérêt minutieux avec lequel le cardinal ne cessait d'accroître son argenterie. En voyant combien de métal cet abus de la vaisselle d'or et d'argent retirait de la circulation monétaire, on comprend mieux les ordonnances somptuaires qui limitaient la fabrication de la communauté des orfèvres.

Sous Louis XIV, le style de l'orfèvrerie s'était transformé (fig. 84) en même temps que le style de l'architecture et de la sculpture, qui ne manquaient ni de distinction ni de noblesse, mais qui subissaient la loi d'une sorte d'uniformité froide et monotone. L'influence du peintre Le Brun se faisait sentir dans toutes les branches de l'art (fig. 85 et 86), même en dehors de la manufacture des Gobelins, où il régnait en maître absolu. De Villers et ses deux fils, que l'abbé de Marolles déclare des hommes « achevez dans l'orfèvrerie », et Alexis Loir, de Paris, travaillaient alors aux Gobelins, comme orfèvres; les deux frères Horace et Ferdinand Megliorini, de Florence, comme lapidaires. Vers la même époque logeaient au Louvre : Vincent Petit, orfèvre; Julien de Fontaine, « en ses joyaux si rare, » dit l'abbé de Marolles; Laurent Le Tessier de Montarsy, lapidaire; Debonnaire, orfèvre du prince de Condé, ciseleur; Thomas Merlin, de Lorraine, qui mourut en 1697, et Pierre Bain, émailleur du roi.

Il est à remarquer que les grands orfèvres qui travaillaient pour Versailles, Claude Ballin, Pierre Germain, mort en 1684, René Cousiet, étaient aux Gobelins et non au Louvre, où le Brun n'avait aucune direction à imposer aux artistes.

Germain Brice nous donne, dans sa *Description de Paris* (1685), les noms des orfèvres et des joailliers qui avaient des logements

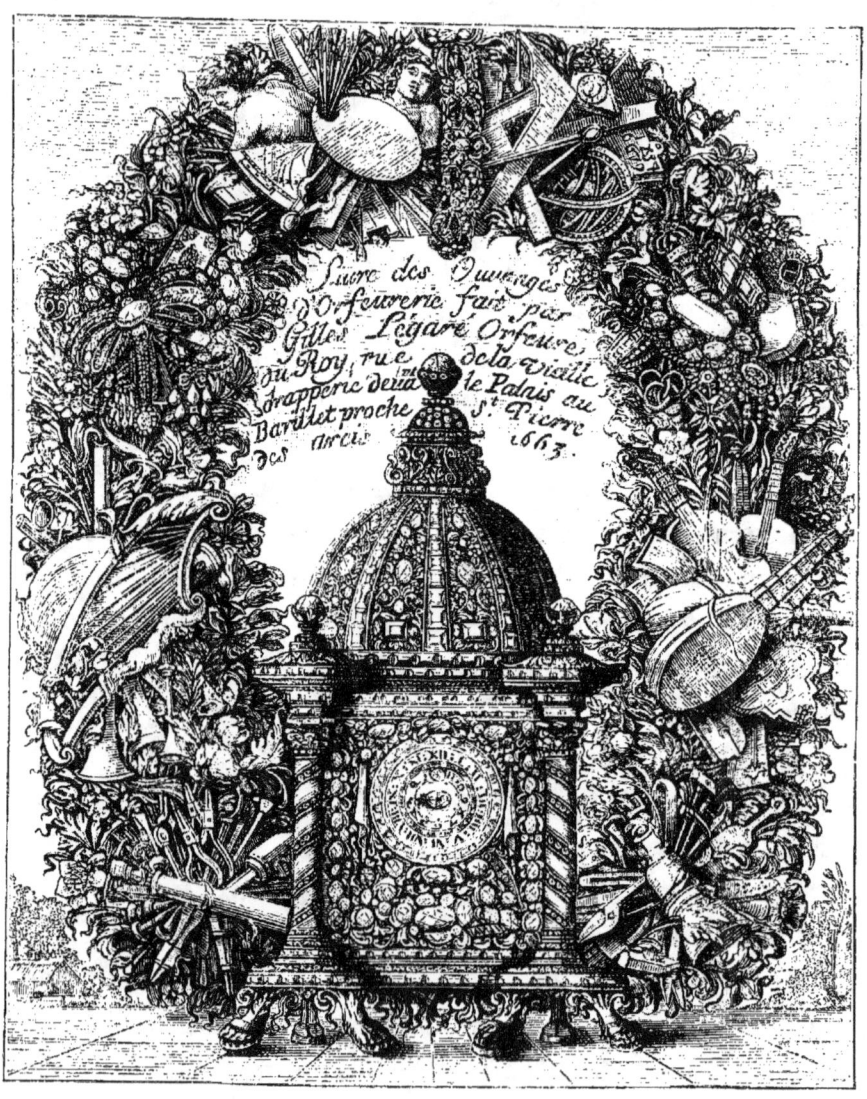

Fig. 84. — Frontispice du *Livre des ouvrages d'orfèvrerie faits par Gilles Légaré*, orfèvre du Roy (1663).

« sous la grande galerie du Louvre » : Mellin, orfèvre, qui « a fait autrefois des choses d'une excellente beauté »; de Launay, orfèvre, « qui conduit ordinairement les ouvrages ma-

gnifiques que le roi fait faire »; le fameux Montarsy, joaillier du roi, « qui a une très belle galerie, remplie de tableaux des

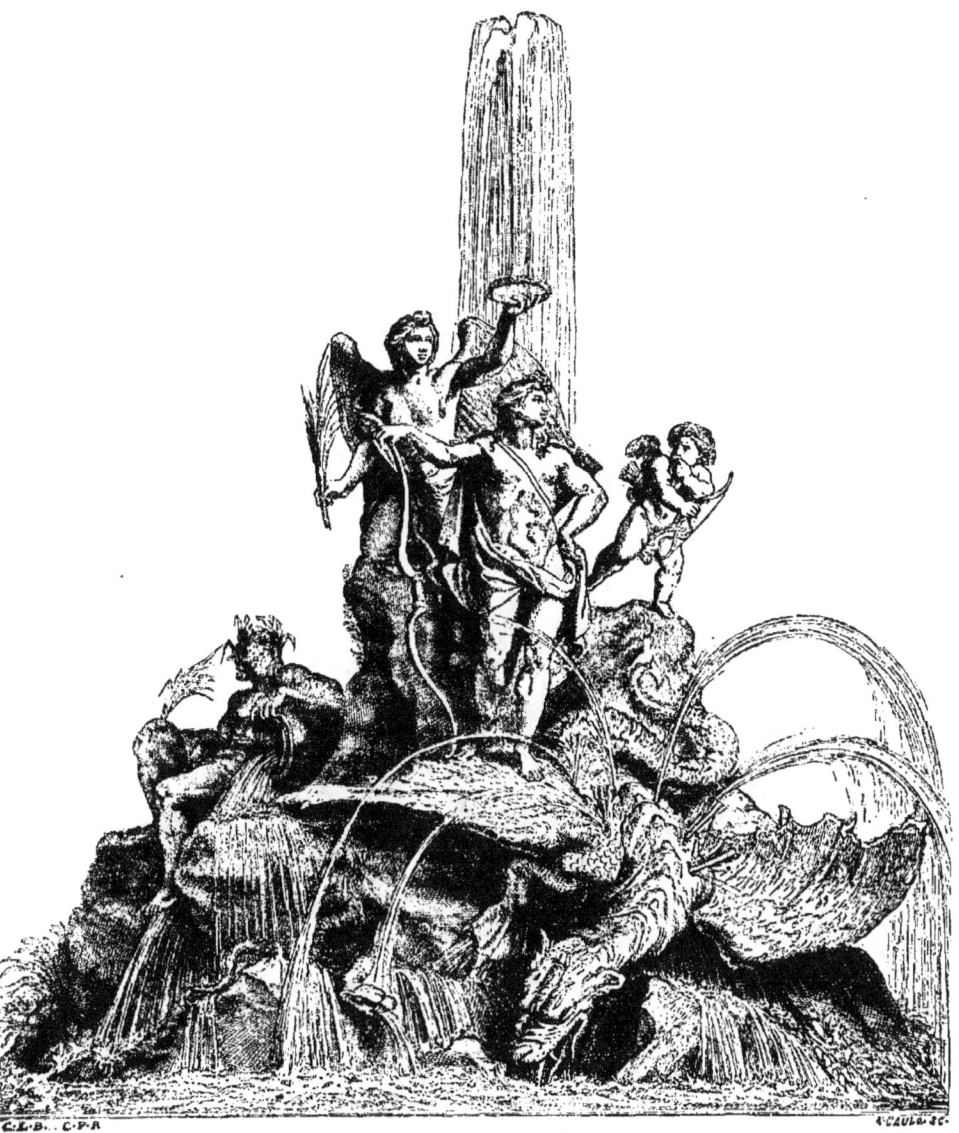

Fig. 85. — Fontaine de la Victoire d'Apollon sur le serpent Python; modèle de Ch. Le Brun.

plus grands maîtres, de bronzes, de bijoux précieux, de porcelaines rares, de vases de cristal de roche et de mille curiositez d'un goût exquis et d'un prix très considérable ». De Blégny, dans

son *Livre commode*, cite seulement quelques-uns des orfèvres qui demeuraient au Louvre en 1692; deux ou trois marchands de pierreries, deux ou trois joailliers, « distinguez pour mettre

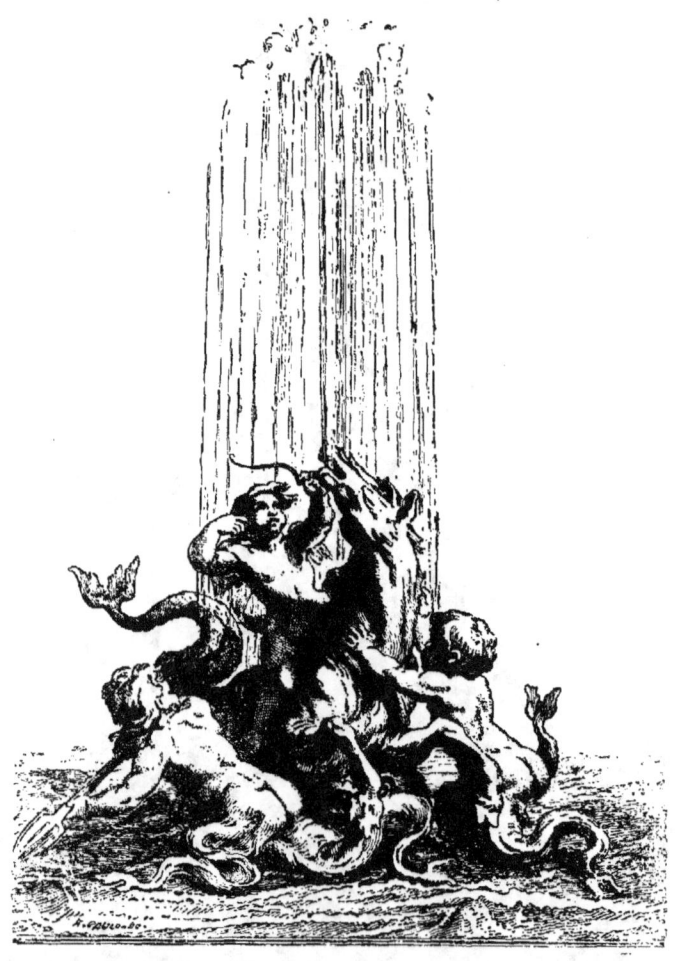

Fig. 86. — Bronze; d'après Ch. Le Brun. xviie siècle.

toutes sortes de pierreries en œuvre »; deux ou trois bijoutiers : Vandine, rue du Harlay; Blanque, rue Dauphine et les frères Sehut, même rue, qui « ont un particulier talent pour les petits ouvrages et bijouterie d'or ». Il ne dédaigne pas ensuite de mentionner « les garnitures et joyaux de fausses perles et pierreries, qui se vendent chez plusieurs marchands et ouvriers établis

aux environs du Temple, » et « les fausses perles de nouvelle invention, argentée par dedans, qui ressemblent fort aux naturelles et se vendent chez les sieurs Grégoire, rue du Petit-Lion, Huvé et Désireux, rue Saint-Denis ».

Ces fausses perles avaient été inventées en 1684 par un fabricant de chapelets nommé Jacquin : voyant sa servante apprêter une friture de ces petits poissons qu'on pêche dans la Seine, il s'aperçut que les écailles laissaient sur l'eau une croûte brillante comme de la nacre. « L'invention de Jacquin ne fut toutefois complète », fait observer Édouard Fournier, « que lorsqu'il eut trouvé le moyen de faire dissoudre les écailles, dans une forte solution alcaline. Il eut ainsi le mélange qui, sous le nom d'*essence d'Orient,* a formé depuis lors le principal élément de la fabrication des perles artificielles de France. » Les orfèvres ne se liguèrent pas contre cette invention et consentirent à monter sur or ces perles fausses, dont il se fit un grand commerce, car les vraies perles d'Orient coûtaient si cher, quand elles étaient rondes et de belle eau, qu'il y avait peu à gagner, en les employant dans l'orfèvrerie.

Les *pierreries du Temple,* ainsi nommées parce qu'elles se fabriquaient dans le vaste enclos du Temple, hors de la juridiction de la communauté des orfèvres, n'étaient pas acceptées dans l'orfèvrerie de Paris, et il fallait qu'elles fussent montées à l'endroit même où on les fabriquait. Les deux seigneurs hollandais qui visitèrent Paris en 1657, et qui allèrent voir le Temple, parlent de ce *merveilleux artisan,* le sieur d'Arce, qui y demeurait et « qui a trouvé l'invention de contrefaire des diamants, émeraudes, topazes et rubis ».

Les 300 orfèvres de la communauté parisienne faisaient une guerre impitoyable aux bijoutiers en faux or, ou en or de mauvais aloi, qui ne portaient pas le poinçon d'un orfèvre de la capitale. Ils toléraient néanmoins les bijoux en cuivre, que les ouvriers quincailliers avaient le droit de vendre, et qu'on trouve ainsi in-

diqués dans le *Livre commode des adresses de 1692* : « Les bijouteries communes, pour les savoyards, colporteurs et autres, sont commercées par M^me veuve Lagny, au cloître de Saint-Jean

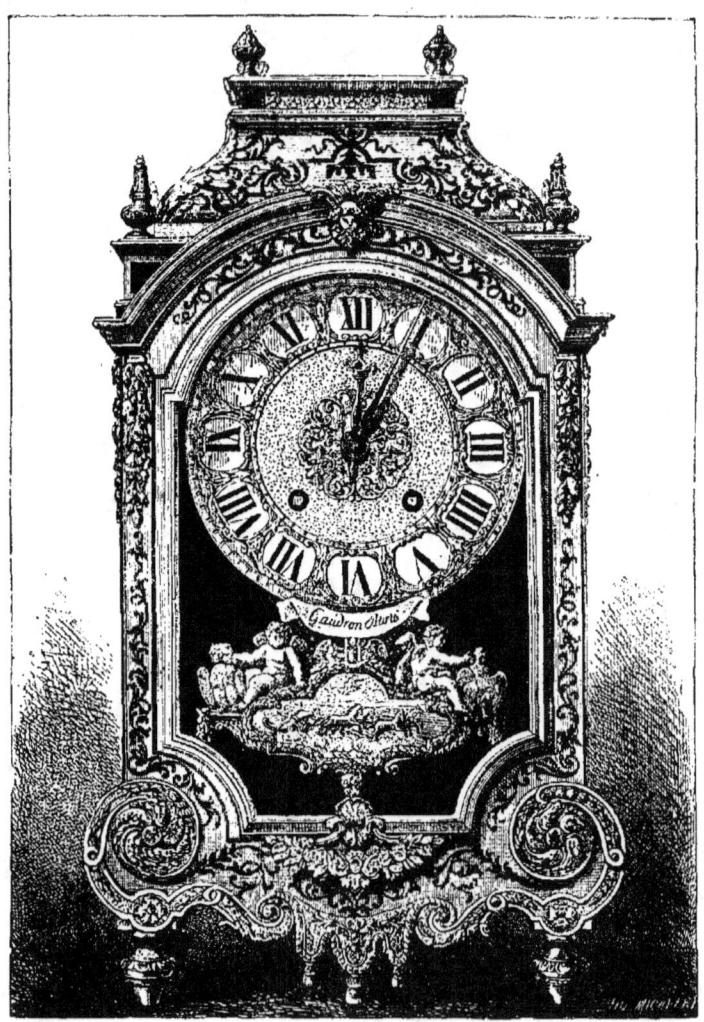

Fig. 87. — Pendule de l'époque de Louis XIV.

de Latran. » Ainsi la fabrique et le dépôt de ces objets en cuivre se trouvaient protégés dans des cloîtres et des enclos où la fabrication et le commerce étaient libres, en dehors des syndicats d'arts et métiers. Quant aux pièces d'orfèvrerie, fondues en étain

et ciselées comme l'or et l'argent, ce n'étaient que des caprices d'artistes et d'amateurs; le poinçon de l'orfèvre sur l'étain en sauvegardait la vente, par exception, car les beaux ouvrages de François Briot, exécutés sous les Valois, étaient toujours reproduits en étain plutôt qu'en argent.

L'horlogerie (fig. 87) fut en rapport permanent avec l'orfèvrerie, du moment qu'on fabriqua des montres à boîtes d'or ciselé et émaillé; elle rehaussa, par la délicate richesse de l'enveloppe, le travail et le mécanisme de l'œuvre intérieure (fig. 88 à 108).

Les montres, d'abord grossières et fort lourdes, avaient été, dès le règne de Charles IX, inventées, sinon portées; mais en 1588 on les suspendait au cou par une chaîne d'or. Sous Louis XIII, elles avaient bien diminué de grosseur, et elles étaient d'un travail beaucoup plus délicat. Gaston d'Orléans en avait une qui faisait l'admiration de la cour. Arnauld d'Andilly, dans ses *Mémoires*, parle d'une montre à répétition renfermée dans une bague, qui appartenait à Anne de Danemark, femme de Jacques Ier, roi d'Angleterre.

Ce fut le roi Charles II qui envoya d'Angleterre à Louis XIV les premières montres sonnantes qu'on eût vues en France, où il n'y avait encore aucun horloger capable de les réparer; le fameux Martineau perdit son temps à cette tâche, mais le carme Sébastien Truchet en vint à bout. A la fin du dix-septième siècle, ces montres n'étaient pas même très multipliées (fig. 109). Le *Livre commode* de 1692 cite seulement, entre les *horlogeurs*, Isaac Turen, horloger de l'Académie des sciences, demeurant aux galeries du Louvre; Domergue, cour neuve du Palais, et Gribelin, rue de Buci.

Au dix-septième siècle, Blois était célèbre pour ses montres, et l'on a même dit qu'elles y furent inventées. Parmi les horlogers blésois, nous citerons Gribelin, dont on connaît une montre datée de 1600, marquant le mouvement des astres et ayant un almanach perpétuel sur son cadran; et Jean Toutin, qui appliqua, le

Fig. 88 à 96. — Boîtiers de montre gravés en nielle. (Les nos 1 et 2, d'après S. Gribelin; les nos 3 à 9, d'après le recueil de Daniel Marot.) XVIIe siècle.

premier, les émaux aux boîtiers. A Orléans, les Rousseau et les Morlière se firent aussi une réputation méritée. Sous Louis XIV, les montres carrées avec un miroir derrière furent à la mode. Jean et Jacques Debaufre, appliquèrent, les premiers, l'art de percer les rubis pour les pivots des balanciers.

La serrurerie artistique rivalisait souvent avec l'orfèvrerie, et

Fig. 97 et 98. — Boîtiers niellés et ciselés; d'après Daniel Marot. xviie siècle.

les orfèvres graveurs, à l'exemple de Didier Torner, ne dédaignaient pas de composer des modèles pour les serruriers, qui travaillaient le fer forgé (fig. 110) avec autant de soin que les orfèvres l'or et l'argent.

C'est à la révocation de l'édit de Nantes (1685) qu'il faut faire remonter la déchéance de l'orfèvrerie française pendant les trente dernières années du règne de Louis XIV.

En effet, cette fatale mesure fit sortir de France beaucoup d'or-

Fig. 99 à 108. — Boîtiers de montre et autres pièces de bijouterie. (Les n^{os} 6 et 8, d'après S. Gribelin; les n^{os} 1 à 5, 7, 9 et 10, d'après le recueil de Daniel Marot.)

fèvres, qui emportaient avec eux les secrets de leur art et qui allèrent s'établir par toute l'Europe, principalement en Allemagne

Fig. 100. — Montre et chaîne en or, du xviie siècle.

et en Angleterre. Les meilleurs ouvriers avaient choisi de préférence ce dernier pays, où ils se flattaient de trouver un emploi

Fig. 110. — Grille en fer forgé et ciselé de la galerie d'Apollon. (Musée du Louvre.)

avantageux de leurs talents; mais, quoiqu'ils eussent été accueillis

avec faveur, ils ne laissèrent pas de perdre leurs qualités natives, comme ces plantes exotiques qu'on a changées de climat et qui ne tardent pas à dégénérer.

La fabrication eût souffert davantage en France, à la suite du départ d'un si grand nombre d'ouvriers et d'artistes, si elle n'avait pas dès lors subi un ralentissement général, causé par les désastres de la fortune publique et par les embarras des fortunes particulières : dans l'espace de trente ans, de 1660 à 1690, le roi avait dépensé, rien que pour les bâtiments, près de 112 millions, c'est-à-dire 560 millions de notre monnaie. Cette situation fut aggravée par les mesures qu'on avait prises dans le but d'y porter remède.

A la fin de 1689, Louis XIV, pour créer du numéraire et payer les frais de la guerre, avait envoyé à la Monnaie toute la vaisselle d'or et d'argent de la couronne, en y joignant, dit Saint-Simon, « tant de précieux meubles d'argent massif, qui faisaient dans la galerie de Versailles un si bel effet et l'étonnement des étrangers, et jusque même au trône d'argent du roi ».

D'après l'*Inventaire général des meubles de la couronne* dressé en 1706, sur lequel sont portées toutes les pièces fondues par ordre de Louis XIV en 1689 et 1690, les articles rayés sont au nombre de 1.200, qui représentent au moins le double d'objets détruits, tous plus précieux encore par l'art et le travail que par la matière. Les chapitres « Argent vermeil doré » et « Argent blanc » signalent à la fois l'existence du plus somptueux mobilier qui eût jamais existé : cabinets, tables, guéridons, coffres, fauteuils, sièges, tabourets, deux balustrades d'alcôve (pesant ensemble 7.186 marcs), garnitures de cheminée, bordures de miroir, torchères, girandoles, chandeliers, bassins, vases, urnes, aiguières (fig. 111), flacons, cuvettes, plateaux, salières, pots à fleurs, cassolettes, brancards, seaux, cages, crachoirs, etc. ; le nombre des figurines et bas-reliefs en vermeil et en argent ciselé est considérable ; le chapitre des filigranes d'argent (700 pièces)

est rayé en entier. De tant de richesses on retira 6 millions à peine (30 millions d'aujourd'hui).

Plusieurs des grands seigneurs se crurent obligés de suivre l'exemple du souverain, et, malgré les représentations de la communauté des orfèvres, qui protesta contre ce vandalisme déplorable et inutile, malgré les regrets exprimés par Saint-Simon (qui d'ailleurs, en bon courtisan, avait, lui aussi, fait porter son

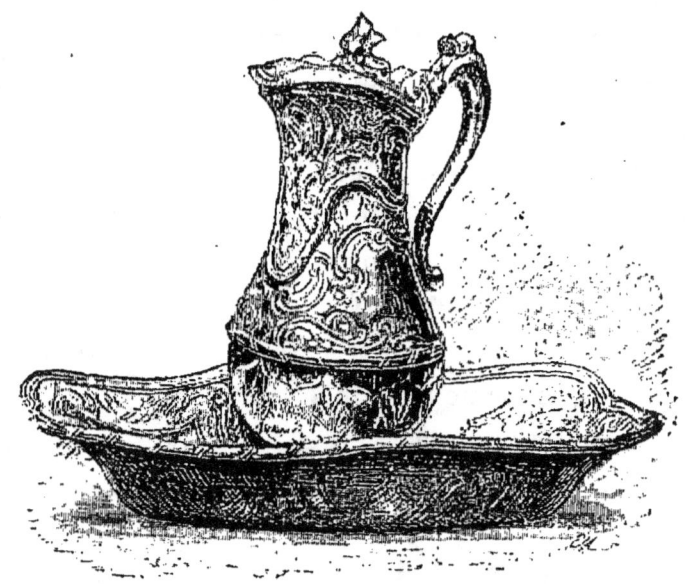

Fig. 111. — Aiguière et sa cuvette en orfèvrerie. XVII^e siècle.

argenterie à la Monnaie), « sur la perte inestimable de ces admirables façons, plus chères que la matière, » il fallut bien que les splendides meubles d'argent, que Claude Ballin (fig. 112 et 113) et Pierre Germain avaient exécutés, sous la direction de Le Brun, à la manufacture royale des Gobelins, fussent presque tous enveloppés dans le sacrifice que Louis XIV avait cru devoir faire, par ses ordres et par son propre exemple, à une impérieuse question de finances.

Ce n'est pas tout : cette destruction barbare de 1689 ne devait pas être la dernière, et, vingt ans plus tard, les embarras fi-

nanciers, accrus par la guerre de la succession d'Espagne, exploités par le dévouement plus ou moins intéressé des gens de cour, provoquaient de nouveaux sacrifices d'argenterie, qui ne produisirent pas plus de 3 millions au trésor. La plupart des grandes maisons, en effet, tout en affectant de *se mettre en faïence,* comme disait Saint-Simon, avaient caché le meilleur de leur vaisselle; Louis XIV lui-même, qui s'était borné à faire fondre sa vaisselle

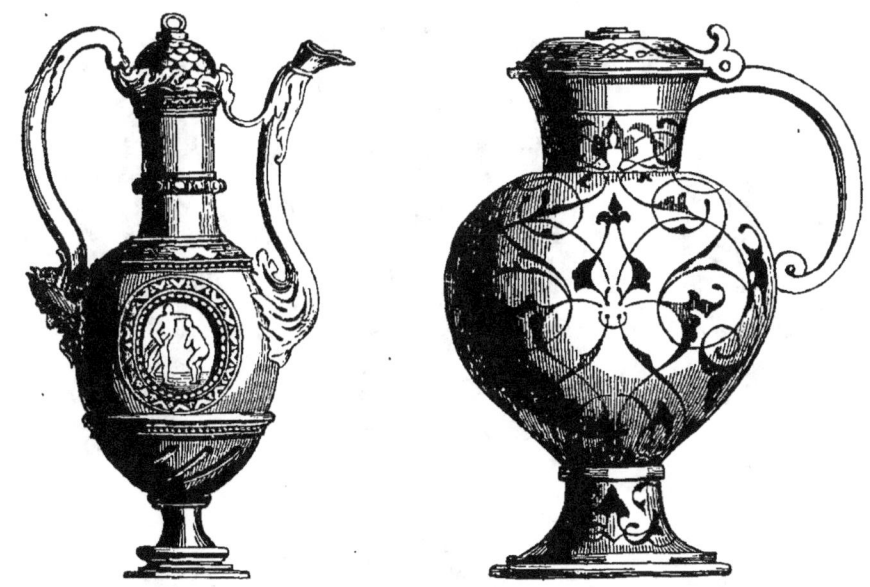

Fig. 112 et 113. — Cafetière et buire de Ballin. xviie siècle.

d'or, en gardant pour son usage et celui de sa famille la vaisselle d'argent et de vermeil, se repentait, dès l'année 1709, d'avoir donné les mains à cette désastreuse opération, qui, sous prétexte d'améliorer l'état des finances, avait transformé en lingots une foule d'objets d'art, sans tenir aucun compte de la valeur du travail de l'orfèvre ou du ciseleur (fig. 114 à 117).

C'en était fait dès lors de la grosse argenterie ou *grosserie.* Constamment molestée par la cour des Monnaies, qui la taxait d'accaparement des matières d'or ou d'argent, abandonnée par la mode elle-même, qui commençait à lui substituer le cuivre doré

et argenté, ainsi que la porcelaine de Chine et du Japon, cette fabrication ne se releva d'une telle déchéance, par une sorte de renaissance temporaire, que lorsque le système de Law eut créé

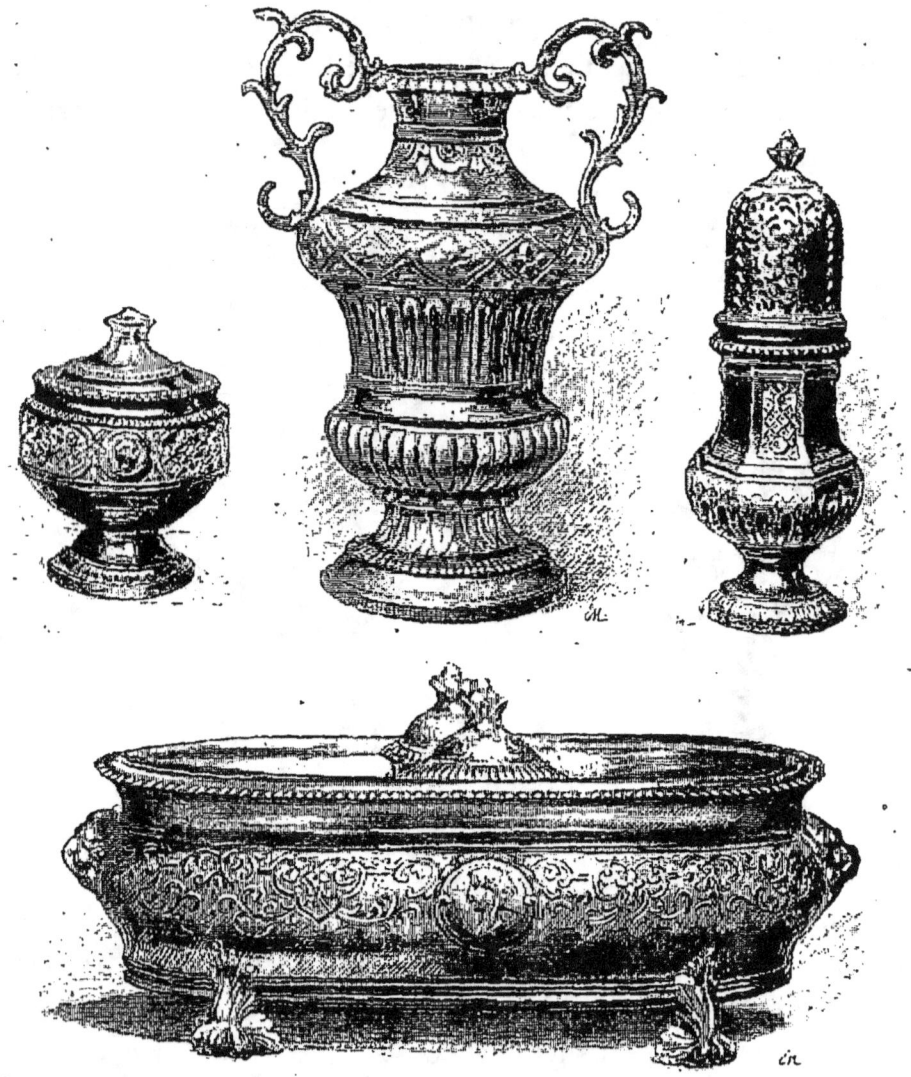

Fig. 114 à 117. — Sucrier à sucre en poudre, vase, sucrier, encrier en orfèvrerie. XVIIᵉ s.

tant de fortunes subites, peu solides, il est vrai, et abaissé, pour ainsi dire, l'aristocratie des nobles et des gens de cour au profit de l'aristocratie des financiers.

Quiconque était devenu riche tenait à le paraître, et la première pensée des nouveaux enrichis qui achetaient, en un jour, hôtel, mobilier et carrosse, ce fut d'avoir une belle argenterie sur leur table. On ne tarda pas à voir les boutiques d'orfèvres se dépouiller, en peu de mois, de tout ce qu'elles avaient de vaisselle d'argent; et, pour en fabriquer autant qu'il en fallait, les ateliers ne suffirent plus à l'abondance et au luxe des commandes. On peut estimer à 20 ou 25 millions de livres la valeur intrinsèque de l'or et de l'argent qu'on employa, de 1716 à 1720, pour la grande orfèvrerie, destinée à tous les agioteurs que la banque de Law avait faits riches, et qui avaient hâte de jouir de leurs richesses. Mais cette prospérité eut un étrange et soudain revirement : en 1721, la banqueroute était imminente, et la banque ne remboursait plus ses actionnaires; on vit s'évanouir la plupart de ces fortunes de hasard, et une foule de familles honorables furent ruinées; les orfèvres le furent aussi, et l'orfèvrerie française eut bien de la peine à sortir de cette crise terrible, pendant laquelle on dut encore envoyer à la fonte une partie de l'argenterie nouvelle, qu'on avait fabriquée à si grands frais et vendue à si haut prix.

C'est en 1722 que les six *gardes* ou syndics de la communauté des orfèvres de Paris dressèrent une supplique au roi, pour lui demander de s'intéresser au sort malheureux de cette communauté, et de lui venir en aide par quelques commandes considérables, et surtout par une protection plus efficace.

« On sait, » disait la supplique, « le peu de commerce que font les orfèvres depuis plusieurs années; on sait que l'on n'a jamais moins fabriqué et que l'on ne peut pas moins fabriquer que l'on fait depuis très longtemps; on sait que les orfèvres ne gagnent pas de quoi soutenir leurs familles, et qu'ils ont besoin de tout leur crédit; on sait aussi combien d'entre eux se sont retirés, aimant mieux ne rien faire que d'être orfèvres; combien d'autres se sont jetés dans la joaillerie et la curiosité, et de quel préjudice il peut être pour l'État, que des gens qui s'appliquaient à attirer

dans le royaume des matières précieuses, lesquelles, en cas de nécessité, peuvent être aussi converties en espèces, ne fassent plus commerce que de perles, de diamants et d'autres pierres, qui, quoi-

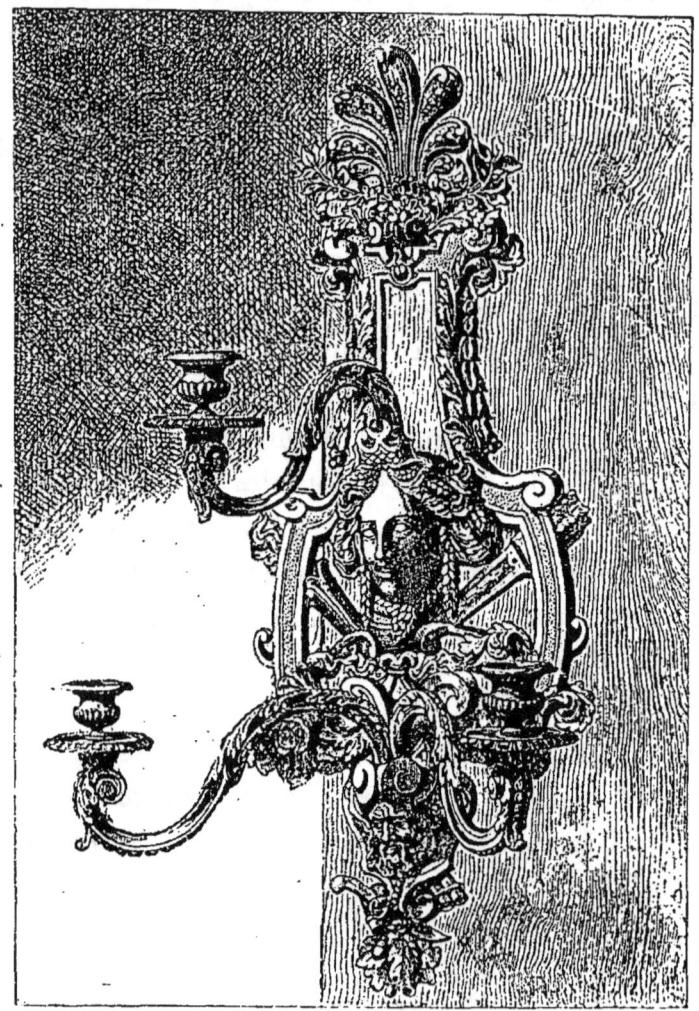

Fig. 118. — Bras de lumière en bronze. xvii° siècle.

que d'un grand prix, ne peuvent donner de secours à l'État dans ses nécessités. »

La joaillerie et la *curiosité* (l'on entendait par ce dernier mot le goût qui portait à rechercher les objets rares, nouveaux, curieux, en devenant les branches les plus avantageuses de l'orfèvrerie) ne par-

ticipaient pas, du moins d'une manière notable, à l'état précaire dont se plaignaient les gardes de la communauté des orfèvres. La joaillerie s'adressait exclusivement aux femmes; la curiosité, à un petit nombre d'amateurs passionnés : cette clientèle ordinaire ne leur avait donc jamais fait défaut complètement.

Lors des fontes brutales, qui avaient eu lieu pour subvenir à ce qu'on nommait la nécessité de l'État, les joyaux et les ouvrages de curiosité avaient été tout à fait épargnés, car ces objets, dans lesquels les matières d'or et d'argent n'étaient employées qu'en petites quantités, n'eussent fourni à la fonte qu'une valeur métallique tout à fait insignifiante, en détruisant des œuvres d'art qui pouvaient avoir comme travail une valeur immense. Les joailliers avaient donc continué, même dans les années de misère publique, à fabriquer des bijoux, à composer et à exécuter des bagues, des colliers, des bracelets, des boucles d'oreilles, et tout ce qui devait donner satisfaction à la coquetterie féminine. Le nombre des amateurs d'objets d'art et de curiosité avait augmenté aussi malgré les malheurs des temps, et les orfèvres les plus habiles, les plus soigneux, les plus inventifs, n'avaient pas cessé de se consacrer à des travaux de patience et de goût (fig. 118).

Quatre orfèvres, désignés par le surintendant des bâtiments du roi, étaient logés au Louvre, avec les autres artistes émérites qui, en vertu d'un brevet spécial, occupaient les locaux de la galerie basse de ce palais; mais aucun de ces orfèvres ne travaillait à des ouvrages de grosse argenterie. En 1698, c'étaient Mellin, Roetiers (on prononçait Rôtiers), Delaunay et Montarsy. Montarsy était joaillier du roi; Roetiers, graveur en médailles; Delaunay faisait, au besoin, des modèles d'orfèvrerie et dirigeait les ouvrages commandés par le roi; et Mellin, qui avait fait avec Germain (fig. 119 à 123) les superbes meubles en argent de Versailles, arrivait au terme de sa carrière d'artiste. En 1706, Roetiers et le vieux Mellin étaient remplacés par Louis Loir et Ballin fils : l'un faisait de la gravure sur métal; l'autre de la statuaire et de la ciselure. On voyait aussi,

L'ORFÈVRERIE ET LA JOAILLERIE.

à côté d'eux, un émailleur, Pierre Blain, qui prêtait son concours aux plus gracieuses créations de la joaillerie et de la curiosité.

Les orfèvres qui voulaient faire fortune n'avaient pas d'autre parti à prendre que de fabriquer des bijoux, de monter des pierres précieuses, et de vendre tout ce qui composait la *curiosité;* ceux qui, jaloux de rester fidèles aux grandes traditions de leurs

Fig. 119 et 120. — Aiguières, d'après Pierre Germain. XVIIe siècle.

N. B. Ces objets et ceux qui suivent jusqu'au n° 123 sont tirés du recueil intitulé : *Éléments d'orfèvrerie, composés par Pierre Germain, marchand orfèvre-joaillier* (1748).

prédécesseurs, ne pouvaient oublier que leur art procédait à la fois de différents arts, tels que le dessin, la sculpture et l'architecture, se voyaient obligés, pour vivre de leur travail, de faire des ouvrages d'ornements en cuivre doré, ou de devenir tout à fait sculpteurs, architectes, dessinateurs et graveurs.

Thomas Germain (1673-1748), fils de Pierre, et non moins habile artiste que lui, avait passé plus de vingt ans à Rome et dans les principales villes d'Italie, avant de revenir en France (1704), où il dut travailler alternativement comme orfèvre, sculpteur et

architecte; et quand il reconnut l'impossibilité de consacrer son merveilleux talent à de grands travaux d'orfèvrerie, qui n'étaient plus de mode, il se souvint qu'il avait bâti une église à Livourne, et ce fut lui qui fournit tous les plans de la nouvelle église de Saint-Thomas du Louvre, à Paris. Il avait pourtant exécuté de magnifiques pièces d'argenterie pour la cour de France et pour les cours étrangères, où sa réputation était encore plus grande, quoiqu'il se fût toujours refusé à déshonorer ses ouvrages par le style contourné et le genre rocaille, qui dominaient dans tous les arts en Europe. Ce genre rocaille avait fait invasion dans l'orfèvrerie comme dans les arts de décoration.

Il venait de l'Allemagne, où les orfèvres de Nuremberg, de Francfort, de Dresde et d'Augsbourg se plaisaient à le porter aux exagérations les plus monstrueuses; il fut ramené à des formes modérées et soumis à l'influence du génie français, par des dessinateurs d'orfèvrerie, qui, même en s'écartant des beaux modèles du siècle de Louis XIV, conservaient, dans leurs compositions, le sentiment du goût et de l'élégance. Ces artistes avaient ajouté aux rocailles les chicorées, qui ne manquaient pas d'originalité, et qui ne perdirent toutes leurs grâces qu'en passant par la lourde et grossière imitation des Allemands.

On peut voir, dans les œuvres gravées en France à cette époque, que l'orfèvrerie avait abandonné à peu près les grands ouvrages pour les petits, qui convenaient mieux à la fabrication et à la vente : P.-A. Ducerceau composait des frises et des ornements à rinceaux de feuillage; P. Bourdon et J.-B. Bourguet, des ornements d'un beau caractère; A. Masson, des dessus de boîte et d'objets de toilette, des services à thé, des boîtes de senteur. Meissonnier, qui n'était pas orfèvre, mais architecte, avec le titre de *dessinateur de la chambre et du cabinet du roi*, donnait de charmants modèles d'écritoires, de flambeaux (fig. 124), de ciseaux, de pommes de canne, de tabatières, de bougeoirs, etc. Il avait été chargé, en 1725, de dessiner la garde de l'épée en or

que porta Louis XV à la cérémonie de son mariage, et il fournit aussi les dessins des pièces de vaisselle en or qui furent fabriquées, à cette occasion, pour la table du roi.

Mais les dessinateurs allemands, dont la fâcheuse influence se

Fig. 121 et 122. — Croix et soleil, d'après Pierre Germain. xviie siècle.

faisait sentir trop souvent dans l'orfèvrerie française, ne sortaient pas des rocailles et des chicorées, au milieu desquelles leur crayon, souvent facile et ingénieux, se laissait entraîner aux plus étranges fantaisies. Un de ces féconds inventeurs, Jean Hauer, qui s'était fixé à Paris, y gravait pour les orfèvres une suite d'ornements dans le genre rococo, qu'il publiait sous ce titre

bizarre : *Dessins de la mode neuve au goût antique*. Il n'y avait plus qu'un art, celui de l'ornemaniste, dont tous les autres arts se reconnaissaient tributaires, et qui changeait de nom et de procédé, selon qu'il était exprimé et représenté en marbre, en pierre, en cuivre, en fer, en argent ou en or.

L'orfèvrerie française, qui eut à traverser des moments difficiles pendant la première moitié du dix-huitième siècle, ne fut jamais, néanmoins, en décadence, et sa vieille renommée faisait rechercher ses produits dans toute l'Europe. Elle donnait lieu à un commerce d'importation très étendu, dans lequel, il est vrai, la joaillerie avait la meilleure part.

Partout le goût et la main-d'œuvre des orfèvres de Paris étaient appréciés. Le sérail du sultan et les harems de la Turquie suffisaient seuls à entretenir le travail dans les premiers ateliers de ces artistes. La Russie, l'Italie et l'Allemagne puisaient sans cesse à la même source, en échangeant leurs métaux bruts contre des articles façonnés. La vaisselle d'argent, qui se fabriquait encore à Paris, servait de modèle et de type aux manufactures de porcelaine des Chinois et aux ouvrages en filigrane des Indiens. On était généralement d'accord que, nulle part, l'orfèvrerie n'avait été poussée à un plus haut degré de perfection que dans la fabrique de Paris, pour le goût des formes et la délicatesse du travail.

Cependant, on ne faisait plus de cas, en France, des grandes pièces d'argenterie; on n'avait garde, en conséquence, d'en faire fabriquer de nouvelles. La plupart de ces beaux ouvrages qui avaient échappé à la fonte, en 1689, en 1709 et en 1721, furent alors sacrifiés sans pitié et sans regret; les châteaux et les hôtels se débarrassaient de ce qu'on nommait des *vieilleries*, et le prix du métal, réduit en lingots, était employé à l'acquisition des bronzes dorés et ciselés, qui semblaient d'un aspect plus réjouissant que l'argent noirci des meubles et de la vaisselle d'ancienne orfèvrerie.

En fait de meubles, les orfèvres n'avaient plus à fabriquer que

des miroirs et des toilettes en argent; en fait de vaisselle, que des services à thé ou à chocolat. Ils faisaient aussi des surtouts de table en vermeil, en argent, et même en cuivre doré; et ces surtouts, ornés de vases, de détails d'architecture, de statues et de

Fig. 123. — Lampe suspendue, d'après Pierre Germain. xviie siècle.

groupes, représentaient des sommes très fortes; mais on les remplaça bientôt, avec beaucoup de charme, par des surtouts de glaces, accompagnés d'une décoration architecturale en vermeil ou en argent travaillé, avec des fleurs en porcelaine et des statuettes enbiscuit.

La destruction de ce qu'on appelait la *vieille argenterie* coïn-

cidait presque toujours avec une commande d'orfèvrerie nouvelle : c'était simplement une métamorphose du métal, et l'on peut ainsi se faire une idée des admirables objets d'art qui disparurent dans cette dernière persécution de la véritable orfèvrerie. Avait-on besoin de métal, or ou argent, pour satisfaire à une commande, on envoyait à la fonte une masse d'argenterie, qualifiée « hors de service et d'usage ». En 1749, Louis XV ordonne à l'un de ses orfèvres, Jacques Roetiers, de fabriquer un nécessaire en or, pour l'infante (Marie-Louise-Élisabeth de France, mariée à Philippe, infant d'Espagne), et aussitôt le métal est fourni par de la vaisselle d'or, qu'on envoie à la fonte. On avait établi, près du garde-meuble, un atelier de fonderie, dans lequel Roetiers et Germain fils, orfèvres du roi, présidaient à ces œuvres de barbarie.

Tout était bon pour la fonte, et, de préférence, les objets qui renfermaient le plus de matière, les plus massifs et les plus anciens. M. Courajod a découvert, aux Archives nationales, l'état d'une des fontes qui eurent lieu au garde-meuble de Versailles, en 1751 : ce sont des figures et des groupes en argent, la plupart mythologiques, et qui devaient être de la bonne époque du règne de Louis XIV; un de ces groupes, représentant *l'Enlèvement de Proserpine*, pesait 48 marcs 6 onces; le poids total de ces objets s'élevait à plus de 227 livres, pour les principaux articles que M. Courajod a cités dans sa savante préface du *Journal de Lazare Duvaux*.

C'était surtout la vaisselle d'or et d'argent qui se trouvait fatalement condamnée à disparaître.

Dans les maisons les plus riches, on jugeait inutile d'entasser, sur les dressoirs et dans les armoires, une quantité d'argenterie qui, n'étant pas souvent nettoyée et entretenue avec soin, devenait noire et tachée, avec le temps, de manière à faire un assez vilain contraste avec la beauté de la lingerie de table et l'éclat des services en porcelaine. On se contentait, en général, d'avoir une

vaisselle plate, qui se composait seulement d'un certain nombre de plats et d'assiettes aux armes et chiffres du maître de la maison. Le temps était loin, où le service d'argenterie comprenait plus de cent

Fig. 124. — Flambeau en argent, de Meissonnier. xviii° siècle.

pièces, la plupart tellement lourdes, qu'on ne les enlevait pas sans peine, une fois qu'elles avaient été déposées sur la table avec les mets qu'elles contenaient.

Toutefois, les généraux en chef qui partaient pour l'armée considéraient comme indispensable à la dignité du commande-

ment la nombreuse et magnifique argenterie qu'ils emportaient dans leurs fourgons, et qu'ils rapportaient avec un certain orgueil, s'ils n'avaient pas été obligés de la vendre pour faire face aux besoins de la guerre. Cet usage datait du maréchal d'Humières, qui s'était fait servir en vaisselle d'argent, dans la tranchée, au siège d'Arras (1658). On avait vu depuis tous les officiers qui se piquaient d'afficher leur noblesse et leur fortune arriver à l'armée avec une belle argenterie, qui revenait rarement avec eux, après une longue campagne.

M. de Cury, qui, à l'âge de vingt-trois ans, avait été nommé intendant général de l'armée d'Italie, commandée par le duc de Vendôme (1706), n'oublia pas d'acheter à Paris une brillante vaisselle pour faire figure au quartier général; mais il avait dû contracter tant de dettes, en tenant un grand état de maison, qu'il se vit forcé de vendre, à son retour, toute cette argenterie. Le voilà *en faïence*, jusqu'à ce que ses économies lui aient permis de racheter de la vaisselle d'argent. Les circonstances l'obligent un jour à donner un grand dîner. Il est un peu troublé à l'idée de faire manger ses invités dans de la porcelaine; il s'y résigne pourtant, et se promet de racheter, par l'excellence de sa cuisine, le modeste appareil du service. Quel est son étonnement, en voyant la table se couvrir d'une splendide argenterie neuve à ses armes, que tous les assistants admirent et dont chacun lui fait compliment! Le soir, il fait appeler son intendant, le vieux Broussin, qui avait eu justement pour mission de vendre en secret l'argenterie de son maître. « Où diable as-tu pris, » lui dit-il, « cette belle vaisselle, qui s'est montrée si à propos pour qu'on ne me croie pas ruiné? — Elle est à vous, Monsieur, et j'ose dire que vous l'avez bien payée, » réplique le brave domestique. « Pendant la campagne, vous avez royalement dépensé vos revenus; mais, par bonheur, vous m'avez chargé de diriger et de surveiller les dépenses. J'ai donc reçu tous les jours, suivant l'usage, de la part de vos fournisseurs, une rétribution, qui vous a fait des économies; et ces économies, je les ai

employées, à votre insu, pour acquérir une nouvelle argenterie qui vous empêchera de regretter l'ancienne. »

Chez les bourgeois, « l'argenterie constituait une part souvent importante du mobilier, » dit M. Babeau; « elle pouvait être une réserve ou une épargne. En 1745, on estime à 100 millions l'argenterie des gens de justice et de finance, des orfèvres, des horlo-

Fig. 125. — Soupière ovale, orfèvrerie d'Antoine Jean de Villeclair. xviii^e siècle.

gers, des bourgeois, des marchands et des artisans de la ville de Paris, et à 3.480.000 livres celle des bourgeois des autres villes de la généralité de Paris. » Chez les artisans, on trouvait en général des tasses et des gobelets d'argent, comme au moyen âge; un certain nombre avait des couverts. A la veille de la Révolution, Mercier écrivait : « L'ambition d'un bourgeois, c'est d'avoir de la vaisselle plate. Les gens du peuple achètent toujours le grand gobelet d'argent. »

Sous Louis XV, on fabriquait très peu de vaisselle d'argent, en comparaison de ce qui avait été fait sous Louis XIV; en revanche,

les boutiques d'orfèvres offraient des étalages bien plus luxueux qu'autrefois (fig. 125).

Ces boutiques, surtout celles où l'on vendait principalement des ouvrages de joaillerie et des objets d'art en or et en argent, s'étaient groupées, à Paris, dans la rue Saint-Honoré, près du Palais-Royal, et dans le quartier de Saint-Germain l'Auxerrois. Les ateliers des orfèvres étaient restés sur le quai qui portait leur nom, entre le pont Saint-Michel et le Pont-Neuf. S'il n'en sortait guère de grosse argenterie que pour l'étranger, on y fabriquait, avec plus d'activité que jamais, toutes les petites pièces ou meubles portatifs, qu'on avait compris sous le nom générique de *menuerie* : tabatières, boîtes à portrait, boîtes à senteurs, bonbonnières, cassolettes, étuis, portefeuilles, etc., en toutes sortes de matières, travaillées et ornées de toutes façons, avec une merveilleuse variété de formes, de couleurs et d'enjolivements.

La joaillerie et la bijouterie occupaient ainsi une quantité d'ouvriers, qui étaient presque artistes, et qui exerçaient différents métiers très lucratifs. Dans la bijouterie était comprise surtout la *curiosité*, puisqu'elle réunissait la fabrication et la vente de tous les menus objets que recherchaient les *curieux* ou les amateurs raffinés, à savoir, les pierreries et les pièces rares d'histoire naturelle, les petits vases en pierre dure, les porcelaines, les émaux, les faïences, les petits tableaux, et même les beaux meubles en marqueterie d'argent et de cuivre, d'ivoire et d'écaille.

Sur l'adresse d'un joaillier bien connu, adresse dessinée et gravée par le peintre François Boucher, est énuméré le genre de commerce qu'on avait d'abord caractérisé par le nom de bijouterie :
« *A LA PAGODE*. Gersaint, marchand joaillier, sur le pont Notre-Dame, vend toutes sortes de clainquaillerie nouvelle et de goût, bijoux, glaces, tableaux de cabinet, pagodes, vernis et porcelaines du Japon, coquillages et autres morceaux d'histoire naturelle, cailloux, agathes, et généralement toutes marchandises curieuses et étrangères. A Paris, 1740. »

Ce genre de commerce avait pris, depuis la régence, une prodigieuse extension; beaucoup d'orfèvres, qui étaient des gens de goût et des artistes expérimentés, avaient ouvert des boutiques, où ils réunissaient tout ce qui composait la bijouterie et la curiosité; ils eurent bientôt la vogue, et la clientèle aristocratique, qui se donnait rendez-vous dans leurs boutiques remplies d'objets pré-

Fig. 126 et 127. — Montres en argent ciselé du xviii° siècle.

cieux et charmants, apprenait, sous leur direction intelligente, à former des collections de toute espèce. Ces collections, vendues et dispersées après la mort de leurs propriétaires, servaeint à enrichir d'autres collections et alimentaient le fonds commun de la curiosité.

Les marchands qui s'adonnaient alors à ce commerce délicat et compliqué n'étaient pourtant pas tous orfèvres ou joailliers; quelques-uns étaient peintres et restaurateurs de tableaux, comme Boileau, établi sur le quai de la Mégisserie, ainsi que Collins, de

Bruxelles, « brocanteur très renommé et connu de ce qu'il y a de plus distingué parmi les curieux, » lisait-on dans le *Mercure* de 1756, à props de la restauration qu'il avait faite d'un tableau du Corrège, mutilé par le duc d'Orléans. Dans la rue du Roule, le faïencier Bailly, le marchand de mouches Dulac, le marchand de meubles Bazin, vendaient aussi de la curiosité et des bijoux, sans être orfèvres.

Mais le célèbre Lazare Duvaux, qui avait la clientèle de Louis XV et de la cour, était bien orfèvre, quoiqu'il n'exerçât plus sa profession depuis qu'il avait été nommé joaillier du roi. Parmi les nombreux bijoutiers qui fournissaient la cour, concurremment avec Duvaux, il faut citer Lévêque, joaillier ordinaire des Menus; Vallayer, bijoutier aux Gobelins, qui s'installa en 1758 dans la rue Saint-Honoré, à l'enseigne du *Soleil d'or;* Jean-Denis Lempereur, qui possédait pour son plaisir un très beau cabinet de dessins et d'estampes; la dame Garand, marchande bijoutière, sur le pont Notre-Dame, etc. Les plus connaisseurs, entre les joailliers et les marchands de curiosités, se chargeaient, comme experts, de faire les belles ventes et de rédiger les catalogues, avec beaucoup de compétence et d'autorité; il suffit de nommer dans le nombre Gersaint, Bureau, Glomy, Macé, Leblant, et notamment Pierre Remy, le plus estimé de tous.

Si l'emploi de l'argent dans l'orfèvrerie était bien restreint, depuis qu'on réservait pour le monnayage la plus grande partie des lingots que le commerce d'importation faisait entrer en France, jamais on n'avait employé tant d'or dans la joaillerie ainsi que dans toutes les industries de luxe. L'horlogerie, par exemple, réclamait une quantité de ce métal pour les boîtes de montre, qui, dans les mains des orfèvres, devenaient des chefs-d'œuvre de gravure et de ciselure (fig. 126 et 127).

Toutefois les horlogers se distinguèrent, dans la seconde moitié du siècle, par d'autres talents que celui d'une fantaisie artistique. A côté d'un Tavernier, qui eut la vogue pour les montres en bague,

en bracelet, en pomme de canne (fig. 128), nous devons signaler les deux Leroy, Pierre et Julien, à qui l'on dut, en 1766, le chronomètre que l'Académie des sciences déclara le plus parfait; François Berthoud, auteur d'une excellente montre marine; L'Épine, qui fit pour Louis XV une montre marquant les phases de la lune, les mois, jours, heures et minutes, battant les secondes au centre et qui se remontait sans clef. Des horlogers comme ceux que nous venons de citer étaient de véritables savants; il en était de même de Le Paute et de Passement : le premier imagina une pendule en communication avec d'autres cadrans d'une même maison, et le second, la pendule astronomique placée à Versailles, chef-d'œuvre de génie et de patience qui lui coûta au moins vingt années de travail.

On faisait partout un tel abus de la dorure, pour les lambris d'appartement, pour les bois sculptés, pour les cuivres fondus et ciselés, pour les étoffes de brocart, que la consommation de l'or en ouvrages d'art et en objets d'usage avait décuplé, au préjudice des espèces sonnantes, qui étaient à peu près invisibles en dehors de la cour et de la finance. « On ne connaissait l'or qu'en monnaie, » écrivait en 1754 l'ingénieux auteur des *Bagatelles morales*, l'abbé Coyer; « il n'était employé qu'à établir des manufactures,

Fig. 128. — Pomme de canne, ou étui en orfèvrerie. XVIIIe siècle.

qu'à construire des ports et des flottes, qu'à élever des monuments, qu'à circuler dans l'État. Nous le fixons, nous le travaillons, pour la magnificence; il se transforme en cent petits meubles, qui dis-

tinguent la bonne compagnie; il enrichit nos étoffes et brille sur nos voitures et dans nos appartements; il a même passé aux antichambres : un laquais de l'autre siècle, qui aurait tiré une montre d'or, eût été arrêté comme un voleur. »

Ce fut pour suppléer à cette excessive prodigalité de métal, que Renty, orfèvre à Lille, inventa un mélange de métaux brillants, pour lequel il obtint un brevet du roi en 1729, et qui pouvait être utilisé pour imiter l'or; mais l'usage altérait bientôt cette composition métallique, et Leblanc, fondeur du roi, la perfectionna de telle sorte, qu'il découvrit le *similor,* qui fut en vogue jusqu'au règne de Louis XVI. La communauté des orfèvres fit au similor une guerre implacable : à la suite de divers procès, elle souffrit qu'il fût exclusivement destiné à fabriquer des boucles de souliers (fig. 129 et 130), des pommes de canne, des gardes d'épée, des boutons d'habit et même des boîtes de montre; mais elle s'opposa absolument à son usage dans la joaillerie. Il y eut, bien entendu, une multitude de contrefaçons et de fraudes, surtout en province.

La joaillerie fine était toujours la principale richesse de l'orfèvrerie; les joyaux précieux, rehaussés de perles et de pierreries, remplissaient les écrins de l'aristocratie nobiliaire et financière, mais les bijoux en or travaillé, très simples et très lourds en général, s'étaient répandus à profusion dans les classes moyennes de la société, et même dans le bas peuple. On ne voyait pas de femme, si pauvre qu'elle fût, qui n'eût un anneau et des boucles d'oreilles d'or. Les dames à la mode se couvraient de bijoux (fig. 131 et 132), et mettaient leur amour-propre à montrer le plus de diamants possible.

Les écrivains du temps de Louis XV s'accordent à dire qu'on voyait journellement, à la promenade, dans les jardins des Tuileries et du Palais-Royal, des élégantes qui venaient étaler 100.000 francs de pierreries. Il fallait examiner une corbeille de noce, dans le grand monde, pour se rendre bien compte de la quantité de joyaux qu'une femme avait déjà, en entrée à son ménage :

le goût, la passion de la bijouterie lui venait ainsi tout naturellement. Au mariage du dauphin, fils de Louis XV, avec Marie-Josèphe de Saxe, en 1747, la corbeille de la mariée contenait des bijoux, fournis par Hébert, Balmont, Girost, Fayolle, etc., pour une somme de 138.934 livres.

Ce n'étaient pas seulement les membres de la famille royale qui possédaient de riches écrins; les femmes des financiers et des fermiers généraux, bien qu'elles ne parussent pas à la cour, avaient souvent plus de bijoux que les princesses mêmes; elles

Fig. 129 et 130. — Boucles de souliers. XVIII° siècle.

allaient du moins à l'Opéra, pour faire montre de leurs parures et désespérer leurs rivales. On jugeait de l'opulence du mari d'après l'éclat et la magnificence des bijoux que portait la femme. Aussi, une femme qui voulait faire honneur à son mari affichait-elle un grand luxe de joyaux, de pierreries.

Les bijoux à portrait furent en grande faveur sous le règne de Louis XV, qui en fit, pour son compte, une ample distribution (fig. 133). « Au jour de l'an ou à certaines époques de l'année, » dit le savant éditeur du *Journal de Lazare Duvaux*, « le roi, la reine, les princes et princesses distribuaient régulièrement, aux principaux personnages de la cour, un grand nombre de portraits en miniature. Les portraits étaient commandés aux meilleurs artistes, et livrés ensuite aux bijoutiers les plus remarqués, pour être

montés en tabatières, en boîtes de toutes sortes, en bracelets, en bagues ou en broches. » Le plus renommé de ces monteurs de portraits était le joaillier Basan, que le duc de Choiseul avait surnommé *le maréchal de Saxe de la curiosité;* les peintres chargés des miniatures étaient habituellement Liotard, Lebrun, Charlier, Drouais, etc.

Fig. 131 et 132. — Châtelaine à pendeloques et châtelaine de montre, xviiie siècle.

Les boîtes à portraits avaient été aussi mises à la mode parmi les gens riches et dans la haute société. C'était une manière fastueuse de donner un portrait à ses amis, sous la forme d'une boîte d'or. Une femme du beau monde faisait présent de son portrait aux personnes de son intimité. Les courtisans étaient tout glorieux d'avoir dans leurs poches cinq ou six portraits de rois et de princes

français ou étrangers, et de les montrer à tout venant; ce qui explique cette sanglante épigramme de Chamfort contre un des ministres de Louis XV : « On voit, par l'exemple de Breteuil,

Fig. 133. — Broche à portrait, portant cette inscription : L. XV. D. G. FR. ET N. REX. Ouvrage de pierreries, signé J. B. F. 1723.

qu'on peut ballotter dans ses poches les portraits en diamants de dix ou quinze souverains, et n'être qu'un sot. » Un autre original de la cour de Louis XV avait toujours sur lui une collection d'anciens bijoux et de boîtes d'or, qu'il ne montrait à personne. La reine Marie Leczinska disait de lui, avec malice : « Les taba-

tières de M. de Croy sont d'un poids énorme, parce qu'elles sont toutes à secret, c'est-à-dire qu'elles renferment de vieux portraits cachés là mystérieusement depuis un demi-siècle, et que l'on pourrait montrer maintenant sans indiscrétion, car, assurément, on ne reconnaîtrait plus ces dames. »

Le prince de Conti, mort en 1776, à l'âge de cinquante-neuf ans, fut un de ces singuliers amateurs de portraits de femmes, mais il n'en avait jamais qu'un seul à la fois dans sa poche. On en trouva 5.000, après sa mort, dans ses armoires. S'il aimait les portraits enchâssés dans l'or, il avait une passion encore plus insatiable pour les bagues. Il s'en faisait donner une par chaque dame qui lui était présentée, et l'on assurait qu'il en avait distribué en échange 10 ou 12.000. Un jour, Mme de B*** avait accepté de ce prince le portrait de son serin dans une bague, à condition que la bague serait des plus simples. Le serin fut peint d'après nature, et la bague où ce singulier portrait fut enchâssé n'était qu'un léger cercle d'or, mais la glace qui couvrait la peinture avait été faite avec un gros diamant aminci. La dame fit démonter la bague, garda la miniature et renvoya le diamant. Le prince, piqué au jeu, fit broyer le diamant en une poudre impalpable, dont il se servit pour sécher l'encre du billet qu'il écrivit à cette belle capricieuse.

La manie des tabatières, ou plutôt des boîtes, était devenue générale et tout à fait exagérée. Que l'on prît ou non du tabac, il fallait avoir en poche une tabatière (fig. 134), qu'on devait ouvrir et présenter à la ronde, suivant un usage admis partout. On avait des boîtes spéciales pour chaque saison, le bon ton exigeait qu'on en changeât tous les jours, et qu'on en eût souvent plusieurs dans ses poches. Les femmes elles-mêmes, qui prisaient peu et qui d'ordinaire ne prisaient pas, portaient également des tabatières et d'autres boîtes de diverses espèces : boîtes à mouches (fig. 135), boîtes de senteur, bonbonnières, etc. Toutes ces boîtes, aussi variées de forme que de matière, étaient souvent très précieuses. Il y en

avait d'émaillées sur or, avec encadrement, en creux et en relief; d'autres, en or ciselé, de plusieurs nuances avec médaillons en émail et monture en diamants; en émaux translucides, sur fond d'or guilloché; d'autres, en émaux opaques, entourés d'ornements d'architecture qui se dessinaient dans l'or; d'autres, en pierres dures, en cristal de roche, en jade, onyx, agate orientale, lapis, calcédoine, montées en or; d'autres enfin, en ivoire, en bois des

Fig. 134. — Tabatière en or ciselé. Le couvercle, le pourtour et le dessous sont décorés de peinture en grisaille sur fond noir. (Musée du Louvre, 1771.)

Iles, en ébène, ornées de miniatures sous glace. Les auteurs de ces miniatures microscopiques, en grisaille, en camaïeu, en couleur, furent souvent d'excellents peintres, tels que Degault, Larue, Eckart et Blarenberghe, l'incomparable peintre des *infiniment petits*.

Beaucoup de ces boîtes, moins précieuses et non moins élégantes, la plupart de forme ronde ou ovale, à couvercle mobile, étaient en écaille blonde, piquée, cloutée, tachetée, incrustée d'or Mais l'invention du vernis Martin, qui coûta d'abord aussi cher que le métal qu'il recouvrait, avait introduit une matière nouvelle et un goût nouveau dans la fabrication des boîtes et des bijoux de poche : pendant dix ou quinze ans, on ne voulait plus

que du vernis Martin de toutes couleurs, et chaque teinte chatoyante que l'inventeur parvenait à fixer sur l'or ou sur la peinture des sujets décoratifs qui ornaient ces boîtes amenait une recrudescence de folie pour ce merveilleux vernis. Le prix en diminua pourtant, lorsque les Martin appliquèrent leur vernis à de grandes pièces, telles que des meubles et des lambris.

La passion des boîtes ne fit que de s'accroître pendant les règnes de Louis XV et de Louis XVI, et cette passion encouragea les artistes à augmenter de plus en plus la valeur de ces objets, par la beauté de la matière, par la perfection de la ciselure et par le mé-

Fig. 135. — Boîte à mouches en vermeil et en émail. XVIIIe siècle.

rite des émaux peints ou des miniatures. La belle collection léguée au musée du Louvre par Mme Lenoir a permis de relever les noms des principaux peintres de tabatières, depuis 1734 jusqu'en 1789.

Les amateurs de boîtes s'étaient multipliés jusque dans la petite bourgeoisie, et l'on fit pour elle les tabatières en écaille, en bois exotique, et en papier mâché revêtu de l'éternel vernis Martin. On voit dans les mémoires du temps l'usage qu'un habile homme pouvait faire des boîtes d'or, enrichies de pierreries, qu'il portait dans ses poches, et qu'il montrait à tout propos pour éblouir les gens. Aussi, les filous étaient-ils toujours à l'affût d'un si riche butin, et les poches avaient beau être boutonnées à triple bouton, la main du voleur trouvait moyen de s'y glisser.

Dans les dernières années de Louis XV, les hommes portaient sur eux presque autant de bijoux que les femmes. Ils avaient

Fig. 136. — Garniture d'épée en or et en pierreries, signée de *F. J. Morison*, joaillier-bijoutier, qui travaillait à Vienne et à Augsbourg, au xviii siècle.

des boîtes et des étuis d'or dans toutes leurs poches, des bagues à tous les doigts, des boucles d'or à leurs souliers, des bou-

tons de pierreries à leurs habits, des gardes d'épée enrichies de brillants et de pierres précieuses (fig. 136).

Parmi ces pierreries, il y en avait, sans doute, beaucoup qui étaient fausses, car Strass avait inventé le faux diamant en 1738, et deux ans plus tard, il était devenu assez célèbre pour que l'Académie française le nommât dans son *Dictionnaire;* ses marqueteries de pierres fausses étaient surtout en renom.

Louis XV avait donné l'exemple de cette mode de bagues en pierres précieuses; celles qu'il portait à tour de rôle étaient d'une grande valeur. Un brigadier de ses armées lui fut envoyé d'Allemagne, par le comte de Clermont, pour lui rendre compte d'une brillante affaire dans laquelle ce brigadier s'était distingué; le roi tira de son doigt une bague de diamants, et l'offrit au brave officier en lui disant : « C'est une bague de famille. que je porte depuis longtemps. » Le brigadier, qui n'était pas riche, ne l'accepta pas : « Sire, » répondit-il, « c'est un présent inestimable; mais, dans l'état où la guerre m'a mis, il me serait impossible de garder cette bague plus de vingt-quatre heures. » Le roi avait compris et, le lendemain, il fit remettre à l'officier une somme bien supérieure à la valeur de la bague.

Les diamants, à cette époque, peut-être à cause de la facilité qu'on avait à s'en procurer de faux, furent en partie remplacés par d'autres pierreries dans la toilette des femmes. Rien n'égalait d'ailleurs la quantité, la variété, la délicatesse, l'élégance, l'originalité de ces bijoux en pierres de couleur. C'était là toute la ressource de l'orfèvrerie, qui ne fabriquait que très rarement de grandes pièces en or. On parle encore du miroir d'or que la reine Marie Leczinska avait fait faire, d'après les dessins de Boucher, par Charles Roetiers, orfèvre du roi. L'influence que Mme de Pompadour avait exercée sur tous les arts, en les ramenant au style simple qu'on appela style *à la grecque,* et qui ne fit que se perfectionner en s'ennoblissant sous le règne de Louis XVI, ne manqua pas de s'accuser surtout dans l'orfèvrerie. C'est alors que

l'argent y reprit ses droits en se couvrant d'ornements finement ciselés et en adoptant les formes les plus légères comme les plus

Fig. 137. — Pendule en lapis-lazuli et en bronze ciselé et doré, incrustée de diamants, provenant du cabinet de Marie-Antoinette, à Versailles. XVIII^e siècle.

élégantes : les statuettes, les groupes, les vases en argent se mêlèrent, dans la composition des surtouts de table, aux biscuits et aux porcelaines de Sèvres et de Saxe.

Le ministère de Turgot n'en fut pas moins fatal à l'orfèvrerie. La suppression des jurandes et des communautés de métier, au mois de février 1776, fut un coup de foudre pour les orfèvres, qui virent, dans cet édit, la désorganisation et la ruine de leur corps. Les jurandes, il est vrai, furent rétablies l'année suivante, mais les réformes auxquelles restaient soumises les corporations ébranlaient de fond en comble l'ancienne constitution du corps des orfèvres, qui ne se relevèrent pas complètement de cette nouvelle atteinte portée à leurs anciens privilèges.

L'orfèvrerie fit encore de brillantes affaires pendant le règne de Louis XVI.

Marie-Antoinette avait au plus haut degré l'amour du beau dans les meubles (fig. 137), de la parure, et, par-dessus tout, des perles et des diamants, et son exemple était suivi par toutes les femmes de la cour, depuis son mariage avec le dauphin en 1770. « La dauphine, » dit Mme Campan dans ses *Mémoires*, « avait apporté de Vienne une grande quantité de diamants blancs; le roi (Louis XV) y ajouta le don des diamants et des perles de feu la dauphine (Marie-Josèphe de Saxe), et lui remit aussi un collier de perles d'un seul rang, dont la plus petite avait la grosseur d'une aveline, et qui provenait de la reine Anne d'Autriche. »

Après l'avènement de Louis XVI à la couronne, dès le premier voyage de Marly, le joaillier Bœhmer, qui était parvenu à réunir six diamants en forme de poires, d'une grosseur prodigieuse et de la plus belle eau, présenta ces boucles d'oreilles à la reine. Celle-ci en fut émerveillé, et consentit à les acheter, au prix de 400.000 francs, quoique les fonds de sa cassette ne s'élevassent pas au delà de 300.000 par an; elle réduisit cependant de 40.000 francs la somme demandée par Bœhmer, en lui rendant les deux boutons de diamants qui formaient les girandoles des boucles d'oreilles.

Cet avide Bœhmer devait être le mauvais génie qui fut cause de la mystérieuse intrigue dans laquelle la reine se trouva indi-

gnement compromise. Depuis l'acquisition de ces diamants, qui furent payés des deniers de la reine, le roi lui avait fait présent d'une parure de rubis et de diamants blancs, ainsi que d'une paire de bracelets, qui n'avaient pas coûté moins de 200.000 francs. Bœhmer s'occupait, depuis plusieurs années, de rassembler les plus beaux diamants qui fussent dans le commerce, et il en fit un collier unique au monde, qu'il se promettait de vendre à la reine. Marie-Antoinette le vit, l'admira, ne cacha pas combien elle était tentée de le posséder, mais elle repoussa les offres réitérées de son joaillier et ne voulut plus entendre parler de ce collier, dont le prix était de 1.600.000 francs!

Une intrigue abominable fut ourdie, avec beaucoup d'art, par le comte et la comtesse de La Motte, qui firent écrire au cardinal de Rohan qu'il pouvait gagner les bonnes grâces de la reine en lui donnant les moyens d'acquérir le fameux collier. Bœhmer se laissa tromper et se dessaisit de ses diamants, au nom de la reine, qui était censée les avoir reçus, pendant que la comtesse de La Motte et ses complices les faisaient sortir de France. Il en résulta un triste procès, qui eut pour issue l'acquittement du cardinal et la condamnation des voleurs, qui avaient réussi à faire planer un soupçon sur l'innocence de Marie-Antoinette (1785).

Fig. 138. — Pièce de surtout de table, en orfèvrerie. xviii° siècle.

LA FAIENCE ET LA PORCELAINE

Certains historiens de l'art industriel ont prétendu que la France n'eut pas de fabriques de faïence avant 1603, lorsque les faïenceries allemandes, hollandaises, flamandes et espagnoles produisaient, depuis plus d'un siècle, une innombrable variété de vases en faïence décorée, qui se répandaient dans toute l'Europe. Mais, cinquante ans plus tôt, un grand artiste inconnu fabriquait pour la maison de Gouffier les merveilleuses faïences d'Oiron au chiffre d'Henri II. Sous Henri IV, et auparavant, la fabrique de Nevers exécutait mille objets de vaisselle de table, qui ne le cédaient pas aux plus éclatantes faïences de Faenza.

Les malheurs de la guerre civile avaient seuls arrêté les progrès d'un art que les grands seigneurs de France encourageaient à l'envi. Aussi Henri IV, qui avait tout fait pour l'industrie de luxe, n'oublia-t-il pas la faïence, dont les beaux produits nous étaient presque entièrement envoyés de l'étranger. En 1600, il autorisa la corporation des faïenciers de Paris et lui donna des statuts, et en 1608, il établit, d'après l'historien de Thou, des manufactures de faïence blanche et peinte en plusieurs endroits du royaume, laquelle ne tarda point à rivaliser avec celle qu'on tirait d'Italie. En même temps, toute verrerie devenait, au besoin, une faïencerie, et la nouvelle communauté excitait les verriers à perfectionner la faïence, en s'appliquant à la décorer.

La grande fabrique de Nevers, dans laquelle on avait confectionné, outre les faïences émaillées, des verres imitant la topaze

et des glaces de miroir, était bien déchue de son ancienne renommée et ne fabriquait plus que des faïences communes. Bernard Palissy, mort en 1589, avait vu détruire son atelier du Louvre et ses élèves se disperser sans travail.

Fig. 139. — Faïence de Nevers (période italienne). xviie siècle.

Il paraît, cependant, que la fabrique de Nevers, protégée par la famille de Gonzague, qui avait pris possession du duché, s'était relevée sous la régence de Marie de Médicis, et qu'elle exécutait des faïences émaillées, dans le style de celles de Faenza (fig. 139).

Lorsque le jeune roi Louis XIII passa par Nevers, au mois de décembre 1622, les maîtres de la fabrique eurent l'honneur de lui offrir, en présent, *un ouvrage d'émail,* représentant une chasse, et la victoire que le roi avait remportée sur les rebelles de l'île de Ré; « lequel présent le Roy eut pour agréable, disent les chroniques locales; aussi étoit-ce un ouvrage artistement fait ».

On exécutait surtout à Nevers des tableaux en relief et des figurines d'émail, la plupart représentant des sujets de sainteté.

La verrerie de Saumur fabriquait aussi des objets analogues en verre soufflé. On ne voit pas que le nombre des verreries se soit beaucoup augmenté en France pendant les deux premiers tiers du dix-septième siècle : celles qui avaient été créées dans les contrées boisées, où elles trouvaient la matière vitrifiable avec le combustible, ne s'amélioraient pas sous le rapport de l'art. Tout ce qui sortait de ces usines ne servait qu'à la consommation vulgaire. Louis XIV avait pourtant accordé deux ou trois nouveaux privilèges de verrerie, et, afin de mieux soutenir une industrie qui dépérissait, une déclaration du roi, en 1657, invitait les gentilshommes à se faire verriers, puisqu'ils ne dérogeaient pas à noblesse en exerçant une profession qui passait pour noble. Toutefois on raillait cette noblesse douteuse, et le poète Maynard disait d'un de ses confrères Saint-Amant, qui était fils d'un gentilhomme verrier :

> Gentilhomme de verre,
> Si vous tombez à terre
> Adieu vos qualités!

Colbert ne jugea pas que l'art du verrier fût digne de son attention, et il s'abstint d'encourager la création de nouvelles verreries. Il y en avait une seulement à Paris, dans le faubourg Saint-Antoine, rue de Reuilly : on n'y fabriquait rien d'extraordinaire.

La verrerie d'Orléans, dont Bernard Perrot était le maître, s'était distinguée par d'ingénieuses inventions, dues à son chef. Celui-ci avait obtenu un brevet pour la fabrication du verre, « soit

colorié, soit en relief », puis un second brevet pour « le coulage des métaux à table creuse, avec des figures »; mais sa plus importante découverte était l'emploi de la houille, au lieu du charbon de bois, pour chauffer les fours. Il se vantait, selon l'auteur du *Livre commode*, de contrefaire l'agate et la porcelaine avec le verre et les émaux, et d'avoir trouvé « le secret du rouge des anciens ». Il avait son bureau à Paris, sur le quai de l'Horloge, à l'enseigne de *la Couronne d'or*.

Fig. 140. — Nécessaire en jaspe rouge. XVIIIᵉ siècle.

Son concurrent, Paul de Masselai, essaya inutilement de lui enlever son privilège, et, n'y ayant pas réussi, alla établir une verrerie à Rizaucourt, au fond de la Champagne. Un autre verrier, nommé Delamothe, demanda et obtint, en 1692, un privilège « pour fabriquer, avec une matière vitrifiée, dont il a le secret, des ouvrages en façon de porcelaine, d'agate de jaspe et de lapis ». La verrerie touchait ainsi à la faïencerie et à l'émaillerie (fig. 140).

Les verreries de France ne fabriquaient pas encore des glaces de miroir du temps d'Henri IV; c'était de Venise et de quelques villes de l'Italie qu'il fallait tirer ces glaces, encore fort petites,

bien polies, mais mal étamées, que les orfèvres français essayaient de monter dans des cadres en métal ou en bois précieux (fig. 141). Dans l'inventaire de Gabrielle d'Estrées, on trouve la description de six ou huit de ces miroirs, les uns d'acier, les autres *tout d'or*, quelques-uns de glace de Venise ou de cristal de roche.

Il est certain, cependant, que le roi avait créé, en 1597, une manufacture de cristal (fig. 142) et de glaces, à Melun; qu'il avait accordé le privilège de cette manufacture à deux gentilshommes italiens, désignés sous les noms francisés de Sarrode et d'Horace Ponta, et à deux Français nommés Pierre et Feugère, et qu'il avait stipulé que les Italiens apprendraient le secret de leur art aux Français qu'ils employaient comme apprentis. Il y eut donc dès lors, dit Palma Cayet, « des verreries de crystal à la façon de Venise, » car la fabrique de verre de Venise, que Henri II avait créée à Saint-Germain en Laye, n'existait plus depuis les troubles des guerres de religion.

Ce fut seulement en 1634 qu'il y eut réellement une fabrique de glaces.

Eustache de Grandmont et Jean-Antoine d'Antonneuil avaient obtenu du roi un privilège de dix ans, que les deux associés cédèrent en 1640 à Raphaël de la Planche, trésorier général de la maison du roi, le même qui avait transporté, en 1633, sa manufacture de tapisseries au faubourg Saint-Germain. Cette entreprise ne pouvait manquer de réussir, à une époque où les chambres et les cabinets de la belle compagnie étaient amplement pourvus de miroirs de toutes espèces, richement encadrés. Les miroirs jouent le principal rôle dans les descriptions des ruelles et alcôves de précieuses; ils étaient encore fort chers et pouvaient atteindre des prix fabuleux. En 1659, Mazarin fit acheter à Rome, chez le cardinal Barberini, un miroir qui ne lui coûta pas moins de 600 écus romains. On sait que la grande galerie de son palais offrait une éblouissante réunion de miroirs de Venise.

Colbert, qui, en sa qualité d'intendant du cardinal, avait hé-

sité à payer 640 écus romains un miroir qu'on voulait vendre 20.000 livres, n'eut rien de plus pressé, en devenant ministre,

Fig. 141. — Miroir en bois sculpté. Travail flamand du commencement du xvii^e siècle.

que de créer une manufacture royale de glaces à Paris, près de la porte Saint-Antoine; il y avait appelé, à force d'argent, les ouvriers français qui travaillaient dans la grande fabrique de Mu-

rano, à Venise, et ces ouvriers apportèrent avec eux le secret de fondre et de polir les glaces d'un seul morceau. Il mit à la tête de cette manufacture royale un habile homme, appelé Lucas de Nehon, qui dirigeait la fabrique de Tour-la-Ville, près de Cherbourg, où l'on fondait de petites glaces, dont le polissage se faisait à Paris. Ce fut la manufacture du faubourg Saint-Antoine qui exécuta la décoration en glaces de l'immense galerie des Fêtes, au château de Versailles. On suppléa aux dimensions encore exiguës des glaces de miroir par l'assemblage ingénieux des pièces, rattachées l'une à l'autre par des guirlandes et des arabesques en cuivre ou en bois doré.

Le coulage des grandes glaces ne fut inventé qu'en 1688, par un nommé Thevart, et, les ateliers de la fonderie n'étant plus suffisants, on les transporta de Paris à Saint-Gobain, où l'on avait découvert le sable le plus favorable à la fonte des glaces. « Outre la manufacture des glaces façon Venise établie depuis longtemps au faubourg Saint-Antoine, » disait le sieur de Blégny dans son *Livre commode des adresses de Paris* (1692), « on vient d'en établir une autre, rue de l'Université, allant au Pré-aux-Clercs, où l'on fabrique des glaces d'une grandeur si extraordinaire, qu'on y en trouve d'environ 7 pieds de haut. » Cette compagnie des glaces de la rue de l'Université ne paraît pas avoir réussi; celle de la porte Saint-Antoine, au contraire, dut un surcroît de prospérité à un système excellent de polissage, inventé par le poète du Fresny.

On vendait toujours des glaces de Venise à Paris, surtout au pont Notre-Dame, où l'on ne voyait que boutiques de miroitiers. On commençait alors à mettre des glaces au-dessus des cheminées, dans les appartements, et l'on appelait ces cheminées, surmontées de miroirs (fig. 143), des cheminées *à la royale, à la française* et *à la mansarde,* parce que Hardouin-Mansart en avait donné les premiers modèles. La fabrication des glaces avait amené celle des lustres et des girandoles de cristal, qui sortaient des

mêmes manufactures, et qui semblaient indispensables dans tout appartement orné de glaces.

Les progrès de la verrerie et de la cristallerie avaient été devancés par ceux de l'émaillerie.

Avant 1630, on ne faisait que des émaux clairs et transparents dits *émaux de Limoges*. Jean Toutin, habile orfèvre de Châteaudun, avec le concours de son apprenti, nommé Gribelin,

Fig. 142. — Vases d'étagère en cristal, avec monture d'orfèvrerie. (Musée du Louvre.)

trouva le secret de peindre en émail avec des couleurs opaques qu'il avait inventées et qui se parfondaient au feu. Ses inventions furent perfectionnées par Dubié, orfèvre, qui travaillait dans les galeries du Louvre, et par Molière, Vauquer et Pierre Chartier, qui demeuraient à Blois; ils peignaient en émail sur des bagues et sur des boîtes de montre; ils peignaient aussi des fleurs, dont le coloris le disputait à la nature.

Ensuite, on essaya de faire des portraits émaillés en miniature. « Les premiers qui parurent les plus achevez et des plus vives couleurs », dit Félibien dans les *Principes de l'architecture, de la sculpture, de la peinture et des autres arts qui en dépendent*

(1677), « furent ceux que Jean Petitot et Jacques Bordier apportèrent d'Angleterre : ce qui donna aussi envie à Louis Hance et à Louis du Guernier, excellents peintres de miniature, d'en faire quelques-uns. » Ces peintres en miniature sur émail, si fins, si délicats, si exacts, n'ont aucune analogie avec les émailleurs de Limoges, les Courtois et les Laudin, qui conservaient, au dix-septième siècle, la grossière naïveté des imagiers du moyen âge. On sait à quelle perfection le Genevois Jean Petitot (1607-1691) était parvenu. La note précise et explicite de Félibien permet de croire que beaucoup de miniatures en émail de Louis Hance et de Louis du Guernier ont été attribuées au célèbre Petitot.

L'émail de Jean Toutin fut aussi appliqué, par les orfèvres de Paris, à une énorme quantité de bijoux, qui rappellent l'art du seizième siècle et qui appartiennent à l'époque de Louis XIV. *Le Livre commode* ne cite que deux émailleurs, à Paris, en 1692 : Hubin, rue Saint-Denis, devant la rue aux Ours, qui fabriquait des yeux de verre artificiels, et Do, aussi émailleur, rue du Harlay. Le sieur Rouault faisait « en émail toutes sortes de figures humaines et autres représentations », et vendait aussi des « aigrettes d'émail », qui, « avec une grande beauté, ont cette propriété de ne pas prendre la poussière ». L'émaillerie était, en quelque sorte, devenue une des branches de l'orfèvrerie.

Mais revenons à la faïence.

Depuis que la vaisselle d'argent, accumulée de génération en génération dans les familles nobles ou bourgeoises, avait été fondue en partie et transformée en numéraire dans les différents hôtels des monnaies, pour subvenir aux embarras des finances de l'État; depuis que le roi lui-même s'était conformé aux prescriptions de l'arrêt du 3 décembre 1689, en faisant porter à la Monnaie de Paris tout ce que les maisons royales renfermaient d'argenterie mobilière et usuelle, chaque famille avait dû remplacer son argenterie par des métaux moins précieux, et surtout par diverses sortes de poterie en terre cuite.

De là l'expression usitée alors : *se mettre en faïence*, car on donnait le nom de faïence à toutes les pièces d'argile cuite au four, vernissée ou émaillée, blanche ou brune, simple ou ornée, peinte

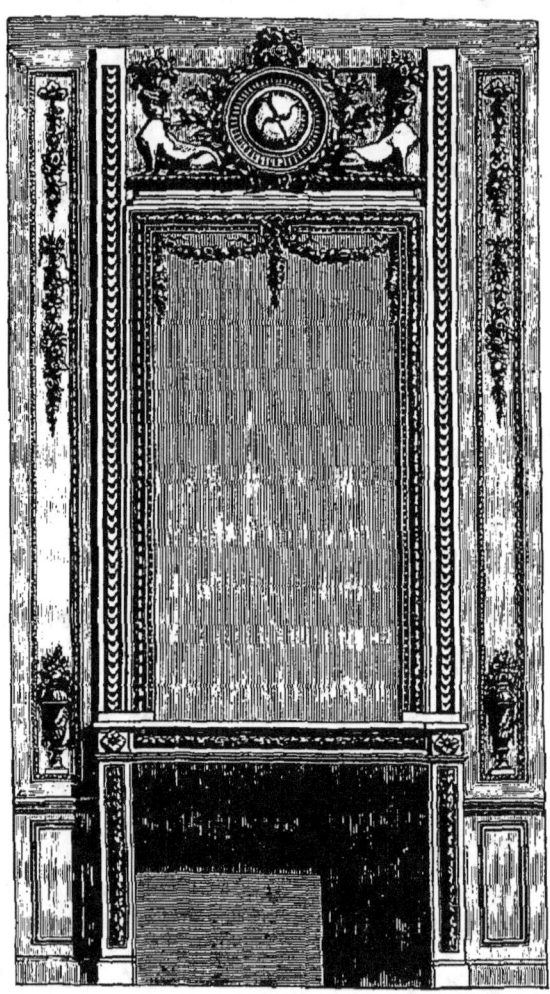

Fig. 143. — Cheminée avec trumeaux et glace, d'après la Londe. xviie siècle.

ou dorée. Avant cette époque, les pièces d'argenterie étaient si nombreuses dans la plupart des ménages, même dans les plus modestes, que la faïence n'y était admise que pour les usages les plus vulgaires. On la laissait presque exclusivement aux petites gens, comme on disait, et aux pauvres gens.

Dès lors, il y avait un peu partout en France des faïenceries, où l'on modelait, avec des procédés plus ou moins ingénieux, la terre glaise de la localité, et les qualités spéciales de cette argile donnaient aux objets fabriqués une valeur et une importance relatives. Deux ou trois de ces fabriques à peine avaient souvenir de leur origine, en conservant quelque chose des traditions du seizième siècle, pendant lequel les créateurs de la céramique française s'étaient préoccupés de l'imitation des faïences italiennes. On avait ensuite imité, de préférence, les faïences chinoises et les faïences hollandaises.

Il est à peu près certain que Colbert, dans ses grandes et utiles réformes pour l'amélioration des manufactures, avait entièrement oublié les fabriques de faïence, qui ne devaient pas être pourtant très prospères, car on ne connaît d'autre document contemporain, concernant ce genre d'industrie, qu'un arrêt du conseil, du 21 avril 1664, autorisant Claude Révérend, bourgeois de Paris, à établir une usine, où il se faisait fort de « contrefaire la porcelaine aussi belle et plus que celle qui vient des Indes orientales ». Cette première faïencerie fut établie, en effet, dans la rue de la Roquette, à Paris; mais on n'y fabriqua que de la faïence, au lieu de porcelaine ou de terres émaillées, à la façon de Hollande.

La fabrication de la porcelaine, imitée de la porcelaine des Indes, était déjà le but encore lointain que se proposaient nos faïenciers. Toutefois, leurs essais réitérés, dans différentes usines, ne donnèrent que des résultats presque insignifiants jusqu'à la fin de la régence du duc d'Orléans.

De temps immémorial, la faïence commune, dite *vaisselle de terre*, avait été fabriquée dans toutes les provinces, avec plus ou moins de succès, d'art et de goût; elle servait aux usages domestiques parmi le peuple et la petite bourgeoisie. On lui préférait souvent, par économie, la poterie d'étain et les pièces de dinanderie en cuivre jaune ou rouge, travaillé au marteau; on employait aussi le fer battu et la fonte, pour les fers qui devaient

aller au feu. L'embarras ne fut donc pas médiocre dans les grandes maisons, quand il fallut remplacer spontanément toute l'argen-

Fig. 144. — Pot à cidre, faïence de Rouen. (Musée de Cluny.)

terie de table, de ménage et de mobilier, par de la faïence française ou étrangère et par de la porcelaine chinoise ou japonaise. Cette

porcelaine coûtait fort cher, et le commerce maritime ne la fournissait pas en quantité suffisante pour satisfaire à tous les besoins du moment; on ne tarda pas aussi à s'apercevoir que la fragilité des objets en porcelaine les exposait à des accidents continuels, et qu'il fallait faire sans cesse de nouvelles dépenses pour maintenir en bon état un service de table qui éprouvait, à tout instant, des dommages imprévus.

Les faïences étrangères, celles de la Hollande principalement, celles d'Allemagne et d'Angleterre, furent appelées bientôt à succéder aux porcelaines des Indes; elles étaient beaucoup moins coûteuses et plus abondantes; on pouvait ainsi faire face aux nécessités d'un remplacement immédiat et assez fréquent. Ces faïences avaient d'ailleurs, à bien des égards, une supériorité incontestable sur toutes celles qui se fabriquaient en France : la pâte en était plus belle, la cuisson plus solide, la décoration plus riche, la forme plus élégante. Mais l'émulation se fit sentir dans les faïenceries françaises, au début du dix-huitième siècle, et dès lors cette industrie se signala, dans toutes les provinces du royaume, par des progrès extraordinaires, par des procédés nouveaux et par des produits remarquables.

Le savant auteur de l'*Histoire de la porcelaine*, Jules Jacquemart, qu'il faut suivre comme un guide éclairé et toujours sûr dans toutes les recherches historiques qui concernent la céramique, a reconnu et décrit les différents genres de faïences qui se fabriquaient en France à la fin du règne de Louis XIV : le genre rouennais, le genre nivernais, le genre méridional ou provençal, et le genre strasbourgeois.

L'*école normande*, qui avait son centre à Rouen, adopta l'imitation des porcelaines orientales, avec ornements polychromes, composés en général de bordures fond vert à dessins quadrillés, entourant une composition fleurie ou un paysage chinois. Cette école, dont les ouvrages furent imités aussi dans les fabriques de Lille, de Paris, de Saint-Cloud et de Marseille, avait inventé,

en outre, le décor à dentelles et à lambrequins, dans lequel l'in-

Fig. 145. — Pot de baptême, dit *gueulard*, en faïence de Rouen.

fluence de l'Orient se mêlait aux ingénieuses combinaisons de Berain et des ornemanistes du temps de Louis XIV. Les bor-

dures arabesques et rosaces centrales, exécutées en camaïeu bleu ou en bleu et rouge, cédèrent quelquefois la place aux rinceaux à guirlandes et aux corbeilles de fleurs, avec ornements dentelés (fig. 144 à 149) à pendeloques et à glands. Enfin l'on créa l'or-

Fig. 146 et 147. — Sucriers (faïence de Rouen).

nement *à la corne*, qui consistait un une corne d'abondance d'où s'échappaient des fleurs et des fruits, revêtus des émaux les plus vifs.

L'école de Nevers, qui avait longtemps rivalisé avec les faïenceries italiennes, tout en conservant son caractère français dans les peintures de ses terres émaillées, où les sujets mythologiques

et fantaisistes s'encadraient de guirlandes de fleurs bleues et jaunes, subissait le caprice de la mode, et imitait les porcelaines persanes dans ses faïences à fond bleu, relevées de dessins en blanc pur ou légèrement teinté de jaune; les fleurons à feuilles pointues contournées, les rinceaux, les oiseaux et les insectes accusaient le type oriental (fig. 150).

Fig. 148. — Potiche (faïence de Rouen).

L'*école de Provence*, qui ne paraît pas être bien antérieure à la fin du dix-septième siècle, s'était inspirée du voisinage de l'Italie : elle exécutait des sujets de sainteté et d'histoire, magistralement peints, avec des bordures d'arabesques, dans lesquelles on retrouvait souvent les plus gracieuses compositions de Berain et de Germain.

Quant à l'*école de Strasbourg*, son style était plus simple : les fleurs lestement exquisées, qui en formaient l'ornement décoratif, se trouvaient rehaussées par l'éclat de leurs couleurs, où dominaient le rouge d'or et le vert de cuivre ; elles étaient toujours

Fig. 149. — Fontaine-applique (faïence de Rouen).

entourées d'un trait noir ou brun qui en accusait les contours.

La fabrique de Rouen, une des plus fameuses de France, exécutait depuis assez longtemps de grandes pièces de faïence émaillée sur cuivre. Le plus ancien privilège connu fut accordé, en 1646, à Nicolas Poirel, sieur de Grandval : il fit venir des ouvriers des ateliers de Delft, et, en imitant la belle faïence de cette ville, il

lui donna plus d'éclat par la richesse et le coloris des ornements. Dix-sept ans plus tard, Louis Poterat obtenait aussi un privilège pour « la faïence violette, peinte de blanc et de bleu et d'autres couleurs, à la forme de celle de Hollande », cette faïence que son frère aîné, dit de Saint-Étienne, avait fabriquée le premier. Louis Poterat était certainement un inventeur, et comme tel il jouissait d'un droit exclusif sur les produits qui relevaient de sa fabrication, car les faïenciers qui s'étaient établis dans le faubourg de Saint-Sever, autour de son usine, et qui n'occupaient pas moins de 2.000 ouvriers en 1697, lui payaient une redevance fixe ou proportionnelle, sans doute pour employer l'argile qu'il avait découverte et pour se servir des procédés de cuisson et de coloris minéral qu'il avait imaginés.

Le duc de Luxembourg, maréchal de France, qui fut nommé gouverneur de Champagne en 1688, avait fait exécuter par la fabrique de Saint-Sever un riche service de vaisselle à ses armes, orné de fruits et de fleurs, d'oiseaux et d'insectes

Fig. 150. — Vase (faïence de Nevers).

et offrant l'imitation la mieux caractérisée de la poterie translucide chinoise. Depuis cette époque, les services de table qui étaient faits pour des familles nobles portaient presque toujours les amoiries de ces familles, et chaque service de cette espèce se composait d'un nombre considérable de pièces destinées à obvier aux chances de perte ou de mutilation. Aux services de table on ajoutait des pièces de grande ornementation, des bustes, des statuettes des chan-

deliers, des vases, des plateaux, des surtouts à sujets peints, etc. Ces peintures n'étaient ordinairement que des enluminures grossières, où dominait le camaïeu bleu, avec des teintes jaunes et vertes ; l'exécution en était confiée à des ouvriers qui reproduisaient, par le poncis, des dessins ou des gravures qu'ils coloriaient au hasard.

Bientôt les maisons nobles et riches renoncèrent à demander à Rouen des services de table, marqués de leurs armes, noms et devises (fig. 151). La fabrique rouennaise, à l'exception de certaines pièces de décoration artistique, ne fit plus que des faïences communes, qui avaient leur emploi dans le peuple de la province ou qui s'exportaient, par masses énormes, dans les provinces voisines et jusque dans le midi de la France.

« De cette pauvre faïence tant dédaignée, » fait remarquer Édouard Fournier, « on ne dédaigna plus rien, même les pots cassés. Delisle, paysan de Montjoie, en basse Normandie, qui vers 1730, reprit le moyen de les raccommoder avec du fil d'archal, fit sa fortune, mais non sans peine. Les faïenciers crièrent qu'il leur faisait tort pour leurs marchandises neuves, en raccommodant la vieille ; ils l'appelèrent en justice et il ne fallut pas moins qu'un édit du roi pour lui donner gain de cause et déclarer que l'industrie du raccommodeur de faïence était un métier permis, contre lequel à l'avenir ne pourrait rien le privilège des faïenciers. Ce n'était, du reste, qu'une industrie reprise : on a la preuve que les Arvernes, comme leurs descendants les Auvergnats, savaient raccommoder la vaisselle. »

C'était par le moyen du cabotage que la faïence de Rouen arrivait en Provence : elle y parvenait absolument nue, sans dessin ni émail, et les artistes du pays se chargeaient de la peindre suivant le goût de leur clientèle. Les premières faïenceries ne furent créées dans le midi qu'à la fin du dix-septième siècle. La plus ancienne fabrique de Marseille, fondée par Jean Delaresse, ne remonte pas au delà de 1700. On y fabriquait une faïence

bien travaillée, un peu bleuâtre, ornée de sujets peints, où le coloris constate le mélange du manganèse et du cobalt, et dont les contours sont tracés en violet pâle. Antoine Bonnefoy, Joseph Gaspard, Robert et Honoré Savy se distinguèrent dans ce genre. La production de ces fabriques était si importante, à cette épo-

Fig. 151. — Décor d'un plat armorié de la fabrique de Rouen. xvii^e siècle.

que, qu'elles exportaient, chaque année, pour les îles françaises de l'Amérique, plus de 100.000 livres de faïence.

Quant à la fabrique de Moustiers-Sainte-Marie (Basses-Alpes), dont l'origine n'est pas connue, elle existait certainement en 1686 mais sa fabrication avait toujours été restreinte à des œuvres d'un travail exquis, destinées spécialement à des amateurs raffinés. Le créateur de cette école d'habiles faïenciers émailleurs paraît avoir été Pierre Clérissy, qui travailla de 1686 à 1728, en laissant ses leçons et son exemple à d'autres artistes de son nom. Un de ses

fils, nommé Pierre comme lui, l'égala, le surpassa même et mérita, par ses travaux remarquables, d'être anobli, en 1743, sous le titre de *seigneur de Trévans*. L'école de Clérissy s'était formée sans doute sous l'influence des grands amateurs de la ville d'Aix, qui possédait alors tant de collections d'objets d'art en tous genres. On s'explique ainsi comment cette école reproduisait, dans le décor de ses faïences monochromes, l'ornementation de Berain et de Boulle, avec des sujets de chasse et des paysages d'après le peintre italien Tempesta, qui avait acquis en Provence une vogue prodigieuse.

Il y eut aussi à Moustiers, en concurrence, une école italo-française, dont les familles Roux et Olery furent les plus habiles représentants. Cette école fabriquait des pièces à sujets mythologiques, auxquels elle appliquait un émail vitreux qui ressemblait à celui de la porcelaine. Les Clérissy, au contraire, s'en tenaient au blanc mat et au bleu pur de leur ancêtre. Au reste, les faïences fabriquées à Moustiers, avec une argile que fournissait le pays, ne sortaient guère de la Provence, quoique sept ou huit usines travaillassent à la fois en 1756, et que le nombre de ces usines s'élevât jusqu'à onze en 1788 (fig. 152.)

De même que la famille des Clérissy à Moustiers et à Marseille, la famille des Hannong, à Strasbourg et à Haguenau, se consacra tout entière, pendant le dix-huitième siècle, à la fabrication de la faïence peinte, mais avec de pénibles alternatives de succès et de ruine. On est forcé de supposer que cette fabrication, en devenant exagérée, dépassait de beaucoup les besoins de la consommation provinciale, car la poterie d'Alsace circulait en France, et l'Allemagne lui était impitoyablement fermée. La faïence commune, les grands poêles ornés de reliefs émaillés de vert, les fontaines et les énormes vases à boire, décorés assez grossièrement de bouquets de fleurs à deux ou trois teintes, se vendaient dans les moindres villages; mais la faïence de luxe, aussi fine que bien travaillée, avec son émail uni et sans cra-

quelures, décoré de fleurs et d'insectes d'une merveilleuse vérité,

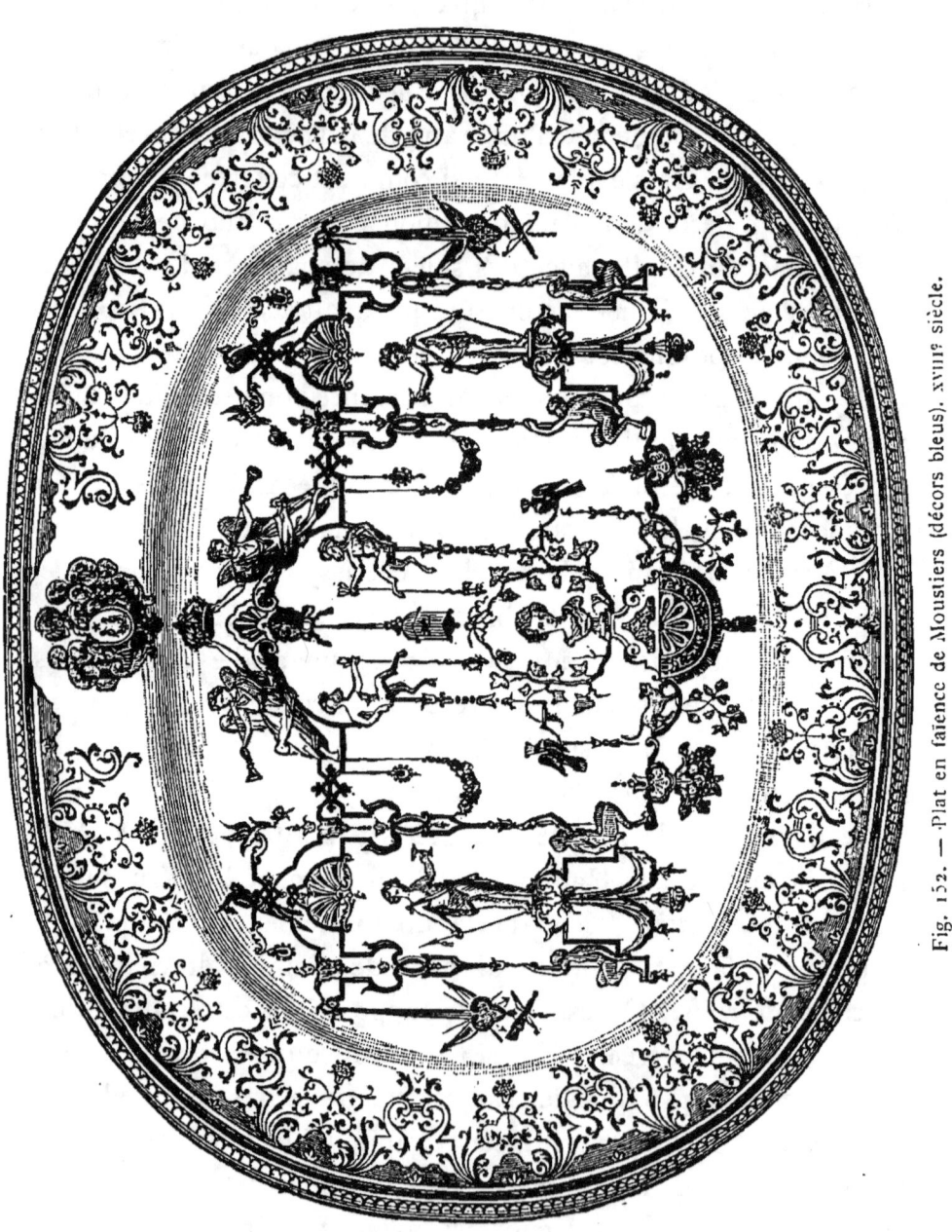

Fig. 152. — Plat en faïence de Moustiers (décors bleus). XVIIIe siècle.

en peinture de moufle souvent rehaussée de rouge d'or pur, cette faïence coûtait fort cher à fabriquer, et la vente n'en était point

assez rapide, ni assez rémunératrice, pour indemniser le fabricant.

Les Hannong, d'ailleurs, engloutissaient leurs bénéfices dans des essais dispendieux et improductifs pour la fabrication de la porcelaine. En 1754, ces essais éveillèrent la jalousie de la fabrique royale de Vincennes, et un arrêt du conseil défendit à l'inventeur strasbourgeois de la continuer. Pierre-Antoine Hannong, ne pouvant exploiter en France les secrets de fabrication qu'il avait découverts à force de travail et de patience, se vit donc forcé de les vendre à la manufacture de Sèvres.

En d'autres provinces, les faïenceries avaient mieux prospéré, sans doute parce que leurs propriétaires avaient été moins entreprenants et moins ambitieux.

La céramique lorraine devait surtout sa réputation à la terre supérieure qu'on avait trouvée dans le pays, et qui fut employée pour la faïence fine et commune, à Niederwiller, à Nancy et à Toul. Les ducs de Lorraine avaient toujours protégé la faïencerie de Lunéville, où l'usine fondée par Jacques Chambrette, vers 1725, prit le titre de *Manufacture du roi de Pologne* en 1737. C'était dans cette usine que se fabriquaient les jolis bustes coloriés de Paul-Louis Cyfflé, sculpteur ordinaire du roi Stanislas, et la vaisselle *en terre de Lorraine*, qui était presque de la porcelaine. La célèbre fabrique de Niederwiller avait été créée, en 1754, par M. de Beyerlé, directeur de la Monnaie de Strasbourg; elle passa plus tard sous la conduite du céramiste Lanfrey, lorsqu'elle appartint au comte de Custine, en 1780.

On ne doit pas s'étonner que les traditions de la fabrique de Bernard Palissy se fussent perpétuées, en se dégradant il est vrai, non seulement dans la Saintonge et l'Aunis, mais encore dans le Poitou et la Touraine. Quant à l'Orléanais, le sieur Desseaux de Romilly avait été privilégié, par un arrêt du conseil, en 1753, pour la fabrication d'une faïence de terre blanche purifiée; c'était chez lui qu'on exécutait des statuettes (fig. 153) et des groupes en terre vernissée et marbrée.

Mais la production la plus abondante, sinon la plus riche et la plus artistique, devait se concentrer dans l'Ile-de-France, dont le sol est rempli d'argiles plastiques excellentes.

Les fabriques du faubourg Saint-Antoine, à Paris, furent en

Fig. 153. — Le nain Bébé, statuette céramique. XVIII° siècle.

grande activité depuis le commencement du dix-huitième siècle; on y imitait tous les genres et, de préférence, le genre normand et le genre hollandais; les faïences blanches et brunes convenaient surtout à la vaisselle de ménage; on ornementait quelquefois les pièces blanches, en bleu et en jaune citron. Une manufacture

royale de terre d'Angleterre avait été établie à Paris, vers 1740 : on y fabriquait la faïence fine ou terre de pipe. La concurrence fit naître presque aussitôt différentes manufactures de terre à l'instar de celles d'Angleterre. La plus importante était celle que dirigeait Mignon, en 1787, sur le boulevard des Filles-du-Calvaire, au coin de la rue Saint-Sébastien.

D'autres fabriques de faïence fine à émail blanc existaient aussi aux environs de la capitale, à Bourg-la-Reine, à Sceaux, à Saint-Cloud ; celle-ci, dont Abraham de Pradel disait, dans son *Livre commode,* en 1690 : « Il y a une faïencerie à Saint-Cloud, où l'on peut faire exécuter les modèles que l'on veut à émail d'étain, en camaïeu bleu » ; cette fabrique, où se firent les premiers essais de la porcelaine tendre, ne fabriquait plus que de la faïence, sous le règne de Louis XV. La faïence de Sceaux, placée sous le patronage du duc de Penthièvre avait presque égalé la porcelaine, et cette manufacture de *terre faïence*, où Jacques Chapelle était parvenu à donner à ses ouvrages l'aspect des plus beaux produits de la manufacture royale de Sèvres, commença seulement à déchoir vers 1772, quand Glot eut succédé à Chapelle, quand la fabrication de la porcelaine, en tombant dans le domaine de l'industrie privée, eut mis fin à la rivalité de la faïence de luxe (fig. 154 et 155).

Après l'apparition de la porcelaine dure, les faïences de luxe françaises n'avaient plus de raison d'être, et l'on est fondé à croire, quelle que fût la multitude de fabriques en exploitation au milieu du dix-huitième siècle, que l'usage de la faïence fut absolument abandonné dans les maisons riches, où toute la vaisselle était en porcelaine de Chine ou du Japon, d'Autriche ou de Saxe. On avait vu sans doute l'argenterie reparaître sous la régence, mais les porcelaines de Saxe, malgré leur prix excessif, avaient toujours la préférence pour les services de table ; ces services coûtaient quelquefois plus de 20.000 livres.

Ce fut en France, et non en Allemagne, que l'on fabriqua pour

la première fois de la porcelaine imitant celle de la Chine; mais cette découverte que Claude Révérend crut avoir faite en 1664, et que Louis Poterat et son frère s'efforçaient de mettre en œuvre à Rouen, ne devint un fait accompli que dans les dernières années du dix-septième siècle. Les nombreux essais qui avaient eu lieu depuis quarante ou cinquante ans, avec quelques alternatives

Fig. 154. — Assiette, en faïence de Sceaux. xviiie siècle.

d'espoir et de succès, ne produisirent que des espèces de faïences vitrifiées, plus blanches que la faïence ordinaire, mais très fragiles et n'ayant que l'apparence de la porcelaine des Indes. Cependant, les missionnaires établis en Chine et au Japon envoyaient sans cesse, d'après l'ordre du gouvernement, des matières terreuses et même du kaolin, qu'on leur donnait dans les fabriques chinoises et japonaises comme les éléments de la véritable porcelaine; ils joignaient à leurs envois des recettes recueillies dans les livres chinois ou fournies par les gens du pays; mais ces recettes, mal

comprises et mal traduites, ne servaient qu'à égarer davantage les potiers français.

En 1695, un faïencier, nommé Pierre Chicaneau, qui avait sa fabrique à Saint-Cloud et qui se servait, dit-on, d'une sorte de kaolin blanc et friable que lui fournissait la forêt voisine, fit une porcelaine tendre, mais blanche, laiteuse, translucide, avec laquelle il exécuta secrètement un petit nombre de vases et d'objets, de petite dimension, décorés d'arabesques et d'ornements en camaïeu bleuâtre; il couvrit ensuite ces porcelaines vitreuses de dessins chinois en émaux colorés, et même de facettes d'or en façons de damier. Ces objets, présentés à Louis XIV, firent l'admiration de la cour; mais Chicaneau ne voulut à aucun prix divulguer son procédé; il se contentait de fabriquer une certaine quantité de pièces de porcelaine ornées, qu'il vendait fort cher. Il mourut vers 1700, emportant sans doute son secret dans la tombe, car ses enfants, qui se vantaient de le tenir de lui, et qui obtinrent, le 16 mai 1702, des lettres patentes pour s'en assurer la possession, se le disputèrent entre eux pendant plusieurs années.

On ne vendait donc, chez les faïenciers de Paris, que de la fausse porcelaine de France. En revanche, les marchands de curiosités : Dantel, sur le quai de la Mégisserie; Malafère et Varenne, quai de l'Horloge; Fresnaye et Laisgu, rue Saint-Honoré, et une foule d'autres, avaient dans leurs magasins une prodigieuse quantité de porcelaine de Chine, dont les prix s'élevaient très haut. Le goût et la mode y étaient.

A Paris, les collections ne manquaient pas qui se disputaient les pièces les plus rares et les plus belles. Le docteur anglais Lister, dans son voyage à Paris en 1698, visita celle de M. du Vivier, à l'Arsenal, et parcourut sept ou huit salles meublées avec la plus grande recherche et « ornées de la porcelaine de Chine la plus variée et la mieux choisie », sans en excepter les pagodes et les peintures du même pays. Il alla voir aussi aux Tuileries la collection de Le Nôtre, contrôleur des jardins du roi, et il y admira

beaucoup de porcelaines, dont quelques-unes étaient des jarres d'une dimension extraordinaire. Il visita ensuite la faïencerie de

Fig. 155. — Soupière, en faïence de Sceaux. xviiie siècle.

Saint-Cloud, et dans son admiration pour la porcelaine qu'on y fabriquait, il déclarait n'avoir pu faire de différence entre ses articles et ceux de la Chine. « On m'accordera facilement, » disait-il,

« que la peinture est mieux dessinée, parce que les artistes européens s'y entendent mieux que les Chinois, mais le vernis égaloit celui de la Chine pour la blancheur et pour l'absence de toute boursouflure. Quant à la matière de cette porcelaine, elle étoit à mes yeux toute semblable, dure et solide comme du marbre, la même transparence qu'à la Chine et le même grain (fig. 156 et 157). »

Lister est le seul qui nous indique le prix de la porcelaine de Saint-Cloud, à cette époque. « Elle se vend, » dit-il, « à des prix excessifs : une tasse ordinaire à chocolat coûte plusieurs écus, et l'on a vendu des services de thé jusqu'à 400 livres. On est arrivé à cuire l'or et à en former des dessins quadrillés très nets. Il n'est point de modèle de la Chine qu'on n'ait exécuté avec succès, et les ouvriers en ont imaginé beaucoup d'autres d'un bon effet et qui m'ont paru fort jolis. » Lister rapporte que le secret de la fabrication appartenait à un chimiste, nommé Morin, lequel ne l'avait trouvé qu'après vingt-cinq ans de recherches.

Cependant, le bruit de la découverte de Chicaneau s'était répandu en France et par toute l'Europe. Les chimistes allemands, qui prétendaient aussi avoir trouvé le secret de la porcelaine, firent diverses tentatives pour tirer parti de leur découverte encore bien imparfaite.

Jean-Frédéric Bœttger, chimiste de l'électeur de Saxe Frédéric-Auguste, fut plus habile ou plus heureux que ses confrères : il trouva l'argile rouge et ensuite le kaolin blanc, avec lequel il fit faire la porcelaine dure dans la fabrique de Meissen. Ce n'était plus la porcelaine tendre de Pierre Chicaneau, c'était la vraie porcelaine; et la fabrication, rapidement perfectionnée, se concentra, sous la surveillance directe de l'électeur de Saxe, dans cette usine de Meissen, dont les ouvriers avaient juré, à la mort de l'inventeur (1719), de garder fidèlement ses secrets, et qui tinrent parole. Les merveilleux produits de Meissen se répandirent bientôt à profusion dans les cours et parmi l'aristocratie de l'Europe, mais le

secret de la fabrication ne fut connu en France que cinquante ans plus tard, quoiqu'un chef d'atelier de Meissen, nommé Stolzel, l'eût vendu à l'Autriche en 1718. On dit néanmoins qu'un savant allemand, M. de Tschirnhausen, avait révélé ce même secret à son ami Homberg, membre de notre Académie royale des sciences, en lui imposant la condition de ne le communiquer à

Fig. 156. — Pot pourri, en faïence de Saint-Cloud. XVIII^e siècle.

personne; Homberg, qui travaillait au laboratoire avec le régent, Philippe d'Orléans, mourut (1715) sans avoir rien divulgué.

Qu'avait obtenu M. de Tschirnhausen des essais faits en commun à Dresde avec Bœttger? Une espèce de grès cérame tiré de la terre d'Ockvilla, en Saxe, et non la porcelaine chinoise. Bœttger dut au hasard, à ce que raconte Édouard Fournier dans *le Vieux neuf*, la découverte complète. « En 1709, un an après la mort de Tschirnhausen, un jour qu'il était à sa toilette et poudrait sa perruque, il s'aperçut que la poudre que lui avait apportée son domes-

tique pesait plus qu'à l'ordinaire. Il l'examina avec soin, et vit qu'au lieu d'amidon en poudre, il avait là une sorte d'argile en poussière. Renseignements pris, il sut que c'était de la terre, en effet, trouvée dans l'Erzgebirge par le maître de forges Schnorr, qui, à cause de sa blancheur, s'était imaginé d'en faire de la poudre à perruque. » Une prompte analyse prouva au chimiste qu'il tenait enfin la terre à porcelaine, le *kaolin* chinois.

En France, la porcelaine de Saint-Cloud était toujours l'objectif des faïenciers, qui cherchaient à imiter les premiers ouvrages de Pierre Chicaneau et qui n'y réussissaient pas mieux que ses successeurs.

En 1711, avant que le traité d'Utrecht nous eût rendu Lille, deux industriels français, Barthélemy Dorez et son neveu Pierre Pelissier, vinrent s'établir dans cette ville, en annonçant qu'ils y fabriqueraient de la porcelaine à l'instar de celle de Saint-Cloud. Il est probable que ces deux ouvriers ou artistes sortaient de la fabrique d'Henri Tron, qui, après avoir épousé la veuve de Chicaneau, avait poursuivi des essais infructueux de porcelaine tendre. Ils exécutèrent, en effet, à Lille, des vaisselles de porcelaine décorée en camaïeu bleu, absolument semblable à l'ancienne de Saint-Cloud. En 1722, la veuve d'un descendant de Pierre Chicaneau avait créé, à Paris, rue de la Ville-l'Évêque, un petit établissement où elle fabriqua aussi de la porcelaine tendre avec décor en camaïeu; mais cet établissement ne tarda pas à éteindre ses fours. On cherchait toujours à faire de la porcelaine dure, comme celle des Indes, et les savants de l'Académie des sciences s'attachaient à étudier la composition de la porcelaine chinoise. Réaumur arriva le premier à des résultats satisfaisants, en comparant, dans ses opérations chimiques (1739-1740), les différentes porcelaines de Chine, du Japon, de Saxe (fig. 158) et de France; mais on cherchait encore chez nous un gisement de véritable kaolin.

Le prince de Condé, qui avait formé au château de Chantilly une curieuse collection de porcelaines coréennes, eut l'idée d'en

faire fabriquer de semblables à la manufacture de faïences, que Ciquaire Ciron dirigeait avec succès sous ses auspices. On faisait cette faïence avec de l'argile de Montereau et des cailloux de Chantilly, combinés et amalgamés ensemble, ce qui donnait une pâte

Fig. 157. — Saladier, en faïence de Saint-Cloud. xviii° siècle.

très malléable et très apte à recevoir la forme, les moulures et les empreintes. Cette pâte devenait si dure à la cuisson, qu'elle n'était pas rayable au couteau avant de recevoir une couverte au plomb. Ciron, depuis 1735, employa l'argile de Montereau, en la combinant avec le verre fondu, pour faire une porcelaine tendre

à émail d'étain assez opaque, sur lequel s'épanouissaient des plantes orientales en tons variés.

Justement à la même époque, le duc de Villeroi fondait à Mennecy, près de Corbeil, une fabrique de porcelaine tendre, dont il confiait la direction à François Barbin, qui avait trouvé dans les domaines du duc une argile favorable. Cette porcelaine, qui portait la marque D. V., acquit, de 1735 à 1750, beaucoup de réputation : la pâte en était fine et translucide, le vernis lisse et uni ; elle pouvait recevoir tous les genres de décor. On fabriquait aussi, à Mennecy, des figures coloriées et de charmants groupes en biscuit, qui, disposés sur des plateaux d'argent et de glace, composaient d'admirables surtouts de table.

Les savants et les céramistes ne se lassaient pas de chercher le secret de la porcelaine dure, car la porcelaine tendre ne pouvait servir qu'à des usages décoratifs ; elle était absolument inapplicable à la vaisselle de table. Le duc de Lauraguais, Guettard, Montamy, Lassone, travaillaient à trouver une porcelaine qui pût résister à un feu vif et qui ne fût pas entamée par le couteau ou la fourchette.

Deux contremaîtres de Saint-Cloud, les frères Dubois, vinrent, en 1740, offrir à Orry de Fulvy, intendant des finances et frère du ministre de Louis XV, de fabriquer pour lui une nouvelle espèce de porcelaine. Un atelier fut monté à Vincennes, aux frais de ce dernier, auquel les inventeurs firent dépenser 60,000 livres sans aucun profit. On les remplaça par un de leurs ouvriers, nommé Gavant, qui réussit à fabriquer une porcelaine tendre, supérieure à celle de Saint-Cloud. Gavant vendit son secret à Orry de Fulvy, qui, pour l'exploitation de ce secret, forma une société en commandite entre huit associés, sous la garantie d'un privilège du roi délivré au nom de Charles Adam. Ce gérant de la commandite eut des difficultés avec les intéressés, et dut céder sa place à Éloi Brichard en 1752.

L'année suivante, la marquise de Pompadour, qui avait suivi

avec sollicitude les progrès de la manufacture de Vincennes, décida le roi à entrer, pour un tiers, dans les frais de cet établissement, qui prit le titre de *Manufacture royale de porcelaine de France*,

Fig. 158. — Vase en vieux Saxe. xviiie siècle.

et dont tous les ouvrages devaient être marqués de deux L affrontées et croisées, avec la date de la fabrication.

Depuis son origine, cette manufacture s'était consacrée spécialement à la confection des fleurs en porcelaine. Ces fleurs, d'un

travail d'imitation merveilleux, étaient livrées aux monteurs en bronze, qui leur donnaient l'emploi le plus varié et le plus ingénieux. « Ce goût désordonné de la porcelaine, » dit M. Courajod, « fit épanouir toute une flore : des parterres entiers, avec toutes leurs variétés de plantes, sortirent des fours de Vincennes et vinrent s'animer dans les mains d'habiles ouvriers, qui forgèrent une végétation de bronze pour ces fleurs d'émail. Lazare Duvaux prit une part active à ce mouvement de la mode, qui consistait à semer des bouquets de porcelaine sur les lustres, les bras, les girandoles, et à les introduire dans toutes les parties de l'ameublement. » Louis XV était tellement épris de ce genre d'ornementation, qu'en juillet 1750, il commanda à la manufacture de Vincennes des fleurs de porcelaine peintes au naturel, avec leurs vases, pour toutes ses maisons de campagne. Cette commande s'élevait à 800.000 livres, disait-on avec une exagération malveillante. « On ne parle que de cela dans Paris, » dit d'Argenson en son *Journal*, « et véritablement ce luxe inouï scandalise beaucoup. »

Les fleurs en porcelaine qui se fabriquaient à Vincennes étaient bien plus fines et bien mieux peintes que celles qu'on tirait des fabriques de Saxe, où les peintres se préoccupaient moins d'imiter la nature. La dauphine Marie-Josèphe de Saxe voulut montrer à son père, devenu roi de Pologne, un échantillon de ce que la manufacture de Vincennes pouvait produire en fait de porcelaine : elle lui avait donc envoyé, en 1748, par deux porteurs à brancard, marchant à pied jusqu'à Dresde, un bouquet de fleurs en porcelaine travaillée, dans un vase accompagné de trois figures blanches; ce bouquet, monté sur pied en bronze, se composait de 480 fleurs diverses, le tout ayant 3 pieds de hauteur. La porceaine avait coûté 100 louis, et la monture autant. Ce superbe ouvrage dépassait tout ce que la Saxe avait fait en ce genre.

Les ateliers étant trop à l'étroit dans cette usine, la société, avec l'agrément du roi, transporta ses fours à Sèvres, dans un vaste terrain où le célèbre Lully avait eu sa maison de campagne, et y

fit construire. les bâtiments nécessaires à l'exploitation. A partir de 1756, à l'établissement de Vincennes succède la *Manufacture royale de Sèvres*. En 1759, le roi en devient seul propriétaire, et Boileau la dirige en son nom. Parent succéda à Boileau en 1773, et Regnier à Parent en 1779. Les recherches scientifiques qui se faisaient à Sèvres, par les soins des chimistes Macquer et Montigny, pour aider à la fabrication de la porcelaine dure, ne pouvaient être utilement appliquées que dans le cas où l'on viendrait à découvrir la matière céramique qui leur faisait défaut.

Depuis plus de quarante ans, cette matière céramique était à la disposition de la famille Hannong, de Strasbourg, qui fabriquait, dans sa manufacture de faïence, une porcelaine un peu vitreuse, mais assez blanche, propre à recevoir tous les genres de décor, et offrant une solidité qui permettait de la présenter au feu et de l'employer aux usages domestiques; cette fabrication était loin d'être parfaite et n'avait lieu qu'en secret, car le privilège accordé à l'usine des Hannong ne comprenait pas la porcelaine fabriquée avec des glaises d'Allemagne. C'était de là que Paul Hannong, qui avait perfectionné l'invention de ses ancêtres, tirait la matière de sa pâte dure. On lui refusa un privilège spécial, et il se vit forcé de traiter avec Boileau, le directeur de Sèvres, pour lui céder son secret en 1753. L'arrangement ne tint pas, quand Boileau apprit que la matière de cette pâte dure n'existait pas en France, et un arrêt du conseil enjoignit à Paul Hannong de détruire ses fours à porcelaine. Celui-ci, indigné mais non découragé, quitta Strasbourg et alla offrir ses services à l'électeur palatin Charles-Théodore, qui lui donna les fonds nécessaires pour établir une fabrique à Frankenthal, en Bavière; on y fit de la porcelaine un peu inférieure à celle de Saxe sous le rapport de la pâte, mais décorée avec autant de goût et remarquable par la beauté exceptionnelle de la dorure.

La manufacture de Sèvres n'avait pas encore trouvé la porcelaine dure; le comte de Branças-Lauraguais la trouvait, en 1758,

quand il eut découvert, aux environs d'Alençon, le kaolin véritable ; mais la porcelaine qu'il fit faire avec sa marque était bise et imparfaite. Le duc d'Orléans fut plus heureux ou plus habile : il mit en œuvre, dans son laboratoire chimique de Bagnolet, le kaolin d'Alençon, et produisit un excellent échantillon de porcelaine dure, qu'il présenta lui-même à l'Académie des sciences, en 1765, avec un mémoire explicatif de ses procédés. De tous côtés, à Paris, dans la fabrique de Broillet au Gros-Caillou ; à Marseille, chez Honoré Savy ; à Vincennes, dans les bâtiments de l'ancienne manufacture, et ailleurs, on faisait des essais de porcelaine dure plus ou moins satisfaisants.

Enfin, un apothicaire de Bordeaux, nommé Villaris, eut connaissance d'un immense gisement d'excellent kaolin, à Saint-Yrieix, près Limoges ; le chimiste Macquer s'y transporta en toute hâte, et, après des expériences réitérées, il put lire à l'Académie des sciences, au mois de juin 1768, un mémoire sur la porcelaine dure française, en mettant sous les yeux de l'Académie plusieurs modèles, qui l'emportaient à tous égards sur les plus belles porcelaines de Chine et du Japon, d'Autriche et de Saxe.

La fabrication de la pâte tendre n'avait pas été interrompue, pendant les longues recherches qu'on avait faites de la pâte dure, et le décor de la porcelaine, sous la direction des plus habiles chimistes, avait atteint, par l'application des couleurs, une perfection qu'aucune porcelaine étrangère ne pouvait égaler. Le bleu de roi, tantôt mêlé et veiné d'or, tantôt uni ou relevé d'arabesques en relief d'or, avait été créé le premier ; Hellot découvrit, en 1752, le bleu turquoise ; Xhrouet, le rose carné, ou *Pompadour*. « En même temps », dit Jacquemart, « apparaissent le violet pensée, le vert pomme ou vert jaune, le vert pré ou vert anglais, le jaune clair ou jonquille, et ces tons, combinés de mille manières, associés aux sujets, aux emblèmes, rendaient sans pareille la variété des œuvres sorties de l'établissement. »

Les trois premiers artistes attachés à la fabrique furent Duples-

sis, Bachelier et Hellot; le chimiste Macquer et le sculpteur Falconet y entrèrent aussi, avant la découverte de la porcelaine dure. Mais, dès l'année 1755, la manufacture s'était placée au-dessus de toute rivalité par le beau choix de ses formes, dans les ser-

Fig. 159. — Vase dit *Vaisseau à mât*, en porcelaine de Sèvres. XVIIIe siècle.

vices de table, par ses soixante modèles de vases splendidement décorés, par la sculpture en biscuit et sans couverte, par le goût de ses peintres, par la richesse et l'éclat des couleurs qu'ils employaient. Les couleurs les plus solides étaient le bleu, le pourpre fait avec de l'or, et certains rouges tirés du fer. M. de Montamy avait trouvé le moyen de faciliter la fusion des couleurs sur la

porcelaine, de les lier dans toutes leurs parties, sans changer leur intensité ni leur rien ôter de leur éclat, avec un mélange de verre, de nitre purifié et de borax, mélange dont on pouvait sans danger se servir pour les ouvrages les plus précieux.

Du reste, on n'avait point à Sèvres de concurrence à craindre, car l'arrêt du conseil de 1760 avait interdit à l'industrie privée, sous peine d'amende et de confiscation, la fabrication de « toutes sortes d'ouvrages et pièces de porcelaine peintes ou non peintes, dorées ou non dorées, unies ou de relief, en sculpture, fleurs ou figures ». Défense était faite aussi à tous marchands de vendre au public d'autres porcelaines françaises que celles qui sortaient de la fabrique de Sèvres.

Ces porcelaines, si parfaites qu'elles fussent, étaient loin d'avoir la valeur vénale qu'on serait porté à leur attribuer. Ainsi, le vaisseau à mât (fig. 159), la pièce la plus rare des services de table, ce grand vase en forme de navire, ne coûtait pas plus de 300 livres; les vases, montés sur bronze doré, avec pieds, anses et couvercle peints de diverses couleurs et de miniatures, pour l'ornement des cheminées et des consoles, valaient 250 à 600 livres la pièce; les caisses à fleurs, pots-pourris, corbeilles à fleurs et bouquets sur fond de couleur, se payaient 50 à 80 livres; les déjeuners, cabarets, composés de cinq à six pièces avec plateau, n'allaient pas à plus de 500 livres. C'étaient les marchands de curiosités, comme Delafresnaie et Lazare Duvaux, qui vendaient des porcelaines de Sèvres et qui recevaient même, de la manufacture, des pièces en dépôt, avec remise de 9 à 12 pour cent (fig. 160).

Tous les ans, sous le règne de Louis XV, la manufacture faisait, dans une salle du palais de Versailles, une exposition de ses produits, dont le roi lui-même fixait le prix. Les visiteurs cédaient trop souvent au coupable penchant du vol. Un jour, Louis XV aperçut le comte*** qui mettait une tasse dans sa poche; le lendemain, un employé de la manufacture se présentait chez le voleur, pour lui rapporter, avec la facture à payer, la sou-

coupe qu'il n'avait pas eu le temps d'enlever. Une autre fois, c'est une dame qui s'empare d'un objet de moindre valeur; le commis préposé à la garde de l'exposition s'approche de cette dame, en lui tendant un petit écu : « Madame, » lui dit-il avec politesse, « la pièce que je viens de vous vendre ne vaut que 21 livres; il vous revient donc 3 livres sur le louis que vous allez me remettre. »

Les dépenses de la manufacture de Sèvres, sous Louis XV, s'élevaient à peine à 1.800.000 livres, et une grande partie des objets fabriqués étaient réservés pour le roi et la famille royale. Louis XV se plaisait à faire des cadeaux de porcelaines, non seulement aux personnes de la cour qu'il voulait distinguer ou récompenser, mais encore aux ambassadeurs et aux souverains étrangers. En avril 1760, il avait envoyé à l'électeur palatin un grand service de table en pâte tendre, orné de

Fig. 160. — Vase de porcelaine de Sèvres XVIII^e s.

mosaïque et d'oiseaux, comprenant 281 pièces, et ayant coûté 15.736 livres; en 1762, il fit un présent analogue à l'empereur de

la Chine; en 1765, il donna au roi de Danemark un service fond lapis caillouté, de 180 pièces, auxquelles on en ajouta 197 l'année suivante, le tout valant 32.918 livres.

Les souverains étrangers faisaient aussi des commandes à Sèvres : l'impératrice de Russie Catherine II commanda, en 1778, un service en pâte tendre, fond bleu céleste, orné de camées

Fig. 161 et 162. — Figurines de Clodion, en biscuit de Sèvres. xviiie siècle.

incrustés, comprenant 744 pièces, au prix de 328.188 livres. C'est là un des ouvrages les plus considérables qui aient été exécutés sur commande à la manufacture royale, et l'on peut juger de la valeur inappréciable des pièces qui composaient ce service, en rappelant qu'une seule assiette, qui en provenait, s'est vendue récemment plus de 3.000 francs !

Mme du Barry, qui n'était pas moins passionnée que Mme de Pompadour pour la belle porcelaine, n'en acheta cependant que pour 49.000 livres, dans les années 1771 à 1774, mais on peut

estimer que les pièces qui avaient coûté alors 49.000 livres vaudraient aujourd'hui plus d'un million, car le service bleu céleste avec oiseaux et chiffres, que le prince de Rothelin avait payé 20.772 livres en 1772, a été revendu, de nos jours, 250.000 francs, après avoir perdu un tiers des pièces qui le composaient.

On conservait à Sèvres la plupart des modèles de pièces importantes qu'on y avait exécutées ; quant aux pièces elles-mêmes, elles étaient ordinairement signées du monogramme de l'artiste qui

Fig. 163. — Pomme de canne en porcelaine tendre de Sèvres. xviii° siècle.

les avait décorées, et portaient un signe indiquant la date de fabrication. Les magasins de la manufacture se trouvaient toujours bien fournis de grandes pièces, comme tableaux sur porcelaine, vases de toutes formes, statuettes et groupes (fig. 161 et 162), services de table, services à thé et à chocolat, etc. ; mais on n'y trouvait pas les petits objets, qui n'étaient fabriqués que sur commande, pour des particuliers : plaques de tabatières, dés à coudre, manches de couteau, bonbonnières, bougeoirs, paniers, boîtes diverses, pots à pommade, pomme de canne (fig. 163), etc., en pâte tendre ou en pâte dure.

La cour de Louis XVI ne fut pas moins curieuse de porcelaines que celle de Louis XV. Le ministère de Turgot, grand partisan de la liberté du commerce, avait mis à néant la plupart des ordon-

nances prohibitives qui assuraient le monopole de la manufacture de Sèvres, considérée désormais comme au-dessus de la concurrence. On vit donc, jusqu'en 1789, s'établir à Paris et dans les provinces, des fabriques qui rivalisèrent avec celle de Sèvres. Le succès de ces usines dépendait du choix des artistes qu'elles appelaient, et aussi de la quantité du kaolin et du *pétunsé* fran-

Fig. 164. — Écuelle en porcelaine de Valenciennes. xviii^e siècle.

çais dont elles faisaient usage. On signala bientôt les porcelaines fines qui sortaient des ateliers de Niederwiller, d'Étioles, de Vaux, de Lille, de Valenciennes (fig. 164), de Bordeaux. Il y eut aussi, à Paris, plusieurs fabriques distinguées, fondées sous les auspices des princes du sang et même de la reine, comme la fabrique de la rue de Bondy, créée par André-Marie Lebœuf en 1778. Le comte de Provence, le comte d'Artois, le duc de Chartres, étaient très flattés de voir se répandre des porcelaines à leurs chiffres.

Il ne faudrait pas croire que les établissements céramiques, en

se multipliant, eussent conservé, comme annexes, des ateliers pour la fabrication de la verrerie, quoique les marchands de faïence, à Paris et dans les grandes villes de province, s'intitulassent *faïenciers-verriers-émailleurs*. On ne fabriquait plus nulle part de verres soufflés, peints et émaillés, à la façon de Montpellier et de Saint-Germain. Il n'y avait plus, à Nevers, à Rouen, à Saint-Cloud, etc., que des fabriques spéciales, destinées à faire de la verrerie commune, qui se vendait sans doute en grande quantité, mais à très bas prix. En revanche, la cristallerie de luxe, qu'on tirait presque exclusivement de l'Allemagne, pouvait atteindre des prix excessifs, car il y avait des amateurs de cristaux et de verreries exotiques. Parmi ces cristaux, il fallait compter un grand nombre de pièces en cristal de roche qui ne figuraient que dans la décoration mobilière des appartements; mais les beaux services de table en porcelaine exigeaient un accompagnement de verrerie de Bohême.

Fig. 165. — Groupe en porcelaine de Venise. xviii^e siècle.

TAPISSERIES

Bien que Paris eût possédé très anciennement des ateliers de tapisserie, jamais il n'avait pu rivaliser avec les fabriques flamandes; aussi, dès le commencement du seizième siècle, les rois s'efforcent-ils de donner à la France dans cette industrie un rang égal à celui qu'elle tenait dans presque toutes les autres (fig. 166).

Le premier établissement royal de tapisseries fut fondé à Fontainebleau par François I*er* ; les ouvriers étaient dirigés par Salomon et Pierre de Herbaines, gardes des meubles et tapisseries du château; les modèles fournis, à raison du 240 livres l'an, par Claude Badouyn et quelques autres artistes. Henri II confia à Philippert de l'Orme la direction des ateliers de Fontainebleau et en établit de nouveaux, rue Saint-Denis, à l'hôpital de la Trinité, où 100 garçons et 36 filles pauvres recevaient l'éducation professionnelle. C'est là, dans une salle jadis occupée par les confrères de la Passion, que fut exécutée la célèbre tapisserie de *Mausole et Artémise,* commandée par Catherine de Médicis pour perpétuer le souvenir de sa douleur de veuve.

Dans le même temps, ces jeunes apprentis, qu'on appelait les *Enfants bleus* à cause de leur costume, menaient à bien, pour l'église de Saint-Merry, sous la conduite d'un maître tapissier nommé Dubourg, Parisien, et lui-même enfant de la Trinité, comme dit Sauval, une œuvre admirable, d'après les dessins du peintre Lerambert; elle se composait de douze pièces, de 13 pieds de hauteur sur 20 de largeur. L'une d'elles existait encore en 1852 : on s'en servait pour boucher un trou dans une fenêtre;

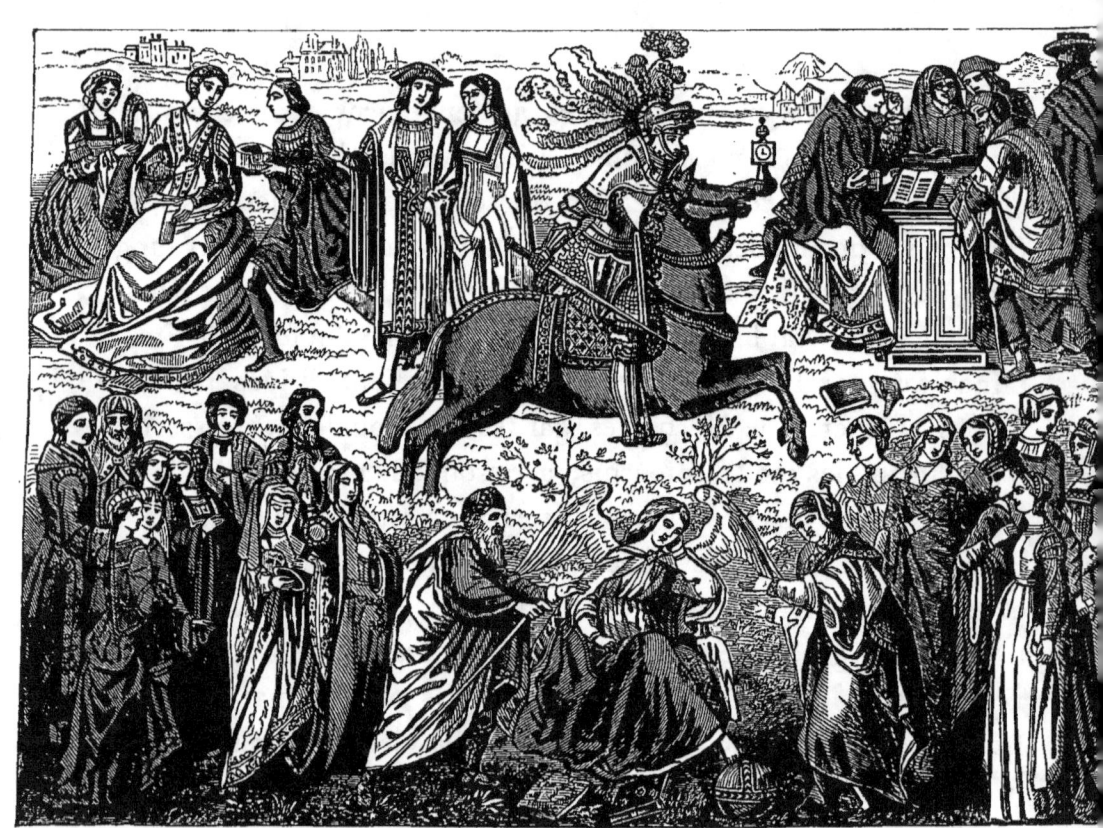

Fig. 166. — Le cavalier de la mort, tapisserie d'Aubusson. XVIe siècle.

Achille Jubinal put en recueillir un fragment représentant la tête de saint Pierre, qu'il donna au musée de Cluny.

Peu de temps après qu'Henri IV fut entré dans sa capitale (1594), les tapisseries qu'on achevait de fabriquer à l'hôpital de la Trinité faisaient assez de bruit pour que le roi désirât de les voir; il en fut très satisfait et résolut de reconstituer la manufacture royale, que les malheurs des temps avaient anéantie. Par son ordre, on rechercha et on rassembla quelques anciens ouvriers de Fontainebleau, pour former une nouvelle école; elle fut placée, en 1597, sous la direction d'un *excellent tapissier*, nommé Laurent, dans la maison professe des jésuites, au faubourg Saint-Antoine, l'expulsion de ces religieux ayant laissé leur maison vide. Laurent recevait un écu par jour et 100 livres de gages par an; il avait quatre apprentis, qui touchaient chacun 10 sols par jour; les compagnons ne gagnaient pas moins de 25 à 40 sols dans chaque journée de travail. Le roi payait tous les frais et retenait pour lui les ouvrages fabriqués.

Quand les jésuites obtinrent la permission de revenir, à la fin de 1603, l'atelier de la maison professe du faubourg Saint-Antoine fut transporté dans la galerie basse du Louvre, et le chef de cet atelier, Laurent, prit pour associé Dubourg, de l'hôpital de la Trinité. En même temps, Henri IV faisait venir les plus habiles tapissiers de Flandre et les établissait, en deux ateliers différents, au marché aux Chevaux, dans les bâtiments qui restaient de l'hôtel royal des Tournelles, et au faubourg Saint-Marcel dans une maison voisine de la célèbre teinturerie des frères Gobelin, qui avait alors une réputation universelle par la teinture en écarlate.

C'était toujours Lerambert qui fournissait les modèles; lorsqu'il mourut, Henri IV fit ouvrir un concours pour son remplacement, et deux peintres furent choisis, Guyot et Dumée. Le sujet du concours était *le Pasteur fidèle*, qui fut exécuté en vingt-six pièces, de 127 aunes. La manufacture du faubourg Saint-Marcel livrait

à la même époque la fameuse tapisserie des *Amours de Gombaud et de Macé*, dont parle Molière dans *l'Avare*, et qui avait sans doute été reproduite à un grand nombre d'exemplaires. Le sieur de Fourcy, intendant et ordonnateur des bâtiments du roi, était chargé de pourvoir à tous les besoins des ouvriers flamands, et l'atelier des Tournelles fut confié à la direction particulière de Marc

Fig. 167. — Tapisserie flamande, dite *verdure*. XVIIe siècle.

de Comans et de François de la Planche, qui, moyennant promesse d'une subvention de 100.000 livres, se faisaient fort de mener à bien l'entreprise.

Ces deux habiles tapissiers étaient venus de Flandre, attirés par les privilèges qu'on leur offrait : droit exclusif pendant vingt-cinq ans de fabriquer et vendre la tapisserie façon de Flandre; exemption de la taille; pension et subvention; octroi d'apprentis par le roi; droit de maîtrise et d'ouvrir boutique sans faire le chef-

d'œuvre; exemption des droits sur les *étoffes*, c'est-à-dire sur les laines et soies employées par eux. En retour de ces avantages, ils s'engageaient à entretenir 80 métiers au moins et à vendre au prix de l'étranger.

Le roi, par un édit du 11 septembre 1601, avait défendu à tous les marchands tapissiers et autres de faire entrer dans le royaume, sous peine de confiscation, « aucunes tapisseries à personnages, bocages ou verdure (fig. 167) ». La fabrique des Tournelles néanmoins était alors en souffrance, parce que Sully, en sa qualité de surintendant des finances, se refusait à payer l'indemnité que le roi avait promise à Comans et la Planche, pour aider à leur établissement. Le roi dut écrire à son premier ministre que la somme de 100.000 livres devait être payée sans retard aux tapissiers.

La fabrique des tapisseries de Flandre, abandonnée aux Tournelles et centralisée aux Gobelins, avait été sérieusement compromise, à la mort d'Henri IV, comme la plupart des manufactures que ce grand roi créa et protégea pendant son règne. L'association de Comans et de la Planche existait toujours, et ils sollicitèrent de Louis XIII, en 1625, la confirmation de leur privilège : ils obtinrent de nouvelles lettres patentes « pour la continuation de la fabrique et manufacture des tapisseries façon de Flandre », pendant dix-huit années, en recevant du roi une subvention de 11.500 livres, outre la pension de 1.500 livres, dont chacun d'eux avait joui depuis la fondation de la manufacture. En 1629, ils firent passer leur privilège aux mains de leurs enfants, Charles de Comans et Raphaël de la Planche; ceux-ci ne restèrent pas longtemps en bonne intelligence : ils se séparèrent à l'amiable en 1633; Charles resta aux Gobelins, et Raphaël transporta sa fabrique au faubourg Saint-Germain, dans la rue qui porte encore son nom. Ces deux établissements subventionnés par le roi subsistèrent jusqu'à la fondation de la manufacture royale des meubles de la couronne.

Une troisième fabrique de tapisseries de haute lisse avait été

créée, à Paris, vers 1648, en faveur de Pierre Lefebvre, qu'on avait fait revenir d'Italie, où il dirigeait à Florence les ateliers de la manufacture établie par le grand-duc de Toscane. Le-

Fig. 168. — Charles Le Brun, d'après le portrait de N. Largillière, gravé par G. Edelinck.

febvre avait appris son métier dans les manufactures fondées par Henri IV; il fut d'abord logé dans les galeries du Louvre, mais le cardinal Mazarin lui fit concéder, ainsi qu'à son fils Jean, comme *excellents tapissiers haute-lissiers*, le droit de construire

une grande boutique et un atelier dans le jardin des Tuileries.

En 1662, Louis XIV acheva l'hôtel même des frères Gobelin, qui avaient cessé leur fabrication, et dont les descendants, abandonnant l'industrie, remplissaient divers emplois de finance et de robe. Il le fit soigneusement aménager en vue de sa destination, et y entreprit des travaux considérables qui durèrent jusqu'en 1667, date à laquelle la nouvelle fabrique reçut le titre de *manufacture royale des meubles de la Couronne*. Comme nous l'avons déjà vu dans un précédent chapitre, on y exécuta presque tous les ameublements royaux commandés par le roi : il nous reste à parler ici de l'art principal des Gobelins, car les autres ne devaient avoir qu'un temps, de celui qui a rendu son nom si fameux qu'il est presque devenu synonyme de tapisserie de prix.

La direction générale de la manufacture était confiée à Le Brun (fig. 168), chargé, en particulier, de fournir les dessins. Ce fut un heureux choix. Grâce à son autorité absolue sur tous ses collaborateurs, fait observer M. Guiffrey, « le style de cette époque se distingue par l'admirable harmonie de toutes ses parties. Chacune d'elles concourt au but commun, et depuis les grandes lignes architectoniques jusqu'aux moindres détails, le même esprit, la même volonté préside à l'exécution de l'ensemble. C'est à lui, à son influence, à son goût qu'on doit reporter l'honneur des belles tentures exécutées pendant la première partie du règne de Louis XIV. Des artistes exercés consentirent à devenir les interprètes de ses conceptions ; ainsi put être rapidement menée à bien cette tâche immense de la décoration de Versailles. »

Comme Henri IV l'avait fait pour les ouvriers de ses ateliers royaux, Louis XIV accorda de nombreux avantages à ceux des nouveaux Gobelins ; l'un d'eux s'est perpétué jusqu'à nos jours : le logement dans la manufacture et la jouissance d'un petit jardin. Ainsi que dans les premiers établissements, les chefs d'atelier étaient à leur compte, et pourvu que les commandes du roi fussent exactement remplies, ils pouvaient accepter celles des particuliers. De là,

renouvellement de la prohibition prononcée par Henri IV contre les tapisseries étrangères.

Les comptes des bâtiments, sans dire exactement à quel taux étaient payés les ouvriers, donnent pourtant quelques indications assez intéressantes. On y voit que, selon la difficulté, le prix de l'aune varie de 200 à 400 livres; la basse lisse était un peu moins rémunérée, et l'habile Jans reçut jusqu'à 450 livres l'aune pour sa collaboration à l'*Histoire du roi*, la plus belle et la plus riche suite de tapisseries qui soit sortie des Gobelins.

Les quatre ateliers renfermaient environ 250 ouvriers, et un grand nombre de peintres travaillaient à copier et à mettre en couleur les sujets dont Le Brun donnait seulement l'esquisse. Parmi ces derniers se remarque tout d'abord Van der Meulen, à qui l'on doit les modèles de l'*Histoire du roi* et *les Résidences royales* ou *les Mois*, en collaboration avec Anguier, Baudoin Yvart, Boels et Monnoyer. L'une des plus agréables tentures ouvrées aux Gobelins, *les Triomphes des dieux*, fut exécutée d'après les cartons de Noël Coypel, et Le Brun fit presque entièrement seul ceux des *Saisons*, des *Éléments*, des *Festons et Rinceaux*, des *Muses*, de l'*Histoire d'Alexandre*.

On a compté, car nous ne nommons que les plus connus, près de cinquante peintres préparant les modèles sous la direction de Le Brun. Tous ces talents, joints à ces autres artistes, Girardon, Coustou, Coysevox, Cucci, Boulle, Caffieri, firent à un moment des Gobelins une merveilleuse école d'art décoratif national, et l'on peut dire que c'est grâce à Le Brun et aux Gobelins que le goût français fit la conquête de l'Europe entière.

Rien ne fut ménagé pour entretenir la prospérité de cet établissement modèle. Pendant les trente ans de sa plus grande prospérité sous Louis XIV, les Gobelins coûtèrent une somme qu'on peut évaluer à 12 millions de notre monnaie, en y comprenant les pensions que la couronne servit aux ouvriers lorsque, pendant la guerre, on dut suspendre les travaux. L'activité de la manufac-

ture, la beauté de ses produits justifient pleinement les dépenses, qui pourraient paraître de la prodigalité, si l'on n'en connaissait l'emploi. Remarquons aussi que la plupart des tentures exécutées pour Louis XIV étaient rehaussées d'or et d'argent.

Depuis la réorganisation des ateliers jusqu'en 1697, il sortit des Gobelins environ 327 tentures originales, composées de plus de 2.500 pièces; elles représentent en général des sujets mythologiques, des allégories, des tableaux d'histoire. Parmi ces magnifiques suites, quatre sont particulièrement célèbres et demandent qu'on s'y arrête un instant : l'*Histoire d'Alexandre*, l'*Histoire du roi*, les *Maisons royales*, les *Triomphes des dieux*.

L'*Histoire d'Alexandre*, en une suite de panneaux de différentes grandeurs, selon l'importance de l'épisode, fut une des tentures les plus souvent reproduites au dix-septième et au dix-huitième siècle. : les ateliers du Nord, notamment celui de Bruxelles, en donnèrent plusieurs contrefaçons. Les principaux sujets sont la *Bataille d'Arbelles*, la *Bataille d'Issus*, *Porus devant Alexandre*, les *Reines de Perse aux pieds d'Alexandre* et l'*Entrée d'Alexandre à Babylone*.

« L'*Histoire du roi*, » lisons-nous dans l'*Histoire de la tapisserie* de M. Guiffrey, « est incontestablement le type le plus achevé de la fabrication des Gobelins. S'il fallait choisir dans chaque siècle un échantillon donnant la plus haute idée de l'art à ses différents âges, le dix-septième siècle ne pourrait rien proposer de supérieur à cette tenture (fig. 169). Les bordures, dont les gravures de Sébastien Leclerc conservent au moins le dessin, offrent une composition des plus heureuses, et une délicatesse exquise. Cette suite se composait à l'origine de douze sujets ; d'autres scènes furent ajoutées après coup aux compositions primitives. » L'exécution d'une seule exigea parfois cinq années et même davantage.

Parmi les tentures dues plus spécialement à Le Brun, la plus souvent reproduite et la plus appréciée est sans aucun doute celle qui a pour titre *les Maisons royales*, et qu'on appelle aussi *les Mois*,

parce que chaque pièce représente une des résidences royales à un mois différent de l'année. La bordure, le cadre et la disposition générale sont les mêmes pour chaque tapisserie : le fond, où se

Fig. 169. — Tapisserie des Gobelins de l'époque de Louis XIV, appartenant au musée de Madrid ; d'après une photographie de J. Laurent.

détache un château ou un palais, ressort encadré de deux colonnes ou de deux Termes, d'où pendent deux guirlandes supportant en front un écusson ; devant le château, une chasse, une chevauchée, un ballet, une scène d'opéra ; et tout à fait sur le premier plan,

le long de la balustrade d'où partent les fûts de colonnes, des oiseaux fantastiques, des attributs divers. D'une conception moins originale, *les Triomphes des dieux* furent imités d'une suite exécutée à Bruxelles, et dont les cartons avaient, croit-on, pour auteur Mantegna ; Noël Coypel, chargé de les rajeunir, en fit un des chefs-d'œuvre de l'art décoratif. Ce sont huit pièces où triomphent *Bacchus, Neptune, Minerve, Vénus, Hercule, Mercure,* la *Philosophie* et la *Foi* furent ajoutées pour compléter la tenture. Pour ne parler que d'une seule des pièces, Vénus apparaît debout sur un trône, un triton à ses pieds : des deux côtés des nymphes, des couples autour de torchères symboliques. La déesse tient sa cour sur une merveilleuse galère, dont les voiles sont des tapisseries pleines d'Amours, les cordages, mâts et guirlandes de fleurs, des colonnettes, où s'enroule la vigne ; un attelage de chevaux marins, dirigés par Neptune et montés par des naïades, conduit vers d'heureux rivages au son des conques la nef fantastique et charmante.

Henri IV visitait fréquemment les ateliers de tapisserie qu'il avait fondés : Louis XIV n'alla qu'une seule fois aux Gobelins. Ce fut un événement. « Le 15 octobre 1669, » rapporte *la Gazette de France,* « le roi vint aux Gobelins, pour voir les tapisseries qui s'y fabriquent, et particulièrement celles qui se sont faites pendant la campagne et que Sa Majesté avait ordonnées avant son départ. Le sieur Colbert lui fit remarquer de quelle sorte on avoit suivi ses pensées et les dessins qu'elle avoit résolus, et le sieur Le Brun, qui en a la conduite, avoit fait ranger les ouvrages avec tant d'industrie, qu'il ne peut rien se trouver ensemble et si riche et si bien ordonné. Le roi visita aussi les ateliers des tapisseries de haute et basse lisse et ceux des tapis façons de Perse. » Un admirable panneau fut composé en souvenir de la visite royale ; c'est une des plus belles pièces sorties des Gobelins, et, par la variété des détails de la mise en scène, la reproduction des meubles, des tentures du temps, l'une des plus curieuses (fig. 170).

La fabrique des galeries du Louvre, après avoir prospéré plu-

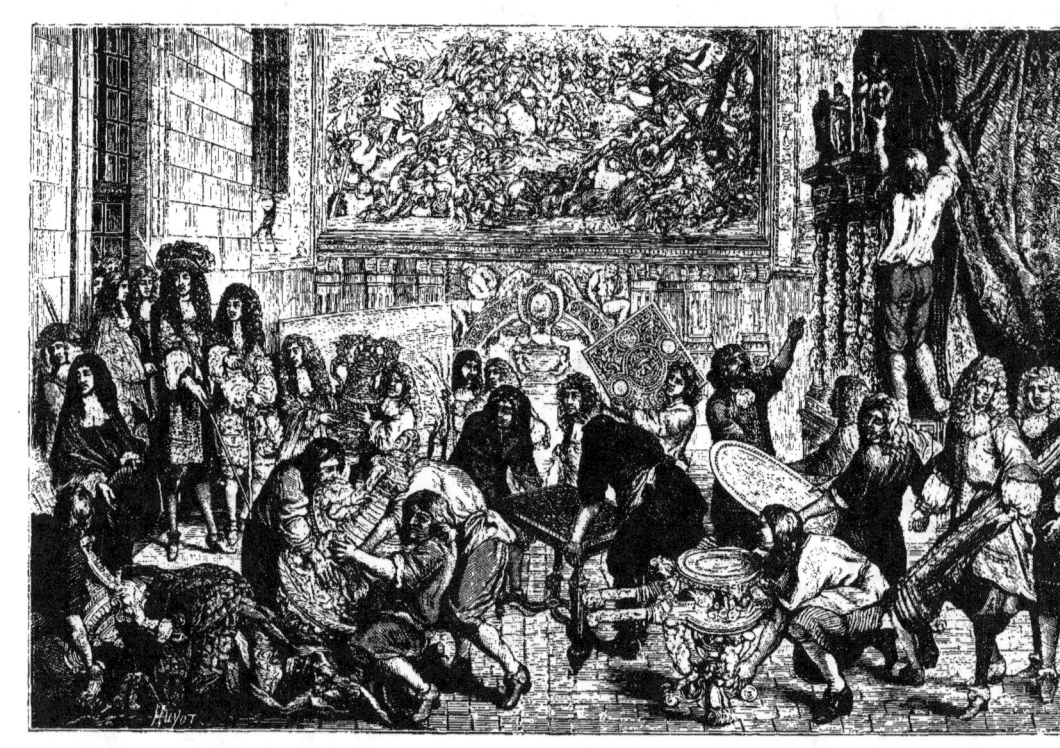

Fig. 170. — Visite de Louis XIV aux Gobelins. D'après une tapisserie dessinée par Ch. Le Brun, appartenant au Garde-Meuble. (Mobilier national

sieurs années sous la direction de Laurent et de Dubourg, avait changé de travail et abandonné tout à fait les tapisseries de haute lisse, pour les « tapis de Turquie, Quérins (du Caire) et Persiens et autres, de nouvelle invention, embellis de diverses figures d'animaux et personnages jusqu'ici inconnus », ainsi que s'exprime le privilège octroyé par Henri IV, en 1604. Les produits orientaux avaient toujours eu beaucoup de vogue à Paris, car dès le treizième siècle on imitait les tapis d'Orient sous le nom de tapis *sarrasinois*.

Jean Fortier était l'inventeur de cette nouvelle fabrication, et un maître tapissier, nommé Pierre Dupont, devenu seul directeur des ateliers de tapisserie, par suite de la mort de son associé Laurent, s'était emparé de l'invention de Fortier, qu'il prétendait avoir perfectionnée « pour les outils et la vraie méthode de faire travailler les enfants, avec facilité, aux tapis de Turquie et aux ouvrages qui se font avec l'aiguille ». Jean Fortier réclama en vain son titre et ses droits d'inventeur, et son rival continua de fabriquer des tapis de Turquie en or et soie pour les ameublements du roi. La plupart des tapisseries orientales sont veloutées, c'est-à-dire que les laines sont nouées en dessus et coupées les unes à ras du tissu, les autres à quelque distance, selon le tracé du dessin. C'est cette disposition qu'imitait Pierre Dupont, avec le plus grand talent, surtout si l'on en croit le livre singulier qu'il a écrit pour célébrer son art, la *Stromatourgie*. Il s'était associé, pour cette entreprise, à un tapissier nommé Simon Lourdet. Louis XIII leur accorda, en 1627, un privilège de dix-huit ans, « pour la fabrication de toute sorte de tapis et autres ameublements et ouvrages du Levant, en or, argent, soie et laine ». Leur manufacture fut établie dans l'hôpital de la Savonnerie, créé en 1515 par la régente Marie de Médicis, et les cent enfants pauvres, logés et entretenus dans cet hôpital, devinrent les ouvriers de Dupont et de Lourdet.

Les jeunes élèves de Dupont acquéraient le droit de maîtrise, après avoir travaillé six ans à la Savonnerie ; mais les gouverneurs

et administrateurs des hôpitaux de Paris voulurent s'emparer de la direction de cette manufacture, où ils plaçaient des enfants en bas âge, inutiles aux travaux de fabrication. Dupont, qui dirigeait aussi l'atelier de tapisserie des galeries du Louvre, céda la Savonnerie à son associé Lourdet, qui eut l'énergie de résister. La maison de la Savonnerie continua donc de fournir, non seulement au roi, mais encore aux particuliers et au commerce, tous les genres de tapisserie convenables à l'ameublement, tapis de pied, tapis de table, couvertes de lits et de sièges. On cite, entre autres ouvrages remarquables exécutés vers ce temps, le tapis de la grande galerie du Louvre, en 92 pièces, décorées de trophées, d'armoiries, d'animaux et de figures allégoriques. La Savonnerie, sur l'histoire de laquelle on a peu de documents, continua sa fabrication spéciale jusqu'en 1825. A cette époque, les métiers à tapisserie veloutée furent transportés aux Gobelins, à la place des métiers de basse lisse que l'on centralisa à Beauvais.

On faisait encore usage, à la même époque, des tapisseries peintes, qui avaient eu tant de vogue au quinzième siècle, sous le nom de *toiles peintes* : c'étaient de véritables peintures en couleurs inaltérables, à l'huile, sur reps de coton; elles simulaient de loin la tapisserie et servaient de tenture dans les appartements. Il en est resté quelques-unes, entre autres celle qui parut à l'exposition des arts décoratifs : peinte aux Gobelins sous Louis XIV, elle représente le grand Condé à la tête de son armée. Ce genre d'industrie prospéra à Marseille jusqu'à la fin du dix-huitième siècle.

Quant à la tapisserie sur canevas, à gros point et à petit point, les femmes de la bourgeoisie ne s'effrayaient pas d'entreprendre des ouvrages considérables en ce genre et d'exécuter ainsi à l'aiguille, pendant les longues soirées d'hiver, des portières et des tapis de table, où l'éclat des couleurs et la perfection du travail rivalisaient avec les tapisseries faites au métier. Le plus ancien spécimen de ces ouvrages de patience est, comme on sait, la fameuse tapisserie de Bayeux, exécutée à la main et non sur un métier.

Le nom de *tapisserie de cuir doré*, se donnait à des tentures de cuir peint en couleurs à reflet d'or, qu'on n'employait plus à la fin du siècle, que pour parer des chambres de maisons de plaisance (fig. 171). Ces cuirs dorés, on les exportait d'Espagne, de Hollande, d'Allemagne et de Flandre; ceux d'Espagne étaient les plus estimés. Les plus riches, gaufrés et estampés, représentaient des fleurs, des oiseaux, des arabesques. Henri IV avait cherché à encourager cette industrie en établissant des manufactures à Paris, dans les faubourgs Saint-Jacques et Saint-Denis. Le charmant hôtel que le poète des Yveteaux s'était fait construire, dans la rue des Marais Saint-Germain, étalait partout des tapisseries en cuir doré.

Enfin, notons une plus modeste imitation de la tapisserie, le papier peint, qu'on commença de fabriquer en France, à l'imitation d'Angleterre, dès le règne de François Ier. Ce genre fut temps un art avec Jean Papillon, Jacques Chauveau, Jean-long Gabriel Huquier.

Vers la fin du dix-septième siècle, on avait diminué de moitié le nombre des tapissiers qui travaillaient dans les différents ateliers des Gobelins, mais il paraît que les divers genres de tapisserie n'avaient pas eu à souffrir de cette diminution dans la main-d'œuvre. L'influence de Mignard, qui était à la fois directeur de l'Académie de peinture et de la manufacture royale des Gobelins, depuis la mort de Le Brun, fut à peu près nulle. Les mêmes travaux continuèrent avec moins d'activité; puis, sans rien imaginer de nouveau, on recopia les vieux modèles. A peine si, de cette époque, on pourrait citer quelques suites intéressantes. Avec Mansart, qui succéda à Mignard, on voit les Gobelins sortir quelque peu de leur léthargie : c'est le moment où sont exécutés, sur les dessins de Claude Audran, *les Saisons grotesques* et *les Bois grotesques*, modèles charmants qui tranchent avec la sévérité des sujets donnés par Le Brun ou sous son inspiration.

C'est le dix-huitième siècle qui commence.

A partir de Mansart, au directeur de la manufacture est adjoint

un directeur artistique, et nous voyons successivement occuper ces fonctions Antoine Coypel, son fils Charles-Antoine, Oudry, Boucher, Amédée van Loo, et le chevalier Pierre; mais un grand nombre

Fig. 171. — Panneau en cuir orné et doré, style Louis XIII. xvii^e siècle.
(Musée de Cluny.)

d'autres peintres fournirent des cartons aux Gobelins, comme Parrocel, de Troy, Desportes, Carle van Loo, Hallé, Restout.

En 1711, on entreprend *l'Ancien Testament,* d'après Coypel, puis *le Nouveau Testament,* sur les cartons de Jean Jouvenet et de Restout, et nous citons ces deux suites pour faire remarquer

qu'elles inaugurent une disposition nouvelle : la bordure est remplacée par une imitation de cadre doré qui donne davantage à la tapisserie l'apparence d'un tableau.

C'est en 1723 qu'on mit sur le métier l'*Histoire de don Quichotte*, par Charles Coypel. « Cette suite, fameuse à juste titre », lisons-nous dans l'*Histoire de la Tapisserie*, « nous montre une des plus charmantes inventions imaginées par le dix-huitième siècle; les époques antérieures n'offrent rien d'analogue. » Son succès, comme le fait remarquer M. Darcel, « est dû autant aux alentours qu'on lui donne qu'aux sujets eux-mêmes, qui étant de faibles dimensions, ne forment presque qu'un accessoire au milieu des ornements qui les accompagnent ». Elle se compose de 23 pièces, qui toutes sont autant de chefs-d'œuvre : il semble que cela soit, comme fini et comme élégance, le dernier mot de la tapisserie. La large bande d'accessoires, d'attributs et d'emblèmes, qui encadre le sujet, ne contribue pas peu à augmenter le charme de ces véritables tableaux, en leur donnant une profondeur et un fuyant inimitables.

Des tapisseries plus originales encore sont *les Chasses de Louis XV*, d'après Oudry, le grand peintre d'animaux, et fort intéressante encore la grande suite de Coypel connue sous le nom des *Opéras*, composée de sujets tels que *Renaud et Armide*, et *l'Arrivée de Roger dans l'île d'Alcine*. Notons, sans nous arrêter aux détails, l'*Histoire d'Esther* et l'*Histoire de Jason*, de de Troy. Les tableaux, modèles de cette dernière suite, furent envoyés de Rome par l'artiste au salon de 1748; comme ils arrivèrent en retard, la fermeture fut retardée de quelques jours pour permettre au public de les admirer.

Successivement, on voit sortir des Gobelins *le Triomphe de Mardochée*, de Restout; *les Forges de Vulcain*, de Boucher; *l'Arrivée de Cléopâtre à Tarse*, de Natoire; *l'Enlèvement d'Europe*, de Pierre; une *Proserpine*, de Vien; *les Génies* de Hallé; des portraits de Latour, de Van Loo, de Nattier. Sous Louis XVI, on

trouve deux des plus gracieuses suites créées aux Gobelins, *les Amours des dieux* et *les Métamorphoses*, de Boucher; puis les imaginations s'épuisent, et l'on reprend pour la neuvième fois l'*Histoire d'Esther*, et pour la septième, l'*Histoire de Jason*.

Outre l'absence de la bordure, si variée au temps de Le Brun, la tapisserie du dix-huitième siècle diffère encore de son aînée par divers procédés matériels. D'abord, ce fut l'art, plutôt que la science, qui dirigeait les manufactures de la Couronne. La fabrication, perfectionnée par une longue expérience traditionnelle, était arrivée à des résultats extraordinaires de tissage et de coloris; mais les artistes du premier ordre qui dirigeaient cette fabrication se préoccupaient moins des moyens matériels et mécaniques de l'exécution que de l'effet général de l'œuvre. La teinture des laines ne s'était pas améliorée depuis deux siècles, et l'on se servait toujours, par routine, des procédés en usage sous François Ier et sous Henri IV. Les tapissiers travaillaient, non plus d'après les cartons coloriés à l'état d'ébauche, mais d'après de véritables tableaux peints à l'huile, d'après les originaux des maîtres: ils conservaient pourtant la liberté d'interprétation, et ils employaient, pour reproduire les effets de la peinture, un système de hachures qui leur permettait d'accuser les ombres et de bien rendre les dégradations de lumière; ils ne songaient pas encore à faire un trompe-l'œil, et à imiter tellement la peinture, que la tapisserie devînt une sorte de tableau.

Oudry, directeur de la manufacture de Beauvais et en même temps inspecteur aux Gobelins (1737), avait fait faire, comme spécimen du genre, une tenture d'*Esther*, d'après un tableau de de Troy, et cette tapisserie, qui tranchait avec toutes les tapisseries faites dans l'ancien système, avait eu un très grand succès de curiosité et de surprise. Les tapissiers des Gobelins se révoltèrent contre la prétention qu'Oudry manifestait de modifier, suivant des errements nouveaux, tous les procédés de la fabrication. Cette lutte entre les peintres et les tapissiers dura jusqu'à la mort

d'Oudry, qui fut remplacé par François Boucher, comme inspecteur des Gobelins (1755). Oudry n'avait pas cessé de se plaindre « que le malheureux terme de *coloris de tapisserie*, accordé à une exécution sauvage, à un papillotage importun de couleurs âcres et discordantes, fût substitué à la belle intelligence et à l'harmonie qui font le charme des tapisseries; il avait voulu astreindre les tapissiers à donner à leurs ouvrages tout l'esprit et toute l'intelligence des tableaux, en quoi réside seul le secret de faire des tapisseries de première beauté ». Les chefs d'atelier répondaient : « Bien peindre et bien exécuter des tapisseries sont deux choses différentes. »

Boucher n'eut garde de donner suite aux tracasseries de son prédécesseur, et il laissa les tapissiers exécuter leurs travaux comme ils l'entendaient; ceux-ci, malheureusement, allèrent au-devant des désirs de Boucher, en s'efforçant de rendre le caractère de sa peinture par des nuances indécises ou fugitives, qu'il fallut créer. Il en résulta que beaucoup de ces tapisseries, qui avaient pu ressembler aux tableaux du maître, s'effacèrent sous l'influence de l'air et du soleil et perdirent une partie de leur harmonie.

On se plaignait alors de la mauvaise qualité des soies et des laines teintes pour tapisserie, aux Gobelins. Soufflot était directeur de cette manufacture royale : de concert avec l'entrepreneur Neilson, il fit fabriquer, par le célèbre Vaucanson, de nouveaux métiers plus commodes et plus pratiques que les anciens; en outre, il fit transformer toute la teinture par le chimiste Quemiset, aidé et conseillé par le savant Macquer, de l'Académie des sciences. Quemiset put établir ainsi un registre contenant les échantillons et les procédés de plus de mille corps de nuances, chaque corps étant composé de douze couleurs dégradées du clair au brun. On arrivait de la sorte à réaliser les vœux d'Oudry, et à transformer les tapisseries en tableaux. Cette transformation, peut-être regrettable, eut pour résultat, quand les portraits du roi en tapisserie furent exposés aux salons de 1763 et de 1769, de laisser une

foule de spectateurs convaincus qu'ils voyaient un morceau de peinture. Quemiset et Neilson se ruinèrent dans ces essais de per-

Fig. 172. — *Le Jeu de la balançoire*, d'après Boucher. Tapisserie du Garde-Meuble.

fectionnement, et le premier, en quittant les Gobelins, emporta le secret de la plupart de ses procédés de teinture.

Quoi qu'il en soit, « quand on envisage d'ensemble l'œuvre considérable de la manufacture des Gobelins pendant le règne de Louis XV, » conclut M. Guiffrey, on ne saurait lui refuser un grand charme et des qualités exquises. Assurément, les grandes conceptions italiennes du seizième siècle, les solennelles compositions de Le Brun pour Versailles ont plus de style, plus de caractère que les coquettes et gracieuses inventions mythologiques de Boucher et de son école. Mais comme les scènes imaginées par ces décorateurs habiles sont bien en rapport avec les appartements auxquels ils sont destinés, avec la société du temps! le style de ce siècle, on le reconnaît maintenant, est un des plus originaux qui aient jamais existé, et il faut convenir que dans ce milieu harmonieux, inventé de toutes pièces par le goût français, la tapisserie contemporaine tient admirablement sa place. »

Deux ans après la fondation de la manufacture des Gobelins, Colbert avait créé une autre manufacture royale, à Beauvais, dans laquelle on ne travaillait que sur des métiers à basse lisse et qui devint le centre de la fabrication des pentes, des cantonnières, des sièges et de la plus belle tapisserie d'ameublement.

Organisé en 1664, cet atelier languit durant de longues années, cherchant sa voie. Au dix-huitième siècle, Beauvais est la gloire de l'ameublement français, et, sous la direction d'Oudry, ses métiers tissent des merveilles : les roses, les marguerites, les jasmins s'épanouissent en bordures autour des *Comédies de Molière*, des *Fables de la Fontaine*, cette suite d'Oudry si souvent gravée et si populaire. Casanova fournit à son collègue de l'Académie de peinture *les Fêtes russes*, et Dumont, *les Délassements chinois*. Après Oudry, l'on abandonna peu à peu les grandes tentures à personnages pour les pastorales et les bergeries, et l'on commença à livrer au commerce de petits meubles, écrans, chaises, fauteuils et canapés. La collaboration de Boucher fut plus active à Beauvais qu'aux Gobelins : sa *Noble pastorale* est exécutée vers 1760, et successivement il fournit *la Cueillette des cerises*, *l'Offrande à*

l'Amour, le Jeu de la balançoire (fig. 172), sujets galants et si ténus que le cadre de verdure et de fleurs, les mille riens mythologiques semés par la fantaisie de l'artiste, en font tout le mérite.

Comme Beauvais, la fabrique d'Aubusson, anciennement fondée, eut ses beaux jours au dix-huitième siècle, lorsque de nouvelles lettres patentes lui eurent, en 1733, confirmé ses privilèges. Longtemps les produits d'Aubusson et de Felletin, sa voisine, avaient été complètement oubliés, et, malgré de nombreuses recherches, il est encore difficile de se faire une opinion sur leur valeur. Il est cependant certain qu'à plusieurs reprises Aubusson ne craignit pas de se mesurer avec les Gobelins; c'est ainsi qu'y furent exécutés les grands modèles exposés par Lagrenée au salon de 1756, *Vénus aux forges de Lemnos, l'Aurore enlevant Céphale* et *le Jugement de Pâris*.

La tapisserie de haute lisse, qui était une des gloires industrielles de la France et qui devait tant de splendeur à la protection de Louis XIV, inspiré par Colbert et par Le Brun, fut du moins préservée, dans le naufrage de la vieille société, en 1789. La manufacture des Gobelins, celle de Beauvais, et même celle de la Savonnerie, qui n'était plus alors qu'une ombre de ce qu'elle avait été, furent adoptées par le nouveau régime et placées sous la sauvegarde de la science.

Fig. 173. — Bannière des tapissiers de Lyon.

LES ÉTOFFES ET LES TISSUS

Les soieries. — La laine et le drap. — Les toiles de lin et de chanvre ; les toiles peintes et Oberkampf. — La broderie et les fleurs artificielles. — Les falbalas. — Les fourrures. — La dentelle.

Outre les manufactures de soieries, que le roi Henri IV avait à cœur de multiplier dans ses États ainsi que la production de la soie, une des ses préoccupations fut de faire fabriquer en France les étoffes d'or et d'argent, qu'on tirait de Venise, et qui coûtaient par an deux ou trois millions, que la mode faisait ainsi sortir du royaume. Henri IV fit venir d'Italie des ouvriers, qu'il logea à la Maque, rue de la Tixeranderie. Le chef de cette fabrique était un Milanais, nommé Turato, qui apprenait aux ouvriers français à filer l'or façon de Milan. Ces ouvriers n'eurent bientôt plus rien à demander aux Italiens, qui se refusaient à révéler le secret de leur fabrication.

Le 2 août 1603, Henri IV rendait un édit pour l'établissement à Paris d'une manufacture de draps et toiles d'or et d'argent, de draps et étoffes de soie, créée et dirigée par des Français. Le roi accordait aux entrepreneurs Saintot, Collebert, Lemaigne, Camus et Parfait, un don de 180.000 livres payables en huit années. Ils devaient être anoblis, après ces huit ans d'exercice. Ils avaient seuls le privilège de fabriquer et de vendre, dans tout le royaume, leurs draps et étoffes d'or et d'argent. Ces étoffes, à la fin du siècle, se fabriquaient avec de l'or fin, pour les costumes de cour ; avec du faux or, pour les costumes de théâtre.

Sous l'administration de Colbert, les laines, les soieries, les

teintures, les broderies, les étoffes d'or et d'argent avaient acquis un degré de perfection qui les fit rechercher des classes riches et aristocratiques. Malgré l'indifférence qu'après la mort de l'éminent ministre, l'État témoigna au progrès des manufactures, celles qui alimentaient l'industrie de luxe furent toujours les plus actives et les plus florissantes ; car, pour employer l'ingénieuse expression de l'abbé Raynal, « la mobilité naturelle du caractère français, sa frivolité même, a valu des trésors à l'État, par l'heureuse contagion de ses modes ».

La fabrique de Lyon, qui comprenait tous les genres d'étoffes de soie et spécialement les plus riches, n'avait pas de rivale en France ni en Europe (fig. 174). Protégée depuis la fin du quinzième siècle par tous les rois, qui lui avaient accordé des privilèges renouvelés et augmentés sous chaque règne, elle devait prendre une immense extension, quand les lois somptuaires eurent cessé de faire obstacle à l'industrie de luxe. Ces lois somptuaires n'étaient jamais rigoureusement observées et tombaient bientôt en désuétude, de telle sorte qu'il fallait sans cesse les remettre en vigueur : elles visaient surtout la bourgeoisie opulente, qui cherchait à marcher de pair avec l'aristocratie et la noblesse, en se meublant, en s'habillant, en s'efforçant de *paraître,* comme elles.

C'était là un abus que les lois somptuaires avaient essayé vainement de réprimer. Les dernières, édictées par Louis XIV, avaient eu pour objet d'empêcher la dilapidation des matières d'or et d'argent. Les étoffes d'or et d'argent, de la fabrique de Lyon, absorbaient une énorme quantité de métal, et quoique l'usage de ces étoffes fût alors très répandu, non seulement à la cour, mais encore parmi toutes sortes de gens qui pouvaient les payer, la plus grande partie s'en allait hors de France par l'exportation : ce à quoi les édits somptuaires n'apportaient aucun empêchement, puisqu'ils ne réglementaient la fabrication que pour l'orfèvrerie. La fabrication de Lyon, malgré toutes ces ordonnances restrictives ou prohibitives, pouvait produire autant d'étoffes d'or

et d'argent que le commerce lui en demandait, et la législation somptuaire, qui ordonnait des visites continuelles chez les orfèvres, pour vérifier la nature et le poids des objets fabriqués, n'avait rien à voir dans les manufactures d'étoffes.

Le dernier édit de Louis XIV contre le luxe (29 mars 1700) renouvelait et amplifiait tous les édits précédents, en fixant la jurisprudence y relative avec une minutie presque vexatoire, puisqu'il défendait de mettre sur les tables, bureaux, armoires, consoles ou autres meubles, des figures et ornements et bronze doré; mais cet édit était beaucoup moins sévère que tous les autres à l'égard des femmes, qui portaient de la soie, du brocart, du velours, du taffetas ou du satin. Il était seulement défendu aux femmes et aux filles non mariées des greffiers, notaires, procureurs, commissaires, marchands et artisans, de porter aucunes pierreries, de quelque nature que ce pût être, à la réserve de quelques bagues, ni aucune étoffe, galons, franges, broderies d'or et d'argent. Tel fut le suprême effort de la jurisprudence somptuaire, qui, pendant plus de six siècles, avait régi ou plutôt tyrannisé le costume des hommes et des femmes.

Au reste, cette ordonnance fut en majeure partie révoquée par la déclaration du 25 février 1702, laquelle permit aux femmes et filles de notaires, procureurs, greffiers, marchands, de porter des ornements au-dessous de 2.000 livres. On ne prit plus garde désormais à ces règlements surannés, qui avaient causé tant de préjudice à l'industrie et au commerce de luxe. Le marquis de Mirabeau remarquait, en 1755, dans son livre de *l'Ami des hommes*, que la femme d'un simple marchand « porte couleurs, rubans, dentelles et diamants, au lieu du noir tout uni, qu'elle ne mettoit encore qu'aux bons jours ».

Les commandes faites à Lyon par l'administration des Menus plaisirs, commandes qui se renouvelaient sans cesse et qui s'élevaient à des sommes considérables, avaient été, à toutes les époques, une puissante et féconde impulsion pour les manufactures

de soie lyonnaises. C'était toujours à ces manufactures qu'on s'adressait pour tout ce qui composait, dans les défenses des Menus, les *affaires de la chambre du roi*. Ces *affaires* comprenaient les linges et les dentelles, les toilettes, robes de chambre et meubles

Fig. 174. — Soierie de la fin du xvııe siècle.

de la chambre et de la garde-robe, etc. Néanmoins, une partie de ces dépenses était supportée par la manufacture des meubles de la couronne, qui pouvait fournir la plupart des objets réclamés pour l'usage du roi et de la famille royale.

Cette manufacture, établie aux Gobelins par un édit de 1667, n'avait pas cessé de fonctionner depuis, sous la surveillance du surintendant des bâtiments et du directeur particulier de l'établis-

sement, qui devaient la tenir « remplie, suivant les termes de l'édit de fondation, de bons peintres, maîtres tapissiers de haute lisse, orfèvres, fondeurs, graveurs, lapidaires, menuisiers en ébène et en bois, teinturiers et autres bons ouvriers en toutes sortes d'arts et de métiers ». On manque de renseignements précis sur l'organisation du travail dans cet immense établissement, où la fabrication des tapisseries de haute lisse n'occupait que deux ou trois ateliers. Plusieurs ateliers étaient consacrés à la teinture des soies, au tissage des étoffes brochées d'or et d'argent, à la broderie au métier, à la fabrique des draps de soie, des dentelles en fil de métal et des velours de grand luxe.

L'école des Gobelins formait d'excellents dessinateurs, que le gouvernement envoyait quelquefois dans les fabriques privilégiées, à Lyon, à Tours, à Orléans, à Lille, à Alençon, etc., pour y exercer une influence utile sur la fabrication. Malheureusement, à l'époque de la révocation de l'édit de Nantes (1685), quelques-uns de ces dessinateurs et beaucoup de bons ouvriers étaient sortis de France, pour aller s'établir dans les pays étrangers, où ils avaient importé nos industries de luxe avec leurs méthodes et procédés. Les ouvriers en soie surtout, venus, de la manufacture des Gobelins et des fabriques de Lyon, en Angleterre, avaient peuplé le quartier de Spitalfields, de Londres, où ils montèrent plus de métiers qu'il n'y en avait alors à Lyon; mais ils ne tardèrent pas à perdre le sentiment du goût. Le goût, au contraire, en dépit des exigences de la mode, persista, en France, dans la fabrication des étoffes et tissus, laquelle ne fit que s'accroître et se perfectionner jusqu'à la révolution de 1789.

Au dix-huitième siècle, sous le règne de Louis XV (fig. 175), le gouvernement accorda quelquefois des subventions, assez modiques, aux manufactures; mais, sous le règne de Louis XVI, il trouvait plus profitable d'encourager l'industrie des soies et de multiplier aussi la fabrication, en accordant le titre de *manufacture royale* aux chefs de fabrique qui en faisaient la demande; il

joignait presque toujours à ce titre une subvention plus ou moins importante. C'était une tentative de renouvellement du système de Colbert, système qui avait si bien réussi sous Louis XIV. En 1767, la manufacture du Puy en Velay obtenait du roi un subside qui

Fig. 175. — Dessin de soierie, style Louis XV.

devait servir à la reconstruction et à l'augmentation des bâtiments; en 1776, la manufacture de Lille, dirigée par Cuvelier et Brame, obtenait, par les lettres patentes, une indemnité de 50 livres par chaque métier battant, pour les étoffes de soie. En 1775, la fabrique de Toulouse était autorisée à prendre le titre de manufacture royale; dans la même année, par arrêt du conseil, la fabrique de

Fontainebleau se constituait de même, sous la direction de Gilles-François Salmon, qui avait reçu des encouragements du roi.

On ne voit pas que les fabriques de soie, qui étaient si nombreuses à Lyon, aient jamais revendiqué le titre de manufacture royale, car ces fabriques, qui existaient la plupart depuis Charles VIII, se considéraient comme placées directement sous la protection des rois, auxquels elles devaient tant de privilèges, et qui n'avaient jamais manqué de leur venir en aide dans les moments de gêne ou de pénurie commerciale. Cette protection royale se manifestait sans cesse par des arrêts du conseil relatifs à l'industrie des soies ouvrées.

Les anciens règlements de la fabrique de Lyon étaient toujours en vigueur depuis deux siècles; ils avaient été rédigés dans un excellent esprit de justice et de prévoyance. On avait cherché à donner aux ouvriers et aux fabricants tous les avantages qui pouvaient les empêcher de quitter la ville où prospérait leur industrie; la concurrence étrangère cherchait sans cesse à débaucher les meilleurs ouvriers, et n'y parvenait pas aisément, car les limitations de l'industrie, en réprimant les écarts de la cupidité, n'avaient pas en réalité d'autre objet que d'assurer les ressources de cette industrie à un plus grand nombre d'individus. Les soieries, au dix-huitième siècle, employaient, à Lyon, 18.000 métiers, tant pour l'uni que pour le façonné, et ces métiers consommaient annuellement 10 à 12.000 quintaux de soie brute. Il y avait plus de soixante professions diverses appropriées spécialement à la fabrication, et plusieurs d'entre elles n'occupaient que deux ou trois ouvriers, qui excellaient dans leur partie, mais qui n'avaient pas toujours assez de travail pour en vivre avantageusement. Les dessinateurs d'étoffes façonnés n'étaient pas aussi nombreux qu'on pourrait le supposer, car ils n'avaient des travaux largement rétribués qu'en raison de leur extrême habileté. Dans les grandes fabriques, le dessinateur se trouvait, en quelque sorte, enchaîné par son engagement, qui faisait de lui une espèce de prisonnier d'État. Les

voleurs et les copistes ou contrefacteurs étaient sévèrement recherchés et punis. On tenait la main, avec rigueur, aux usages de fabrique, qui assuraient la perfection du travail. L'habitude du prêt sur simple promesse, pour un ou deux mois, s'était si bien établie dans l'industrie lyonnaise, que tout marchand solvable

Fig. 176. — Dessin de soierie de Lyon, style Louis XVI.

pouvait toujours se procurer à bas intérêt l'argent dont il avait besoin pour son commerce.

Toutefois, ce commerce avait éprouvé, à plusieurs reprises, des vicissitudes et des embarras dans le cours du siècle, bien que le velours, le satin, le damas et le taffetas fussent employés presque exclusivement pour l'habillement des deux sexes dans les classes élevées. Plus d'une fois, le travail s'arrêta ou se ralentit, par suite de causes diverses. Les années 1749, 1754, 1778 et 1789

furent particulièrement désastreuses pour la fabrique de Lyon. Les ouvriers manquant de travail, les métiers ne battant plus, le consulat fit faire des distributions de pain aux familles nécessiteuses, et la ville eut à supporter une perte de plusieurs millions.

En 1779, Louis XVI envoya de fortes commandes, payées d'avance sur sa cassette, pour donner aide et secours aux ouvriers sans travail. On lui apprit alors que le commerce de la soie tendait inévitablement à diminuer dans le royaume : il essaya de favoriser une reprise de l'industrie lyonnaise, en faisant taire ses propres antipathies contre le luxe (fig. 176 à 178), et en exigeant que personne à la cour ne se présentât devant lui sans être vêtu d'habits de soie brodés d'or et d'argent. Cette généreuse initiative n'eut pas les conséquences que le roi en espérait, car la mode se prononçait en faveur des étoffes de fantaisie mélangées de soie et de laine, et l'on ne voulait plus de broderies d'or et d'argent, que remplaçaient les broderies de soie plate nuancée.

En 1787, le prix des soies s'éleva tout à coup au-dessus du cours et la main-d'œuvre diminua en proportion. Plus de 10.000 métiers cessèrent de battre; le prix de la façon fut réduit de 18 sous à 10; les ateliers se fermèrent, et 50.000 ouvriers étaient sans ouvrage et sans pain. De tous côtés, en France, on ouvrit des souscriptions qui ne produisirent pas moins de 300.000 livres, et qui soulagèrent à peine la misère de la population lyonnaise. En 1789, on put croire que la fabrique de Lyon était perdue pour toujours, car, à tous les degrés de l'échelle sociale, hommes et femmes cessèrent de porter de la soie, pour ne s'habiller que de laine et de coton.

Tous les progrès acquis depuis quatre-vingts ans pour la fabrication du luxe étaient comme non avenus. En 1717, Jurine, maître passementier de Lyon, avait inventé un très bon métier pour tisser les étoffes de soie; en 1728, Falcon avait suppléé, par une mécanique, au travail pénible des tireuses de cartes. Vers 1743, le célèbre Vaucanson avait fait construire, près d'Au-

benas, de nouveaux moulins à organsiner, c'est-à-dire pour réunir et tordre mécaniquement les fils de soie grège; en 1742, un autre inventeur avait fait un métier vraiment merveilleux, qui permettait de fabriquer une robe d'étoffe d'or sans aucune couture (*Journal* de Barbier); mais, en 1789, les draps d'or et d'argent,

Fig. 177. — Étoffe de soie. (Fin du xviii^e siècle.)

frisés, brochés, lamés, les velours à fond d'or et d'argent, tous les filés d'or, galons et passementeries de métal, n'étaient plus d'aucun usage en France, et leur exportation dans le Levant semblait tout à fait abandonnée.

On fabriquait encore, mais en quantité moindre, des gros de Naples et de Tours, des pou-de-soie, des tabis à fleurs, des taffetas façonnés, des brocatelles et des satins *plains* ou unis, figu-

rés, rayés, et principalement des satinades, qui ne pouvaient soutenir la comparaison avec les satins de Bruges et de la Chine. C'en était fait de la fabrique de Lyon, qui n'avait plus à travailler pour la cour, pour l'Église, pour la noblesse et pour la finance; elle dut changer le genre de ses ouvrages, faire des velours de coton, des camelots, et beaucoup d'étoffes communes, moitié laine et soie ou soie et coton, qui n'étaient pas d'un aspect désagréable et qui gardaient quelque faux air des anciennes étoffes de soie; mais on peut dire que le premier effet de la Révolution s'était fait sentir dans le commerce de Lyon, où la misère allait succéder, pendant plus de quinze ans, à la prospérité la mieux établie par l'industrie locale.

Toutes les manufactures de soieries, qui avaient prospéré aussi longtemps que celles de Lyon, subirent la même décadence, et la plupart se fermèrent en 1789 et 1790, sans tenter de changer leur mode de fabrication.

La fabrique de Tours, qu'on regardait comme la seconde de France et qui était peut-être la plus ancienne, comptait presque autant de métiers que la fabrique de Lyon. Les étoffes de soie qu'on y fabriquait étaient aussi belles et aussi bonnes que les soieries d'Italie. La fabrique d'Orléans, qui ne remontait pas au delà du seizième siècle, produisit de très beaux draps de soie et de magnifiques toiles d'or et d'argent. La fabrique de Paris fournissait tout le royaume de velours à fond d'or et d'argent, pour les tentures et les meubles. Cette riche fabrication profitait encore des procédés ingénieux que Chartier, dans sa manufacture de Saint-Maur des Fossés, avait mis en œuvre pour faire le velours des ameublements de Versailles, sous Louis XIV. On fabriquait aussi, à Paris comme à Lyon, des velours ciselés, pour lesquels chaque métier déroulait à la fois 3.200 *roquetins* ou bobines de soie.

Le velours avait toujours coûté fort cher, et l'on prétend que M. de Caumartin, conseiller d'État, mort en 1720, fut le premier

homme de robe qui porta un habit de velours. Depuis 1760, le velours de coton, inventé en Angleterre douze ans auparavant, était fabriqué en France et approprié à divers usages. Il y eut

Fig. 178. — Étoffe de soie. (Fin du xviiie siècle.)

alors, en Normandie plusieurs manufactures de velours de coton de toutes couleurs. En 1771, Jacquin établit à Versailles une fabrique de velours croisé, bien différent de celui qui se fabriquait à Gênes et à Utrecht. Mais ces velours en coton étant reconnus

inférieurs à ceux d'Angleterre, de Hollande et d'Italie, il n'en restait plus que quatre fabriques dans tout le royaume en 1780.

La mécanique avait si bien perfectionné les moyens de fabrication pour les étoffes de soie, ainsi que pour toutes les étoffes (fig. 179), qu'on s'imaginait déjà que le métier automatique, créé par Vaucanson, pourrait suppléer absolument au travail manuel. N'avait-on pas vu, en 1745, dans l'hôtel de Longueville, à Paris, un métier en soie, imaginé par Vaucanson, pour fabriquer du taffetas, et dont les opérations étaient si simples qu'un Savoyard, en tournant la manivelle, tissait instantanément une pièce d'étoffe façonnée? On croyait déjà qu'il ne fallait plus que modifier les règlements auxquels était astreinte la fabrication des étoffes, règlements minutieux, dont l'exécution était confiée aux inspecteurs des manufactures, chargés de vérifier si les étoffes étaient fabriquées suivant les ordonnances et d'y apposer en conséquence le plomb de garantie.

Les manufactures de drap avaient profité aussi de toutes les améliorations que la science offrait à l'industrie; elles pouvaient rivaliser avec celles de Hollande et d'Angleterre, qui eurent si longtemps le privilège de fournir de draps fins la France et l'Europe entière.

C'est Colbert qui affranchit notre pays du tribut qu'il payait encore à l'étranger. Il fit venir, dans cette intention, de Middelbourg, où il dirigeait une fabrique importante, Josse van Robais, alors âgé d'environ trente-cinq ans. Celui-ci arriva, au mois d'octobre 1665, à Abbeville, avec cinquante ouvriers hollandais, et y établit des ateliers pour la confection des draps fins. Le roi lui avança des sommes considérables, et défendit d'imiter ses produits, à peine d'une grosse amende. Van Robais reçut, ainsi que ses ouvriers, des lettres de naturalisation et le droit de professer son culte. Aux approches de la révocation de l'édit de Nantes, il se vit, lui et les siens, harcelé par le zèle des convertisseurs. Mais on ne put vaincre la résistance de l'énergique protestant,

et, de crainte de le voir quitter la France, le gouvernement, par une exception presque unique, lui accorda, ainsi qu'à ses descendants, le privilège de faire baptiser ses enfants par le chapelain de l'ambassade de Hollande.

Van Robais mourut en 1685. La manufacture qu'il avait fondée prit un développement considérable et occupa bientôt 100 métiers

Fig. 179. — Dévidoir; Rouet à filer au pied et à la main; Tournette pour mettre le fil en pelote. (Types des *Outils à la main servant à faire le fil avec le chanvre, le coton, la soie, la laine, le crin*). XVIIIe siècle.

battant 1.200 ouvriers. Dans les premières années du dix-huitième siècle, son fils Pierre fit élever les vastes bâtiments qui existent encore aujourd'hui. Malgré les pertes qu'il éprouva lors du système de Law, il se trouva en état de prêter des fonds au gouvernement pour l'aider dans la guerre. Sous Louis XVI, les van Robais possédaient à Abbeville une maison remarquable, appelée *Bagatelle* et qui fut chantée par le poète Sedaine; leurs écuries contenaient une douzaine de chevaux, pour la selle et le carrosse.

Les drapiers de Paris formaient une communauté riche et puissante : c'était le premier des six corps de métiers, privilège qu'il

conserva jusqu'à la Révolution. A cette époque, la communauté était régie par les statuts de 1573, revisés en 1646. L'apprentissage durait trois ans et était suivi de deux ans de compagnonnage. Chaque maître ne pouvait avoir qu'un apprenti à la fois. Le brevet d'apprentissage coûtait 300 livres, et la maîtrise 3.240 livres, somme abaissée à 1.000 en 1776. Le nombre des maîtres à Paris était alors de 200. Il était permis aux drapiers de vendre, concurremment avec le corps des merciers, toute espèce d'étoffe ou tissu de pure laine ou de laine mêlée de soie, de poil ou de fil, comme serges, étamines, droguet, molletons, pluches, flanelles, ratines, etc.

La draperie française se divisait en trois qualités différentes de draps ou d'étoffes de laine : la première se fabriquait à Paris, à Sedan, à Abbeville, à Louviers, à Caen et à Carcassonne; la seconde, en Dauphiné et en Normandie; la troisième, à Romorantin, à Châteauroux, à Lodève, à Dreux, à Gisors, à Vire, à Valognes, à Semur, etc.

Dans les siècles précédents, la France n'avait produit que des draps lourds, épais et grossiers, parce qu'elle n'employait que des laines de qualité inférieure, mal épurées et mal teintes. En 1770, le sieur Boyer avait proposé un nouveau procédé pour l'épuration des laines, et vers la même époque, un académicien de Montpellier et de Toulouse, nommé Albert, trouva un excellent procédé pour donner aux draps fins le brillant de la manufacture anglaise, en appliquant à la teinture de ces draps les couleurs vives ou tendres, entre autres, le vert céladon, qui les avaient fait adopter dans le Levant. Ce procédé fut une fortune pour la Provence et le Languedoc, où l'on employait les admirables laines de Ségovie, lesquelles, teintes en vert, en bleu, en rouge et en écarlate, avec un éclat extraordinaire, produisaient des draps d'une finesse et d'un moelleux qui les recommandaient aux marchands de Constantinople, et qui eurent bientôt marqué leur supériorité sur les draps anglais. La consommation des draps en France était considé-

rable, mais le commerce réclamait de préférence des draps forts et souples à la fois, qui fussent bien à l'œil et à la main, comme disaient les fabricants ; il fallait aussi des draps communs et même grossiers pour le peuple. Quant aux draps fins fabriqués avec les belles laines du Berry, ils servaient à faire les habits des bourgeois, ils étaient généralement de couleur sombre et sévère, pour cet usage, mais on réservait aux deuils la couleur noire.

Les draps noirs, gros ou fins, haussaient de prix tout à coup, à l'époque des deuils publics, et cette hausse atteignait de telles proportions, que la marchandise était taxée d'ordinaire par le

Fig. 180. — Bordure de mouchoir (Oberkampf). xviiie siècle.

conseil du commerce, car les deuils des rois, des reines, princes et princesses du sang duraient plusieurs mois, et tout le monde les portait, du moins à Paris. Au décès de Madame, duchesse d'Orléans, mère du régent (8 décembre 1722), le deuil fut de quatre mois, dont six semaines en grand deuil. Le matin même de la mort de cette princesse, les commissaires allèrent chez tous les drapiers et les marchands d'étoffe de laine et de soie, pour dresser l'inventaire des tissus de deuil : le prix du plus beau drap noir *de Paignon* fut fixé à 29 livres, et le prix du plus beau *ras de Saint-Maur,* à 14 livres 5 sous; ces prix-là eussent été triplés dans la journée, si le conseil du commerce n'avait pas pris ces mesures arbitraires, qui mettaient la marchandise au-dessous du cours moyen. Avant la mort de Louis XV, un gentilhomme pau-

vre, qui la savait inévitable et prochaine, se rendit acquéreur, conditionnellement, de tout ce qu'il y avait de drap noir à Paris ; le roi mourut (10 mai 1774), et notre spécultateur revendit avec bénéfice, aux marchands eux-mêmes, les draps qu'il leur avait achetés à condition, et dont il ne devait prendre livraison qu'au bout de quinze jours. Cette manière peu honnête de s'enrichir sans bourse délier valut à celui qui l'avait imaginée le surnom plaisant de « maître tailleur du roi ».

La fabrication des toiles de lin et de chanvre avait besoin d'être améliorée, au commencement du dix-huitième siècle, car on ne fabriquait que des toiles communes, presque grossières, dont le blanchiment était sujet à bien des défectuosités causées par l'usage de la chaux, que les ordonnances défendaient en vain d'employer à blanchir les tissus de fil. Ce n'est qu'en 1784 que le chimiste Berthollet, directeur des Gobelins, inventa le blanchiment des toiles par le chlore, et publia son secret, au lieu de s'en attribuer le profit. On faisait sans doute de bonnes toiles en France, bien tissées et très solides, mais les gens riches ne voulaient que des toiles fines de Hollande et d'Angleterre.

Le même préjugé s'obstinait à ne vouloir que des toiles de coton venues du Levant et des Indes orientales. Toutes les toiles peintes qui se consommaient en France furent longtemps des produits exotiques, que le commerce d'importation faisait venir, par les navires marchands, des comptoirs de la Turquie et des Indes plutôt que des colonies françaises de l'Asie. « La prohibition, » disent MM. de Goncourt, « ne fut jamais plus sévère que pour ces toiles peintes, et cela, dans le moment même où Mme de Pompadour n'avait pas, à Bellevue, un seul meuble qui ne fût couvert de cette étoffe de contrebande. » Cette industrie avait été pratiquée en France jusqu'à la révolution de l'édit de Nantes, où les protestants réfugiés en Angleterre importèrent les procédés à Richmond et à Harlem. Aussitôt un arrêt du 28 octobre 1686 défendit l'entrée des toiles imprimées, « et qui plus est, afin que le goût

ne s'en conservât point chez nous, ordonna que cette fabrication n'y fût plus permise ».

Il faut attribuer, d'autre part, à la compagnie des Indes les obstacles de toute nature qui s'opposèrent longtemps à l'établissement de nos fabriques de toiles peintes. On avait représenté au conseil du commerce que cette fabrication nuirait à l'industrie des colonies, et que les toiles peintes fabriquées en France feraient le plus grand tort à l'industrie des soies. Enfin, un édit du mois

Fig. 181. — Bordure de mouchoir (Oberkampf).

de septembre 1759 permit de manufacturer, vendre et porter des toiles de coton, de chanvre et de lin peintes et imprimées en France, concurremment avec celles des pays étrangers, qui payaient des droits d'entrée exorbitants. La consommation de cet article s'élevait alors en France à 20 millions de francs, au bénéfice exclusif de l'étranger. L'édit d'autorisation avait été obtenu, à force de démarches, par un jeune protestant, Christophe-Philippe Oberkampf, fils d'un industriel allemand, qui pendant vingt ans avait tenté inutilement de créer l'industrie des toiles peintes en Allemagne et en Suisse. Oberkampf établit sa fabrique dans une chaumière de la vallée de Jouy, près de Versailles, et se fit lui-même

ouvrier pour commencer sa fabrication à l'aide des faibles ressources dont il disposait.

Ce fut de la Turquie qu'on tira d'abord les matières colorantes nécessaires à cette fabrication, qu'Oberkampf exécutait au moyen de l'impression à la planche ou de l'impression mécanique au rouleau. Les étoffes de fil et de coton, teintes en rouge d'Andrinople,

Fig. 182. — Indienne ou toile de Jouy. xviii° siècle.

eurent promptement la vogue dans les villes et dans les campagnes. Ce rouge d'Andrinople était bien supérieur au rouge incarnat que la teinturerie empruntait exclusivement à la garance depuis que Louis XV, par son édit de 1756, avait donné à la culture de cette plante une grande extension dans tout le royaume. Les chimistes cherchèrent alors un nouveau rouge, qui eût la même action que le rouge d'Andrinople sur les fils de lin et de chanvre; le sieur Eymar, négociant de Nîmes, trouva les ingrédients qui compo-

saient le fameux rouge d'Andrinople; les états du Languedoc lui achetèrent son secret, à la condition que ce secret ne sortirait pas de la province. Dans le même temps, le chimiste Hellot vendait aux états de Bretagne un secret analogue. L'abbé Mazéas, qui avait réussi à teindre en noir solide le fil et le coton, teignit aussi en beau rouge, également solide, des toiles qui l'emportaient de

Fig. 183. — Indienne ou toile de Jouy. xviiiᵉ siècle.

beaucoup sur les toiles rouges d'Angleterre, de Hollande et de Suisse et qui coûtaient moitié moins.

Mais Oberkampf avait triomphé des préjugés et de la malveillance; ses toiles peintes égalaient en qualité celles de l'Inde et de la Perse, et les surpassaient en beauté, sous le rapport du dessin (fig. 180 à 183). Grâce à l'énergique impulsion du jeune fabricant, le pays se transforma : les marais furent desséchés, et le misérable hameau de Jouy prit un air d'aisance et de bien-être.

Sa manufacture eut un tel accroissement, dans l'espace de dix ans, qu'elle occupait plusieurs milliers d'ouvriers et qu'elle promettait à la France une industrie qui devait lui procurer un revenu annuel de plus de 200 millions. Oberkampf reçut de Louis XVI des lettres de noblesse conçues dans les termes les plus honorables, et plus tard, la croix de la Légion d'honneur des mains de Napoléon. Il mourut le 4 octobre 1815, après avoir fondé à Essonne une vaste filature de coton.

La fabrication de bas au métier pouvait être considérée comme une industrie nationale. En effet, l'inventeur, William Lee, de

Fig. 184. — Armes de la compagnie anglaise des fabricants de bas au métier. XVII° siècle.

Nottingham, était venu chercher fortune en France; il s'établit à Rouen sous Henri IV, y prospéra d'abord, puis tomba dans la misère et mourut si profondément oublié, que ses droits ont été reconnus seulement de nos jours. Vingt ou trente ans plus tard, le secret du « métier anglais » (fig. 184) fut retrouvé, on ne sait comment, par Hindret, qui obtint la permission de l'exploiter, en 1656, au château de Madrid, près Paris. En 1672, Colbert érigea en maîtrise et communauté « le métier et manufacture des bas ». Le gouvernement en était si jaloux que, dans les statuts, il avait fixé le nombre des métiers qui pouvaient battre dans chaque ville, avec défense, sous peine de 1.000 livres d'amende, d'en transporter aucun hors du royaume.

Le métier à bas, tel qu'on l'avait perfectionné, permettait de

tricoter, en même temps, culottes, caleçons, mitaines, gants, vestes, et même habits avec broderies à fleurs et autres dessins. Les bas de soie, pour lesquels la fabrique de Lyon avait toujours eu la vogue, se vendaient au poids; les bas de laine et de coton, à la douzaine. La bonneterie en laine et en coton était d'un usage

Fig. 185. — La brodeuse, d'après Abraham Bosse. XVIIe siècle.

à peu près général, et le nombre des fabriques de lainages et de cotonnades s'augmentait sans cesse, en Normandie, en Picardie et en Flandre, au fur et à mesure de l'augmentation du bien-être dans les classes inférieures. Les couvertures de laine, qui sortaient des fabriques de Normandie, d'Auvergne et de Languedoc, pouvaient rivaliser avec les produits anglais, et ce genre de fabrication fut encore perfectionné, en 1770, par les nouveaux procédés de Jean-Antoine Boyer.

Les brodeurs, qui avaient exécuté des merveilles au moyen âge, avaient bien déchu depuis les guerres civiles du seizième siècle. « Leur industrie, » fait observer M. Franklin, « retrouva une éclatante prospérité sous Henri IV, qui fut le véritable créateur du commerce de la soie en France. Il encouragea en même temps la mode des étoffes de soie à couleurs vives, chargées de broderies, de ramages, de chamarrures, de cannetilles, etc.; si bien que les brodeurs, auxquels on demandait sans cesse de varier leurs dessins, ne surent bientôt plus à quel saint se vouer. » Leur manque d'imagination donna lieu à une fondation utile et durable. « Un jardinier du nom de Robin s'entendit avec Pierre Vallet, brodeur du roi; à eux deux, ils créèrent un jardin où ils rassemblèrent toutes sortes de plantes rares, fournissant ainsi à la broderie des nuances et des dessins nouveaux. » Telle fut l'origine du Jardin des plantes.

Du temps d'Henri IV, on ne songea pas encore à créer des ateliers de broderie à l'aiguille en fil d'or et d'argent, en soie et en laine, mais le talent des brodeurs était mis à contribution pour la toilette des femmes et pour la décoration du mobilier. Les brodeurs les plus habiles étaient ceux de Paris et de Lyon. Sous Louis XIII, la broderie, qui pouvait encore faire une concurrence sérieuse à la peinture, fut souvent appelée à fournir la plus haute expression du luxe artistique (fig. 185.) André Favyn, dans son *Théâtre d'honneur et de chevalerie* (1620), décrit les magnifiques ornements sacerdotaux, *de richesse admirable*, que le roi Louis XIII fit exécuter, pour l'église du Saint Sépulcre, à Jérusalem, par Alexandre Paynet, brodeur du roi, de la reine et de Monsieur. On a conservé les noms de plusieurs brodeurs célèbres de ce temps-là : Jean Moignon, Pierre Vigier (1621), Antoine de la Barre (1647), etc.

Certaines descriptions que nous avons montrent à quel degré de perfection cet art était arrivé.

A l'entrée de la reine Marie-Thérèse dans Paris, le 26 août

Fig. 186. — Fragment d'une broderie sur velours. xviie siècle.

1660, les soixante-douze mulets de la maison de Mazarin défilaient, divisés en trois troupes précédées chacune de deux trompettes : « ceux de la première bande étoient couverts des livrées de Son Éminence, en broderie de soie ; ceux de la seconde, de couvertures de haute lisse à fond de soie, et ceux de la troisième, de couvertures de velours rouge cramoisy, toutes enbrodées d'or et d'argent avec ses armes. » Ces couvertures en broderies étaient si splendides et si précieuses (fig. 186), qu'après la mort du cardinal elles servaient, dit Brienne, « dans les grandes solennités, de tentures à l'église des Théatins ». Aussi ne doit-on pas s'étonner que l'abbé de Marolles ait fait figurer, dans son *Livre des peintres et graveurs,* les plus habiles brodeurs de son temps : Jean Perreux, qui faisait de très beaux portraits en broderie ; Nicolas de la Faye, *peintre du Roi à l'aiguille,* et l'Herminot, » grand brodeur, » mort en 1694, à qui le roi avait donné un logement au Louvre. Ce dernier avait formé, entre autres bons élèves, les deux frères Delacroix et Quenain.

C'est peut-être à ces fameux brodeurs qu'il faut attribuer la confection de l'admirable ameublement du roi, que les deux frères Delobel avaient été chargés de faire exécuter pour le grand appartement de Versailles, et dont nous avons sous les yeux l'étonnante description, rédigée par un nommé Soucy. Cet ameublement, qui demanda douze ans de travail et des dépenses énormes, avait pour sujet *le Triomphe de Vénus* et se composait d'un lit de parade, avec ses cantonnières et ses bonnes grâces, ses rideaux et sa courtepointe, le tout brodé en ronde-bosse si industrieusement, que l'ouvrage d'or fait à l'aiguille reproduisait les figures « aussi exactement que si c'estoit de la cizelure ou de la sculpture ». Le brodeur avait marqué les endroits où l'orfèvre devait insérer des pierreries et des perles. Il est possible que ce chef-d'œuvre n'ait jamais été terminé et appliqué à sa destination, car aucun des historiens de Versailles n'en a parlé.

La broderie, qu'elle fût faite au métier ou à la main, était un

art vraiment français, qui paraissait déjà, sous Louis XIV, être arrivé au dernier degré de perfection, et qui devait pourtant, au dix-huitième siècle, offrir des résultats plus parfaits encore et plus extraordinaires, malgré la concurrence permanente et générale des étoffes brodées en Chine, au Japon, en Perse et en Turquie. Jamais ces merveilleux tissus d'Orient, brodés à l'aiguille, n'avaient afflué avec plus d'abondance dans les habitudes de la toilette et de l'ameublement : ils se montraient tous dans les hôtels de la noblesse et de la finance; on les voyait s'étaler en ten-

Fig. 187. — Fleuron en broderie d'or et de soie de couleur, sur fond blanc.

tures d'appartement, en tapis de table, en courtepointes de lit, en rideaux, en portières, en paravents, en meubles de toute forme. Les plus riches et les plus légères de ces étoffes se déployaient en robes de chambre pour les hommes et pour les femmes, qui ne dédaignaient pas de les porter en jupes et en corsages.

Mais ce n'était pas là cette broderie française, dont Le Brun avait fourni les modèles et que les ouvriers des Gobelins exécutaient avec autant d'art que de goût. Nos brodeurs couvraient d'arabesques, d'ornements et même de figures, le gros de Tours ou de Naples, la moire de Lyon et la toile d'argent, pour la décoration intérieure des appartements. La manufacture de meubles de la couronne ne faisait de broderies que pour les gens de cour,

et l'on comptait à Paris 265 maîtres brodeurs en 1725 et 262 en 1779. Un édit de cette dernière année avait réuni leur communauté à celle des passementiers.

Les broderies en or fin s'étaient multipliées de telle sorte, que les femmes, sous la régence, avaient inventé le parfilage, qui leur faisait un travail amusant dans les salons. La manufacture de Lyon apportait aussi son contingent à cette mode envahissante de la broderie en or et en argent sur les habits et sur les robes. Ce fut sans doute pour faire échec à la furieuse manie du parfilage, qu'on s'avisa de remplacer la broderie en métal fin par la broderie en soie de couleur (fig. 187). C'était un retour vers l'ancien système de la broderie en soie nuée; mais rien ne pouvait suppléer à la broderie en or, qui resta toujours indispensable pour les uniformes et pour les habits de cour.

Fig. 188. — Femme de qualité portant une robe à falbalas et le visage couvert de mouches. XVIIe siècle.

On n'a pas idée des prix excessifs auxquels montait ce genre de broderie. En 1779, l'administration des Menus chargea un chef d'atelier, nommé Roucher, de broder un trône avec baldaquin et rideaux, pour la réception des chevaliers du Saint-Esprit,

à laquelle Louis XVI devait présider en personne, revêtu des insignes royaux : 300 ouvriers travaillèrent aux broderies de ce trône, qui coûta 300.000 livres.

Il faut comprendre, parmi les brodeurs et les brodeuses *agréministes,* qui furent créés, pour ainsi dire, par le caprice, et qui, sous le règne de Louis XVI, s'attribuèrent le privilège de fabriquer, sur un bas métier analogue à celui des rubanniers et des dentelllères, une foule d'*agréments* en soie, destinés à orner les

Fig. 189. — Passement au fuseau, d'après l'ouvrage de Vinciolo (1623).

robes des dames. Ces ornements, dont on faisait aussi des aigrettes, des pompons, des bouquets de coiffure, représentaient des chenilles, des étoiles et des fleurs, qu'on désignait sous le nom bizarre de *soucis d'hanneton.* Il y eût alors, à Paris, 500 ou 600 personnes occupées de la sorte. L'industrie des brodeurs eut beaucoup à faire pendant tout le siècle, en se chargeant de fabriquer des boutons d'or et d'argent, des brandebourgs, des cordons de soie, pour montres, cannes, jarretières, etc., des boutons de toutes grosseurs en soie brochée ou brodée, avec des chiffres, des emblèmes, des dessins, etc.

Quant aux fleurs artificielles, connues des Chinois et des Égyp-

tiens, elles se faisaient seulement à Lyon, avec assez d'habileté dans les premiers temps de la fabrique lyonnaise, mais on ne s'en servait que pour la décoration des vases d'autel, et, par conséquent, on ne payait pas l'ouvrier assez cher pour qu'il s'attachât à perfectionner son ouvrage. Voilà pourquoi les fleurs exécutées en taffetas, en toile, en papier, en parchemin, en soie grège et en toute autre matière figurative, étaient devenues, dans les couvents, la récréation favorite des religieuses. Vers 1708, le sieur Seguin, de Mende, vint à Paris pour essayer de donner de la vogue à ces fleurs artificielles, qu'il fabriquait plus adroitement que personne et auxquelles il savait prêter l'apparence de la nature. Plus tard, ce fut Wenzel qui façonna celles de Marie-Antoinette. Toutefois, elles furent appliquées, sans grand succès, à la toilette des femmes du monde, qui les dédaignèrent, en raison de la valeur insignifiante des matières employées à cette œuvre de patience et d'adresse. On les introduisit dans la décoration des appartements, mais on leur préféra bientôt des fleurs en bronze doré et ciselé; puis on trouva l'usage qui leur convenait le mieux en les employant dans les desserts, où la nappe se transformait en corbeille de fleurs.

Les falbalas ou *prétintailles*, qui étaient nés à la fin du dix-septième siècle, et dont le nom bizarre avait peut-être aidé la vogue, ne semblaient pas, malgré l'engouement frénétique dont cette nouvelle mode avait été l'objet, pouvoir espérer une longue existence. Dans l'origine, les couturiers s'étaient approprié la préparation de ces bandes d'étoffes plissées, froncées et façonnées, que les femmes appliquaient au bas de leurs robes et qui se haussèrent ensuite jusqu'à la ceinture; mais les découpeurs-gaufreurs d'étoffes, qui formaient une petite corporation à part, en revendiquèrent la fabrication : ils les gaufraient, piquaient, tailladaient avec une inépuisable variété de dessin (fig. 188). Les mêmes artisans préparèrent aussi des falbalas de fourrures pour les robes d'hiver.

C'étaient les pelletiers, un des six corps de métiers de Paris, qui

faisaient venir d'Allemagne, et principalement de la foire de Leipzig et de Francfort, toutes les fourrures qu'on admettait dans l'habillement des hommes plutôt que dans celui des femmes. Ces fourrures se vendaient à des prix énormes : on en faisait surtout des manchons et des doublures de manteaux. Les robes des magistrats étaient fourrés d'hermine, les collets des ecclésiastiques, de petit-gris. L'usage des fourrures de toilette, quelquefois négligé pendant plusieurs années, reprenait subitement, par le seul fait d'un hiver rigoureux; mais on ne soupçonnait pas à quel

Fig. 190. — Modèle de dentelle portant la date de 1577, dessiné sur parchemin servant de couverture à un livre. (Réduit.)

prix s'élevaient les belles fourrures, dans les pays du Nord. Le marquis de la Chetardie, envoyé à Saint-Pétersbourg en 1740, comme ambassadeur de France, avait promis à la duchesse de Mailly de lui acheter en Russie une belle fourrure; il s'adressa au duc de Courlande, qui lui apprit que toutes les fourrures, vraiment belles et rares, étaient réservées pour la czarine Élisabeth. Celle-ci, avertie du désir manifesté par l'ambassadeur, lui fit envoyer deux fourrures, dont l'une valait 30.000 livres et l'autre 70.000; il n'en savait pas la valeur, et quand il voulut les payer, le duc de Courlande lui dit que c'était une bagatelle et que l'impératrice était charmée de lui faire ce petit plaisir. L'arrivée de ces fourrures à la cour de France fut un événement, et la duchesse

de Mailly fit mine de les offrir à la reine, qui refusa de les accepter sans l'agrément du roi.

Quelle que pût être la valeur des belles fourrures, les dames françaises en faisaient moins de cas que des belles dentelles, qui étaient loin d'atteindre aux mêmes prix. Les dentelles faisaient la richesse et l'élégance de la toilette en France. « Les rubans, les miroirs, les dentelles, » écrivait un Sicilien vers 1692, dans une lettre sur Paris que Saint-Évremond a conservée, « ce sont trois choses sans lesquelles les Français ne peuvent vivre. »

« En France, les premières dentelles, » nous dit Mme Palliser, « furent désignées par le mot de *passement*, terme énergique embrassant les galons, les lacets et cordonnets, qu'ils fussent d'or, d'argent, de soie, de lin, de coton ou de laine. La plupart de ces primitives dentelles différaient peu d'un galon ou lacet; elles étaient faites de fils passés ou entrelacés les uns dans les autres, de là le nom de *passement* (fig. 189). Par degrés, le travail fit des progrès; il s'embellit de dessins variés, on y employa un fil plus fin, et le passement ainsi perfectionné devint, avec le temps, la dentelle. »

Après que la mode eut produit des passements dentelés, on substitua à cette expression le mot de *dentelle*. C'est dans un livre de modèles publié à Montbéliard en 1598, qu'on trouve les premiers dessins « pour dentelles ». On sait que les dentelles se divisent en deux séries principales : celles qu'on fait avec fuseaux et coussin, la plus connue, et le point, fait à l'aiguille, à l'aide d'un dessin, tracé sur parchemin (fig. 190 et 191). Quelquefois on donne improprement le nom de *point* à la dentelle au fuseau : point de Malines, de Valenciennes; où à une espèce particulière de réseau, comme le point de Paris, le point d'esprit, le point à la reine, etc. La guipure, autre sorte de dentelle, était faite d'or, d'argent et de soie. Lors de son entrée solennelle à Paris (1547), Henri II portait sur son armure un surcot de toile d'argent, à ses chiffres et devise, et garni de guipure d'argent. Marie Stuart avait, d'après

son dernier inventaire, force robes de satin et de velours, rehaussées de guipures d'or et d'argent.

Ce fut surtout à l'influence italienne que la France dut la mode

Fig. 191. — Grande dentelle au point devant l'aiguille, d'après un ouvrage publié à Montbéliard en 1598.

des points coupés et de la dentelle, mode qui, en dépit des ordonnances somptuaires, alla jusqu'à la fureur ; l'Église même lui fit bon accueil pour la décoration des autels. Les comptes de garde-robe de la reine Margot sont pleins d'entrées d'ornements

en dentelle et, quoique Henri IV, son mari, portât habituellement un habit simple, et qui sentait, dit un écrivain, « les misères de la Ligue », il céda à la vogue du jour et eut des chemises garnies de point coupé.

Pendant tout le règne de Louis XIII, hommes et femmes faisaient assaut de recherche et de luxe pour se couvrir de dentelles, de la tête aux pieds. Les fraises, les collerettes, les manchettes, les nœuds de dentelle en point d'Angleterre ou d'Italie, ne suffirent bientôt plus : on mit de la dentelle par-dessus les robes et les habits, sur les jarretières et jusque dans l'embouchure des bottes. Cinq-Mars (fig. 192), lorsqu'il fut exécuté, en 1642, n'avait pas noins de trois cents paires de ces garnitures. Dans un bal, chez le chancelier Seguier, en février 1658, le marquis de Vardes « avoit un pourpoint de satin couleur de chair, chargé d'une dentelle d'un gris si blanc, qu'on eût dit qu'elle estoit d'argent ; les chausses estoient d'un velours noir plein et chamarrées de la même dentelle ». Dans un autre bal, chez le duc d'Orléans, l'habit du même marquis de Vardes « estoit d'un pourpoint de moire aurore, tout couvert de dentelles noires fort claires, et sur les chausses il y avoit des bandes aurore au costé, et de la dentelle dessus ».

Bien des années plus tard, la mode des dentelles noires trouve faveur chez les femmes, si les canons, les rhingraves en point de Gênes sont abandonnés par les hommes. A la prise d'habit de Mme de la Vallière, « les dames portoient des robes de brocart d'or, d'argent ou d'azur, par dessus lesquelles elles avoient jeté d'autres robes en dentelles noires transparentes ».

Le règne de Louis XIV fut, en quelque sorte, le triomphe de la dentelle.

Colbert, lors de la création des manufactures en tous genres qu'il faisait surgir dans toutes les provinces du royaume, n'avait eu garde d'oublier une industrie qui y était établie de longue date, mais qui ne marchait pas encore de niveau avec l'industrie dentellière de l'Italie, des Pays-Bas et de l'Angleterre. Il décida

le roi, qui partageait ses vues, à rendre une ordonnance, en date du 5 août 1665, autorisant l'établissement, « dans les villes du Quesnoy, Arras, Reims, Sedan, Chasteau-Thierry, Loudun, Alençon, Aurillac et autres du royaume, de manufactures de toutes sortes d'ouvrages de fil, tant à l'esguille qu'au coussin, en la ma-

Fig. 192. — Col de dentelle, porté par Cinq-Mars. XVII^e siècle.

nière des points qui se font à Venise, Gennes, Raguse et autres pays estrangers, qui seroient appellés *points de France* ».

Une compagnie se forma pour exploiter le privilège accordé pour dix ans aux deux premières manufactures qui fabriquèrent le point de France : l'une était transportée à Alençon, qui lui donna son nom; l'autre restait près de Paris, dans le château royal de Madrid, au bois de Boulogne. Ces deux manufactures, où l'on fabriquait une sorte de point de Venise modifié et perfectionné

Fig. 193. — Vieux point de Bruxelles.

par un mode de travail plus compliqué et plus minutieux, procurèrent des bénéfices considérables (50 et 60 % par action) aux intéressés, mais la mort de Colbert leur porta un coup funeste; elles étaient dans un état de décadence complète au commencement du siècle suivant. A cette époque, Louis XIV ne s'intéressait plus à cette industrie de luxe et de vanité; l'étiquette de la cour ne commandait plus, à tout ce qui faisait l'entourage du roi, de ne porter que du point de France; non seulement on le dédaignait, mais avoir d'autres dentelles que du point de Flandre (fig. 193) ou de Venise (fig. 194) eût été un déshonneur pour un gentilhomme du bon ton. En

1698, le duc du Maine et le maréchal de Luxembourg demandèrent au général des troupes espagnoles un passeport pour faire venir de Bruxelles des dentelles à l'armée. Au lieu d'un passeport qu'il refusa, l'Espagnol envoya des marchands avec 10.000 écus de dentelle, dont il leur était défendu de demander le prix.

La production dentellière avait donc diminué dans toutes les manufactures françaises, qui n'avaient fait que quelques essais du point de France à l'aiguille et qui s'en tenaient à la vieille fabrication des dentelles au fuseau et des broderies en guipure. En Normandie, on continuait à faire des dentelles communes, que les paysannes de la province n'avaient pas cessé, depuis trois

Fig. 194. — Point de Venise. xviie siècle.

siècles d'ajouter à leur haute coiffure ; les fabriques de l'Auvergne, du Limousin et de la Lorraine faisaient aussi des dentelles de qua-

lité inférieure, qui suffisaient aux besoins modérés de la bonne bourgeoisie; et les dentelles si recherchées et si coûteuses de Valenciennes, d'Arras et des autres villes de la Flandre française, trouvaient des acquéreurs empressés par toute l'Europe, alors que la vente de ces magnifiques ouvrages éprouvait en France un temps d'arrêt.

On ne pouvait pas s'apercevoir, d'ailleurs, que l'industrie den-

Fig. 195. — Manche de dentelle dite *engageante;*
d'après un portrait de la princesse Palatine, mère du Régent, par Rigaud. xvii^e siècle.

tellière fût gravement atteinte par le malheur des temps, car, dans les grandes cérémonies qui avaient lieu à la cour, on était ébloui de l'incroyable profusion de dentelles qui composaient une partie de l'habillement des femmes et qui accompagnaient celui des hommes. Ceux-ci avaient des *steinkerques* ou cravates nouées négligemment, des manchettes, des jarretières, des nœuds de dentelles; les femmes de tout âge portaient de grandes et larges manches,

qu'on nommait *engageantes* (fig. 195), des *fontanges,* coiffure formée de trois ou quatre rangs de point monté sur des fils de lai-

Fig. 196. — Point de Gênes, dit *argentella*, époque Louis XV.

ton, des revêtements de corsage, des demi-jupes, en dentelles. Le roi, si passionné dans sa jeunesse pour ce genre de luxe, en faisait toujours parade, mais avec indifférence et ennui; il laissait les dentelles étrangères reprendre le dessus dans leur lutte sourde

contre le point de France, la seule dentelle française qui leur eût fait échec pendant plus de vingt-cinq ans.

On vit alors une recrudescence de faveur accordée à ces dentelles étrangères, par toutes les personnes capables de mettre leur bourse au service d'une passion que rien n'avait pu changer ni

Fig. 197. — Point d'Argentan. xviiie siècle.

diminuer. En 1707, la recette des droits d'entrée sur la dentelle venue du dehors montait à 200.000 livres, d'après le tarif douanier de 50 livres par livre pesant, ce qui suppose une valeur de 4 millions de notre monnaie, quoique les points de Venise et de Gênes restassent toujours prohibés. Si les dernières années du règne de Louis XIV furent désastreuses pour la fortune publique, on peut affirmer que le commerce de la dentelle n'eut pas à s'en ressentir, quoique la fabrication se fût bien ralentie par toute la France.

Cette fabrication avait cessé presque absolument à Argentan; elle était fort restreinte à Alençon, où 800 femmes seulement travaillaient au point de France, qui représentait à peine un commerce de 500.000 livres par an; elle ne donnait lieu à aucune exportation dans les villes normandes; elle ne vivait, en Auvergne, que par l'imitation des points et des guipures d'Italie. Du moins, elle était toujours prospère à Valenciennes, à Lille et à Arras, dont la production, il est vrai, ne prenait aucune extension,

Fig. 198. — Manchette genre Valenciennes du duc de Penthièvre; d'après un portrait de la famille, par Vanloo. XVIIIe siècle.

à cause de la lenteur du travail pour ce genre de dentelle rare et précieuse, qui faisait bonne concurrence à la dentelle de Bruxelles.

Les beaux jours de la dentelle revinrent avec la régence, qui donna un nouvel essor aux industries de luxe.

La cour de France mérita, durant tout le dix-huitième siècle, la qualification de *cour des dentelles*, qu'on lui avait attribuée du temps de Louis XIV. La dentelle redevenait aussi nécessaire que le linge à toute personne de qualité, et les dépenses qu'elle motivait ne semblaient jamais trop exagérées. Tous les habits des hommes et des femmes étaient garnis de dentelles; tout le linge de corps, pour la nuit ainsi que pour le jour, avait un accessoire de points d'Italie (fig. 196), de Hongrie et d'Angleterre. En 1738, les dames d'honneur de la reine renouvelèrent, comme c'était l'usage chaque

année, les garnitures de ses lits : il y avait des couvre-pieds garnis de dentelle pour le grand lit et pour les petits, et des taies d'oreiller garnies du même point d'Angleterre, qui coûtaient 30.000 livres. En 1740, lors du mariage de la fille aînée de Louis XV avec l'infant d'Espagne, on montra au cardinal de Fleury le trousseau,

Fig. 199. — L'ouvrière en dentelle; d'après le dessin de N. Cochin fils. xviii° siècle.

dans lequel le linge garni de dentelles avait coûté 625.000 francs. « Je croyais, » dit le vieux cardinal, « en voyant tant de dentelles, que c'était pour marier toutes les sept Mesdames. » Mme de Créqui, rendant compte de sa visite à la duchesse douairière de la Ferté, dit que cette dame la reçut couchée sur un lit de parade, et elle estimait à 40.000 livres au moins la garniture de ses draps, qui était en point d'Argentan (fig. 197).

Ces folies de dentelles n'étonnaient personne, parce qu'on en

avait sans cesse sous les yeux maint exemple plus ou moins frappant; c'était un goût général, et ce goût allait volontiers jusqu'à la passion effrénée. Les hommes les plus graves ne se défendaient pas de cette faiblesse, et l'on rencontrait dans le monde des magistrats de tout âge qui portaient sur eux pour 15 ou 20.000 livres de dentelle en cravate, en jabot et en manchettes. Il n'y avait pas jusqu'aux domestiques qui étalaient, sur leurs livrées de gala, des dentelles aussi riches que celles de leurs maîtres.

Louis XV eut aussi la manie des dentelles, mais dans son âge mûr car, dans sa jeunesse, il ne souffrait pas que les gens de

Fig. 200. — Point de Chantilly; époque de Louis XVI.

cour étalassent devant lui ce luxe efféminé; il se faisait alors un malin plaisir de déchirer les dentelles de ses courtisans. Le comte de Maurepas entreprit de le corriger. Il se présenta un jour chez le roi, avec des manchettes magnifiques en point d'Angleterre : Louis XV s'approcha de lui aussitôt, et déchira en riant une de ses manchettes. Maurepas déchira l'autre lui-même, et dit simplement : « Cela ne m'a fait ni mal ni plaisir. » Le roi rougit, et ne recommença plus. Peut-être est-ce là ce qui lui donna plus tard tant d'indulgence pour les amateurs de dentelles.

M. de Saint-Albin, fils du régent, archevêque de Cambrai, était un de ces amateurs; son inventaire après décès (1764), nous apprend qu'il avait quatre douzaines de paires de manchettes en malines, en point d'Alençon et en valenciennes. Les notes de la garde-robe du duc de Penthièvre, en 1738, ne contiennent guère que

cela; il y avait des manchettes de jour (fig. 198), des manchettes tournantes, des manchettes de nuit. On trouve dans ses comptes un exemple de l'extravagance apportée à la décoration des vêtements de nuit : « 4 aunes de point pour collet et manchettes de la chemise de nuit et garnir la coëffe, à 130 livres l'aune; 3 aunes 3/4 *dito* pour jabot, fourchettes et camisole de nuit, à 66 livres l'aune;

Fig. 201. — Point d'Alençon; époque de Louis XVI.

4 aunes de malines pour tous les tours de coëffe, à 20 livres; et 5 aunes 1/2 de valenciennes, à 46 livres. »

Cette tendance prononcée de la mode profita du moins à l'industrie dentellière, qui avait repris faveur en France. Paris ne fabriquait que des dentelles d'or et d'argent, qui se vendaient dans la rue Saint-Honoré et la rue des Bourdonnais, mais le commerce des dentelles françaises et étrangères, concentré dans la rue Béthizy, faisait des affaires énormes. Le point de France était devenu le point d'Alençon et le point d'Argentan, et ces deux villes avaient vu renaître leur ancienne prospérité; Caen avait commencé, en 1745, à fabriquer de la blonde.

Les fabriques de blonde, qui avaient commencé dans la banlieue de Paris, se multiplièrent ; Voltaire essaya d'en fonder une à Ferney. «Vous avez vu cette belle blonde, façon de dentelles de Bruxelles, qui a été faite dans notre village, » écrivait-il à Mme de Saint-Julien en 1772. «L'ouvrière qui a fait ce chef-d'œuvre est prête à en faire autant et aussi grand nombre quand on voudra, et à très bon marché. »

La fabrique de Chantilly, fondée au dix-septième siècle par la duchesse de Longueville et protégée par la maison de Condé, s'était mise aussi à fabriquer de la blonde, qui ne fut jamais plus en vogue que sous Louis XVI (fig. 200). Marie-Antoinette préférait aux plus magnifiques dentelles la blonde de France à fond d'Alençon, semé de poids ou de mouches (fig. 201).

Cependant, la dentelle n'était pas en défaveur, en ce temps-là, où l'emploi des mousselines et des linons dans les toilettes de femme exigeait des garnitures de dentelle légère ; de là un abus dans ces garnitures. C'est alors que la maréchale de Luxembourg, indignée d'un luxe aussi ridicule, envoya en présent, à sa petite-fille, la duchesse de Lauzun, un tablier et six fichus de toile à torchons, garnis de beau point d'Angleterre. A cette époque, la dentelle était tout ; le reste ne comptait pas. La Révolution, qui approchait, en devait faire disparaître l'usage.

Fig. 202. — Embouchure de botte garnie de dentelle.

TABLE DES MATIÈRES

	Pages
I. — L'industrie en général dans l'ancienne France.	5
II. — L'ameublement	32
§ 1. — Le meuble sous Henri IV et Louis XIII.	32
§ 2. — Le meuble sous Louis XIV.	65
§ 3. — Le meuble sous Louis XV et Louis XVI.	90
III. — L'orfèvrerie et la joaillerie.	125
IV. — La faïence et la porcelaine.	178
V. — Les tapisseries.	222
VI. — Les étoffes et les tissus.	244

www.ingramcontent.com/pod-product-compliance
Lightning Source LLC
Chambersburg PA
CBHW071630220526
45469CB00002B/554